本书为国家社会科学基金艺术学一般项目"艺术的当代性理论研究"
（批准号：22BA022）阶段性成果

董丽慧 著

「御容」与真相
近代中国视觉文化转型
(1840—1920)

生活·讀書·新知 三联书店

Copyright © 2024 by SDX Joint Publishing Company.
All Rights Reserved.

本作品版权由生活·读书·新知三联书店所有。
未经许可，不得翻印。

图书在版编目（CIP）数据

"御容"与真相：近代中国视觉文化转型：1840-1920 / 董丽慧著. —北京：生活·读书·新知三联书店，2024.9
ISBN 978-7-108-07806-3

Ⅰ.①御⋯ Ⅱ.①董⋯ Ⅲ.①视觉艺术－研究－中国－1840-1920 Ⅳ.① J06

中国国家版本馆 CIP 数据核字 (2024) 第 055263 号

责任编辑	唐明星
装帧设计	康　健
责任校对	张国荣
责任印制	卢　岳
出版发行	生活·讀書·新知 三联书店
	（北京市东城区美术馆东街 22 号 100010）
网　　址	www.sdxjpc.com
经　　销	新华书店
制　　作	北京金舵手世纪图文设计有限公司
印　　刷	天津裕同印刷有限公司
版　　次	2024 年 9 月北京第 1 版
	2024 年 9 月北京第 1 次印刷
开　　本	635 毫米 × 965 毫米　1/16　印张 23
字　　数	318 千字　图 174 幅
印　　数	0,001–3,000 册
定　　价	99.00 元

（印装查询：01064002715；邮购查询：01084010542）

目 录

序一　高名潞　*1*
序二　彭　锋　*5*
前言　*7*

导论　肖像：视觉文化转型的一个议题　*1*
　　一、何为"现代"：西方视觉文化的一种历史分期　*3*
　　二、两种"肖像"：从"前现代"到"现代"的中西脉络比较　*4*
　　三、追问"写真"：传统肖像术语及其本土价值　*17*
　　四、何以"肖像"：近代中国视觉文化的一个议题　*29*

上编　看见"御容"

第一章　新政："御容"禁忌的千年之变　*39*
　　一、新观众：清末新政与慈禧肖像预设受众的转变　*42*
　　二、新"御容"：慈禧形象在国外媒体的传播与祛魅　*48*
　　三、小结：祛魅的圣容与流转的现代性表征　*56*
第二章　博弈：宫廷肖像的跨国塑造　*60*
　　一、跨国合作："御容"公开的肇始与契机　*62*
　　二、从祝寿到娱乐：1904年世博会与错位的跨国形象塑造　*73*
　　三、小结：博弈与错位的肖像外交　*83*

第三章　大像：油画"御容"的制作始末　*85*
　　一、外交着黄与私服着蓝：卡尔的前两幅油画　*88*
　　二、咸丰披肩与同治宝座：参展世博会大画及小稿　*91*
　　三、妥协与折中：卡尔作画的限制　*95*
　　四、半中国风格与非西方典型：华士的两幅油画　*97*
　　五、余绪：两幅大型油画像的百年展陈及其国际语境　*105*
　　六、小结：视觉文化转型、失败及反思　*106*

第四章　小像：宫中行乐图及其公共传播　*111*
　　一、行乐图：跨文化比较中的视觉呈现　*113*
　　二、读书像：视觉语言的性别分化与符号指涉　*119*
　　三、佛装像：从现实空间到精神统摄　*125*
　　四、扮观音：化身全能神祇　*128*
　　五、梳妆像：从女族长到东方仕女　*140*
　　六、小结：晚清国家形象跨文化输出的开端与失败　*147*

中编　制造幻象

第五章　复魅：走向民间的清宫扮装像　*155*
　　一、新传播：从宫廷到公众　*157*
　　二、新技术：幻境的新生　*164*
　　三、新形象：天下与寰球　*169*
　　四、小结：从"向内"到"向外"的形象转型　*176*

第六章　误读：中西之间的民间图像交流　*179*
　　一、图解：西式、中式、中西杂糅　*182*
　　二、对话：从"御容"到图像　*187*
　　三、语境：视线交织的现代性　*190*
　　四、小结：一种"误读式融合"的可能性　*194*

第七章　融合：民间图像的跨国制作与展陈　*196*
　　一、缘起：何为"艺术性"与"中国样式"　*197*

二、图式：形象源流与本土视觉创新　　202

三、幻象："写实主义的欲望"之外　　213

四、小结：视觉现代性的另类可能　　217

第八章　图说：艺术史的三种读图方式　　220

一、偶像：图像学原型　　222

二、图像：版本与传播　　228

三、形象："可见"与"不可见"的　　231

四、小结：从"读图"到"图说"　　235

下编　寻找真相

第九章　祛魅：中国近代摄影进程的一般叙事　　241

一、妖术：中国早期摄影的双重建构　　242

二、技术：摄影作为文明的表征　　246

三、美术：从照相馆到美术照相　　249

四、小结：20世纪中国现代摄影的历史语境　　256

第十章　重构：晚清摄影观念流变　　260

一、写照：摄影术传入中国之初的概念（19世纪40年代前后）　　261

二、影像：作为肖像画新法的摄影术（19世纪五六十年代）　　271

三、照相：新兴商业与格物之术（19世纪70—90年代）　　282

四、小结：中国早期摄影概念与客观性的建立　　290

第十一章　本土：重审中国早期摄影史料　　293

一、问题：追寻"本土"之眼　　294

二、王韬日记：来自"本土"的比较　　296

三、赖阿芳文献：来自"他者"的比较　　301

四、并非"妖术"："数百年以来恶意的妖魔化"　　306

五、小结：追问"本土性"　　309

第十二章　对流：视觉现代性的一种跨文化趋势　　311

一、比较：西方早期摄影概念流变　　313

二、客观："绘画死了"与现代艺术的新生　319
 三、小结："东西对流"的现代视觉文化转型　323
结论　近代中国视觉文化转型的进路及超越　328
 一、图像/幻象/真相：近代中国视觉文化转型的三重进路　328
 二、超越幻真：从"传神"到"写意"　330
 三、求索真相：重溯"写真"之"真"　333

后记　343

序 一

高名潞

本书是董丽慧博士近现代艺术史研究的新成果。书中的很多内容来自她在匹兹堡大学的博士论文,作为她的论文指导老师,我目睹了她在匹兹堡大学的研究工作。本书引用了众多文化史方面的文献,包括很多第一手史料,从清宫史料、基督教传入中国的史料以及早期摄影史的文献,等等。基于谙熟的史实,董丽慧也给我们讲了许多有意思的清宫秘史故事。

在掌握和梳理这些丰富而扎实的史料之外,董丽慧还建构了解读这些史料的理论视角和框架。她不愿意把她的历史叙事局限在通常的艺术史范围之内。她的兴趣是把清代宫廷肖像、基督教圣母像和民间肖像的发展演变放到中国近代视觉文化史的发展逻辑中去梳理和阐释,而且很有说服力。董丽慧在匹兹堡大学做论文答辩时,获得答辩委员会一致好评,其中的艺术史家和考古学家,我的同事 Kathy Linduff 教授说,在她五十年来参加的所有博士论文答辩中,董丽慧是最出色的。

"视觉文化"是晚近的、随着后现代主义出现的当代理论,它已经成为文化史和艺术史研究的原理和方法论。它的目的是超越传统的对象研究(object studies)的方法。这种方法相信意义来自内容和形式的对应,并过于关注与艺术家个人相关的要素。然而视觉文化研究把关注点放在更为复杂多向,甚至看不见的权力话语中心之上,认为

这个话语系统才是形塑艺术生产结构以及文化语境的本根。于是，在文化史、艺术史甚至全部社会史的研究中，多元主义、女权主义、后殖民主义、身份性等即成为热门课题。而视觉文化理论确实为人文研究开拓出一个不同以往的广阔天地。

当然，其末流或者极端也随之出现。它导致一种倾向，即视觉文化研究从最初的方法论革新逐步走向本体论求证，一些研究者通常先入为主地设定某种权力话语意识作为课题的求证目标，并采用既有的学院模式进行论证。

董丽慧对此有所警惕。所以，她重新定义了"中国近代视觉文化"的特征以及它的复杂性。无论是社会语境，比如慈禧肖像出现的政治背景以及相关的身份性意图，还是西方现代技术冲击下的肖像画和摄影创作，都不是单一的要素，它们总是被新的视觉观念所驱动。

董丽慧把中国近代视觉文化看作一个转型的历史，这个历史是一个被时代所局限的视觉知识生产和文化认识论不断变化和转型的历史。这个转型的历史不仅仅是中国近代视觉文化的特征，同时也是跨国文化"对流"的结果。这样一来，中国近代视觉文化就不一定是一个与近代社会政治完全绑定的、一种我们可以称之为"附属性本体"的文化实体。这里的"附属性"是指文化阐释追求与政治现实的绝对对应，即二者的对称性。相反，这个视觉文化是一种永远处于变异之中的流体，即董丽慧所说的跨国"对流"，对流可能会导致社会政治叙事与视觉现代性叙事之间发生某种错位和不对称性。根据我的理解，本书的题目"御容与真相"即意在揭示中国近现代肖像史中装扮（政治象征）与本真（所谓实相）二者之间的矛盾和不对称性。为了揭示这些矛盾，董丽慧在政治现实和作品分析之间插入了另一个切入点——一个近代视觉观念演变的中间要素。这个要素可以被视为中国近代以来出现的新的视觉认识论，亦即我们通常说的视觉现代性。

应该说，近年来，讨论中国清末和近代早期中国视觉文化的出版物不少，从传统中国画的变异到从西方引入油画的历程，中国早期摄

影包括清宫肖像，以及大众传媒，如《点石斋画报》和商业传播媒介，如月份牌画等都有研究成果，其成果在于主要关注并解读作品图像如何直接反映了中国近代历史和社会现实。这固然非常重要，然而董丽慧并没有止步于此，她的雄心是勾画出一个中国近代历史中视觉知识或者视觉认识论的发展过程，即她所说的"近代视觉文化的转型"。这里的转型是一个有别于广义的社会史和政治史的、具有独特视角的文化现代性的历史。

董丽慧从三个历史侧面陈述和分析这个转型过程。一、上编以慈禧肖像为核心的清代宫廷肖像的制作及其国内外政治生态的变化。二、中编呈现了近代西方基督教在中国传播过程中圣母像"东方化"的现象。三、下编讲述了摄影传入中国的过程。

三个部分有其各自历史的脉络。然而它们的脉络都离不开另一个视觉现代性的脉络，这个脉络又离不开中西文化的对流和冲突，由此构成中国人现代性诉求的不同发展阶段。而这个不同的发展阶段，即"转型"，方是本书格外着力之处。比如，在对近现代摄影历史做陈述的过程中，董丽慧用妖术、技术、美术三个概念概括近现代中国人在接受新技术冲击时不断调整自身认识的几个阶段，从而试图说明，中国近现代视觉认识论的发展历史与中国近现代社会政治史之间存在着一种既默契对应又抵制错位的复杂关系，这是一种既多重而又纠缠的结构关系，对理解中国近代视觉文化史非常有帮助。从这个角度讲，董丽慧所做的工作，即便不是填补空白，也是一个不可多得的成果。

我知道，近几年董丽慧发表了多篇讨论全球当代性和中国当代艺术的长文。把它们和目前这本书放到一起，我们似乎隐约看到董丽慧在勾画着一个中国近代以来视觉文化现代性（或者现当代艺术理念）转型的宏大图像。故而，我这篇序言不仅是对丽慧此书的祝贺，同时也是对丽慧的未来工作的期待。

2023年11月14日

序 二

彭 锋

董丽慧博士从事艺术史研究，却对现代性这样的理论问题感兴趣。埃尔金斯有篇文章，题目是《为什么艺术史家不参加美学会议？》，历史研究与理论研究的冲突由此可见一斑。不过，这种冲突在董博士的研究中似乎不那么明显。

董博士本科与硕士就读于清华美院史论系，之后接连在清华大学和匹兹堡大学拿了两个博士学位，随后来到北大艺术学院从事博士后研究，我有幸做了她的合作导师。尽管我通常不太干涉博士后的研究内容和研究方法，不过我还是担心我的理论研究倾向会给她的历史研究造成一定的困扰。读了董博士的这部书稿，我发现我的担心是多余的。董博士在她撰写博士论文的时候，就有理论抱负，希望通过具体的历史研究来解答中国美术的现代性问题。

董博士找到了一个很好的案例，那就是慈禧如何对待自己的肖像问题。董博士用史料证明慈禧对待肖像的态度发生了变化，可以说在较短的时间里就完成了图像的现代转型。所谓现代转型，指的是能够将图像与图像代表的对象区分开来。这其实是一件很不容易的事情，在一些文化中需要经历漫长的时间才能完成这种转型，还有一些文化至今仍然存在图像禁忌，仍然未能将图像与图像代表的对象区分开来。

当然，图像的现代转型就像社会的现代转型一样，并不是一蹴

而就的。董博士的这部著作给我们展示了图像现代转型的复杂性，尤其是对于历史悠久和文化多样的大国来说，现代转型绝不是单方面的进程。

 董博士给我们提出了一个极其复杂的问题，我们每个人都身陷其中。董博士在书中的一些思考是富有启发性的，我相信董博士的著作会激发更多的学者来思考和解答这个问题。

<div style="text-align:right">2023 年 9 月 22 日</div>

前　言

"近代"是一个不易阐述的模糊概念，之所以这么说，是因它既没能毅然决然地完成跨进"现代"（modern）模式的纵身一跃，却又已然成为与习惯性的"前现代"（pre-modern）范式渐行渐远的临界地带。此时，裂缝在拉扯中滋长，而决绝的斩断尚未显现。正是在将断未断的意义上，"近代"本身就意味着焦灼不安的"转型"，既短暂又漫长。漫长，指的并不是绝对的时间长度，而是相对的时间体验。毕竟，相比于千年历史长河，"近代"不足百年。但是，对于身处"数千年未有之大变局"的同时代人而言，"近代"又意味着时空感和世界观的撕裂之痛。这注定要奔赴一场旷日持久的弥合、修补、挽留和不情不愿的挥别。这期间要经历无数迟疑、退缩、往复、试错，充斥着突如其来的脱轨、大势渐去的挣扎、困兽犹斗的奋争以及死生未卜的孕育，既日薄西山，又潜藏着无限的生命动能。

从研究的时间和地域上看，本书的**"近代中国"**，指从19世纪40年代至20世纪20年代，即从晚清第一次鸦片战争后的国门洞开，到民国初年现代艺术体制初步确立之际，此阶段为本土"视觉文化"转型的过渡期。"近代中国"也是一段不堪回首的屈辱历史，无知、愚昧、疲软、短命，又往往被切分成清末和民初、帝国和民国、封建和现代两种截然相悖的历史叙事，历经洋务运动、维新变法、清末新

政以及民初走向现代化的改革，在屡战屡败的尝试中，显得屡弱又缺乏文化存在感。然而，"近代中国"同时也是更多中国人开眼"看"世界的开端和习惯养成期，尤其在追求视觉真实的西方现代图像技术手段加持下，世界也以持续的视觉建构和随时代流变的异域想象，渴望更清晰地"看"中国。于是，跨文化语境中的"看"与"被看"，前所未有的贯穿于本土文化从传统到现代的转型中。这一近代"视觉文化"转型，既扎根于随千年中华文明绵延的本土传统，又不可避免地受到外来视觉媒材及其所承载的异质文化观念的影响，构成了本书的一条基本线索。

从研究主题上看，本书使用**"视觉文化"**，指在一定历史时期和某一地域文化中，普遍存在的、占主导地位的视觉运行机制，以及在通常"不可见"的潜在视觉机制下，生发的真实"可见"的视觉文本。其中，"不可见"主要是观念性的，"可见"则主要是物质性的。二者互为彼此，共同指向达成群体共识的某种主要的观看习惯、对具体视觉现象的既定认知方式、对可视化图像文本的特定文化阐释、在现实生活中使用和传播视觉对象的方法，以及展示、塑造、输出视觉形象的实际操作路径等。笼统地说，其涉及"看"与"被看"、如何"看"与期待如何"被看"、如何看待"看"以及在期待"被看"的视觉建构中如何呈现和偏离自我形塑等。在这个意义上，本书的"视觉文化"始终与"观看"行为本身、行为双方、行为对象、行为过程、行为结果相关，是诉诸非生理机制的、随历史情境流变的、文化性视觉因素的统称。

从研究内容上看，本书使用**"'御容'与真相"**，指承载了新旧观念转型的、近代中国特有的两种视觉文化现象：一是本土"御容"传统的视觉转型，即在近代实现了从宫廷走向民间的视觉禁忌突破；二是现代"真相"观念的视觉转型，即在近代确立了与"写实"的视觉"客观性"对等和以"眼见为实"为依据的可视性在场习惯。前者"御容"的近代视觉文化转型，以实际操控中国长达半个世纪的晚清女性统治者慈禧肖像为代表，聚焦于其从皇室进入公共空间、从内廷

传播转向国际展示、从打破"看"的视觉禁忌到参与建构"被看"的自我形塑历程,以及继而在民国初年延续的跨文化交流语境中,以"写实"的肖像技术为基础,持续生成的、兼容中西视觉语言的、一种新的中华形象;后者"真相"的近代视觉文化转型,则以从民间肖像副本、到被视为"真相"的摄影观念变迁为代表,聚焦于早期摄影术入华的历史进程、概念流变以及相关视觉机制的发生发展,并进一步以此探究近代本土视觉现代性的潜在线索。

从研究材料上看,本书的研究对象包括传统纸本"御容"、行乐图、油画、摄影、插图、媒体报道图片、木雕、织绣等。而无论是权威统治者的"御容"、普通中国人的"照相",还是在此基础上形成的承载着关于中国想象的所谓视觉"真相",均可视为个人"肖像"和国家"形象"的有机组成部分,在这个意义上,对**"肖像"**的塑造以及如何"写实"、何以为"真"的追问,是纵贯本书的一条隐线。由此,本书始于对"肖像"和"写真"概念的中西溯源和比较,在全书写作过程中,也致力于对广义的、作为视觉文本的"肖像"实物进行细读,将之视为供人膜拜的偶像(icon)、可复制传播的图像(picture)以及不可见的形象(image)复合体。通过针对具体问题和个案的研究,本书尝试触摸"肖像"概念在中国从动态到固化、从不稳定到稳定、从多样化到达成共识的、本土近代视觉文化转向的潜在线索。

由此,本书**导论**,将"肖像"视为近代视觉文化转型的一个议题,以跨文化比较的方式,梳理出中西方"肖像"概念的异同,指出在文艺复兴以来的五百年历程中,伴随欧洲文化的全球传播,西方"肖像"的定义和评判标准,在20世纪改变和重塑了中国人对于现代"肖像"的命名和认知。而这一"肖像"概念跨文化考察的落脚点,则是回归对中国"肖像"传统(包括图像、术语、概念、理论著述)以及本土"写真"的思考,以寻找中西方虽显现的视觉表象不甚相同,却在本质诉求上存在殊途同归一致性的、求"真"之趋势与共识。

上编"看见'御容'"，是对"御容"近代公共转型的专题研究。

第一章"新政：'御容'禁忌的千年之变"，作为这一系列研究的综述，系统梳理了20世纪初慈禧肖像从宫廷进入跨文化语境传播的历史过程，指出慈禧肖像在20世纪前后发生了预设观众的变化，而这一转变的重要历史背景就是清末新政。不过，经由现代大众媒体的图像复制和宣传，这些肖像的跨文化传播并没有达到预期效果，反之被误读和利用，见证并介入了晚清改革的失败和清政府的灭亡。

第二章"博弈：宫廷肖像的跨国塑造"，回溯晚清"御容"走出国门的开端，具体着眼于这批西洋媒材肖像制作的提议人、中间人、赞助人、艺术家等各方参与主体间的博弈，以及这些肖像在国内外公开后，其展陈和传播语境与清政府预期的错位。尽管这些肖像的赞助人仍旧延续了中国统治者接受外邦来朝的传统外交理念，但是在客观上，促成了一次由跨国女性团体共同参与的、中国宫廷肖像的现代转型。

第三章"大像：油画'御容'的制作始末"，重点着眼于慈禧的油画"大像"，通过考察两位西洋画师制作慈禧正式油画肖像的历史背景、图像意涵、展陈方式，及其中涉及的地域文化和性别身份之间的竞争，管窥在20世纪初的跨文化交流中，交织在复杂互动网络中的近代中国视觉文化转型以及本土视觉现代性建构历程。其中，彼时中西方视觉文化的互不相通，是导致晚清中国形象海外传播失败的一个重要因素。

第四章"小像：宫中行乐图及其公共传播"，重点着眼于慈禧用作"行乐图"的、包括照片在内的非正式"小像"，通过考察其呈现的多元性别指涉，梳理出从早期以"读书"姿态出现的男性化形象，到"扮观音"的中性神祇形象，至晚期"对镜梳妆"的女性化形象的视觉线索。其中，慈禧肖像对性别的展现又根据不同的国内、国际政治诉求发生着多样的变化，但是，在20世纪初的国际舞台上，这一形象却参与着中国国家形象作为弱者的、阴性的、去权力化的形塑。

中编"制造幻象"，是在对前述"御容"实现了近代公共转型研究的基础上，聚焦于跨文化语境中，以"写实"技法呈现的"真实"可视的"御容"在民间传播和制造"幻象"的新手法，及其延续至民国的视觉图像与生成机制。

第五章"复魅：走向民间的清宫扮装像"，延续前述"御容"主题，但重点着眼于形塑自我"幻象"的"扮装像"，考察继18世纪清宫"扮装像"的制作高峰以来，20世纪之交，晚清宫廷"扮装像"再度吸取外来元素，在肖像受众、制作技术、偶像塑造等方面，实践着"御容"幻象的制造，即已从"帝王"自我观看的宫廷想象，转向构建"帝国"公共形象的现代转型。

第六章"误读：中西之间的民间图像交流"，重点提出"误读式融合"的可能性，即通过辨析和归纳诸媒介版本的图像符号、创作和展陈语境、同时代国内外相关展览和文化情境，以民国年间一种独特的东方圣母形象所显示的传统与外来文化在中国民间相遇、杂糅以至融合新生的过程，佐证在中西方视觉文化存在"误读"的情况下，仍存在某种可以达成共识的路径。

第七章"融合：民间图像的跨国制作与展陈"，重点探讨为现有范式所遮蔽的另类"本土视觉现代性"。通过回溯"女王"圣母形象历经数个世纪的视觉转译脉络，指出直到20世纪初"东方圣母"图像的创制，将圣母作为具有中国本土特色的"母皇"观念，才有效实现本土化的视觉呈现。在此基础上，这一融合中西的圣母形象，既承载着为以往学界所知的现代性表征，同时又在现有诸种现代性模式之外，呈现出20世纪早期中国视觉现代性的另类路径。

第八章"图说：艺术史的三种读图方式"，既是对上述"东方圣母"形象研究的整合与总结，也是借由这一案例，针对现有艺术史方法论的几种"读图"方式加以厘清和反思，即从偶像、图像、形象三种"读图"角度，解析艺术史研究领域从19世纪末到21世纪初渐次兴起的三种基本路径，以期探索艺术史研究方法如何实现从"读图"向"图说"的范式转向。

下编"寻找真相"，是对"真相"观念的近代转型专题研究，聚焦于中国早期摄影历程。这是一条与作为宫廷肖像的"御容"，在民间同期发展起来，共同承载着本土"写真"观念的近代视觉文化转型进路。

第九章"祛魅：中国近代摄影进程的一般叙事"，作为系统性综述，以"妖术""技术""美术"三个关键词，架构起从19世纪中叶，经20世纪初清末新政，到20世纪20年代，摄影在中国最终实现媒介独立、成为现代"美术"的一种历史叙事，从中可见具有中国特色的一种视觉现代性进路，也为这一系列用于佐证历史"真相"的摄影研究提供了一个可供批判的范式性架构。

第十章"重构：晚清摄影观念流变"，以概念史的研究方法，对中国早期摄影观念进一步考察，综合前人研究指出，中国早期摄影历经以19世纪40年代的"写照"（小照）、19世纪中期的"影像"（照影、画影、照画）、到19世纪后期的"照相"（照像、照象、映相）为代表的本土观念变迁，至20世纪初，今日常见的中文命名"摄影"才出现并逐渐普及开来。从中可见，早期摄影在中国的接受和演变，经历了从融入民间肖像画到实现媒介独立的过程，是中国传统视觉文化，在与西方现代视觉文化遭遇和交织的半个多世纪中，推陈出新、走向现代的一种开端，最终促成了将"写实"的视觉"客观性"，等同于"真相"的现代视觉观念转型。

第十一章"本土：重审中国早期摄影史料"，重新审视何为"本土性"的"真相"问题，分别从"本土"和"他者"的视角，细读两则常被学界引述、以佐证中西摄影师审美趣味不同且中国摄影师胜出的19世纪中后期摄影史料。并结合分析其作者所处历史语境，质疑其作为中国早期摄影"本土性"确证的问题所在，警惕"本土"作为一种话语陷阱，进一步追问"中国性"有无、何在、何以发现、绵延或建构等问题。

第十二章"对流：视觉现代性的一种跨文化趋势"，从跨文化比较视角，追溯19世纪中期至20世纪以来，中西视觉现代性走向中的

一种"反向交替"态势，即以"光素描"为名的摄影术，不仅实现了西方主流视觉文化中"客观性"的完成，更激发了西方现当代艺术家的"主观性"。相比之下，反观中国近代视觉文化转型，则呈现出从"主观性"到"客观性"的反向演进，可称之为跨文化比较视域下，一条"东西对流"的现代视觉文化转型线索。

导论 | 肖像：视觉文化转型的一个议题

 肖像画描绘的并不是脸，而是脸的再现权。为此，肖像拥有一个为欧洲文化所独有的载体，即一个象征性的表面，这个表面最初是嵌有画框的板上绘画，进入现代时期则由相片构成……它起到了一种类似于"界面"（interface）的作用……是一个人借以宣示其社会地位的面具。之所以使用这张面具，是为了以图像或"物"的形式永远"在场"。

——［德］汉斯·贝尔廷（Hans Belting），《脸的历史》（2013）[1]

 德勒兹和加塔利指出，西方文化中的"脸相"（faciality）意味着西方过分关注了脸的能指和脸代表个体所引发的主观上的错觉。因此，个性的概念本身是社会和历史偶然构建的，而肖像（portraiture）从这一特别的西方观念发展出来，并一步步强化。对世界肖像的研究可能是很有价值的……

——［英］希勒·韦斯特（Shearer West），《肖像》（2004）[2]

[1] 汉斯·贝尔廷：《脸的历史》，史竞舟译，北京：北京大学出版社，2017年，第147页。
[2] 希勒·韦斯特：《肖像》，金雨译，上海：上海人民出版社，2023年，第12页。

今天，当我们谈论"肖像"的时候，这个名词的所指究竟是什么？是可称之为艺术品的肖像画，还是日常随手可成的肖像照？不过，无论是艺术作品，还是日常图像，似乎潜在的共识是，除如实呈现人物样貌外，"肖像"与展现自我和个性密切相关，这是现代人性觉醒的一个表征。就艺术作品而言，在艺术家的创作中，"肖像"作为一种经典的架上艺术体裁，表现人物面容特色和强调个性，通常是评判艺术作品的一个重要指标；就日常图像而言，在普通人的生活中，大量自拍照、证件照、生活照，作为数码时代的"肖像"，正持续不断地生产出来，以服务日常展示或事务性流通为目的，成为像主呈现自身特质以及自我身份形塑的一种常见视觉传达方式。因此，在图像泛滥至唾手可得、彰显多元个性占据视觉文化主流的21世纪，人们对"肖像"概念的认知已达成某种共识："肖像"可以是艺术家自由展现个性的艺术作品，也可以是像主展示自我期许的日常图像，不言自明地成为承载现代人身份形象的一种视觉媒介。

然而，这样的共识，就数千年人类文明史而言，存在的时间却不能算久远。至少，将"肖像"视作用于审美欣赏的架上艺术作品或等同于日常自由展示和传播的图像这一看法，在一百多年以前，于大多数中国人而言，尚未达成人尽皆知的共识。如果回到19世纪下半叶谈论"肖像"，除了这一能指本身还不具备现代汉语的表意以外，其所指也与今日存在诸多不同。而针对"肖像"提出的问题，也将从这究竟说的是肖像画还是肖像照，转而质疑这是随便谁都可以看的吗？将之公之于众是符合社会道德的吗？同样，相比今日人人都可以展示"肖像"的权利，彼时可以不展示"肖像"，可能更彰显为一种至尊特权。随之而来的更多问题是，回到新旧视觉文化交替以前，像主如何精心摆布、塑造、择取进入"肖像"的图像符号？"肖像"中隐藏着哪些在当时不言自明的视觉信息，仍无声诉说着那个充满"肖像"仪式感的时代，像主曾刻意经营、而今却被遗忘甚至误读的自我形象塑造？本书的写作，正是始于这一系列由"肖像"引发的问题。

一、何为"现代":西方视觉文化的一种历史分期

一般认为,将古代、中世纪、现代作为西方历史三个时代分期的划分意识,始于14世纪,即中世纪末期与文艺复兴萌芽的转换期。在艺术史写作中,16世纪意大利画家、西方"艺术史之父"瓦萨里(Giorgio Vasari),将与其同时代及更早的文艺复兴艺术称为美好的"现代"风格。在这个意义上,15—16世纪的文艺复兴时期,可作为西方艺术史叙事架构中,广义"现代"的一个开端,其与"前现代"(古代和中世纪)的重要区别,在于人文主义的兴起,即人性于神权统治中觉醒。不过,此时的艺术,仍以实现人性与神性的和谐共处为最高诉求,艺术家既不能自称享有专属于神的"创造"能力,也不能在否定神旨的意义上,自称为纯粹的个人主义者。

17—18世纪启蒙运动时期,以笛卡尔"我思故我在"为标志,个人理性进一步脱离神权桎梏走向独立,艺术家不再满足于文艺复兴时期荣神益人的均衡,而进一步高扬人的能动性,推崇艺术风格和形式的"创新",也出现了艺术"天才"论等新思潮。这一时期,艺术家逐渐成为取代了"神创论"的"创造者",以艺术创作为手段,向内探索"自我"和追问人性"自由"。这也是艺术家自画像的黄金时期,卡拉瓦乔、伦勃朗、委拉斯开兹、鲁本斯等鼎鼎大名的巴洛克时代艺术家,即是此中代表。与之相伴,美学、艺术哲学等现代学科,以及现代艺术史的书写(针对作品风格分析阐释,而不再仅停留于作者生平传记的奇闻逸事),也始于此,因此这一时期,通常也被认为是西方"现代"分期的一个重要节点。

19—20世纪时期,随着个性自由和个人主义的继续发展,以及写实艺术和技术(如摄影术)的革新,何为"真实"、何以"真实",成为这一时期艺术家追问的一个重要议题。无论是自称为"真实风格"(true style)的"新古典主义"、主张回归本土与当下真实情感的"浪漫主义",还是直面社会现实题材的"现实主义"(realism)、捕捉瞬间光影之真的"印象主义",以及纯化形体以向

内追求艺术永恒之真的"后印象派"、20世纪之交通过神话和梦境探求世界和心灵真相的"象征主义"和诸种"现代派"艺术,其中,什么是"真"、如何回归真实、何以超越视觉表象的写实,成为西方现代主义(modernism)艺术追问的一条主要线索。终于,在尼采的"上帝死了"中,映射出西方文化,尤其自启蒙运动以来,愈演愈烈的虚无主义问题和困境。

在这样一条线性演进的历史叙事基础上,笔者将15—16世纪西方文艺复兴时期,称为广义的"现代";将17—18世纪的启蒙运动,称为中义的"现代"时期;将19—20世纪以现代主义艺术为主流艺术史叙事的时期,称为狭义的"现代"。正是在这一"现代"分期的基础上,回看西方肖像艺术发展史,可见"写实肖像"以及成熟的"肖像"艺术,实为广义"现代"意义上,一种西方现代视觉文化的表征。西文"肖像"一词的流行,亦伴随着这一艺术现象而涌现,至文艺复兴后期(16世纪)以来,开始成为西方主流艺术创作的一种重要类型。至迟自18世纪,"肖像"作为一种常见的艺术概念,在西方已明确用于指称再现像主形象的视觉图像,并沿用至今[1]。

二、两种"肖像":从"前现代"到"现代"的中西脉络比较

这并不是说西方在前现代时期没有"肖像"实物,而是说,在西方现代"写实肖像"成为当前全球普遍对"肖像"概念的认知之前,"肖像"的具体所指,在不同时期的视觉艺术中,呈现出不同风格,往往被认为是不同时代、不同文化观念集中的视觉显现。而无论是在西方还是东方,都很难对"肖像"进行超越时空的统一定义。细究起来,"西方"亦非一言以概之的统一体,因多样的地域民族文化背景

[1] Richard Brilliant. *Portraiture*. Cambridge, Mass.: Harvard University Press, 1991, pp.11-12.

差异，其图像含义、风格、符号和禁忌也都有所不同。因此，这里对数千年东西方文明做大致分期，仅作为可供批判的总体架构。

1. 西方："肖像"的一般分期

根据《牛津历史原理通用词典》(The Oxford Universal Dictionary on Historical Principles)，"肖像"一词的定义是："人的相似物（likeness），尤其是面部相似，根据活人所做"[1]——这也是现代西方和当今人们的日常生活中，"肖像"作为一种艺术类型（genre）最常见的含义。按照目前常见的断代分期方式，一般来说，肖像艺术在西方大致可分为三个发展阶段。

第一阶段为古代"自然肖像"（naturalistic portraiture）时期（4世纪及以前），肖像制作追求的是能够一目了然证明家族基因传承的"面相学相似"（physiognomic likeness）[2]。因此，"自然肖像"以强调家族传承为要务，而不以美化和凸显像主个性为特征。这一时期，"自然肖像"在古代西方世界有两个显著特点：其一是三维立体性；其二是自然真实性。就前者而言，相比依托二维平面媒介制作的肖像绘画，早期肖像在西方，更多以三维立体的艺术媒介制成，以雕塑（雕像、半身像、胸像、墓葬浮雕）和其他三维艺术形式（如死亡面具）存在于古物中；就后者而言，以古罗马肖像为代表，西方古代肖像力求以自然主义的真实性，刻画像主（活着或曾经活着的人）未加美化的真实外貌。比如，常见以双手举着祖先头像出现的"贵族雕像"（见图1），往往如实呈现人物面部缺陷，甚至凸显皱纹（见图2），用于直观证明像主的资历，以及作为显贵家族传承人这一真实身份，即从家族基因相似的外观上看，像主的身份地位是不容置疑的。

[1] *The Oxford Universal Dictionary on Historical Principles*, 3rd ed. Oxford, 1955, p. 1549.
[2] Joanna Woodall, ed. *Portraiture: Facing the Subject*. Manchester; New York: Manchester University Press: Distributed exclusively in the USA and Canada by St. Martin's Press, 1997. p.1.

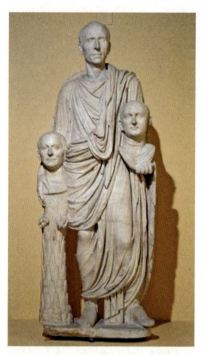

图1 罗马贵族像（Togatus Barberini），大理石，公元前1世纪晚期，高163厘米，意大利罗马卡比托利欧博物馆藏

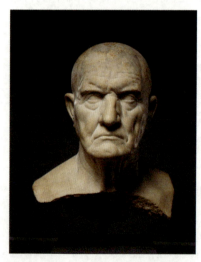

图2 男人像，大理石，公元1世纪中期，高36.5厘米，美国纽约大都会博物馆藏

第二阶段为中世纪教会神权掌控下的"象征肖像"（symbolic portraiture）时期（5—14世纪），肖像制作不再强调个体外在相貌的特征，即像主和肖像之间的"相似"不再通过直接的视觉对应呈现出来。中世纪以来，古代描摹像主面相的"自然肖像"，让位于对像主身份和社会地位的象征性描绘，这一象征性更多不是通过刻画像主与生俱来的面容，而是通过外在的图像符号（如服装配饰、宗族盾徽），体现出来（见图3、图4）。这一"象征肖像"所在的历史时期，也长期被认为是对人性的压抑，即进入所谓漫长而黑暗的中世纪。可见，表现像主身份地位这一基本诉求，虽然一以贯之于肖像艺术的发展进程，但是在凸显哪方面特质以烘托像主身份地位上，第一、二阶段各有侧重。其差异往往并非绝对取决于技术水平的高下，主要还受到视觉文化观念的制约，由此导致视觉传达的重点不同。可以说，相比古代"自然肖像"从对家族传统的强调中彰显个人身份，"象征肖像"则凸显出神权战胜人性、图像作为超

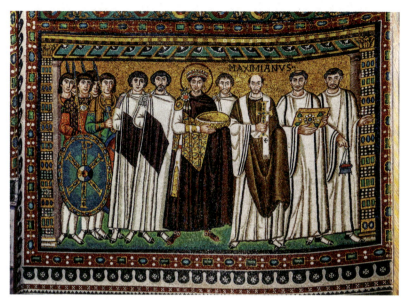

图 3 《查士丁尼一世大帝及随从》，镶嵌画，547 年，意大利拉文纳圣维塔教堂（San Vitale）

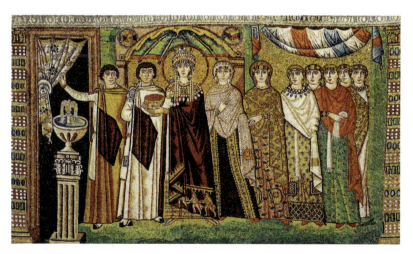

图 4 《西奥多拉皇后及随从》，镶嵌画，547 年，意大利拉文纳圣维塔教堂

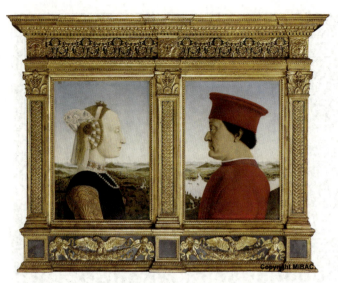

图 5 皮耶罗·德拉·弗朗西斯卡（Piero della Francesca），《乌尔比诺大公夫妇肖像》(Portraits of Federico da Montefeltro and His Wife Battista Sforza)，木板油画，1473—1475 年，47 厘米×33 厘米，意大利佛罗伦萨乌菲齐美术馆藏

越短暂个体生命，成为永恒神圣之所在的视觉观念。

第三阶段为文艺复兴以来的"写实肖像"（realistic portraiture）时期（15 世纪以来）[1]，肖像制作追求的是以忠实于个体的"外形相似"（physical likeness），重回肖像与像主二者对应的视觉联系。伴随着 15 世纪文艺复兴风格的兴起，个人肖像也进入了"重生"（即复兴）时代。而这一时期，"写实肖像"虽然是"复兴"的，是古希腊罗马肖像遵从人的"外形相似"的基本原则，但已不同于古代家族式的"面相学相似"（见图 5）；虽然文艺复兴肖像直接超越和反对的是中世纪神权战胜人性的、面相学上的"不相似"，但又同时延续了"象征肖像"时期用以佐证身份等级的某些视觉传达方式（见图 6）。

由此，在对古代和中世纪肖像传统共同继承式改良的基础上（即以复兴古代写实的艺术创作手法为主导，辅之中世纪延续的象征性视

[1] Joanna Woodall, ed. *Portraiture: Facing the Subject*. p.2.

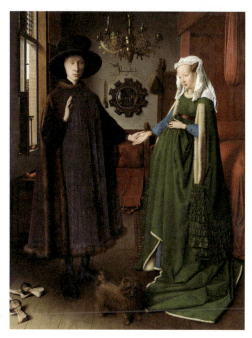

图 6 杨·凡·艾克（Jan van Eyck），《阿尔诺芬尼夫妇肖像》（*Arnolfini Portrait*），木板油画，1434 年，82.2 厘米 ×60 厘米，英国伦敦国家美术馆藏

觉符号），西方社会广义"现代"意义上的"写实肖像"新传统，得以自文艺复兴以来发展壮大。而服务于王室贵族和平民日常生活的需求，则是这一肖像习俗成为西方视觉文化传统重要组成部分的现实土壤。可以说，从 15 世纪至今，一部文艺复兴以来的西方美术史，也几乎是关于著名肖像画和伟大肖像画家的叙事。在西方艺术的经典评价体系中，无论是在民间、宫廷还是由艺术家品位主导的高雅艺术中，表现出对象具有个体差异的"形体相似"，也已成为写实艺术传统的一个不言而喻的标准。

上述西方肖像艺术发展的三大阶段，也分别对应着古代注重家族传承、中世纪神权专制、现代人性觉醒的人类文明发展三阶段叙事。然而，这一基于西方文明发展脉络的历史叙事，是否可以平移且适用于中国艺术？

2. 中国:"肖像"的三个阶段

20世纪中后期以来,"西方意义上的肖像画在中国艺术中并不真正存在"[1]这一论点,作为一种过时的刻板印象,越来越为当代学者质疑。但一个不争的事实是,翻看现有艺术史著述,存在于中西方肖像艺术中的区别仍然明显:西方艺术史长期将人物肖像以及由人物肖像构成的历史画,视为最高等级的艺术品类;而中国艺术史在漫长的发展历程中,逐渐形成了以山水画为尊的发展趋向,中国艺术史中的肖像作品数量相对有限,中国肖像画家的地位也相对次要,少有如西方艺术史上的肖像画大师一样,被视为伟大的艺术家——这也正是20世纪70年代末,美国东亚艺术史研究者李雪曼提出的问题:"为什么(在中国)真正的肖像画作为伟大的艺术作品如此罕见?"[2]为回应这一问题,有必要回到中西肖像艺术各自的发展路径。德国东亚艺术史学者谢凯(Dietrich Seckel)溯源了"肖像"这一艺术类型在中国兴起的过程[3],可简略将之分成三个发展阶段:

第一阶段为远古至先秦(公元前3世纪以前)的"象征形象"(symbolic figure)时期,这是中国人像艺术的萌芽期。相比西方古代对于三维立体材料和"自然肖像"风格的偏爱,早期中华文明更倾向于依托二维平面的线条刻绘技术,在陶器或模制黏土上绘制象征性符号。谢凯认为,在早期中华文明中,至少从新石器时代到战国时期,即使人物、面孔和面具是艺术作品中不可或缺的主题,展示重点也更多在于它们的象征和仪式意义,较少显示出对模仿逼真的个体外形的兴趣。这一阶段,人类形象相比动物、植物、几何图形和其他非人物像,开始作为造像对象出现,成为图像的常规母题。正是在发现人类

[1] Hugo Munsterberg. *Art of the Far East*. Harry N. Abrams, 1968.

[2] Sherman Lee. "Varieties of Portraiture in Chinese and Japanese Art," *The Bulletin of the Cleveland Museum of Art* (Vol. 64, No. 4, Apr., 1977): 118-119.

[3] Dietrich Seckel. "The Rise of Portraiture in Chinese Art," In *Artibus Asiae* (Vol. 53, No. 1/2, 1993): 7-26.

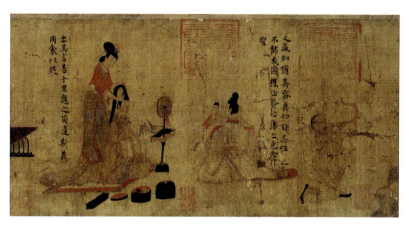

图 7　顾恺之（摹本），《女史箴图》（局部），绢本设色，约 5—7 世纪，24.37 厘米 ×343.75 厘米，英国伦敦大英博物馆藏

不同于其他物种的形象、并开始着手描绘人类形象的意义上，谢凯称这一阶段为中国肖像艺术最初的"人类化"（humanization）阶段。

　　第二阶段是秦汉至六朝（前3—6世纪）的"人物形象"（character figure）时期，这是中国人像艺术的发展期。相比早期"象征形象"中人的形象被发现，并加以笼统的、概念化的或抽象的描摹，秦汉以来的"人物形象"则呈现出创作者更具生活经验且真实可信的观察力，人物肖像的特征更趋于自然和逼真。其中显著的实例，当属秦始皇兵马俑中"千人千面"的泥塑人像。在谢凯看来，中国肖像艺术早期第一、二阶段的变化，实现了从第一阶段作为整体的"人类"形象，到第二阶段作为个体的"人物"形象的转变，因此，谢凯称第二阶段为中国肖像艺术的"个体化"（individualization）阶段（见图 7）。不过，尤其在秦汉时期，大部分创作者仍然是匿名的工匠，尚未拥有更高的艺术家地位和更自主的创作能动性，这在这一阶段后期已经发生变化（见图 8）。

　　第三阶段是唐以来（7世纪以来）的"真实肖像"（true portraiture）或"写实肖像"（real portraiture）时期，这是中国肖像艺术真正成熟的时期。谢凯认为，如果此前两个阶段还只能称之为"形象"

图8 《狩猎图》（局部），壁画，北朝晚期（6世纪），148.5厘米×446.5厘米，山西忻州九原岗北朝壁画墓

图9 阎立本，《步辇图》（局部），绢本设色，初唐（7世纪），38.5厘米×129厘米，故宫博物院藏

图10 张萱，《虢国夫人游春图》（宋摹本局部），绢本设色，盛唐（8世纪），52厘米×148厘米，辽宁省博物馆藏

（figure）或"人像"（person），并不以描摹活人的真实外貌特征为突出特点，那么，以唐代肖像艺术为代表，中国终于发展出了可称之为"肖像"（portrait）的、西方意义上用图像作为活人面容相似物的艺术门类（见图9）。这一时期，中国早期肖像艺术不仅延续和发展了秦汉对于像主"个体"的关注，更加强调对像主"人格"的个性化描摹，因此，谢凯称中国肖像艺术由此进入"人格化"（personalization）发展的"完美"阶段（见图10）。

比较而言，谢凯对于中国肖像艺术兴起三阶段的分期（先秦、秦汉、唐以来），与上述西方肖像艺术的三个发展阶段（古代、中世纪、文艺复兴以来）虽在时间和特征上各不相同，但基本上可以将中国第一阶段（先秦）作为"象征形象"的"人类化"肖像，对应西方第二阶段（中世纪）的"象征肖像"；将中国第二阶段（秦汉两晋）作为"人物形象"的"个体化"肖像，对应西方第一阶段（古代）的"自然肖像"；而中国第三阶段（唐以来）作为"真实肖像"的"人格化"肖像，则与西方第三阶段（文艺复兴以来）的"写实肖像"类似。

依据谢凯的分期，自7世纪以后，长期占据文艺复兴以来西方艺术史主流的"写实肖像"风格，就已经开始在中国发展完善了。只是，这第三阶段之后（唐以来），在中国艺术史的发展进程中，肖像的地位逐渐变得次要了。这就与西方肖像自第三阶段（文艺复兴以来）成为艺术史主流的现象，走上了完全相悖的发展趋势。那么，就同时代的比较而言，是否可以仅从上述西方肖像样式演进的"进化论"意义上，以西方15世纪以后进入成熟期的、更多以"艺画"被认可的"写实肖像"这一主流艺术样式，对比中国15世纪以后主要作为"术画"的民间和宫廷肖像，以及看上去不过分重视相貌写实的、作为中国高雅艺术的文人"艺画"，而将"写实"的"艺画"认定为人性觉醒的表征，将中国传统中试图超越"写实"的"传神"视为落后的、非人性的视觉表征？

换言之，在谢凯分期的意义上，中国"写实肖像"发展至"完美"阶段的进程，要比文艺复兴提早数百年。那么，如果仅以"写实

肖像"的出现，作为衡量现代文明人性觉醒的一种视觉标尺，是不是可以断言，中国的现代文明和广义的现代艺术要比西方的文艺复兴早了八百年？笔者认为，此类文化话语权的争夺，除了实现名义上的输赢优劣，对于学术研究并无实质价值。然而，一个不可忽视的事实却是，此类文化话语权却长期以"以西议东"（即以生发于西方历史文化和现实土壤的艺术脉络、概念和理论，作为评判拣选何为有价值的非西方艺术的唯一标尺）的合理性，主导着过往一百多年的中国现代文化历程。简单将15世纪文艺复兴以来作为西方广义"现代"意义开端的"写实肖像"在中国的有无，作为评判中国艺术究竟处于前现代（包括古代和中世纪）还是现代（包括文艺复兴、启蒙运动至20世纪）的标尺，已深入中国20世纪视觉文化的底层逻辑。

而将西方文艺复兴以来诉诸视知觉的"写实"艺术，直接等同于人性觉醒、人类进入现代文明主要甚至是唯一视觉证据这一看法，既与迄今一个多世纪以来，中国近现代视觉文化交织在"启蒙与救亡"等多重语境中的社会现实因素密切相关，同时也与学术研究和学理建设上，缺乏兼具本土性和普适价值的有效话语有关。就本书着眼的肖像研究而言，相比上述作为西方艺术史常识的肖像分期，中国肖像的学术研究，同样既需要明确的概念和风格定义作为共识性的基础，也需要在中西比较视域下，对于本土肖像类型和时代分期更为客观和系统的认知。

3. 异同：错时空发展的肖像艺术

除前述三个发展阶段的分期不同外，中西肖像艺术的发展历史，至少还有三个值得注意的相似之处。

其一，就各种艺术类型出现的时间而言，无论中西方，肖像均早于山水和风景，甚至人们最初对描摹自然景物的兴趣，可能也来自早期肖像画的附属背景。比如，顾恺之4世纪的人物画中，就存在着原始的山水画；而达·芬奇16世纪初著名的肖像画《蒙娜丽莎》，在远

景处的树木和河流中,就蕴藏着西方风景的早期雏形。

其二,就肖像的社会性而言,对上述三个发展阶段的溯源可见,中西方肖像都承担着呈现和链接像主社会地位、政治权威、文化和身份等级的现实功能;而不仅仅是像主真实面貌和个性完全自由的抒发。

其三,就"完美"肖像的评判标准而言,越能如实呈现像主外在真实相貌与内在人格有机结合的肖像,越被视为肖像艺术发展更加成熟的表现。因此,能融"自然"和"象征"两种类型为一体的"写实"肖像,在中西方肖像艺术发展三阶段中,均位于作为成熟期的最后阶段。

然而,即使在中西方肖像艺术这三个共同的特征中,至少在各自发展走势、针对个体的文化差异、画种分类以及创作主体身份四个方面,存在着显著的不同。首先,西方和中国艺术史上的肖像画和山水画的地位是不同的:在西方,肖像画几乎占据着整个艺术史的主导地位(尽管在欧洲美术学院内部,肖像的地位在不同时期也有所不同,但仍是学院派高雅艺术的组成部分);而在中国,特别是自五代(10世纪)以来,山水画逐渐超过了肖像画和人物画,成为中国艺术史上的主导类型。

其次,文艺复兴以来,西方肖像艺术传统所推崇的"个人主义"(individualism),在中国肖像艺术中并未占据主要地位,这通常也被认为是中西肖像艺术最显著的一个区别[1]。学者文以诚(Richard Vinograd)认为,在中国的肖像画中,像主主体很少被视为某一具体的、基本的人类单位,而是一个家庭、氏族或民族的组成部分,其中的"家族联系"(family affiliations)既是个人身份的来源,也是自我实现社会角色的一种展示[2]。斯美茵(Jan Stuart)和罗有枝(Evelyn

[1] Sherman Lee. "Varieties of Portraiture in Chinese and Japanese Art," *The Bulletin of the Cleveland Museum of Art* (Vol. 64, No. 4, Apr., 1977): 118-136. Seckel, Dietrich. "The Rise of Portraiture in Chinese Art," In *Artibus Asiae* (Vol. 53, No. 1/2, 1993): 7-26.

[2] 文以诚:《自我的界限:1600—1900年的中国肖像画》,郭伟其译,北京:北京大学出版社,2017年,第19页。

Rawski）则进一步将中国肖像与祭祖传统、祖先崇拜联系起来，认为"中国（肖像）类型的显著不同之处在于，它与死亡仪式和祖先崇拜的持久联系"[1]。

再次，中国传统美术史文献中的肖像通常有几种不同的分类方式，相应的评价标准也不甚相同：按题材分类，如帝王像、圣贤像、文人像、贞女像；按内容分类，如行乐图、家庆图、雅集图；按视觉效果分类，如全身像、半身像、正面像、单人像或多人像；按功能分类，如用于祭祀祖先的祖容像等[2]。其中，根据创作主体身份的不同，大致分成两类：一类是由文人画家创作的、而今常被视为更具艺术价值的高雅肖像；另一类则是由民间或宫廷的无名工匠、职业画师创作的、长期不被视为艺术创作（或不为主流艺术界认可）的功能性肖像——前者主要是指更注重人物内心精神或"心理洞察力"（psychological clairvoyance）的"非正式肖像"（informal portrait）；后者则是指大多数在艺术领域之外，具有特定功能和特殊意义的"正式肖像"（formal portrait），包括帝王肖像和祖先肖像。

最后，就创作主体身份差异而言，在中国，"非正式肖像"被视为高雅艺术，是中国艺术精神中占据至高地位的"文人画"传统的一部分，这一创作群体是知识分子、学者、官员，他们大多不以售卖艺术作品为谋生的手段，而是把艺术创作作为一种表达自己内在精神、优良品质或理想抱负的方式。按照以"气韵生动"为主导的中国艺术价值观，文人创作的所谓"非正式肖像"，显然比工匠和职业画师创作的"正式肖像"更具艺术性。身为"业余艺术家"，文人摆脱了职业画家、民间画师或宫廷画师以直接出售作品和技艺

[1] Jan Stuart and Evelyn Rawski. *Worshiping the Ancestors: Chinese Commemorative Portraits*. Stanford University Press, 2001. p. 35.

[2] 单国强：《中国美术图典：肖像画》，广州：岭南美术出版社，2000年，第5—34页。杨新：《传神写照、惟妙惟肖——明清肖像画概论》，收入杨新主编：《故宫博物院藏文物珍品全集：明清肖像画》，北京：商务印书馆，2008年，第14—24页。

为生的功利目的，这与西方以"职业艺术家"作为艺术史"大师"的现象是不同的。

总的来说，就目前研究而言，一般认为，中西肖像的区别主要在于，中国肖像传统以不过分推崇"个人主义"为基本特征，这深深植根于封建等级制度、儒家文化以及礼仪习俗。同时，这些社会历史文化语境，不仅塑造了中国传统肖像与西方不同的面貌，也影响着中国人使用和理解肖像的具体方式。这其中，就包括对于祖先像和本书研究的对象"御容"，长期以来在特定场所的使用限制，及对其公开展示与传播的禁忌。而进入国门打开的中国近代史，中西视觉文化传统诸如此类的差异，进一步被视为现代和前现代、新旧文明、进步和落后文化的表征，并以冲突、融合、互动诸种方式前所未有地爆发出来，贯穿并深刻地形塑着中国近代视觉文化转型的始终。

三、追问"写真"：传统肖像术语及其本土价值

中国古代没有"肖像画"这一名称，并不等同于中国古代没有此类作品。如果按照上述谢凯的三阶段论分期，中国"写实肖像"至唐已臻完美，那么，中国的"写实肖像"则比尼德兰和意大利的文艺复兴都要提早八百年。不过，笔者并无意于陷入此类文化话语权的争夺，据此为例，一是想反驳建立在同样逻辑基础上、以西驳中的论断；二是借此将目光从与他人的横向比较中，转而发现自我，回到研习自身纵向演进的得失成败上。因此，有必要回到本土文化资源，尝试在前述跨文化比较视域下，在绵延千年的中国肖像传统中，寻找以不变应万变的某种具有生命力的潜在线索，作为贯穿即将针对近代"肖像"观念转型展开个案研究的基本底色。

虽然作为统一的艺术门类之名，现代意义上"肖像"概念，在中国古代画论中长期缺席，但这不能直接推导出这一门类在中国古代不存在。实际上，仅从直观的技术手段上看，配合对晚明曾鲸"波臣

图11　曾鲸,《王时敏小像》,绢本设色,1616年,64厘米×42.7厘米,天津市艺术博物馆藏

图12　佚名,《明人十二像册·刘伯渊像》,纸本设色,16—17世纪,41.6厘米×26.7厘米,南京博物院藏

派"(面部重墨骨)(见图11)和以《明人十二像册》为代表的"江南派"(面部重粉彩)(见图12)两种精妙的写实绘画的观赏,参看中国画论中出现的"面写"(见图13)、"背拟/悟对"、"追写/追容"等人像技法,即可了然中国古人对实物写生、凭记忆默画以及想象已故逝者等几种具体写实方法早已付诸实践。

同样,虽然作为一个现代中文和艺术史常用语,"肖像"概念在中国的定型(晚至19世纪后期至20世纪初的中国近代视觉文化转型期),比西方艺术史上这一概念的定型(16世纪后期至18世纪)晚约三百年,但不能由此断言中国艺术缺乏对人的真实形态的关注,也

图13 仇英,《汉宫春晓》(局部),绢本重彩,16世纪,30.6厘米×574.1厘米,台北故宫博物院藏

不能由此认定中国传统艺术中求"真"意志的缺席——实际情况可能正相反:现代汉语中仅用"肖像"一词即可简洁概括的艺术门类,在古代汉语中,其实有着更精微的细分,可推知中国传统中对于这一艺术门类的理解,可能有着更丰富且细致的理解。

1. 象人—写真—传写:中国早期肖像术语分期

细分中国传统肖像术语,在明清以前的画学理论中,人物画像除直接以"人物"(或更准确地辅以"人物传写""写貌人物")一词作为其分类命名之外,还曾被称为"象人""写真""写貌""写照""写影""传写""传神""传真"等。诸多学者对这一系列名称在画论中的出现、使用和流行时代,进行了分期研究。在此基础上,笔者尝试将几种重要本土肖像术语的概念史演变综述如下,以期更清晰地辅助理解中国早期肖像(14世纪以前)观念的变迁。

第一阶段,"象人"(或"像人")是中国最早对人物肖像的称谓,盛行于六朝(3—6世纪),在我国最早的绘画专论《古画品

录》中，就已大量使用。早在春秋战国时期，这一名称脱胎自先秦"俑"的概念，即始见于古籍文献；而用作画学术语，最早流行于5—6世纪的南朝时期，替代了祭祀礼仪中使用的"尸"，赋予"形"以"神"；至唐代，这一画学术语仍广为使用，而到宋人著述中，则已作为古画概念加以介绍了。究其内涵，这一盛行于六朝的"象人"概念，强调对于有生命的"生人"的刻画描绘，是相对于更多描绘无生命的"象物"而提出的。姜永安认为，"六朝'象人'这种重大的转型，既是肖像画美学的进程，也是古代人学的进程"，并由此，梳理出了一条从"象人""写真"到"传神"的中国肖像画发展的基本线索[1]。在这个意义上，"象人"概念的划时代意义是，体现出从先秦至六朝，中国艺术已开始转而发现人性，并已试图对人的鲜活生命予以视觉模拟和寄情关怀，而这与六朝对"形""神"美学的观照也是共时的。

第二阶段，"写真"是继起通行于唐代（7—9世纪）的人物肖像称谓。这一名词最早见于南北朝成书的《文心雕龙》和《颜氏家训》，尤其在6世纪中后期成书的《颜氏家训》中，根据"武烈太子偏能写真，坐上宾客，随宜点染，即成数人，以问童孺，皆知姓名矣"的描述，可知时人已开始使用"写真"一词指代写实人像。衣若芬通过对题画诗的考察，指出从唐代"重写真"到宋代"尚写意"的审美风格变化轨迹，在肯定了唐人艺术观极为注重"逼真肖似"的写实再现基础上，进一步指出，"逼真肖似"的"求真"背后，实际上潜在地是对于"写实之极致则可以通天"的"感神通灵"的更高艺术追求，唐人这一"写实之极致"主要指足以乱真的"幻真"画作[2]。

[1] 姜永安：《"象人"说与六朝肖像绘画视野》，中国美术学院博士论文，2010年，第98页。姜永安：《"象人"与古代肖像绘画的早期称谓》，《艺术教育》2012年第4期，第40—41页。
[2] 衣若芬：《写真与写意：从唐至北宋题画诗的发展论宋人审美意识的形成》，《中国文哲研究集刊》第18期，2001年第3期，第8—9页。

第三阶段,"传写"和"传神"作为对人物肖像的称谓始流行于宋代(10—13世纪)。其中,尽管"传神"这一名词始见于中国绘画史上的第一位大师——4世纪末,顾恺之首次提出"以形写神"的"传神论"。但是,在顾恺之的时代,这一概念尚未作为一个专有名词特指人物肖像,而更多与先秦以降的"形""神"关系相关[1]。且六朝"传神论"并不专属于人物画,还更常见于对山水画的品评(如宗炳的《画山水序》、王微的《叙画》)。仅从字面上看,如果说唐代流行术语"写真"更强调扎根于"形"的"真","传神"则更强调超越于"形"的"神"。特别是在10世纪画院成立后,文人画家纷纷反对在宫廷中占主导地位的、在视觉表象上求"形似"的现实主义艺术风格。其中最著名的,当属苏轼写于11世纪的"论画以形似,见与儿童邻"(《书鄢陵王主簿所画折枝二首》)。而苏轼对于"传神论"的贡献,还在于引入了"写意"这一宋人审美意趣,将"传其神采"和"写其意趣"结合起来[2]。这一观点进一步发展为文人画的"求神忘形",在12世纪画家梁楷"写意"肖像(或称"减笔画")中可见一斑。不过,梁楷的肖像画也只是中国文人肖像发展中的极端特例,而非中国肖像传统自此的主流面貌。

相比张彦远的《历代名画记》和朱景玄的《唐朝名画录》等唐人画论,到宋代画论中,在指称人物肖像时,"写真"一词出现的次数已明显减少,而更多代之以"传写""写貌""传神"的用法。在郭若虚的《图画见闻志》中,"传写"是区别于"山水""花鸟""杂画"的独立画种;在邓椿的《画继》中,"人物传写"也与"仙佛鬼神""山水竹石""花竹翎毛"等画种并列。而此时更早的术语"象人",也已作古为"前贤画论",淡出了作为画学术语的日常使用。不过,"写真""传神"以及与之相伴的"写照""传写""传真""写像"等术语,则一直到明清仍在民间流传。

[1] 叶朗:《中国美学史大纲》,上海:上海人民出版社,1985年,第200—207页。
[2] 李欣复:《传神写意说的源流演变及美学意义》,《浙江师范大学学报》1987年第1期,第37—41页。

图 14　王绎、倪瓒,《杨竹西小像》(局部),纸本水墨,27.7 厘米 ×86.8 厘米,故宫博物院藏

2. 写像:14 世纪中国民间肖像的独立

与汉族文人在蒙古统治下的隐居避世、寻找精神家园的现实诉求相伴,元代也是文人山水发展的高峰期。相较之下,肖像画逐渐沦为文人画中次要或低等的画种,与此同时,宫廷和民间对肖像的实用性需求却日益增长,以肖像画为生的专业画师数量也在增加。14 世纪,元代肖像画家王绎(见图 14)编著了中国首部肖像专论《写像秘诀》,被视为肖像作为一种民间"术画"(与文人雅士之"艺画"相对),正式确立为一种独立品类的开端。

王绎以"写像""写真""传写"指称肖像,探讨的重点,仍在不囿于外在视觉形式"幻象"的求"真",在于如何挖掘像主"本真"的方式方法。总体来看,王绎总结的民间画像"秘诀",主要分成三个步骤:首先,要有基本知识储备,通过前期理论学习,掌握关于人像构造的共识性知识,即通过"相法"熟悉面部结构规则,为准确表现人物面相打下基础;其次,要把握并熟识对象的真性情,即在掌握基本规则的基础上,通过实地考察,真实地走近像主日常生活,全面观察像主言谈举止,对像主的"本真性情"了然于胸,直至达到"默识于心,闭目如在目前,放笔如在笔底"的熟悉程度;最后,回到画室作画,以面部各个部位在"相法"中的重要程度为序,先完成面部

基本架构，再着笔细部，画出像主面相的"本真"特色。

其中，笔者注意到王绎的两个观点，对明清肖像画产生着持续的影响。其一，就评判肖像画家水准高下而言，王绎认为，水平上乘的肖像画家，不会要求人物像"泥塑人"一样，摆出僵硬笔直的姿势，这无疑是"胶柱鼓瑟""不知变通"的"俗工"所为。相反，高水平的肖像画家，应该在动笔之前，充分观察像主言笑的情态，以便将人物灵动的生命整体面貌了然于胸，随后不再观察像主，而是根据记忆"背拟"作画。由此，能否根据记忆准确作画（而非当场"面写"），就成了区分肖像画师优劣的一个重要标准。

而这显然与主张严格比照"模特"（sitter）进行现场作画的欧洲肖像传统大相径庭。实际上，王绎明确指出的视现场"面写"为"俗工"所为的看法，不仅体现在明清肖像，尤其是文人喜好的肖像中，更是贯穿中国肖像艺术发展始终的一条本土线索[1]。而直到清末民初，随着需要真人"模特"在场的摄影术的传入，中国人相信"面写"比"背拟"更能反映"真相"的视觉文化，才逐渐确立起来。由此，对照实物"写生"的欧洲传统，才终于在20世纪中国相当长一段时间内，成为求真和"写实"的唯一正确方式。然而，回看王绎画论，可以看到中国传统肖像画并非不要求细致观察对象实物，而恰恰是在对实物"写生"的基础上更进一步，要求"肖像"不仅是对人物视觉外形的传达，更紧要的是通过落在纸上的笔墨视觉效果，全面表现人物更立体的音容笑貌。可以说，王绎在14世纪为中国肖像画确立的最高标准，也正是贯穿中国传统艺术精神的"气韵生动"。站在今天的视角回看，这显然超越欧洲15世纪文艺复兴以来的广义现代意义上的"视觉"中心主义。

[1] 中国最早的画论（即《庄子·田子方》中"解衣盘礴"这一典故出处）谈论的可能就是为君王（宋元君）画像的问题（即"肖像说"），其中已经涉及对于"写生"与"背拟"两种作画方式的评判，且宋元君所认定的"真画者"，即指可以不必当场对照模特、在另外的绘画空间以"背拟"作画的"解衣盘礴"之人，而对于现场对照模特"写生"的不满，在谢赫和苏轼等人的画论中均有明确表述。彭锋：《元君画图》，收入彭锋：《后素：中西艺术史著名公案新探》，北京：北京大学出版社，2023年，第39—58页。

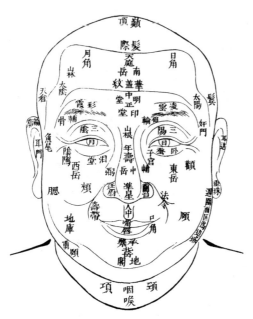

图 15 丁皋,《面部总部》,《传真心领》插图,木刻版画,1756 年

其二,王绎格外强调肖像画与"相术"的关系,这既传承自早期肖像传统,也存续于后世明清肖像画的发展中,尤其对"正面"肖像的影响(见图 15)[1]。但需要指出的是,王绎所说的"相法",并不是涉及封建迷信的占卜看相,而是指对面部基本构造的把握。在传统"相术"中,面部是整个人体最重要的部分,被划分为 120 多个细部,分别以建筑、山川、河流、星座等命名。甚至有学者认为,中国肖像画正是因为受到这一"相术"规则的影响,才格外重视对面部的刻画,而对身体的其他部位处理简略[2]。这种解读方式难免牵强,毕竟很难厘清,究竟是因为中国传统文化过于依赖封建迷信的"相术",才格外注重肖像的面部刻画(而不像西方绘画同样注重刻画身体),

[1] 小川阳一、李勤璞:《明清肖像画与相术的关系》,《美苑》2002 年第 3 期,第 63—67 页。杨新:《肖像画与相术》,《故宫博物院院刊》2005 年第 6 期,第 92—98 页。

[2] Mette Siggstedt, "Forms of Fate: An Investigation of the Relationship between Formal Portraiture, Especially Ancestral Portraits, and Physiogonomy (xiangshu) in China," *International Colloquium on Chinese Art History*. Taibei: The National Palace Museum, 1992, 715-743.

还是因为更古老的中国文化中本就存在关注人物个体面部的人本主义关怀，才在后世逐渐发展出着眼于解析面部的"相术"系统。

在此意义上，笔者认为，不能因通常对"相法""相术"这些名词非科学性的偏见，就认为以王绎为开山鼻祖的中国民间肖像画论，不过是在宣扬封建迷信。应当看到，王绎在14世纪就已经认识到，对普遍人体面部构造的系统性理论认知，是研习肖像技法入门必备的知识。其中，王绎真正强调的，是以彼时普通中国人所能理解的、共识性的、结构性的、可习得的基础知识，作为一种简便的入门方法，进而在对像主的实地观察和全面理解中，校验和弥补这一方法的不足，最终目的是以肖像如实呈现像主的人格"本真"。这比欧洲18世纪启蒙运动时期兴起的、以拉瓦特（Johann Lavater）为代表的"面相学"（physiognomy即以"相术"为方法实现肖像回归实证经验的理论尝试），要早了许多。

3. 传真：18世纪以来中国民间肖像的本土价值

元、明、清三朝，肖像画根据不同的现实需求、尺寸和用途，有了更为细分的种类和命名。比如，"生像""寿影""寿像"指为在世之人画像；"追影""揭帛"指为刚去世的死者画像；"喜神""记眼""买太公""衣冠像"则是为已故先祖画像。目前学界通常将这些用于纪念、丧礼、祭祀或正式表彰活动的朝服大像，统称"正式肖像"（见图16）；与之相对的，则是"行乐""家庆"等用于像主娱乐或节庆追忆的"非正式肖像"（见图17、图18）。但这种分类方法也存在一定模糊性，比如，民间用于寿诞庆典的家族"行乐图"，也会受到朝服大像画法的影响（见图19）[1]。其中，"正式肖像"通常与丧葬相关，需要精确描绘像主的真实面部特征，才能在祭祀中作为死者

[1] Jessica Harrison-Hall, Julia Lovell, eds. *China's Hidden Century 1796-1912*, Jessica Harrison-Hall, Julia Lovell, eds. *China's Hidden Century 1796-1912*. The British Museum Press, 2023, pp.200-201.

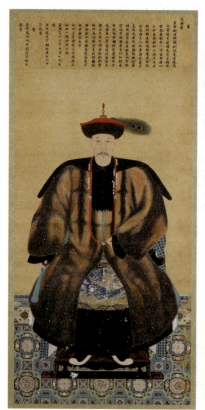
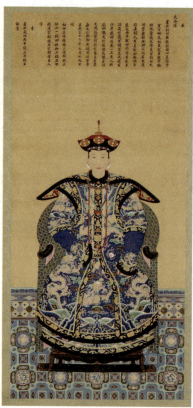

图 16 《石文英和关氏夫妇像》，绢本设色，清康熙年间（17—18 世纪），210 厘米 ×111 厘米，美国华盛顿亚洲国立艺术博物馆藏（National Museum of Asian Art, Smithsonian Institution, Washington, D.C.：S1991.120）

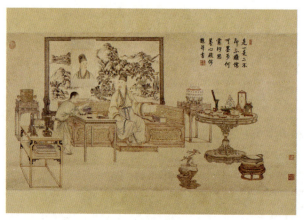

图 17 《乾隆皇帝是一是二图》（之一），纸本设色，清乾隆年间（18 世纪），118 厘米 ×61.2 厘米，故宫博物院藏

图18 《道光帝喜溢秋庭图》，纸本设色，清道光年间（19世纪前半叶），181厘米×202.5厘米，故宫博物院藏

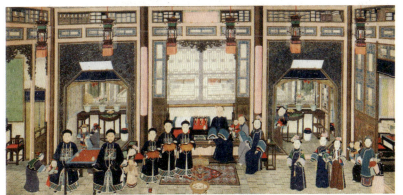

图19 《家庆图》，纸本设色，贴落，1853年，185.5厘米×384厘米，加拿大埃德蒙顿阿尔伯塔大学博物馆藏

替身而存在，承担着招魂的实际功能。正因这一现实功能需求，虽然宋以后作为"艺画"的中国文人艺术中，普遍存在着写意、风格化、简洁化的趋势，但多以"术画"类型存在的"正式肖像"，必须尽可能细致地完成对像主容貌的如实呈现。

此外，目前一般认为，由于"正式肖像"常出现于关乎生死的仪式活动中，因此，为生者绘制"正式肖像"，在民间似乎也被视为不祥之事。比如，12世纪成书的《画继》有载，宣和年间的画师朱渐，

缮写帝王"御容",于是,"俗云：未满三十岁不可令朱待诏写真。恐其夺尽精神也"[1]。这则史料常被用于佐证中国民间的肖像禁忌,即年轻人不能画像,否则会有损"精神"。肖像传统中的这种禁忌,也的确持续影响着近代民间与宫廷肖像画、肖像照的制作和传播。但是,《画继》这则记录,也有可能只是民间针对这位御用画师高超肖像画技的一种夸赞,而未必能够准确佐证中国民间自古以来就一直存在"生人"不入画的普遍肖像禁忌,也不能就此断定中国肖像画未能发展成为画坛主流的原因,仅仅是出于所谓"愚昧无知"的封建迷信。

18世纪是民间肖像画论的高产期,这应当与肖像画在民间的需求增多有关,其背景则是普通人在明代终于获得兴建家庙以祭祀祖先的官方许可[2]。其中,以蒋骥的《传神秘要》、丁皋的《写真秘诀》(又称《传真心领》)、沈宗骞的《芥舟学画编·传神》为代表,"写真""传真""传神"仍是主要用以指称肖像的民间术语。此时,虽已有西洋写实油画和铜版画传入中国,但尚未引起如20世纪初"美术革命"呼吁者们对自身传统的相形见绌。比如,丁皋就比较了西洋画法和中国画法的区别,认为前者重阴影,后者重线描,由此,以西洋画法为坤、为阴,以中国画法为乾、为阳。其中,丁皋也认识到西洋画法能够运用线性透视法,在平面上塑造三维立体景致的优势,但同时并不自惭形秽,而是反观中国画法,在中西比较中,进一步指出"传真"的独特价值——"传真"重在表现人物生动的神态之"生动"和无限的"变化",而不满足于在视觉真实的层面构造出三维立体的、任人摆布的死物：

> 夫西洋景者,大都取象于坤,其法贯乎阴也。宜方宜曲,宜暗宜深,总不出外宽内窄之形,争横竖于一线。以故数层千里,

[1] 邓椿：《画继》,北京：人民美术出版社,1983年,第78页。

[2] "从律法上看,在宋代(960—1279)之前,普通人不得修建祖先家庙,也不许在三代之外祭祀祖先。明代(1368—1644)法规严格管控祖先世系的数量、祭祀的时间以及普通人可以建的家庙形制,许多宗谱中贯彻着这样的规矩。直到18世纪,普通人的家庙才在中国南方成为常见的乡间景观。" Jan Stuart and Evelyn Rawski. *Worshiping the Ancestors: Chinese Commemorative Portraits*, p.37.

染深穴隙而成；彝鼎图书，推重阴影而现。可以从心采取，随意安排。借弯曲而成透漏，染重浊而愈玲珑。用刻画线影之工，自可得远近浅深之致矣。夫传真一事，取象于乾，其理显于阳也。如圆如拱，如动如神。天下之人面宇虽同，部位五官千形万态，辉光生动，变化不穷。总禀清轻浑元之气，团结而成。于此而欲肖其神，又岂徒刻画穴隙之所能尽者乎？[1]

到19世纪中后期，活跃于京畿的职业画师高桐轩著有画论《墨余琐录》[2]，其中明确将民间"传真画像"分成五种类型，分别称为"追容""揭帛""绘影""写照""行乐"。前三种是绘制家族中已死或将死之人，可统称为"影像"，此类画像主要用于家族供奉祭祀或丧葬礼仪。"追容"即根据子孙样貌，追绘祖先容貌；"揭帛"即根据刚逝去的亡者尸身面相，绘制生前样貌；"绘影"则是在生死临危之际，简速绘出像主神貌。相比之下，"写照"和"行乐"则指绘制生者形象，即"生像"，此类画像主要为家族欢聚而作。"写照"即单人肖像画，"以头脸为主"，"图其本相"；"行乐"也称"家庆"，更多描绘雅集或家族聚会的多人场景。

四、何以"肖像"：近代中国视觉文化的一个议题

在《自我的界限：1600—1900年的中国肖像画》一书中，艺术史家文以诚调用"肖像"（portrait）这一关键词，系统考察了明清时期涌现的文人画像，尤其是自画像，并以之佐证17—18世纪中国文人探索自我、建构形象的个人主义意识觉醒。同时，也为同期中国肖像画的制作主体，即由民间无名画匠到著名艺术家创作，找到了一条

[1] 丁皋：《写真秘诀》，杭州：浙江人民美术出版社，2021年，第125—126页。
[2] 王拓：《海内孤本〈墨余琐录〉辑佚》，收入王拓：《晚清杨柳青画师高桐轩研究》，天津大学博士学位论文（附录四），2015年，第251页。

清晰且典型的、趋近欧洲15世纪以后发展起来的、迥然有别于中世纪和前现代的肖像传统。其中，作者使用西方学界约定俗成的"中华帝国"晚期表述，涵盖明末至晚清的朝代分期，并结合明清政治环境和社会现实，为明清文人肖像独特的个性化表达，找到了一条可称之为"本土视觉现代性"的线索。它潜藏于社会变革的激荡中，由中国文化内部自觉发展而来。

这部专著出版于20世纪90年代初，此时的海外汉学界，正值由20世纪中期以费正清（John K. Fairbank）学派为主导的"冲击-反应"模式（impact-response model 即更强调外部刺激中国产生现代变革），转向柯文（Paul A. Cohen）提出的"中国中心观"的研究新范式（即重新回归内部视角发现本土现代性萌芽自发演进的可能性）。在这样的背景下，文以诚教授提出的这条由"肖像"议题照亮中华帝国晚期的"本土视觉现代性"线索，无疑为内观本土艺术自发演进的可能性提供了有效佐证，也开创了这一研究领域的时代新风。

但是，这里存在的一个前提问题是，英文"portrait"这样一个由西方艺术史研究领域平移过来的关键词，在多大程度上可与中国本土视觉文化产品及其语境适配？在文以诚教授探讨的明清肖像实例中，从未出现如今作为"portrait"直接对译的"肖像"一词，而时人使用的"写真""传真""像""小像""小象""小影"等本土术语（见图20），可以完全等同于"portrait"吗？

毕竟，在西文语境中，人们对"肖像"的通常理解，主要受15—16世纪发展起来的欧洲现代视觉文化的影响。这与文艺复兴以来，欧洲各国纷纷挣脱中世纪神权桎梏、高扬彰显人性的人文主义价值观相伴始终，并随着过去五百年全球化进程和东西方文化艺术的交融互渗，终于成为而今"无问西东"的一种普遍理解"肖像"的方式。这一西方意义上"肖像"的分期标准，依据的仍主要是冠之以"大师"之名的历史叙事。而无论是从"前现代"神权到"现代"人性启蒙的线性发展走向上，还是从"肖像"一词对架上艺术的所指中，均可见源发自欧洲的本土特色。

图 20　题跋可见"写真""小影"。罗聘，《冬心先生蕉阴午睡图》，纸本水墨设色，1760 年，92.8 厘米 ×38.6 厘米，上海博物馆藏

　　当然，这里细究"肖像"概念的中西差异，目的不是为了固化差异，而是经由对文化差异的体认，致力于寻求更普遍的文化共识。从上述对西方"肖像"概念的简单回溯，可得出的直接共识是，一种概念的生成和发展，必定扎根于深厚的本土艺术。同理，对中国"肖像"的研究，除去直接平移西方"肖像"概念之外，或许同样也还有另一条路径，那就是重返本土现场，回归更具在的生命力的本土概念。

　　由此，反观中文语境，可见，至少在 18 世纪中期以前，中国传统

视觉文化谱系及其文本中，长期并不存在统一冠以"肖像"之名的艺术门类。清中期成书的《写真秘诀》和《扬州画舫录》中，仍称"古传画学，众体各有师法，而肖像无专门，亦未有勒成一书者，不可谓非艺林之缺事也"[1]。到写实人像在民间发展更为成熟和流行的明清时期，也鲜有大范围使用"肖像"作为统称的现象，但民间根据画像用途和展示方式的不同，已充分认识到细分肖像不同品类和技术工种的必要，比如，上述"追容""揭帛""绘影""写照""行乐"等流行分类。只是，这些民间长期存在的画像需求，并不能对等于西方文艺复兴以来，用于展示自身形象的、作为艺术作品的、现代"肖像"的观念。

这也并不是说中国古代没有"肖像"这一词语。在中国古代文献中，"肖像"通常更多用作动词，取肖似、相像之意，而不同于今日指称特定艺术门类的固有名词。其中，"肖"和"像"均有相似的含义，但侧重点不同，根据《说文》的解释，"肖"强调"骨肉相似"，"不似其先，曰不肖"，而此处"不肖"又与"不孝"相通，可见在中国文化传统中，"肖"天然就内含着一种绵延宗族人文脉络谱系的社会文化传承需求；"像"（也作"象""相"）则更强调外形的相似，即所谓"影之像形也"（《荀子·富国》），指对某种不可固化的影像或精神内核的外显式模拟或对其外化显像的捕捉。在这个意义上，"肖"更具社会性内涵，重在传承某种家族和社会形态（即承形）；"像"则更强调生理性的形似，重在塑造特定的个体外形（即成形）；而综合"肖"和"像"二者的共性，可以说，"肖像"一词共同强调的是在拟形中显形、在承形中成形的动态过程——无独有偶，意大利语"肖像"（ritratto）一词，也来自它的动词形式（ritrarre），指"描绘"和"抽取"形象的动作。

相比古代汉语的动词含义，"肖像"作为一个现代汉语的专有名词，其更日常的使用，集中发生在19世纪末20世纪初，尤其随人

[1] 丁皋：《写真秘诀》，第1页。李斗：《扬州画舫录》，北京：中华书局，2004年，第37页。

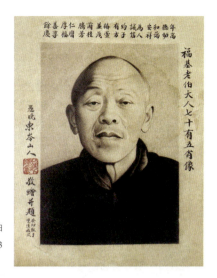

图21 东岑山人绘并题,《福基老伯大人七十有五肖像》,炭精画,1903年,30厘米×25厘米,仝冰雪收藏

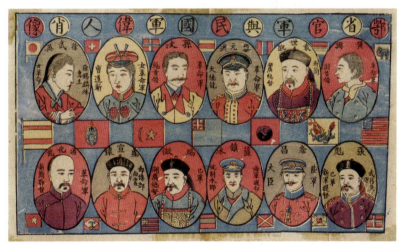

图22 《鄂省官军与民国军伟人肖像》,纸本水墨,1911年,32厘米×56.5厘米,美国普林斯顿大学东亚博物馆藏

像照片作为民间留影的一种普遍方式,至清末民初渐为中国人所接受(见图21、图22)[1],且与"小照""小影"等本土术语并行混用。1909年出版的"新闻纸"《图画日报》中,指涉肖像画的大标题多用

[1] 仝冰雪:《中国照相馆史(1859—1956)》,第171页。Jessica Harrison-Hall, Julia Lovell, eds. *China's Hidden Century 1796-1912*, p.36.

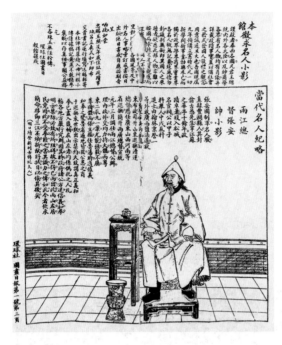

图 23 《本馆征求名人小影》，《图画日报》1909 年第 1 期

"小影"等传统术语，而内文中则会同时使用"肖像"这一称呼，且直接将"肖像"与西方伟人像、名人像的传统联系起来（见图 23）[1]。到 20 世纪 20 年代，"肖像"一词也已不止于指称民间照相馆拍摄的照片或民间"影像铺"绘制的人像绘画，而更为蔡元培等新文化运动旗手使用[2]，以指称绘画、雕塑等可用于提升全民族现代化精神面貌的、作为"美育"有机组成部分的、主要用于审美而非功利实用性的、彰显个人艺术品位和文化趣味、宣扬个性而非以宗族性压抑个体性的高雅艺术，时人也更常以当时的新名词称"肖像"为"美术"。

可见，"肖像"概念在现代汉语中的常规使用，与发生在跨文化

[1] 《图画日报》1909 年第 1 期刊载《本馆征求名人小影》一文称，"泰西各国凡君主总统，内外各大臣，以及绅商学各界，有名人物，均有肖像，并详载政绩事实，盖以备社会之矜式"。《图画日报》1909 年第 1 期，第 3 页。

[2] 蔡元培：《华工学校讲义》，收入蔡元培：《蔡元培美学文选》，北京：北京大学出版社，1983 年，第 59 页。

交流背景中的西洋摄影术的传入以及与此同步的中国近代史进程、中国近代视觉文化转型相伴而生，既传承着中国传统作为动词的"肖像"意涵，又在与西来的视觉文化碰撞中推陈出新，构成了近代中国视觉文化转型进程中的一个具有张力的议题。至迟到20世纪20年代，"肖像"已既不再仅仅是民间传统中主要用于宗族祭祀等固定场域的实用性图像，也在借用这一传统汉语词汇的基础上，从其原初的动态本质，转而成为实体可见的视觉艺术作品。

那么，如今将"肖像"与彰显个性的日常展示方式以及作为"美术"的艺术作品联系起来的视觉文化观念，在百年前，是如何确立起来的呢？或者从更宏观的层面看，中国人的传统视觉方式，在近代发生了何种改变，又如何达成了现代共识？本书即始于对这一系列问题的思考。如果以上述"肖像"共识在20世纪20年代的渐趋成为分界点，将这一共识的"肖像"观念视为普适性的、现代视觉文化在中国确立的一种表征，则此前中国本土的"肖像"观念，可视为传统的、前现代视觉文化的一种体现。正是在这一从前现代、到现代视觉文化转向的意义上，本书将"肖像"视为一种文化观念的图像载体，尝试探寻这一视觉现象的生成机制，以此触摸近代中国视觉文化转型的潜在本土进路。

上 编

看见"御容"

第一章 | 新政:"御容"禁忌的千年之变

　　将人和他的尊荣区别开,并将他们彼此分离,已经是很困难的了。困难的程度绝不在此之下的是,要将他们再次合并在一起,还要引入理论来说圆满"一个人格,但有两个人,一个是真实的,另一个是拟制的人",或者,一位国王有"两个身体",尽管他"只是一个人"。

　　——[德]恩内斯特·康托洛维茨(Ernest Kontorowitz),《国王的两个身体》(1957)[1]

　　如若我们来沉思现代,我们就是在追问现代的世界图像(Weltbild)……从本质上看,世界图像并非意指一幅关于世界的图像,而是指世界被把握为图像了。这时,存在者整体便以下述方式被看待了,即惟就存在者被具有表象和制造作用的人摆置而言,存在者才是存在着的。在出现世界图像的地方,实现着一种关于存在者整体的本质性决断。存在者的存在是在存在者之被表象状态(Vorgestelltheit)中被寻求和发现的……不如说,根本上世界成为图像,这样一回事情标志着现代之本质。

　　——[德]马丁·海德格尔(Martin Heidegger),《世界图像的时代》(1938)[2]

[1] 恩内斯特·康托洛维茨:《国王的两个身体》,徐震宇译,上海:华东师范大学出版社,2018年,第576页。
[2] 马丁·海德格尔:《林中路》,孙周兴译,上海:上海译文出版社,2004年,第89—91页。

伟人像，尤其是公开展示、赠送，甚至是收藏、买卖在世的国家元首、领导人肖像，这是西方社会自古以来的传统，我们今天也已十分常见。早在公元前6—前4世纪，古波斯和古希腊就已经先后将在世统治者形象刻画在钱币上广为流通[1]。虽然在公元前2世纪，中国人就已经了解到传播在世统治者肖像的这一西方传统[2]，但在此后近2000年的时间里，中国始终没有出现公开传播在世统治者肖像的现象。尤其从1006年宋真宗明令禁止开始，官方就不再允许民间公开展示、祭拜帝王像[3]。之后一两个世纪的时间里禁令一再下达[4]，终于，在中国，统治者的长相逐渐成为禁忌。在这个意义上，与西方肖像作为"脸的再现权"[5]的权力确证相比，中国统治者面容则以不为公众可见，作为长期的绝对权力确证，可称之为"不再现"的权力。可见，中西方视觉文化中，均将展示肖像与否与统治权威挂钩，但其具体表现方式却是截然相反的——西方以可以被更多人看见，作为一种特权；中国则以可以不被普通人看见，作为一种特权。

在中国，这一持续千年的视觉禁忌，终结于20世纪初慈禧太后主持的清末新政（1901—1911）。慈禧在1902年默许西方摄影师抓拍并公开了她留存下来的第一张照片。1904年，她亲自选送一幅自己的油画肖像，远赴美国世博会展出。1904年6月开始，慈禧还在世掌权之时，上海的《时报》《申报》居然明目张胆地刊登出售慈禧照

[1] Carradice, I & Prince, M. *Coinage in the Greek World*. London: B.A. Seaby Ltd, 1988: 34, 109. 袁炜：《丝绸之路上的伊朗货币》，《甘肃金融》2015年第5期，第56页。

[2] 《史记·大宛列传》："钱如其王面，王死辄更钱，效王面焉。"《史记》（卷一百二十三），北京：中华书局，1959年，第3160、3162页。杨巨平：《希腊式钱币的变迁与古代东西方文化交融》，《北京师范大学学报（社会科学版）》2007年第6期，第40—46页。曹源、袁炜：《前四史所见西域钱币考》，《中国钱币》2010年第5期，第57—61页。

[3] 宋真宗景德三年十一月八日诏："应以历代帝王画像列街衢以聚人者并禁止之"。徐松编：《宋会要辑稿》（刑法二），北京：中华书局，1957年，第4459页。曾枣庄、刘琳主编：《全宋文》（卷229，第11册），上海：上海辞书出版社，1988年，第264页。Liu Heping, "Empress Liu's Icon of Maitreya_Portraiture and Privacy at the Early Song Court", *Artibus Asiae*, Vol. 63, No. 2 (2003): 178.

[4] 尚刚：《蒙元御容》，《故宫博物院院刊》2004年第3期，第34页。

[5] 汉斯·贝尔廷：《脸的历史》，第147—148页。

片的广告[1]。1905 年,《纽约时报》曾提到天津照相馆橱窗中展示慈禧照片,"你无法想象跟 6 年前相比中国发生了多么大的变化"[2]。除此之外,1902—1908 年,为抵制英属印度卢比(rupee)的大量流入,四川总督奏请慈禧太后批准,在成都正式发行印有当朝皇帝光绪半身侧面像的银币,这是"中国最早铸有人物图像的银币,也是唯一铸有中国帝王像图案的正式流通货币"[3]。1910 年,小皇帝溥仪和摄政王的"御容"在比利时布鲁塞尔世博会上展出[4]。这些对在位统治者肖像的公开展示、售卖,在中国是前所未有的,而这一切的转变,是伴随着清末新政的改革发生的。

近年来,慈禧的诸多肖像已引起了国内外学界的关注,学者的关注点从图像历史钩沉、艺术品修复、权力话语研究,到对中国现代性的建构等,不一而足。在前人研究的基础上,本章着眼点在于,20 世纪初慈禧肖像的跨文化传播、图像转译及其误读是如何发生的。本章将慈禧这些公开的肖像放在清末新政的历史语境中,通过对史料和图像的分析,探讨 20 世纪初,慈禧下令制作的一部分以外国人为预设受众的肖像,它们在跨文化传播过程中发生了怎么样的误读,以及这些图像最终如何偏离其制造者慈禧最初的授意,见证了晚清改革的

[1] 1904 年 6 月到 1905 年 12 月,有正书局在《时报》上频繁刊登出售慈禧照片的广告,1907 年 7 月 30 日也刊登出类似广告;施德之创办的耀华照相馆在 1904 年 6 月 26 日的《申报》上刊登出售慈禧照片的广告。而有正书局和耀华照相馆都有外国摄影师、经营者。王正华:《走向公开化:慈禧肖像的风格形式、政治运作与形象塑造》,《台湾大学美术史研究集刊》2012 年第 3 期,第 271 页。
[2] 其中还提到慈禧允许这位美国男画家为她拍照以辅助图像。"Painting and Empress: Hubert Vos, K.C.DD., the First Man to Portray the Dowager Empress of China," *New York Times*, Dec. 17, 1905, X8.
[3] 据民国藏家王守谦 1935 年出版的图录介绍,他曾在 1934 年 12 月举办了为期两天的"首届中国稀见币展览会",在这本中英双语展品售卖图录中,文字部分提到云南恭进银币"西太后像一两",售价每枚十元,但图录部分并没有提供相关图像。就真伪不论,这种"恭进银币"通常是地方上贡给中央朝廷,并不具有在民间流通的功能。王守谦:《中国稀见货币参考书》(影印本),天津:天津市古籍书店,1989 年,第 12、126 页。袁水清:《最早铸有中国帝王像图案的银币——清代四川卢比》,收入袁水清编著:《中国货币史之最》,西安:三秦出版社,2012 年,第 169—170 页。
[4] "会场正中悬今上圣容,四周皆以绸缎结彩,左首有大客厅,其中悬摄政王'御容',并挂中国名画及绣货桌椅器具。"《比京赛会记》,《东方杂志》1910 年第 7 期,第 8 页。

失败和清政府的灭亡。

一、新观众：清末新政与慈禧肖像预设受众的转变

1900年以前，慈禧也常常命宫廷画师为其制作肖像，这些肖像的政治功能已经引起学者的关注[1]，但它们从未流出宫外，不具有公共展示和流通功能。从这些传统肖像的图画语言和绘画媒介来看，慈禧的预设观众更多的是可以有资格瞻仰其"御容"的皇室和宫人，着眼点在于宫廷内部的权力斗争，并未考虑国际文化差异，也不会将不可能接触到这些肖像的外国人作为潜在观众。而这一切，在20世纪初的清末新政中发生了根本性的改变。

1900年庚子事变，八国联军把慈禧赶出了紫禁城。慈禧携光绪一路西逃，美其名曰"西狩"，实则风餐露宿，"无被褥，无替换衣服，亦无饭吃"[2]。在贸然向八国宣战而惨败出逃的这次教训中，慈禧痛定思痛。1901年，在西安颁布新政改革上谕，重拾曾被她中止的戊戌变法诸措施，明确提出"取外国之长，乃可补中国之短"[3]，着手实施西化改革。虽然关于清末新政的性质仍有争论，但无论是出于皇室自保抑或是国家自救、走上发展资本主义的自强之路，还是献媚

[1] 冯幼衡：《皇太后、政治、艺术：慈禧太后肖像画解读》，《故宫学术季刊》2012年第2期，第103—155页。王正华：《走向公开化：慈禧肖像的风格形式、政治运作与形象塑造》，《台湾大学美术史研究集刊》2012年第3期，第235—320页。Wang Chenghua, "Going Public': Portraits of the Empress Dowager Cixi, Circa 1904," Nan Nü 14 (2012): 119—176. Li Yuhang. "Gendered Materialization: An Investigation of Women's Artistic and Literary Reproductions of Guanyin in Late Imperial China," PhD diss., The University of Chicago, 2011, Chapter 3. Peng Ying-chen, *Artful Subversion*: *Empress Dowager Cixi's Image Making*, New Haven and London: Yale University Press, 2023, Chapter 1 "Fashioned Exposure", pp. 17-60.

[2] 汪闻韶：《庚子两宫蒙尘纪实》，收入左舜生编：《中国近百年史资料续编》，北京：中华书局，1938年，第503页。

[3] 《清实录·德宗景皇帝实录》（影印版第七册），北京：中华书局，1987年，第273页。

西方、为自己的权势争取更为宽松的国际环境[1]，慈禧在这次改革中，不仅多次强调要开眼看世界，还提出"中国今当自醒……得在世界列强之中，占一优胜之位置"[2]，要以向西方看齐的实际行动赢得国际话语权。这一系列西化改革，在教育上体现为废除科举、派留学生、兴办西学和女学。就在两三年前，在义和团运动中，通晓摄影的中国人曾一度被当作汉奸、卖国贼，学习洋人的摄影术被认为是这些人通敌卖国的证据，民间许多影楼和摄影器材都被拳民捣毁。而转眼进入20世纪，在新政扶持下，教授摄影课程的工艺传习所，作为西学之实业救国之道，在全国各地纷纷设立起来[3]。

法国知名周刊《画报》（*L'illustration*）曾刊登一张慈禧在1902年回銮途中拍摄的照片（见图1-1），并将其命名为《中国皇太后的特殊时刻》（unique instantane de la feue imperatrice douairiere de chine）。在这张照片中，穿着宽袖氅衣的慈禧太后，被一群太监和男性官员簇拥在中央，正在朝镜头挥手。据《泰晤士时报》（*The Times*）报道，1902年1月7日，慈禧和一众皇室贵族重回紫禁城，在銮轿经前门拜谒宗庙时，她抬头看到在城门上的外国公使团，于是朝这群向下观望的外国人"躬身致意"（bow）[4]（见图1-2）。在法国报刊上刊登的这张照片中，大多数人都明显在咧嘴微笑，慈禧也嘴角上扬，脖颈微缩，左手按住镶边坎肩中间系着的领巾，似以手抚心，右手用食指和中指夹住手绢，将它举到与大拉翅头齐高的位置，整个动作看起来确

[1] 关于清末新政的性质，史学界争议较多，目前倾向于肯定它的积极意义，认为它是中国现代化进程中的一个里程碑。崔志海：《建国以来的国内清末新政史研究》，《清史研究》2014年第8期，第148页。崔志海：《国外清末新政研究专著述评》，《近代史研究》2003年第4期，第286页。
[2] 德龄（裕德菱）：《清宫禁二年记》，收入孟森编：《清代野史》（第二辑），成都：巴蜀书社，1987年，第138页。此书初版由德龄以英文写成（*Two Years in the Forbidden City*），1911年在美国首版首印。白话文翻译见德龄：《清宫二年记》，顾秋心译，昆明：云南人民出版社，1981年，第169页。
[3] 马运增等：《中国摄影史：1840—1937》，北京：中国摄影出版社，1987年，第62页。
[4] "China Return of the Court," *The Times* (London, England), Wednesday, Jan 08, 1902; pg. 3; Issue 36659.

图 1-1 《中国皇太后的特殊时刻》,法国《画报》1908 年 11 月 20 日

图 1-2 《中国朝廷归来》,英国《泰晤士报》1902 年 1 月 8 日

有"躬身致意"之感。

从时间上看,这张图片是留存至今、慈禧拍摄的第一张,也是唯一一张全无事先摆布的"抓拍"照片。在照片中,慈禧并没有制止外国摄影师拍照这一举动,一改以往对外国人直面拒斥的作派,而是微笑着向高高在上的外国人挥手致敬。后来,有西方外交界人士认为,慈禧的这张照片是中国进入现代社会的一个转折信号[1]。根据当时在场的一位意大利海员描述,慈禧这一小小的"躬身致意",一改此前外媒传闻中慈禧作为"人类敌人"的"可怕""邪恶"的形象,引来了城墙上外国人的一片掌声,而慈禧则继续又保持了好一会儿抬头微笑的动作,这又更加赢得了在场外国人的好感,称慈禧借此机会展示出在处理"公共关系中的天赋"[2]。这里有意味的是,在慈禧默许拍摄

[1] Daniele Vare, *The Last Empress*. New York: Doubleday, Doran, 1936, pp.258-261.

[2] Keith Laidler, *The Last Empress: The She-Dragon of China*. Chichester, UK: John Wiley & Sons Ltd, 2012, pp.255-256.

并公开的第一张照片中,摄影师和观众都是外国人。

回宫次年,驻法公使裕庚之女德龄和容龄奉旨进宫进谏太后。此后两年间,精通多国语言和西方文化习俗的德龄和容龄常常陪伴在慈禧左右,既做慈禧的外交翻译,也在慈禧的支持下,给宫中带来了许多新鲜的西洋文化知识。进宫前,德龄就听说,太后"希望我们穿西装去,因为她也很想借此知道些外国人的装束"[1],果然在进宫这一天,在和德龄的交谈中,慈禧对西洋服装表示了极大兴趣,并希望德龄和容龄以后在宫中常穿这种服装,虽然慈禧多次明确表示不喜欢洋装,但在很长一段时间都要求德龄和容龄穿洋装,以观察外国人在不同季节的服饰衣着[2]。而这与庚子之变以前,同样喜爱西学的珍妃因穿西装拍照,而被慈禧严厉处罚的情形形成了鲜明对比[3]。可见新政改革中,无论慈禧的真实喜好如何,她对西方文化的态度,至少在公开的层面上[4],由打压到鼓励,都已经发生了巨大转变;而慈禧肖像的公开展示和流通,正始于这一时期。

1903年,即德龄和容龄进宫这一年,慈禧几乎在同一时间,批准了两件关于肖像的工作。一是授意德龄和容龄的兄长,也是自幼随父驻法国的裕勋龄,给她拍摄大量照片,《圣容账》按慈禧所着服饰、首饰、动作等不同进行分类,包括冲印副本在内,共计786张[5]。与

[1] 德龄:《清宫二年记》,第4页。
[2] 同上书,第11、48、75、77页。
[3] "慈禧……乃搜帝宫中得珍妃西装照片一纸,大怒,立降珍瑾两贵妃为贵人"。王嵩儒:《掌固零拾》(1937年彝宝斋印书局影印版),台北:文海出版社,1967年,第331页。
[4] 慈禧曾对德龄说,在外国人面前,"得装出一副和现在完全不同的态度,所以他们根本不能认识我的本性"。德龄:《清宫二年记》,第20页。
[5] 此照片数量统计依据《宫中档簿·圣容账》[1903年9月(光绪二十九年七月)—1906年(光绪三十二年九月)],其中1903—1904年间记录照片29种766张,1906年庆亲王载振两次恭进圣容共计20件。根据故宫博物院1926年点查报告,当时在景福宫仍有共计709件慈禧照片,其中包括14盒放大照片(珍字号186)以及一盒玻璃底片(珍字号196)。清室善后委员会编:《故宫物品点查报告》(第8册),北京:线装书局,2004年,第12—13页。故宫博物院编:《故宫博物院藏清宫陈设档案》(第8册),北京:紫禁城出版社,2013年,第14—15页。

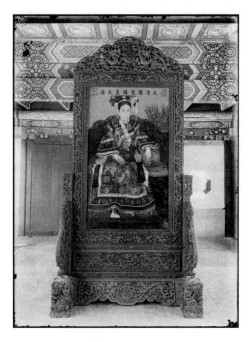

图1-3 1904年颐和园展示卡尔绘真人等大慈禧油画像留影：裕勋龄,《凯瑟琳·卡尔绘制的一张太后肖像的照片》,玻璃底片,24.1厘米×17.8厘米,1904年,美国亚洲艺术博物馆藏

此同时,思考再三,慈禧终于同意美国康格公使夫人的建议,请美国女画家卡尔（Katharine Carl,慈禧称之为柯姑娘）进入宫中为她绘制了四幅油画像。画像完工后,慈禧召集公使夫人进宫参观,还让她的御用摄影师勋龄给油画像拍照（见图1-3）。后来,慈禧又批准了另一个荷兰裔美国男画家（Hubert Vos,慈禧赐名"华士胡博"）进京为她画油画像。1904年,慈禧从卡尔绘制的油画像中精心挑选出一幅,并配以极大紫檀木外框,画框上雕饰精美的寿字团纹和龙纹图案,两层基座外加画框底边构成的基座共近一人高,使得观瞻者必须仰视画中高居宝座之上的慈禧。为了运输这幅在世统治者的肖像,有英文报道称,慈禧特别下令修了一条铁路,以区别于一般由担夫手抬遗像的运送方式[1]。官员一路恭迎"圣像",三拜九叩如见慈禧真人,之后以绣龙纹织锦仔细包裹、即使在运输过程中也不允许头脚颠倒的圣容,

[1] 左远波：《清宫旧影珍闻》，天津：百花文艺出版社，2003年。

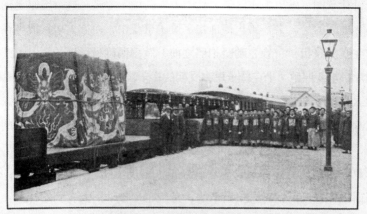

图1-4 1904年慈禧油画像运送至美国圣路易斯途中

远渡重洋将之"恭请"至美国世博会(见图1-4)。这是中国在世统治者的肖像第一次主动向西方观众正式展出。事实上,慈禧在画像之初就已经明确她的预设观众是"美国人民"[1],慈禧明确知道卡尔这次画像的用途:由其本人从中选出一幅油画"圣容"送到世博会,向外国人展出[2]。

德龄曾回忆,慈禧不喜欢外国人看到现实生活中的自己,比如,在接见公使夫人之前,她会全面更换房间陈设,"不要让他们看出我日常生活的情形"[3]。慈禧这些肖像的制作,也大都是摆拍而成,经过了精心的准备。内务府档案里有记录,为拍一张照片,太监们要提前一周以上,将准备工作事无巨细地呈报慈禧审批[4]。大到选题立意、场景布置,小到服饰道具、首饰配件的选取,都要经过慈禧首肯。比如,慈禧对宝座的选择十分在意,她执意要求美国女画家卡尔仅凭几

[1] 德龄:《清宫二年记》,第108页。
[2] 同上。
[3] 同上书,第101页。
[4] 冯荒:《慈禧扮观音》,《紫禁城》1980年第4期,第34—36页。

张设计草图，画出她在庚子之乱中丢失的柚木宝座，这个宝座是同治皇帝进献的[1]。慈禧曾气愤地指责庚子事变中，西方人居然敢坐在她的宝座上照相[2]。在令勋龄拍照之前，慈禧明确指示她的第一张摆拍照片必须要照她"坐在轿子里去受朝的样子"[3]，当天早朝后，慈禧又命人在院子里摆上宝座、踏脚和屏风，布置成"坐在宝座上好像正在听朝的像"[4]，并且特意换上之前接见美国海军提督伊文思夫妇的服饰，在镜头前摆出接见外国友人的场面。可以说，在20世纪初清末新政中，慈禧肖像的预设观众已经很大程度上指向外国人。换言之，慈禧坐在镜头前精心摆拍出来的，是她希望被外国人看到的样子。

二、新"御容"：慈禧形象在国外媒体的传播与祛魅

慈禧的真实相貌在西方公开展示之前，尤其在1900年庚子事变前后，国际媒体对慈禧形象进行了大量的漫画式演绎和丑化。比如，1900年7月14日法国《笑报》（Le Rire）封面就把慈禧描绘成一个凶恶的刽子手的形象（见图1-5）。画面上，慈禧头戴插有各色羽毛和璎珞的官帽，身穿黄色绣龙纹宽袖长袍，袍上的龙纹面目既狰狞又滑稽，脸上佩戴的眼镜、密集的抬头纹、上挑的眉毛和下撇的嘴角，都凸显了慈禧的老迈迂腐。慈禧一手持沾满鲜血的匕首，另一只长着长指甲的手中握着一把中式折扇，似正把下巴倚在折扇上谋划着什么邪恶的事情。折扇扇面展开的方向，把观众的目光引向背景中的立柱，长长的柱子上挂满人头和尸体。其画所述背景就是19世纪末戊戌变法失败后，慈禧囚禁了国际舆论颇为同情的年轻的光绪皇帝，之后，国内爆发了"扶清灭洋"的义和团运动，义和团在民间戮杀洋

[1] Katharine Carl, *With the Empress Dowager*, New York: The Century Co., 1905.
[2] 德龄：《清宫二年记》，第100页。
[3] 同上书，第117页。
[4] 同上书，第119页。

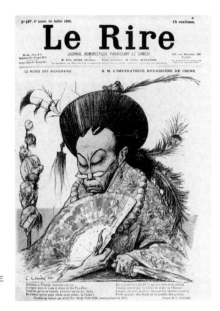

图 1-5　法国《笑报》1900 年 7 月 14 日封面

人,而且最初还得到了慈禧的支持。这直接引发了1900年八国联军侵华,慈禧被迫西逃。在慈禧照片和油画像公布之前,慈禧的国际形象很大程度上就被塑造成这样一个面目可憎、嗜血杀人、老态龙钟的凶残老巫婆的形象。

慈禧在当时应当不会有机会看到国际舆论对她如此丑化的报刊杂志,但她的确知道并且跟身边的人说过外国人把她描述成"一个凶恶的老太婆"[1]。美国公使康格夫人也是出于向国际展示慈禧真实而美丽的样貌的说辞,劝说慈禧请美国女画家卡尔小姐进宫为她画油画像。而与油画像相比,照片的可复制性使得它在当时成为一个更便捷的传播载体。就在1903年德龄和容龄入宫的同一天,慈禧接见了俄国公使夫人,并收到了一张沙皇全家照作为外交礼物[2](见图1-6)。频繁邀请公使夫人进宫,也是慈禧回銮后外交策略转变的一个重要表现。卡尔进宫为慈禧画像,就是经由美国公使夫人牵线达成的。在为

[1] 德龄:《清宫二年记》,第43页。
[2] 同上书,第23、26页。林京:《走进紫禁城的摄影术》,《紫禁城》2015年第6期,第32页。

图 1-6 拉斐尔·列维茨基（Rafail Levitsky），《沙皇尼古拉二世家庭合影》，黑白照片，1901 年

慈禧绘制油画像期间，卡尔曾在清宫住过近一年时间，多次出入慈禧寝宫。据她的回忆录记载，慈禧寝宫内摆放有英国维多利亚女王的照片[1]（见图 1-7）。这些照片既是外国统治者送给慈禧的外交礼物，也担当了慈禧的现代视觉启蒙老师的角色；既告诉慈禧西方人的肖像样式，也启发着慈禧如何更好地在国际舞台上展示、塑造和利用自己的肖像。1904—1906 年，慈禧把自己的照片作为外交礼物，送给了德、奥、日、英、美、法、意、荷、墨西哥等许多国家，内务府还专门建档对这些作为外交礼物的"圣容"进行记录[2]。

[1] Katharine Carl, *With the Empress Dowager*.
[2] "Gift to the President," *Washington Post*, Feb. 26, 1905, 6. "Congratulate China's Ruler: Mr. Roosevelt and Other Heads of States Send Autograph Letters," *New York Times*, Nov.13, 1904, 3. 清光绪二十九年七月（1903 年 5 月）立《圣容账》，北京第一历史档案馆藏。光绪三十年十月十六日立《各国呈进物件账》，北京第一历史档案馆藏。王正华：《走向公开化：慈禧肖像的风格形式、政治运作与形象塑造》，《台湾大学美术史研究集刊》2012 年第 3 期，第 240 页。

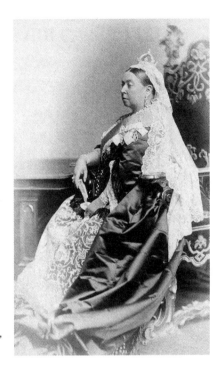

图 1-7 《维多利亚女王肖像》，
黑白照片，1887 年

根据 20 世纪 20 年代故宫的物品点查报告，彼时故宫尚藏有慈禧照片 709 张[1]，与原始档案《圣容账》相比，减少 77 张。这 77 张流出宫廷的"圣容"，其中有一部分就作为送给外国人的外交礼物，被带到国外，很多都被刊登在 20 世纪初的西方大众媒体和出版物上；与此同时，1904 年美国世博会展出的慈禧油画像也被西方媒体报道，作为中国女统治者的真实肖像首次在国际媒体上公布。从此，西方媒体对慈禧形象的描绘多以慈禧照片和油画像为基础，这些图像，与此前西方媒体对慈禧形象的想象性描绘既有联系，又发生了很大的变化。

1908 年 6 月 20 日的法国《画报》封面刊登了一幅慈禧的彩色石版画肖像（见图 1-8），画面上，慈禧梳大拉翅头，手持中式折扇，端

[1] 清室善后委员会编：《故宫物品点查报告》（第 8 册），第 12—13 页。故宫博物院编：《故宫博物院藏清宫陈设档案》（第 41 册），北京：紫禁城出版社，2013 年，第 14—15 页。

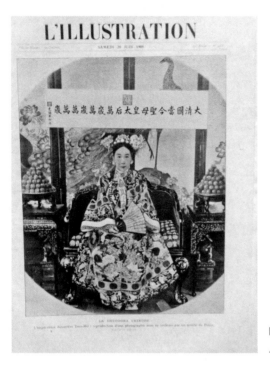

图 1-8 法国《画报》1908 年 6 月 20 日封面

坐于欧式宝座上,背景是凤穿牡丹屏风,屏风上有"大清国当今圣母皇太后万岁万岁万万岁"的横幅,落款时间是光绪癸卯年(1903年)。这张版画与慈禧赠予美国总统女儿的一张照片十分类似。1905年9月,美国总统女儿爱丽丝·罗斯福(Alice Roosevelt)访华,慈禧接见了她,并将这张照片作为礼物赠送给爱丽丝(见图1-9)。《圣容账》中记载慈禧有一版"梳头穿花卉拿折扇圣容"照片被冲印了60张,根据字面描述,并通过图像对比排除其他现存可见照片,可以判断"梳头穿花卉拿折扇圣容"指的就是慈禧送给爱丽丝的这一版照片。法国《画报》封面版画应当也是在这一版照片基础上着色绘制的。

对比原版照片和法国的彩色版封面,也可明显看到图像在转译过程中发生的一些变化。比如,在法国《画报》上,慈禧的面部被画上厚重的白粉和点唇,这是当时西方人对中国女士妆容的认知,充斥于

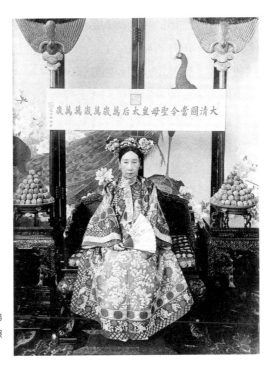

图 1-9 《慈禧梳头穿花卉拿折扇圣容》,1903—1905 年,黑白照片,故宫博物院藏

当时在西方流行的关于中国女士(其中很多是交际花摆拍)的商业照片中[1],慈禧的一些着色照片上也确实出现过这样的妆容。但慈禧赠送爱丽丝的这张原版照片上并未浓妆艳抹,虽则如此,彩色版画中仍然给慈禧面部精心绘上中国式妆容,或许是这种妆容浓郁的东方特色更符合西方人对中国女性的视觉认知和期待;换句话说,给慈禧画上妆容会使这期杂志封面更有异域吸引力和市场竞争力。而实际上,在同一时期的中国,作为孀妇的慈禧是不该着如此浓妆的。

另外,通过对比,还可以看到,慈禧照片中身着团寿蔓藤纹氅衣,氅衣上满绣典型的寓意福寿绵长的中式吉祥图案,在西方图像转译中,不仅寿字几乎被抽象成类似联珠纹的圆点装饰,中式蔓藤纹样

[1] Lai-kwan Pang, *The Distorting Mirror: Visual Modernity in China*, Honolulu: University of hawai'i Press, 2007, pp. 74-81.

也被凸显成立体的类似西方葡萄纹饰，这固然与西方图像转译者的艺术技法、文化背景有关，也延续了西方油画传统对衣物材质、纹饰质感的关注，但经由这样的图像转译，慈禧为摆拍这张照片精挑细选的作为图像语言的衣饰符号，其内含关于中国统治者及其国家的长寿福祚之意，不仅没有通过图像传输给她预设的西方观众，而且还在西方语境中生发出慈禧所无法掌控的含义。在中西方文化的交流和转译过程中，这种误读或赋予图像以新的内容含义的解读无可避免，但对于作为第一个主动将自己的形象进行公开展示，且以此为手段从各个方面积极控制自己的公众形象的中国统治者来说，这样的结果不仅出乎意料，更走向了她通过公开自己形象而达到建构和控制符合自己意图的公众形象的初衷之反面。

笔者注意到，原版照片中，慈禧氅衣底边露出一丝若隐若现的鞋底边缘，而在西方转译的图像中，不仅鞋底尺寸被夸大，还被画上了花纹。在中国传统肖像中，通常不会表现女性的鞋，只有一种例外，就是对青楼女子的描绘[1]。在这个意义上，露在衣服外面的鞋，在中国传统视觉语言中，可作为一种性暗示的视觉符号。有学者在考察大量中国的祖先肖像后，认为由于摄影术的影响，摄影师在拍摄女性照片时会不经意地将女性的鞋摄入肖像照片中，慢慢改变了中国传统女性肖像对鞋的回避。在20世纪前后，不仅中国的女性肖像照已不再避讳对鞋的表现，主要用于祭祀的祖先绘像也开始出现对女性鞋的直白描绘，从中可见现代技术对中国传统肖像的影响[2]。同一时期，慈禧的确在一些照片中露出了鞋底，西方图像转译者应当是综合了慈禧其他露出鞋的照片，刻意绘制并夸大了在西方人眼中充满东方神秘感的花盆底鞋。在这个意义上，西方转译的慈禧肖像，将现代技术对中

[1] Dorothy Ko, "The Body as Attire: The Shifting Meanings of Footbinding in Seventeenth-Century China," *Journal of Women's History* 8.4 (1997): 8-27.

[2] Jan Stuart, and Evelyn S. Rawski. *Worshiping the Ancestors: Chinese Commemorative Portraits*. Washington, DC: Freer Gallery of Art and Arthur M. Sackler Gallery, Smithsonian Institution; Stanford: Stanford University Press, 2001: 172.

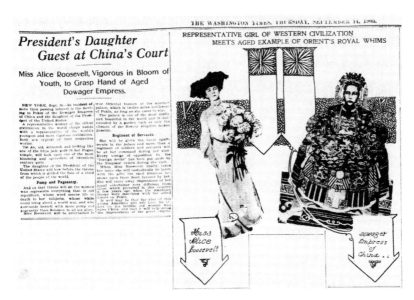

图 1-10 《总统女儿在中国朝廷做客》,《华盛顿时报》1905 年 9 月 14 日

国传统肖像的影响放大,对中国视觉语言禁忌的无所知,反而促成了新的图像元素。而在西方生成的这些图像元素,又在当时的语境下,被视作现代的进步的代表,持续影响了之后 20 世纪中国人对自己传统的认知、反思、改造和再创造。

1905 年 9 月 14 日的《华盛顿时报》,报道了慈禧与美国总统女儿爱丽丝的会面。在当时的美国媒体看来,总统女儿备受爱戴,这个天使般纯洁的美国女孩,不远万里为中国人送去了年轻的有活力的美国文明,感化了曾大肆屠杀洋人的奇怪的东方皇室。《华盛顿时报》上刊登了将二人并置在一起的肖像,上方有一行醒目的标题:"代表西方文明的女孩会见年老的东方皇室怪人"(见图 1-10)。可以看到,这时慈禧的形象已不再像 1900 年前后被丑化成嗜血杀人的老巫婆,而借鉴了慈禧选送 1904 年美国世博会的油画坐像。可以说,经过清末新政中慈禧对肖像制作预设观众及宣传策略的调整,几年间,慈禧的国际形象已经从被丑化的邪恶漫画形象,变成坐在宝座上,聆听西方文明教诲,可被西方文明感化和改造的东方妇人。

然而，通过考察西方大众媒体对慈禧图像的转译和建构，可以看到，慈禧通过其肖像精心建构的等级感、长寿而威严的意向等，在西方语境中失效了。不止于此，从慈禧的原版照片到西方大众媒体封面和插图，这里所说的"跨文化"图像转译，跨的不仅仅是中西方不同的视觉文化符号，还跨越了传统与现代媒介传播文化。换言之，慈禧公开自己的肖像，面临的挑战不仅是中国近千年对于展示统治者肖像的视觉禁忌，还无可避免地遭遇了机械复制时代，现代大众媒体对传统视觉观赏方式的祛魅。慈禧肖像不再是如其初衷被悬挂在类似宝座一样的巨大画框中，观看慈禧肖像也不再如其初衷必须站在纪念碑式的画框基座下顶礼膜拜。慈禧在繁复的肖像制作过程中尽力构筑的等级制、精心摆布通过包括衣纹佩饰等细节传达的视觉语言符号，不仅因西方受众缺乏接受这些视觉符号的语境而没有达到其预想的传播效果，在现代大众媒体的传播过程中，其作为"圣容"的肖像，还被进一步"祛魅"。在现代大众媒体上，慈禧"圣容"被缩小成报纸杂志上豆腐块大小的平面图像，作为新闻稿配图，与其他日常物品的图像、商品广告，甚至市井娼妓肖像并置，观众不必仰视朝拜，不再能分出身份地位的尊卑高下。

三、小结：祛魅的圣容与流转的现代性表征

1900年以后，面对纷繁的国际局势，清政府开启了新政改革。其中，对统治者肖像的公开展示及其公众形象的塑造，是随清末新政而来的一种新的视觉宣传策略，即"清末新政时期国家再造"的表征之一[1]。慈禧首次以外国人为潜在预设观众，制作了一系列包括油画、

[1] 关于"清末新政"之于现代中国的"国家再造过程"，黄兴涛教授指出，"清末新政时期，不仅日常习惯，而且清官方颁布的正式条例、国家章程和重大法规上，以'中国'作为国名自称的做法，更为流行且相当正式。此一现象，或可视为清末新政时期国家再造过程中的一个重要表征，但迄今似尚未引起学界应有的重视"。黄兴涛：《重塑中华：近代中国"中华民族"观念研究》，北京：北京师范大学出版社，2017年，第46页。

图 1-11 《时事画报》1909 年第 18 期报道东陵照相案

摄影在内的非传统肖像,并精心营造了繁复的摆拍环境,充斥着隐喻传统等级制的视觉符号细节。客观地说,慈禧的对外形象以及由此代表的中国统治者形象,在清末新政期间,发生了很大变化,已经从庚子事变期间血腥野蛮而必须被消灭的"东方怪物",转变成可以继续坐在东方宝座上、聆听西方现代文明教化、有待被启蒙的形象。然而,经由慈禧图像在西方现代文化语境中的转译,慈禧所期待的对其"圣容"的海外宣传,实际上反而被现代大众传媒去神圣化,在一个以追求平等平权、去等级化为主旨的现代社会,其刻意展示的处于等级制度顶端、被万民敬仰膜拜的"圣像",不可避免地被祛魅、被抨击,进而被抛弃了。

1909 年,国内发行的《时事画报》刊登了抨击清政府不允许民间摄影师拍摄慈禧葬礼的图画(即著名的"东陵照相案")(见图 1-11)[1],并配以文字《所谓大不敬》,指出西方各国统治者之肖像皆随处张贴,而清政府不仅没有这样做,反而将摄影师关进监狱:

[1] 马运增等:《中国摄影史:1840—1937》,第 70—71 页。

清政府提议，前清慈禧后葬棺时，在东陵拍照清太后之相两犯，已定监禁十年。直督之戈什哈刘某，则永远监禁云。

按欧美各国君后之相，遍地悬挂，未尝以为亵也，今满政府则拍照一相，监禁十年。专制国之专制，于此足见一斑矣。[1]

《时事画报》是同盟会会员、摄影师和画家潘达微，于1905—1908年在广州创办的报刊，以揭露清政府腐朽、宣传革命思想为要务，1909年在香港复刊。在这里，统治者肖像的公开与否，已不仅仅是中西方文明之差异的问题，而是关涉民主和专制、先进和落后、现代和野蛮的评判标准。其中，公开展示统治者肖像，已经被自然而然地视为民主、先进、现代的视觉表征，成为评断文明优劣的一种标准。在这样的语境下，展示统治者肖像就自动与现代民主挂钩，不展示统治者肖像就被判定为封建专制。

然而，就"东陵照相案"本身而言，清政府并非禁止给已故统治者拍照，反之清政府已经为已故帝后的奉安大典安排了指定的官方随行摄影，官方还在同年发行了印有葬礼照片的纪念明信片（见图1-12）。而为革命党人所抨击的、不许公开展示统治者肖像这件事，如前文所述，也已在慈禧生前主导的清末新政中施行了。由此可见，直到慈禧去世，国内对于统治者肖像的展示与宣传，在视觉呈现上仍不够公开（至少在革命党人看来），这可说是慈禧新政中，虽重视对外国际形象的改善，却未能有效维护对内形象而造成的。革命党人对清政府不许摄影的抨击，实际上利用了"东陵照相案"中复杂的利益纠纷，并通过引入"先进文化＝展示统治者肖像"这一源自西方现代视觉文化的阐释逻辑，进一步形塑出清政府腐朽落后的形象。两年以后，清政府与此时已寿终正寝的慈禧，一同退出了中国历史舞台。

20世纪之交，在慈禧生命的最后十年，也是清政府日薄西山的

[1]《所谓大不敬》,《时事画报》1909年9月（第18期）。广州博物馆、广东省立中山图书馆编:《时事画报》（影印版，第九册），广州：广东人民出版社，2014年，第582页。

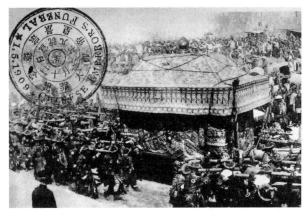

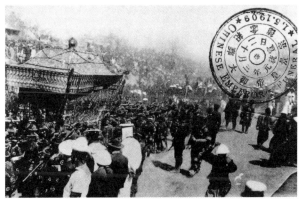

图 1-12 清政府 1909 年为光绪皇帝葬礼发行的明信片

最后一个十年，中国统治者肖像终于得以公开展示。这既见证了清末新政作为改革之"新"的肇始，也在慈禧死后继续为革命党人所用，最终成为宣传激进革命思想、将清政府送进坟墓的武器，见证了清末新政以失败告终的王朝终结。由此可见，是否以及如何展示统治者肖像，这一在慈禧生前就开始尝试并对外推进的视觉宣传策略，在慈禧死后，又为革命党人用作攻击清政府的有效视觉工具。在这个意义上，中国式"御容"的现代转型，不仅是"以图证史"的王朝历史见证，更是以"以图入史"（即以图像介入历史进程）的方式，参与着晚清改革的失败和中国最后一个封建王朝的灭亡，这也昭示着中国即将进入一个新的图像时代。

第一章 新政："御容"禁忌的千年之变　　59

第二章 博弈：宫廷肖像的跨国塑造

> 近代早期是日益扩大和加速的全球流转借助知识、技术和思想的交换将世界各地更紧密地联系起来的一个时代……这个时代一直延续到世界其他地区在 19 世纪末期，直到那时非西方地区才开始采用西方模式并适应这种关系。
>
> ——［美］杜赞奇（Prasenjit Duara），《全球现代性的危机》（2015）[1]

> 事实上，中国的近代既没有超越欧洲，也没有落后于欧洲。中国的近代从一开始走的就是一条和欧洲、日本不同的独自的历史道路，一直到今天。
>
> ——［日］沟口雄三，《作为方法的中国》（1989）[2]

前文述及，与西方统治者主动公开展示及传播其肖像的传统不同，自 11 世纪宋真宗明令禁止帝王像流出宫廷，历经元、明、清三朝，至 19 世纪末的近千年间，中国统治者对帝王像制作、展示和传

[1] 杜赞奇：《全球现代性的危机：亚洲传统和可持续的未来》，黄彦杰译，北京：商务印书馆，2017 年，第 12 页。
[2] 沟口雄三：《作为方法的中国》，孙军悦译，北京：生活·读书·新知三联书店，2011 年，第 12 页。

播的规制与管控渐趋严密。虽然经由图像视觉符号传递统治意图的做法，贯穿统治者肖像画始终[1]，但是，"御容"和帝王行乐图在图像制作上渐成范式，则是在明朝中期以后[2]。尤其入清以后，对中原前朝历代统治者肖像的占有、收藏、展示、祭祀和供奉本身，均被视为皇权正统之体现，禁止向民间开放[3]。

在清统治者中，除盛期三朝帝王多有"御容"和行乐图引起学者关注外[4]，就肖像数量、题材、制作媒介而言，实际掌控晚清政局近半个世纪的慈禧肖像也格外引人注目。对比尤为鲜明的是，其存世的8幅传统纸本水墨媒材肖像，几乎全部为20世纪之前数十年间所作，而进入20世纪以后，仅在"清末新政"之初的短短两年间（1903年8月7日—1905年8月18日），慈禧就授意制作了超过786张摄影和6幅（现存世5幅）油画肖像，不仅于此，慈禧还将西洋媒材制作的肖像公开送出国门。以肖像参与外交与中国国家形象的塑造，这是对此前近

[1] Ning Qiang, "Imperial Portraiture as Symbol of Political Legitimacy: A New Study of the 'Portraits of Successive Emperors'," *Ars Orientalis* 35 (2008): 96-128. Hui-shu Lee, *Empresses, Art, and Agency in Song Dynasty China*, Seattle: University of Washington Press, 2010, 3-22. Anning Jing, "The Portraits of Khubi- lai Khan and Chabi by Anige (1245-1306), A Nepali Artist at the Yuan Court," *Artibus Asiae,* 54 (1994): 71-78. Weidner Marsha. "Images of the Nine-lotus Bodhisattva and the Wanli Empress Dowager," *Chungguksa Yongu (The Journal of Chinese Historical Researches)* 35 (2005): 245-278.

[2] Fong Wen. "Imperial Portraiture in the Song, Yuan, and Ming Periods," *Ars Orientalis*. 25 (1995): 48-51. Wang, Chenghua. "Material Culture and Emperorship: The Shaping of Imperial Roles at the Court of Xuanzong (r. 1426-1435)," PhD diss., Yale University, 1998. Ching, Dora C. Y. "Icons of Rulership: Imperial Portraiture during the Ming Dynasty (1368-1644)," PhD diss., Princeton University, 2011.

[3] 尤以乾隆朝对南薰殿历代帝后像的重新整理和装裱为代表。蒋复璁：《故宫博物院藏南薰殿图像考》，《故宫学术季刊》1974年第4期，第1—18页。赖毓芝：《文化遗产的再造：乾隆皇帝对于南薰殿图像的整理》，《故宫学术季刊》2009年第26期，第75—110页。

[4] Wu Hung. "Emperor's Masquerade: Costume Portraits of Yongzheng and Qianlong," *Orientations* 26 (1995): 25-41. Lo Hui-chi. "Political Advancement and Religious Transcendence: The Yongzheng Emperor's (1678-1735) Deployment of Portraiture," PhD diss., Stanford University, 2009. Farquhar, David M. "Emperor as Bodhisattva in The Governance of The Ch'ing Empire," *Harvard Journal of Asiatic Studies*, 38 (1978): 5-34. 陈葆真：《雍正与乾隆二帝汉装行乐图的虚实与意涵》，《故宫学术季刊》2010年第27期，第49—58页。

千年中国统治者肖像禁忌传统的一次改写,从此开启了20世纪包括袁世凯、蒋介石等中国执政者利用肖像传递其统治权力、塑造国家形象的传统[1],从这个意义上讲,可谓中国统治者肖像的一次现代转型。

然而,中国统治者肖像的现代转型,并非慈禧或任何西方国家单方面决定的结果,而是交织在涉及国际关系、外交、性别等诸种博弈之中。已有研究者从加强美清关系以期叫停《排华法案》、敦请美国出面调停日俄战争以及通过将慈禧形塑为"东方的维多利亚女王",以强化清朝统治的先进性与合理性等政治、经济、军事、国际关系视角,对这一从传统向现代视觉艺术转型节点上的"艺术事件"进行了"图史互证"的解读[2]。本章则聚焦于这一事件参与者(包括提议人、中间人、赞助人、艺术家乃至预设观众)之间的互动行为,及其各自预期的回报,尝试复原发生在这次现代肖像转型现场的博弈。最终,当这些肖像作品在更广阔的国际场域公开、如同西方元首像被视为国家形象的代表时,却因预设观众与实际观看群体对现代性的不同理解和文化差异,产生了预期和实际效果之间的错位。

一、跨国合作:"御容"公开的肇始与契机

回顾辛酉政变(1861)之后、庚子之变(1900)以前,慈禧肖像的制作媒材全部为传统纸本水墨,其中暗藏的政治和宗教意图在学界已有讨论。一方面,慈禧这些传统肖像的图像参照对象,早已超越普通后妃像的图像范式,多直接来自对之前男性帝王像的视觉符号借鉴。另一方面,戏曲人物(主要是观音形象)成为慈禧的参照对象,其扮装像从行头服饰到神化指涉上皆与当时流行的京剧表演关系密切。

[1] Claire Roberts, "The Empress Dowager's Birthday: The Photography of Cixi's Long Life Without End," *Ars Orientalis* 43 (2013): 191-192.
[2] 商勇:《皇权与女权的图像展演——日俄战争期间慈禧的油画外交再讨论》,《中国美术研究》2020年第4期,第125—133页。

其实，就宫廷肖像制作媒材而言，首先油画在乾隆朝就已是流行的造型手段。不过，其一，此前清宫油画像并非最终的肖像成品，其基本功能均为帝后传统"御容"大像提供草图[1]。其二，此时的宫廷油画肖像仍绘于纸本，这就限制了西洋油画的绘制方式、施色、笔触等造型技法，使油画家不得不适应品类繁多的绢和纸这类中国传统绘画媒介，不能在油画画布上充分展现这一西洋画媒材独特的绘制手法。基于其一，既然是供宫廷画家群体内部参照的非正式草图，当不会如其他帝王像在寿皇殿和宫廷内部供奉、展示，因而也难以进入慈禧对此前帝王像视觉印象的范畴。基于其二，即便这些宫廷帝王后妃油画像曾进入慈禧视域，其以纸本传达出更符合中国传统视觉习惯的绘制方式，也难使慈禧对油画这一西洋媒材的独特之处有所领悟。

其次，除油画这一西洋媒材外，摄影作为在西方刚刚诞生的一种现代肖像技术，也早为满清贵族所知。从19世纪60年代开始，恭亲王奕䜣、醇亲王奕譞、庆亲王奕劻、贝子载泽等与慈禧往来密切的亲眷，都多有拍摄肖像照片的经历。洋务运动期间，以照片形式呈现的改革成果，慈禧应当也曾过目。还有传言因慈禧不喜西化而销毁光绪帝和珍妃的西洋摄像仪器和照片[2]，这与义和团运动中，民间捣毁照相馆、将摄影术视为西洋妖物的行为如出一辙[3]。因此，在庚子事件之前，如果说慈禧对正宗西洋油画尚无识见之机会，那么就摄影照片而言，慈禧则几无不知的可能，而是明确抵制。

在这个意义上，虽然20世纪之前就已有油画和摄影传入宫廷，宫中可见的帝王像视觉传统和当时跨界民间与宫廷的京剧神佛形象，仍是慈禧在20世纪以前制作其肖像的两大视觉资源。那么，作为西洋媒材的油画和摄影，以及公开展示统治者肖像这一中国千年来未有之传统，究竟缘何在20世纪之初突然进入慈禧视域，并被慈禧采纳以实现"御容"公开化的呢？

[1] 聂崇正：《谈清宫后妃油画半身像》，《故宫博物院院刊》2008年第1期，第57页。
[2] 王嵩儒：《掌固零拾》（1937年彝宝斋印书局影印版），第331页。
[3] 马运增等：《中国摄影史：1840—1937》，第16页。

图 2-1 《慈禧在颐和园乐寿堂与美国使馆夫人合影》（右二为美国大使康格夫人），着色照片，故宫博物院藏

绘制慈禧油画像，并送至国外展出这一提议，最初来自美国驻华大使康格的夫人萨拉·康格（Sarah Pike Conger，慈禧称之为"康夫人"）（见图 2-1），这是众所周知又常常被一笔带过的事实。1902 年 2 月，仅回銮紫禁城不足一个月的慈禧，迅速一改以往不主动的态度[1]，在一个月内，两次召见各国外交使团的公使夫人和女眷。此后，这样的"女性外交"往来频繁。1903 年 6 月，康格夫人再次谒见慈禧，同行的还有一位基督教会来的女翻译。在这次面谈中，不通中文的康格夫人，请教会女翻译直率地说出了推荐美国女画家卡尔为慈禧画像、与提议在万国博览会展出。康格夫人在当月 30 日给女儿的信中，写道：

[1] 第一次接见公使夫人是在 1898 年 12 月 13 日，为庆贺慈禧生日，英国公使夫人召集组织各国女眷主动申请晋谒慈禧。据 1898 年 11 月 13 日海靖夫人的日记记载，这次晋谒被认为是不合时宜的，在使团内部引发"激烈的争执"。海靖夫人：《德国公使夫人日记》，秦俊峰译，福州：福建教育出版社，2012 年，第 181 页。

数月来，我一直对各类报刊对太后恐怖地、不公正地丑化愤慨不已，并且越来越强烈地希望世人能多了解她的真实面貌……这幅画像哪怕能给外界一丁点这个女人真实的面容和特点，我也心满意足了。[1]

康格夫人书信中，多次提到与慈禧同为"有教养"的女性这一共享身份并常向女儿描述自己作为女性的努力，同时传授男女平等的思想："我悄悄地、执着而又用心地努力向前，尽量地付出，同时也在不断地收获……男人有男人的成就，女人也有女人的成就；男人和女人构成整个世界。"[2]此时的美国，正值第一次女权运动高涨之时[3]。就在几年前（1896），康格夫人的故乡爱荷华州立法通过女性享有选举权，成为最早开放女性参政权利的少数几个州之一。康格夫人因与满洲贵妇们谈论政治和政府、而非"穿衣打扮等无聊的事"感到自豪[4]。她流露出男女平等、共同构筑世界的思想，与19世纪中期美国女权运动第一份宣言中的许多语句颇为相似。虽然康格夫人并非激进的女权主义者，但身为一名受过良好教育的中产阶级女性[5]，确已表现出她作为女性意识的觉醒。

康格夫人也是第一个在家中宴请清宫贵妇的外国人，此举后来为其他公使夫人所效仿[6]。康格夫人能够接受和邀请贵妇，出入女性闺阁之类传统私密空间，也正是利用了性别优势。她的信中，充满了想

[1] 萨拉·康格：《北京信札》，沈春蕾等译，南京：南京出版社，2006年，第204页。
[2] 同上书，第252—253页。
[3] 美国第一次女权运动兴起于19世纪中期，参与者以中产阶级女性为主，以1848年召开的第一次妇女大会及参照《独立宣言》而发表的《观点宣言》（Declaration of Sentiments）为标志，至20世纪20年代获得普遍选举权而告一段落。金莉：《美国女权运动·女性文学·女权批评》，《美国研究》2009年第1期，第63页。时春荣：《战后美国女权运动的发展及其影响》，《世界历史》1987年第4期，第77页。
[4] 萨拉·康格：《北京信札》，第243页。
[5] 关于康格夫人的生平，参见 Grant Hayter Menzies, *The Empress and Mrs. Conger: The Uncommon Friendship of Two Women and Two Worlds*. Hong Kong University Press, 2011。
[6] 凯瑟琳·卡尔：《美国女画师的清宫回忆》，王和平译，北京：故宫出版社，2011年，第65页。

要了解和帮助中国妇女、以男性和女性（而非西方和东方）区分全世界人群的表述。康格夫人推荐同为女性的画家卡尔为慈禧画像，也证实了女性身份是这一提议的必要构成因素，而通过画像帮助慈禧恢复名誉的想法，基本出发点之一就是康格夫人和慈禧所在女性阵营的共同利益。康格夫人书信中反复提及慈禧作为女性的魅力，"太后女性的温柔深深地吸引了我们……怀着对这位女性强烈的敬慕之情和对她公正的认识，我毫不迟疑地谈起了这个想法，一点也不感到害怕"[1]。当然，不是所有女性都能"一点也不感到害怕"地面见慈禧，慈禧在不同身份的女性面前，自然也并不总这样"温柔"。康格夫人能"不害怕"地将慈禧"平等地"纳入构成世界一半的女性阵营，还源自她作为美国大使夫人的身份。

　　康格夫人来到中国，是因为她的丈夫美国大使康格。而康格夫人在庚子后成为外国公使夫人中的首席代表，能推荐美国人为慈禧绘制第一幅具有划时代意义的油画，与此时中美关系的亲善不无关系。庚子事件前后，美国官方正式提出"门户开放"的对华政策，客观上有利于维护中国领土免遭瓜分[2]。庚子间，在华美国人也少有参与劫掠的事件发生，时人有评"中国今日联欧亚各国不如联美国之善"[3]。而与康格夫人作为女眷入华的身份类似，女画家卡尔能够来到中国，也与她的兄长在英国人赫德执掌的中国海关任职的亲眷身份有关[4]。这其中，美国大使入驻北京、英国人执掌中国海关，又无处不显示出"女性外交"与西方殖民者的全球扩张同步。

[1] 萨拉·康格：《北京信札》，第 204 页。
[2] 汪熙：《略论中美关系史的几个问题》，《世界历史》1979 年第 3 期，第 13—14 页。罗荣渠：《关于中美关系史和美国史研究的一些问题》，《历史研究》1980 年第 3 期，第 5—8 页。
[3] 陈继俨：《论中国今日联欧亚各国不如联美国之善》，《知新报》1897 年第 41 期，第 1—3 页。
[4] 卡尔使用的画材得益于中国海关总税务司赫德的帮助，卡尔所著回忆录也题名献给赫德。其兄柯尔乐也是清政府派往美国圣路易斯展会的副监督，1904 年美国展会期间曾接受美国媒体采访，谈及卡尔在宫中绘画细节。"She Painted Empress Tsi An, A Portrait of the Chinese Empress by an American Girl," *The Kansas City Star*, March 13, 1904.

白人女性作为亲眷随男性家人进入殖民地后，其活动范围和职责往往超出她们在国内的传统家庭空间[1]。康格夫人在中国发现了她超出了作为母亲和妻子以外的价值，通过与慈禧的女性外交，她"尽量地付出，同时也在不断地收获"[2]。这次为慈禧画像的大胆提议，就是康格夫人的"付出"，那么其"收获"则是将中外女性视为一个阵营的、国际性的女性地位的提升，"使天下妇女同得进步之益"[3]。在这一点上，康格夫人应当得到了满意的结果：卡尔所绘慈禧油画像在美国展出后，的确被时人视为女性在世界范围内获得自由和解放的又一成就[4]，中国宫廷女性的西化"风潮"，也被西方人评价为"那些受过西方教育的贵族妇女"的功劳[5]。

　　那么，面对康格夫人的提议，慈禧是如何回应的呢？是迫于内外交困的统治危机而不情愿为之的权宜举措？是如革命党人抨击的"委曲结欢于外国公使夫人……自轻之至"[6]？还是另有其利益考量？回到康格夫人的教会女翻译提出为慈禧画像一事，此时慈禧的随身翻译是两位自幼生长在日本和法国的满洲贵族女孩德龄和容龄。德龄较详细地记载了慈禧方面的顾虑，以及这位在画像环节中起关键作用的赞

[1] 关于维多利亚时代英国白人女性大批涌向殖民地的论述，参见刘禾：《帝国的话语政治：从近代中西冲突看现代世界秩序的形成》，杨立华等译，北京：生活·读书·新知三联书店，2014年，第187页。

[2] 萨拉·康格：《北京信札》，第204页。

[3] 语出康格致庆亲王信函，希望邀请"擅才艺妇女"赴1904年圣路易斯展会。《美国驻华公使康格致庆亲王奕劻信函》（中国第一历史档案馆藏），收入居蜜主编：《1904年美国圣路易斯万国博览会中国参展图录》卷2，上海：上海古籍出版社，2010年，第50页。

[4] Isaac Taylor Headland, *Court Life in China: The Capital, Its Officials and People.* Fleming H. Revell Company, 1909, 73.

[5] 苏珊·汤丽：《英国公使夫人清宫回忆录》，曹磊译，南京：江苏凤凰文艺出版社，2018年，第2页。

[6] 从人格和改革动机上攻击和全盘否定慈禧的观点，源自清末以来康有为等海外流亡者对慈禧形象的丑化，尤其在清朝灭亡后更被持续演绎，在20世纪中后期成为压倒性声音，逐渐取代了20世纪初王国维、辜鸿铭等遗老对慈禧的正面评价。汪荣祖：《记忆与历史：叶赫那拉氏个案论述》，《近代史研究所集刊》2009年第64期，第1—39页。濮兰德、白克好司：《慈禧外纪》，陈冷汰译，上海：上海中华书局1917年首版，收入徐彻、王树卿主编：《慈禧纪实丛书·慈禧外纪》，第232页。

助人最终达成决定的过程,可供参考[1]:

其一,慈禧一直对康格夫人执意携来的这位美国教会女翻译不满,这导致慈禧在这次接见康格夫人前就心存顾虑,担心女传教士提出宗教权利诉求。在听到这位教会女翻译的中文陈述后,慈禧故意佯装不懂,转而向德龄寻求解释。当教会女翻译执意又解释一遍后,慈禧只得以画像一事牵涉国家、要与群臣商议做托词,为拒绝画像拖延时间。此后,在得知卡尔小姐和德龄在法国即相熟,并确保卡尔不懂中文、不能窃取宫中私密,同时指派太监和德龄专门监视卡尔,并且坚持要保证康格夫人的教会女翻译不会陪伴卡尔小姐的情况下,慈禧才应允了画像一事。根据德龄的记载,关于画像的决定,慈禧和她谈了一整个下午,慈禧这样说,要不是她是你的朋友,我是不会答应的。因为这件事情是违反我们规矩的,又说,"我希望康格夫人不要派教会里的翻译陪密斯卡尔来住,如果那样我就要拒绝画像了"[2]。在德龄笔下,慈禧对这位教会女翻译的反感,实际上是对外国传教士企图皈化中国人、改变中国传统习俗和信仰不满。

其二,在德龄的记述中,慈禧接受画像的决定,并不是基于对画家卡尔油画艺术水平的肯定。因为从时间次序上看,在同意接受卡尔画像的次日,慈禧才看到并触摸了卡尔为德龄绘制的油画像。与油画艺术水平和技法相比,慈禧对画中德龄的西洋装束更感兴趣,颇有微词地指责裸露肢体是文明的倒退。除此之外,慈禧对绘画材料(油)和绘画笔触的粗粝都十分陌生,对面部的阴阳光影也不理解,"一生都没有见过"这样的绘画,明确表示不希望自己在美国展出的画像面部有阴影,"不愿意美国人想象我的面孔是一半白一半黑的"[3]。但根据德龄的记述,慈禧仍称赞了卡尔油画的写实能力,"不相信中国人会画得这样好"[4]——不过,这已经是在慈禧同意画像的决定之后了。

[1] 德龄:《清宫二年记》,第 274—304 页。
[2] 同上书,第 291—292 页。
[3] 同上。
[4] 同上。

图 2-2 《慈禧在颐和园乐寿堂与宫中女眷合影》（右二为裕夫人路易莎），黑白照片，故宫博物院藏

除看到卡尔绘德龄油画像外，慈禧还在德龄房间里看到了德龄在法国的照片，认为这些肖像照比油画像"好得多"。因宫中规矩，不能让"普通人"进宫为慈禧拍照，于是，德龄的母亲裕夫人路易莎（Louisa Pearson）（见图 2-2）举荐了她的儿子、德龄和容龄之兄裕勋龄，隔日进宫为慈禧拍照[1]。从德龄和容龄的回忆录看，慈禧决定拍照的直接原因有二：一是通过对比德龄的肖像照和油画像，认为肖像照片比油画像更好；二是照相时间短，拍摄之后可为卡尔绘制油画像提供参考。从上述几个细节中，至少可以读取以下四则信息：

其一，慈禧最终接受美国大使夫人的提议，是经过一下午慎重考虑的。慈禧顾虑的因素，除了旧有的肖像"规矩"，更多来自对教会势力的警惕。其实，早在 1894 年，慈禧就曾与英美女教会团体互

[1] 容龄：《清宫琐记》，收入徐彻、王树卿主编：《慈禧与我》，沈阳：辽沈书社，1994 年，第 16 页。

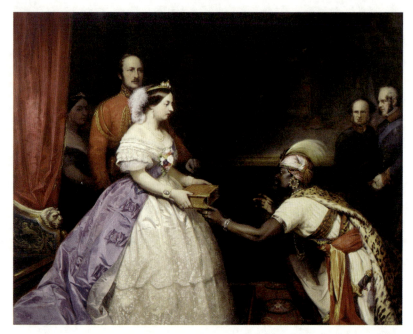

图 2-3　托马斯·琼斯·巴克 (Thomas Jones Barker),《英格兰如此伟大之奥秘：维多利亚女王在温莎城堡赠予〈圣经〉》(The Secret of England's Greatness: Queen Victoria presenting a Bible in the Audience Chamber at Windsor), 布面油画, 约 1862—1863 年, 167.6 厘米 ×213.8 厘米, 英国伦敦国家肖像美术馆藏

换过礼物：女教士进献给慈禧一部中文《圣经》，慈禧回赠以绸缎等"女红小物品"。刘禾认为，这一跨国女性间的礼物交换，隐含着双方各自的利益诉求：女教士们试图利用与慈禧同为女性的便利身份，在中国上演一场英国人集体记忆中关于维多利亚女王授予非洲酋长《圣经》的油画场景（见图 2-3）；而慈禧则同样利用女性身份，巧妙地将她不愿意面对的宗教政治问题化解为女性间的礼物馈赠，"女红小物品"作为慈禧使用的修辞方式，实则提醒女传教士回归妇道和作为女性本分的家庭[1]。在这个意义上，排除油画肖像一事中可能存在的宗教因素，排除女性身份所可能掩盖的不利于国家和个人的政治因素，是慈禧同意绘制油画像的前提。

[1] 刘禾:《帝国的话语政治》，第 188—224 页。

其二，慈禧决定油画像一事，并没有考虑卡尔画技如何，可见画家的艺术功底在这一事件中并不重要，这与西方赞助人对艺术家的选取十分不同[1]。清宫档案中，"柯姑娘"与其他画师一样被称为"画匠""画相人"，德龄也在其回忆录中提及，除卡尔以外，如无特赦，清宫画师在慈禧面前均跪着作画，宫廷画家在强大政治权力面前的卑微姿态可见一斑。这是自文艺复兴以来，地位不断提高的西方艺术家难以认同的。而卡尔在宫中得到免跪的特权，也多半与她的外国人身份有关，而不是画艺得到慈禧的认可[2]。那么，既非因画艺而成为慈禧肖像画师，卡尔与德龄、康夫人之间的女性友谊，如德龄所说，至少在选择画家这个问题上，起了决定性作用[3]。

其三，慈禧对西洋油画这一媒材十分陌生，无论是油画材料、笔触还是光影，在她看来都异常"奇怪"。其实，如前文提及，油画在乾隆朝就已流行。而早在16世纪，在欧洲发展不足百年的油画，就已随利玛窦等第一批耶稣会士进入中国，圣母像等宗教题材油画及版画插图一度在民间流传[4]。到18世纪，郎世宁（Giuseppe Castiglione）、王致诚（Jean Denis Attiret）、贺清泰（Louis Poirot）、艾启蒙（Ignatius Sichelbart）、潘廷章（Giuseppe Panzi）等传教士已将油画技法传入宫廷，如意馆也有跟随他们学习油画的中国"画油画人"。就帝王后妃肖像而言，20世纪以前，除康熙、乾隆两位统治者外，共有8位后妃有油画像留存下来[5]。不过，如前文所说，与慈

[1] 关于西方文艺复兴以来委托人和赞助人的关系，参见理查德·泽克豪泽、乔纳森·纳尔逊：《赞助人的回报》，蔡玉斌等译，桂林：广西师范大学出版社，2018年。

[2] 德龄：《清宫二年记》，第288、321页。米卡拉·梵·瑞克沃赛尔：《胡博·华士的生平》，邱晓慧译，收入北京颐和园管理处编：《胡博·华士绘慈禧油画像：历史与修复》，北京：文物出版社，2010年，第29页。

[3] 德龄这样解释她本人在其中的重要作用：太后说，"要不是你熟悉这位画家，我决不会答应这件事。画像的事我倒是随便的，就怕因此而生出许多别的事情来"。德龄：《清宫二年记》，第290页。

[4] 顾起元：《客座赘语》，收入《续修四库全书》（卷1260），上海：上海古籍出版社，1995年，第192页。姜绍书：《无声史诗》，收入《续修四库全书》（卷1065），上海：上海古籍出版社，1995年，第578页。

[5] 聂崇正：《谈清宫后妃油画半身像》，《故宫博物院院刊》2008年第1期，第57页。

禧油画像相比，20世纪前的清宫后妃油画像有两处显著不同：其一，它们均为纸本绘制，尚未出现使用油画布的情况；其二，它们均为半身像，当为绘制小稿，而非正式的油画肖像。

其四，在与笔触粗糙、光影显著的油画像的对比下，慈禧决定拍摄更符合其视觉诉求的肖像照，而拍摄肖像照一事能够在次日迅速成行，亦是由宫中女眷的举荐达成。其实，如前文提及，在庚子事件之前，慈禧应当就有见过摄影照片的视觉经验。而庚子事件之后（或如容龄所记更早），随着与各国外交关系的恢复，宫中已多有各国元首、家庭照片入藏。这些照片为进入清廷的西方女性所见、记录下来并加以出版宣传。比如，在英国公使夫人和美国画家卡尔的记述中，她们曾见到慈禧寝宫的墙上，"比较显眼的位置"，挂着维多利亚女王的盛装照，以及女王与亲王妃和孩子们的肖像；慈禧曾在俄国大使夫人进谏前，特意将俄国沙皇尼古拉二世肖像摆在会客厅桌子上，收到俄国大使夫人所赠沙皇和皇后新照后，慈禧还表示会时常观看照片，"就好像我与他们二位见面一样"[1]。参考慈禧向进入内廷的外国友人伪装其日常用品、在她们到访前通过改换内廷陈设和配色以隐藏其真实喜好的做法[2]，这些西方统治者肖像照的展陈，当不是慈禧无心之为。那么，慈禧决定让裕勋龄为其拍照、精心润饰修改、大量冲印其中一部分照片以用作外交礼物这一做法，可以说是在与西方人的外交互动中，逐渐接受并主动参与这一国际外交礼节惯例的，这也是此前中国统治者前所未有的尝试。而在慈禧拍照一事的迅速推进中，以裕夫人路易莎为代表的宫中女眷，则在其中发挥了直接作用。

在这个意义上，即便肖像制作的艺术手法只是政治宗教因素权衡较力之下的副产品，即便可能并非当事人考虑的题中之义，仅就中国统治者肖像的制作媒材和公开性而言，20世纪初慈禧油画像和肖

[1] 容龄：《清宫琐记》，第23—24页。德龄：《清宫二年记》，第127页。凯瑟琳·卡尔：《美国女画师的清宫回忆》，第149页。苏珊·汤丽：《英国公使夫人清宫回忆录》，第187页。

[2] 德龄：《清宫二年记》，第280—281页。

像摄影,在事实上起到了划时代的作用。加之慈禧不顾旧有"规矩",同意将她的画像送至美国展出、主动将照片作为外交礼物的决定,这些都在事实上推动了传统中国的统治者肖像向现代制作样式和现代展陈方式的转型。而康格夫人、教会女翻译、德龄、裕夫人路易莎、女画家卡尔以及慈禧共同的女性身份,及其各自不同诉求之间的博弈,是促成这一现代视觉文化转型一个不可忽视的因素。

二、从祝寿到娱乐:1904年世博会与错位的跨国形象塑造

那么,在既对画家水平没有足够认同感,又对西洋油画媒材不甚了解,甚至对讲究光影明暗的西洋绘画技法抵触的情况下,慈禧何以最终决定同意绘制油画像并送至海外展出的呢?在德龄看来,排除了教会女翻译可能借此挑起宗教事端的可能性以后,因为德龄本人与卡尔的友谊,慈禧最终同意了画像。然而,慈禧的用意真如德龄所说这么简单吗?

需要强调的是,在决定绘制画像与否一事之初,慈禧就清楚地知道她此次肖像的观众,"送到圣路易展览会去,让美国人民都能瞻仰太后的仪表"[1]。慈禧不愿意在画像中出现阴影,给出的原因也是不愿意让美国人认为她面目怪异(面孔半黑半白)[2]。绘制过程中,预设的外国观众,是慈禧在对服装配饰、布景、尺寸、画框等细节选取时的首要考虑。鉴于庚子事件之后,慈禧被国际传媒报刊丑化的形象,将其真容或是精心润饰后的美貌展示给外国观众,以破除对她本人形象的扭曲,这是康格夫人书信中所记提议画像一事的初衷。这一对画像及其送展一事的解释,在康格夫人方面,是从女性作为共同体的利益考虑;在慈禧方面,是从改变国际形象、为新政争取更宽松国际舆论

[1] 德龄:《清宫二年记》,第286页。
[2] 同上书,第292页。

空间的利益考虑，两者实现双赢。不过，在这样的解释下，太后之"御容"圣像送至国外，就成了被动的展示，是被审视、被观看、被迫在庚子事件之后打破传统。

而晚清官方的解释并不止于此。在1904年溥伦为画像安抵世博会的奏折上，称画像布展为"敬谨供奉礼成"，将太后圣容比作日月、天地、尧眉舜目，称赞这次展览乃"合韇寄四方以观礼，会衣冠万国而襄仪"。可见，在清官方解释中，慈禧油画像在国外的展出，既不是被动的展示，也绝非被迫献媚列强的权宜之计，而是"钦至德之光昭中外……播徽音之巍焕遐迩"[1]，是中国统治者主动走出国门、接受外邦朝拜、向四方万国昭示中华威仪与圣德。油画的写实性使宫人们见到这幅画，"就像面见太后本人一样，顿生敬畏之感"[2]。在慈禧要求下的大尺幅画布、配合慈禧亲自设计的将画像抬高至普通人视平线以上的巨型底座以及画面顶端冠之以"大清国"的慈禧封号题字、正中凤凰衔来的"慈禧皇太后之宝"印玺，无不强调着这位中国统治者以画像形式的神圣在场，这绝不仅仅是展示性的，而且是宣示性的，是居高临下般供人膜拜的。

并非巧合的是，画像完成和赴美展出这一年，正值举国欢庆慈禧七十寿诞。已有学者注意到慈禧在1904年期间制作和赠予外国友人的摄影、油画像，与庆贺其七十大寿之间的关系[3]。利用庆祝统治者生日维护政局稳定、促进与藩国间的友好关系，自乾隆朝就在不断上演，马戛尔尼使团的来华就一度被清政府解释为外藩向乾隆皇帝朝贡和祝寿。而就1904年世博会上展出的慈禧油画像而言，不仅钦定的服饰上绣有"寿"字，慈禧亲自设计的画框四边雕刻有"寿"字[4]，

[1] 溥伦：《钦命赴美国圣路易斯博览会正监督溥伦为报慈禧画像安抵美国事奏折》（光绪三十年四月三十日），收入凯瑟琳·卡尔：《美国女画师的清宫回忆》，附录一，第233—234页。

[2] 凯瑟琳·卡尔：《美国女画师的清宫回忆》，第213页。邝兆江：《1905年华士·胡博为慈禧太后画像的有关札记和书信》，《故宫博物院院刊》2000年第1期，第81页。

[3] Claire Roberts, "The Empress Dowager's Birthday: The Photography of Cixi's Long Life Without End," *Ars Orientalis* 43 (2013): 179-181.

[4] 凯瑟琳·卡尔：《美国女画师的清宫回忆》，第207—208页。

在圣路易斯世博会期间，中国代表团还在中国馆举办了庆祝皇太后七十大寿的活动[1]。在清政府和慈禧眼中，这幅漂洋过海的圣容，并不是去参加什么外国博览会，而是在更广大的万国民众面前接受朝拜[2]，这与华士留在慈禧寿诞接受百官朝拜的颐和园排云殿中的大型油画像功能如出一辙。

然而，这张中国统治者油画像的展示场地并未选在中国馆，仅成为美国馆的一件由美国画家绘制的架上美术（fine arts）展品，虽然因其巨幅尺寸而格外醒目，却并未在艺术上获得任何奖项。对比鲜明的是，在异常华丽的慈禧像座两旁，同一展厅中，还一左一右悬挂着两位美国学者全身像，他们是同时代美国芝加哥大学的两位校长，均着朴素的黑色博士服，身体微倾，在单色背景和学士服的映衬下，更显出闪烁着人文主义的睿智光芒（见图2-4）[3]。相比之下，慈禧肖像则因其过分奢华，而显得华而不实、缺乏现代理性，与美国本土此时流行的传承自清教徒传统的现代质朴风格完全相悖[4]。

与此同时，正是在这次美国庆祝殖民路易斯安娜州满百年的博览会上［圣路易斯世博会全称为"购买路易斯安娜展会（the Louisiana Purchase Exhibition）"］，日本馆策略性的展示架上艺术，使日本正式被公认为亚洲文化艺术的传承人和启蒙者，在西方人公布的文化等级谱系上，中国艺术排在日本、印度和土耳其之后（见图2-5）[5]。也正是在1904年的这次世博会上，美国进一步有意识地实践着取代法国

[1] Claire Roberts, "The Empress Dowager's Birthday: The Photography of Cixi's Long Life Without End," *Ars Orientalis* 43 (2013): 190.

[2] Daisy Yiyou Wang, "Empresses of China's Forbidden City': New Perspectives on Qing Imperial Women," *Orientations*, 6 (2018), 41.

[3] Haysey C. Ives, Charles M. Kurtz, and George julian Zolnay, *Illustrations of Selected Works in the Various Sections of the Department of Art with Complete list of Awards by the International Jury*, St. Louis: Louisiana Purchase Exposition Co. of the Official Catalogue Company, 1904.

[4] Marco Musillo, *Tangible Whispers, Neglected Encounters: Histories of East-West Artistic Dialogues 14th -20th Century*. Mimesis International, 2018, pp.146-155.

[5] James Buel, ed., *Louisiana and the Fair*, vol.5, World's Progress Publishing Co., 1904. Carol Ann Christ, "'The Sole Guardians of the Art Inheritance of Asia': Japan at the 1904 St. Louis World's Fair," *Positions East Asia Cultures Critique* 12 (2000): 689-691.

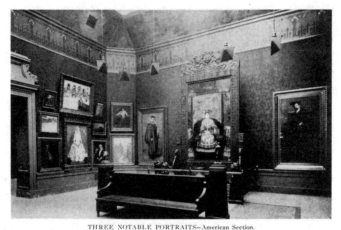

图 2-4 《美国展厅三张显要的肖像》(Three Notable Portraits- American Section)，1904 年美国圣路易斯世博会艺术展厅内景照片

巴黎成为新的国际艺术中心的转型。而这些国家之所以被认为是"先进"文化代表，正是建立在与"落后文化"的对比和参照之上的。此时仍专注于展示传统手工艺的中国馆，因缺乏整体策划而显得杂乱无章，精巧的工艺品的确起到了愉悦西方观众感官的视觉效果，却因缺乏明确输出的文化深度，而显然成了不登高雅艺术殿堂、陈腐落后文化的一员[1]。

当华士在美国见到卡尔所绘慈禧画像时[2]，在中国国内，民间发行报刊上也首次刊登了公开售卖慈禧肖像照的广告[3]，中国统治者肖

[1] Jane C. Ju, "Why Were There No Great Chinese Paintings in American museums before the Twentieth Century?" *Curator the Museum Journal* 1 (2014): 69-72.

[2] 米卡拉·梵·瑞克沃赛尔：《胡博·华士的生平》，第 29 页。

[3] 1904 年 6 月—1905 年 12 月，有正书局在《时报》上频繁刊登出售慈禧照片的广告，1907 年 7 月 30 日也刊登出类似广告。耀华照相馆在 1904 年 6 月 26 日的《申报》上刊登出售慈禧照片的广告。关于有正书局与革命党的关系，参见王正华：《走向公开化：慈禧肖像的风格形式、政治运作与形象塑造》，《台湾大学美术史研究集刊》2012 年第 3 期，第 271 页。

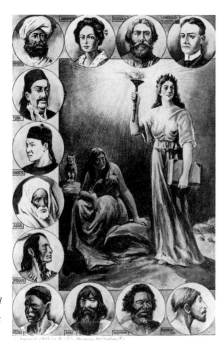

图 2-5 《人的类型和发展》(Types and Development of Man),1904 年美国圣路易斯世博会展览手册卷首版画

像终于打破自 11 世纪以来禁止逾越宫门的律令。这些肖像在中国国内面向各消费阶层的传播,虽不符合慈禧将外国人作为其预设观众的本意,却在事实上成为清政府在清末新政中,与国际接轨、走向现代化的一个表征。然而,这些肖像的传播,毕竟超出了慈禧对其原本的使用策略和可控程度。华士在天津轮船舷窗上,看到了十分劣质的慈禧照片[1],而慈禧油画像的拙劣仿品[2],也出现在民间,更有甚者,慈禧肖像与青楼女子以及当时地位低下的交际花、演员的照片和明信片一起售卖,慈禧精心维护的高贵等级被图像的同质化并置所抹平(见图 2-6、图 2-7),起到了与慈禧预设的尊贵统治者形象相反的效果。这一方面固然是大众传媒的传播和可复制特性使然;另一方面,其中

[1] 米卡拉·梵·瑞克沃赛尔:《胡博·华士的生平》,第 31 页。
[2] Marina Warner, *The Dragon Empress: Life and Times of Tz'u-hsi 1835-1908, Empress Dowager of China*. New York: Atheneum, 1972, 216.

第二章　博弈：宫廷肖像的跨国塑造

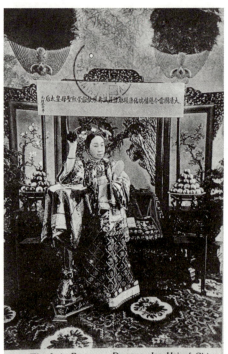

图 2-6 "中国的慈禧太后"，明信片，1912年6月12日从法国埃塔普勒（Etaples）寄往汉口

图 2-7 "中国演员"，明信片，1903年8月5日从汉口寄往比利时沙勒罗瓦（Charleroi）

"御容"与真相：近代中国视觉文化转型（1840—1920）

革命党人的刻意运作，也在近年来引起了学者的关注[1]。

1905年，正值日俄在中国领土上的战争进入尾声时，华士所绘慈禧巨幅油画像正在依山面湖的颐和园排云殿长期展示。排云殿是慈禧寿诞接受百官朝拜之所在，慈禧曾一度规划以此地为寝宫，终因怕触怒殿后佛香阁神明而作罢。华士所绘肖像，背靠凌云的佛香阁，面朝浩渺的昆明湖，如慈禧真身宣示着她在这个空间不在场的在场（the absent presence），其预设观众是能进出这皇家禁地的满清高官贵胄，这幅"如皇太后圣容"亲临的画像[2]，以慈禧替身的方式，在接受百官膜拜之所在，宣示着她对这一空间的所有权。这场清政府官方与美国画家的合作，因华士入籍美国，而被美国媒体宣传为美国在文化上"打败荷兰"的证明[3]。而此时的中国民间，正因华工在美国的不公正待遇，掀起愈演愈烈的抵制美货运动，民众与政府之间冲突不断[4]。

正当民间的反美运动高涨之时，在清政府方面，慈禧向美国总统罗斯福的女儿赠送了自己的肖像照片[5]，仍继续以"女性外交"的方式维护着与美国女性的友好关系。实际上，爱丽丝·罗斯福的远东之行，要旨之一即在于牺牲弱国利益，与日渐强大的日本达成殖民扩张的共识。在这次访问中，慈禧、日本天皇夫妇、大韩帝国皇帝和太子等中日韩三国统治者，均遵循国际礼节，向这位"美国公主"赠送了自己的肖像照，然而这些肖像所显示出对传统和西化的

[1] 王正华：《走向公开化：慈禧肖像的风格形式、政治运作与形象塑造》，《台湾大学美术史研究集刊》2012年第3期，第272—274页。
[2] 庆宽致华士信。邝兆江：《1905年华士·胡博为慈禧太后画像的有关札记和书信》，第81页。
[3] "Painting an Empress: Hubert Vos, K.C.D.D., the First Man to Portray the Dowager Empress of China", in *New York Times*, 17 Dec 1905, x.8.
[4] 关于20世纪初"抵制美货"和此间民众走上历史舞台，参见金希教：《抵制美货运动时期中国民众的"近代性"》，《历史研究》1997年第4期，第92—107页。朱英：《深入探讨抵制美货运动的新思路——读〈抵制美货运动时期中国民众的"近代性"〉》，《历史研究》1998年第1期，第137—144页。
[5] Alice Roosevelt Longworth, *Crowded Hours*, New York and London: Charles Scribner's Sons, 1933, 101.

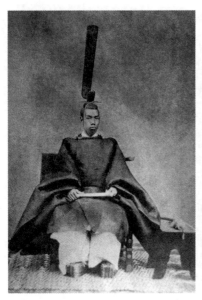 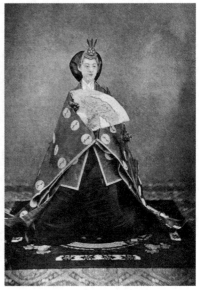

图 2-8　内田九一（Uchida Kuichi），《明治天皇朝服像》，1872 年，黑白照片　　图 2-9　内田九一，《昭宪皇后和服像》，1872 年，黑白照片

态度却截然不同[1]。日本天皇夫妇照片一改 19 世纪 70 年代以前的传统样式（见图 2-8、图 2-9），以完全西式的现代服装、欧式家具布景、遵循四分之三侧面半身像的传统西方肖像范式以及分别的单人独照传达出一夫一妻制的现代国家面貌（见图 2-10、图 2-11）[2]。相形之下，大清圣母皇太后照片（见图 2-12）、大韩皇帝和太子肖像（见图 2-13），以东方屏风为背景，着传统服饰，正面整身对称，以示庄严，又均添加西方人不懂的题字以明确标识其统治者身份。与

[1] David Hogge, "Photographic portraits of East Asian rulers: The Alice Roosevelt Longworth Collection of Photographs from the 1905 Taft Mission to Asia," https://artsandculture.google.com/exhibit/imperial-exposures/AQqvgyc_?hl=en.

[2] 日本天皇夫妇肖像照在 19 世纪 70 年代经历了从传统到现代样式的变革，被认为是日本进入新时代（以及彰显现代新女性形象）的标志，关于日本皇室 19 世纪后期使用肖像照片塑造现代化形象的研究，参见：Maki Fukuoka, "Handle with Care: Shaping the Official Image of the Emperor in Early Meiji Japan", in *Ars Orientalis*, Vol. 43 (2013), pp. 108-124. Donald Keene, "Portraits of the Emperor Meiji", in *Impressions*, No. 21 (1999), pp. 16-29. Sally A. Hastings, "The Empress' New Clothes and Japanese Women, 1868-1912", in *The Historian*, Vol. 55, No. 4 (1993), pp. 677-692。

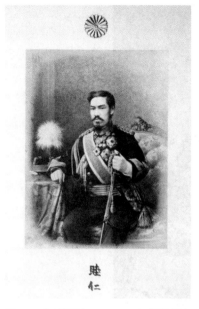

图 2-10　丸木利阳（Maruki Riyo），《明治天皇肖像》，1888 年（1905 年赠予爱丽丝·罗斯福），黑白照片，美国华盛顿国立亚洲艺术博物馆藏

图 2-11　佚名，《昭宪皇后肖像》，1890 年，黑白照片，美国华盛顿国立亚洲艺术博物馆藏

天皇使用西方传统象征权力的权杖和彰显武力军功的制服以示身份与权威相比，大清和大韩统治者肖像对现代视觉语言的使用，在与预设观众的有效沟通方面，显然落败了。

东亚三国统治者肖像使用各自不同的视觉语言，实际上也参与着这一时期国际舆论中东亚三国形象的塑造，直接形塑着跻身西方强国、还是沦为殖民地、抑或是半殖民地的国家命运。大韩统治者照片中的地毯褶皱，透露出未经整饰的凌乱，光武皇帝面含微笑却目光迷离，太子倚靠山水屏风，站立在镜头下的表情与姿态局促不安，这与明治天皇夫妇以看似随意端坐，然而无论是在姿态还是在表情上都保持着不可侵犯的威严形成鲜明对比，也与慈禧肖像中精致而华丽的背景、暗房修饰后一丝不苟的年轻容貌形成了对比。就在这次美国使团远东之行的同年，日韩保护条约签订，国际上正式承认了韩国被日本合法殖民的身份。

图 2-12　裕勋龄，《大清国慈禧皇太后》，着色照片，1903—1904 年，故宫博物院藏

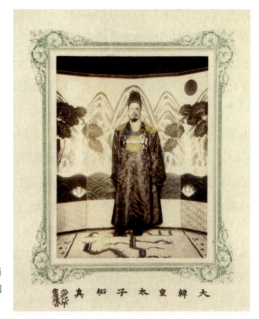

图 2-13 佚名,《大韩皇太子李坧肖像照》,着色照片,1905 年,美国华盛顿国立亚洲艺术博物馆藏

三、小结:博弈与错位的肖像外交

20 世纪初,在促成慈禧油画和摄影肖像的过程中,女性身份为慈禧开展柔性外交提供了便利。一方面,实际掌握统治权力的慈禧,除在清末新政开展以来,重视与西方女性保持亲密而友好的关系,改善国际声誉和庚子间被丑化的形象,以赢得国际支持外,其制作和公开西洋媒材肖像的意图更在于,向更广阔的世界显示大清国威,接受包括外国人在内的天下万民之祝寿和膜拜,其内核仍旧是中国传统朝贡和天下观的延续。

另一方面,在世纪之交美国女权运动高涨的背景下,这些活跃在殖民地国家的西方白人"旅行女性",有着自发的政治权利诉求,进入中国宫廷,扮演一种政治中介,除可以获得走出家庭的更大影响力外,也为"受过西方教育的贵族妇女"征服和引领全世界女性获得西

方意义上的自由和独立赢得声誉。可以说，跨国女性的合作和利益博弈，是促成中国统治者肖像现代转型的一个重要因素。

在国际环境中，这次以统治者肖像为代表，首次在政府公开运作下塑造的中国国家形象，在制作媒材和展陈方式上迈出了前所未有的尺度，在相当程度上扭转了义和团运动和庚子事件之后，中国统治者丑陋、嗜血、邪恶的国际形象，被认为是中国政府迈向文明的一次进步[1]。而在国内环境中，经由大众传媒的复制，慈禧肖像的传播超出了其预设的外国观众群体，加之民间反政府力量的刻意运作，以及民众利益与中美等国际关系的矛盾，民间与政府的关系反而激化了。

最后值得一提的是，20世纪初的国际语境中，在与亚洲邻国日本纯熟使用国际通行现代视觉语言、以内在视觉规则的西化为主导的天皇夫妇肖像对比下，慈禧肖像显得陈腐落后。不过，比之于凌乱局促未经整饰，彼时被西方现代国家视为有必要由日本代理的大韩帝国，以慈禧精修肖像为代表的中国国家形象，尚可归为有待进一步启蒙的半开化状态。在慈禧油画像赠予美国政府、摄影肖像赠予总统罗斯福及其女儿的数年后，罗斯福政府决定，返还部分庚子赔款用于在中国兴建西式学堂，中国作为有待、值得与可以被进一步启蒙的这一半开化的国家形象，在20世纪初国际环境的多方比较中，已明确形塑出来。

[1] Isaac Taylor Headland, *Court Life in China: The Capital, Its Officials and People.* Fleming H. Revell Company, 1909, 73.

第三章 | 大像：油画"御容"的制作始末

……中国绘画美学的经典认为，每一件艺术作品都应该是对气韵的完美表现，要通过更为清晰的美、更加紧张的动感，来传达对象鲜活的灵魂，而不能让视觉化世界中的种种芜杂的形象阻碍我们去体会这种精神。绘画所要表现的是一个关于生命本质的更加真实的世界。

——［英］劳伦斯·宾庸（Laurence Binyon），《远东绘画》（1908）[1]

但对于中国的祖先画像，情况大不相同。艺术家在观者眼中没有任何意义。作为表现主题的皇帝才被认为是具有传载作用的。这比文艺复兴时期和之后的西洋画主题更有效果……中国人认为艺术的范畴限于书法和源于书法的绘画，而祖先画像从未被当作艺术作品来欣赏。而西方人则常将这种人物像归类于艺术的一种，在画展中经常可以见到。

——［英］杰西卡·罗森（Jessica Rawson），《祖先与永恒》（2011）[2]

[1] 劳伦斯·宾庸：《远东绘画》，朱亮亮译，上海：上海书画出版社，2020年，第5页。
[2] 杰西卡·罗森：《祖先与永恒：杰西卡·罗森中国考古艺术文集》，邓菲、黄洋、吴晓筠等译，北京：生活·读书·新知三联书店，2011年，第489页。

1903年8月5日到1904年5月30日，近十个月时间，美国女画家凯瑟琳·卡尔［Katharine Carl，1865—1938，清宫档案称"柯姑娘"（见图3-1）］跟随慈禧从颐和园到紫禁城，在宫中专为她准备的几处临时画室中，绘制了三幅慈禧油画像和一件油画小稿。应慈禧要求，其中最大一幅仅画芯就近3米高。1904年6月，卡尔所绘这幅大型肖像，在钦差护送下抵达大洋彼岸，参展当年在美国圣路易斯举办的世博会，首次向世界各国观众公开了中国统治者的"真实"形象。这也被认为是传统与现代美术制度转型节点上的一次典型"艺术事件"[1]，而同时期的美国媒体，则将这一"艺术事件"报道为"中国的女性统治者正在使她的帝国美国化"（见图3-2）[2]。

一年后，1905年6月20—23日，荷裔美籍男画家胡博·华士（Hubert Vos，1855—1936，慈禧赐名"华士胡博""双龙爵士"[3]）又连续四天进出紫禁城，之后在驻京荷兰使馆画室，不到两个月时间，绘制了第二幅画幅超两米的大型慈禧油画像，在颐和园排云殿长期展示。加上华士返美后复制的留在颐和园的慈禧画像，上述两位美国画家，共为慈禧绘制了六幅油画像，现存世五幅。这六幅慈禧油画像的画面、尺寸、风格、预设观众和展陈方式各有异同，但从时间上看均创作于清末新政（1901—1911）中。

近十年来，美国、中国和荷兰方面先后从仓库重新发现、修复了这两幅大型油画。2008年11月，修复后的华士绘大幅慈禧油画像，在颐和园文昌院重新公开展出。加之故宫和美国国立亚洲艺术博物馆（Freer Gallery of Art and Arthur M. Sackler Gallery）分别对其所藏慈禧肖像照和底片重新整理和展出，导致学界对慈禧肖像研究

[1] 商勇：《皇权与女权的图像展演——日俄战争期间慈禧的油画外交再讨论》，《中国美术研究》2020年第4期，第125页。

[2] "China's Woman Ruler Americanizing Her Empire", *The Chicago Sunday Tribune*, October 23, 1904, p.9.

[3] "Painting an Empress: Hubert Vos, K.C.D.D., the First Man to Portray the Dowager Empress of China", in *New York Times*, 17 Dec 1905, x.8.

图 3-1 《凯瑟琳·卡尔着中国服装肖像》，黑白照片，1905 年出版（Katharine A. Carl, *With the Empress Dowager*. New York: The Century Co. 1905. p. 234.）

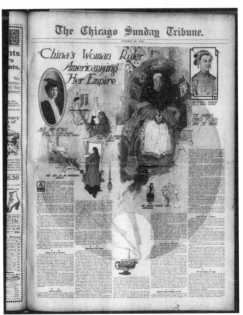

图 3-2 《芝加哥周日论坛报》1904 年 10 月 23 日

的热度升温[1]。2019年伊始，中国画家戴泽于1979年临摹的上述华士绘慈禧像和修复后的卡尔绘慈禧油画像，又分别在天津博物馆和大洋彼岸的美国展出，这些公开展示，使慈禧肖像再度引起公众的关注[2]。

本章即以现存慈禧油画肖像为研究对象，考察慈禧油画像的制作及其展陈，通过对慈禧油画像跨国制作的个案研究，管窥在跨文化的多元互动中，中国近代视觉文化交织在多重网络中的转型进程。

一、外交着黄与私服着蓝：卡尔的前两幅油画

1903年8月7日巳时，美国女画家卡尔在颐和园动笔为太后绘制第一幅肖像，这是太后钦定的吉时。根据卡尔的回忆录，慈禧当日身着明黄丝绸氅衣，绣紫藤图案，满缀珍珠，右衽挂一大颗红宝石和一串十八子珍珠手串，颈间系一条淡蓝色金线绣寿字缀珍珠领子，手戴玉镯和戒指，左手无名指和小指佩戴碧玉护甲[3]。与卡尔的记述类似，德龄还增加了对慈禧头饰的描述：一边戴玉蝴蝶和璎珞，一边戴花[4]。这与1898年12月13日慈禧第一次接见各国公使夫人的

[1] 2011年9月24日至2012年1月29日，美国国立亚洲艺术博物馆展出"权力/剧场：慈禧太后"（Power Play- China's Empress Dowager），2015年5月21日—7月17日，故宫博物院神武门展厅展出"光影百年——故宫老照片特展"。
[2] 2019年1月25日至3月24日，天津博物馆展出"御苑藏珍——颐和园精品文物展"。2018年8月18日到2019年2月10日、2019年3月30日—6月23日，美国波士顿迪美博物馆（Peabody Essex Museum）和华盛顿国立亚洲艺术博物馆巡回展出"紫禁城的皇后1644—1912"（Empresses of China's Forbidden City, 1644-1912）。
[3] 凯瑟琳·卡尔：《美国女画师的清宫回忆》，第12页。
[4] 不过德龄描述太后氅衣不是绣紫藤，而是紫色牡丹花。德龄：《清宫二年记》，第300页。关于德龄著作中的史实错误，参见朱家溍：《德龄容龄所著书中的史实错误》，《故宫博物院刊》1982年第4期，第25—43页。

服饰装扮十分类似[1]。根据德龄的记述，就个人喜好而言，慈禧更喜欢蓝色，因黄色衬肤色暗沉。因此，慈禧一般只在正式场合着黄色服饰，以彰显皇室身份之尊贵。而这第一次画像，"虽然太后不喜欢黄颜色，但她觉得在画像上还是黄颜色适宜"[2]。

此时，刚进宫的卡尔还处于与中国宫廷生活节奏、太后对画像的要求以及与中国传统审美的磨合期，因此这幅画像进展较慢[3]。根据卡尔描述，这幅画面部展现四分之三，目光与观众对视，太后一手持花，一手放在明黄垫子上，脚踏上露出一只白色绣鞋，宝座右后侧立一装有兰花的花架，画布尺寸高约1.8米，宽约1.2米，但慈禧仍希望她的画像更大些。两个月之后的中秋庆典过后，通过外务部，慈禧邀请美国大使康格夫人，来颐和园画室参观了这幅画，康格夫人称赞画像逼真、眼部表情有神采[4]。现藏故宫博物院的《慈禧太后油画像》屏（见图3-3），除在尺寸稍小（高1.63米，宽0.97米）、右手并未持花外，与卡尔的描述基本一致[5]。

1903年10月中秋过后，卡尔开始绘制第二幅慈禧油画像。这一幅不用作官方正式画像，因此，在珠宝配饰的选取上，慈禧没有佩戴大拉翅头饰，而是选择佩戴茉莉花和蝴蝶等淡雅发饰。因这幅画像的非正式性，卡尔可以对画中布景有更多选择权，比如，慈禧同意了卡尔的建议，在画面上加上了太后的两只爱犬[6]。此外，慈禧也没有如其他几幅画像穿明黄服饰，而是着私人朝见时的蓝色绣花常服。可惜

[1] 英国公使夫人记录慈禧服饰为：缀珍珠蓝领子，绣紫色"葡萄藤"。德国公使夫人记载，慈禧着明黄氅衣，纹样为"紫色绣球花"。苏珊·汤丽：《英国公使夫人清宫回忆录》，第175页。海靖夫人：《德国公使夫人日记》，秦俊峰译，福州：福建教育出版社，2012年，第187页。
[2] 德龄：《清宫二年记》，第259、281、300页。
[3] 同上书，第319页。凯瑟琳·卡尔：《美国女画师的清宫回忆》，第40、117—118页。
[4] 德龄：《清宫二年记》，第300页。凯瑟琳·卡尔：《美国女画师的清宫回忆》，第12页。
[5] 与慈禧其他肖像相比，现存《慈禧太后油画像》屏图过于饱满，右手也没有如常持扇或手绢。猜测或许尺寸上有裁剪，慈禧右手所持花或许在卡尔之后的数次修改中被抹去。
[6] 凯瑟琳·卡尔：《美国女画师的清宫回忆》，第124—125页。

第三章　大像：油画"御容"的制作始末

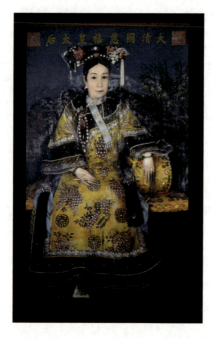

图 3-3　凯瑟琳·卡尔,《慈禧太后油画像》屏,1903—1904 年,布面油画,163.5 厘米×97 厘米,故宫博物院藏

的是,这幅慈禧授意下唯一一幅没有着明黄服饰、"只用于太后和与其关系较近的人观看"、更加"自由"和生动的油画像,不仅观者无几[1],现也不知所踪、无缘得见。

实际上,在服饰颜色的选取上,20 世纪之前,慈禧肖像中就鲜少着蓝色常服,这与慈安肖像形成了鲜明对比,后者在其仅留下的两幅行乐图中,均身着蓝色常服。除对服饰颜色的选取不同之外,对比 20 世纪之前慈禧和慈安的两组传统纸本设色肖像,与以鲜花、团扇等女性物品相伴的慈安像相比,慈禧肖像中更常出现书、折扇、竹林和松柏等塑造男性文人形象的传统符号(详见本书第四章对晚清宫廷"行乐图"的研究)。可以说,就卡尔绘慈禧前两幅油画像而言,其各自不同的外交意图和私人展示性,不同用途和未来的展陈方式,在制

[1] 容龄回忆录中提及卡尔共绘制了两幅太后肖像,"一张留在宫里,一张送到美国",指的应当就是之前向公使夫人展示的第一幅油画像(四分之三坐像)和之后多次向宫廷内外展示的世博会画像,可见这幅为私人观看所绘的画像,也没有为容龄所见。容龄:《清宫琐记》,第 18 页。

作之初就已经明确了。正是基于这些不同的预设，在赞助者和艺术家合作下，画面呈现出不同的构图、色彩、布景等图像语言。

二、咸丰披肩与同治宝座：参展世博会大画及小稿

1903年12月，卡尔随慈禧太后从颐和园回到紫禁城。1903—1904年冬天，在宁寿宫的临时画室里，卡尔开始正式为圣路易斯世博会绘制太后画像。相比之前两幅画像，在佩饰上，慈禧选择了在重要场合才使用的珍贵首饰，朝服外披隆重的珍珠披肩，这件披肩，传为咸丰帝所赐。德龄在第一次觐见慈禧时就详细描述了这件"由三千五百粒珍珠做成"的披肩，虽然她自幼随父亲裕庚出入日本和法国宫廷，游历欧洲各国，但德龄仍然称赞道，"我从来没有看到过比这更华丽、更珍贵的东西"[1]。

这件华丽的披肩，还出现在慈禧与美国公使夫人和女眷、慈禧与宫中女眷的合影中（见图2-1、图2-2），这些合影在当时作为外交礼物流出宫廷，曾刊登于西方出版物、报纸杂志等大众媒体上。其中，慈禧着意显示出与美国女性的友谊（比如，慈禧与外宾握手、外宾均佩戴慈禧所赠玉镯和葫芦），及摆出男性跷二郎腿的姿态以示作为中国女眷的男性家长身份，都已引起学者的关注[2]。

与前两幅画像相比，这幅画像的准备工作也更为谨慎而繁复，布景、服饰都有细致要求，格外正式，太后不仅特批为画室安装玻璃窗，还执意要求画家绘制一张"不存在的宝座"——庚子事件间丢失的同治帝所赠宝座。卡尔认为就绘画效果和构图而言，这张宝座实在

[1] 德龄：《清宫二年记》，第204页。
[2] Claire Roberts, "The Empress Dowager's Birthday: The Photography of Cixi's Long Life Without End," *Ars Orientalis* 43 (2013): 186. Peng Ying-chen, "Staging Sovereignty: Empress Dowager Cixi (1835-1809) and Late Qing Court Art Production," PhD diss., University of California, Los Angeles, 2014, p.43.

图 3-4 《法国驻华公使毕盛坐在中国皇帝宝座上》,法国《生活画报》(*La Vie Illustrée*),1900 年 12 月 21 日封面

不及宫中其他更华丽的宝座,但慈禧仍执意命宫中见过这张宝座的画师绘出草图,给卡尔作参考[1]。1900 年八国联军进驻紫禁城,在皇帝宝座前合影,这些照片在西方媒体上曾整版刊登(见图 3-4)[2]。慈禧的这张宝座就是在此时丢失的。

在这张明确以西方人为预设观众的油画中,慈禧执意复原同治帝所赐宝座,而不像展示她的华丽珠宝一样选择最华丽的宝座,其用意应当不仅止于对已故同治皇帝所赐之物的留恋。尤其是参考慈禧肖像制作中一贯丰富的政治意涵,慈禧特意佩戴咸丰帝所赠华丽的珍珠披肩,应当也不止于显示国家的文明和富足。慈禧对已故咸丰帝和同治

[1] 凯瑟琳·卡尔:《美国女画师的清宫回忆》,第 157、171 页。
[2] 外国人摄于紫禁城的这组照片及其政治和文化意涵,参见 James L. Hevia, "The Photography Complex: Exposing Boxer-Era China (1900-1901), Making Civilization, " in Rosalind C. Morris ed. *Photographies East: the Camera and Its Histories in East and Southeast Asia*. Durham and London: Duke University Press, 2009, 79-120.

帝所赐礼物在肖像中的强调，也应放在清宫帝王肖像对王位正统继承权的视觉符号传统中加以理解[1]。在这个意义上，慈禧对肖像道具和珠宝佩饰的选择，在外事活动中，显示着一个国家的文明和富裕程度[2]，也是对其等级地位、统治权力合法化的图绘。

为了这次更加郑重的画像，慈禧也一改以往对画小像的不理解，同意先绘制一幅小像，然后再决定大像尺寸[3]。不过，慈禧对她在画像中的姿势、画布尺寸，仍然拥有不容置喙的决定权。尽管卡尔认为高约2.4米的尺寸已经足够了，但慈禧坚持要求大像尺寸再大一些，最后定为10英尺（约3米）高。20世纪90年代，在故宫的一卷高丽纸内发现一幅不大的慈禧油画像，经鉴定就是卡尔所绘的这幅小像[4]（见图3-5）。而这幅大像就是如今藏于美国的巨幅慈禧油画像，加画框高过5米（见图3-6）。

上述这幅意义重大的画像，在1904年4月19日吉时落笔，并装入巨大的画框底座，当天外务部邀请各国公使夫人等外国女眷进宫观瞻，次日又将画座移入庭院，安排高级别官员贵胄入宫观瞻，慈禧御用摄影师裕勋龄还奉命为画像拍照。之后的几天，这幅画和画座被移到外务部，邀请级别更低一些的满清官员和外国使馆人员着正装观瞻。1904年4月21日，这幅巨画沿专门为之铺设的铁轨运至火车站，经天津、塘沽，从上海乘美国"西比利亚号"轮船"恭奉"赴美，5月27日抵旧金山，6月12日抵圣路易斯世博会现场[5]。根据慈禧的要求，这幅画在运送过程中（尤其在中国境内）不允许头尾颠倒，其

[1] Wu Hung. "Emperor's Masquerade: Costume Portraits of Yongzheng and Qianlong," *Orientations* 26 (1995): 25-41.
[2] 除了选择决定使用哪种装饰和配件，慈禧还经常亲自设计服饰图样，甚至戏曲舞台布景。德龄：《清宫二年记》，第210、216—217页。关于慈禧对生活用品和建筑设计的操控，参见 Peng Ying-chen, *Artful Subversion: Empress Dowager Cixi's Image Making*, pp. 61-120.
[3] 凯瑟琳·卡尔：《美国女画师的清宫回忆》，第12、157、171页。
[4] 林京：《慈禧油画小样复得偶记》，《收藏家》1995年第2期，第17页。
[5] 中国第一历史档案馆：《光绪年间美国女画家卡尔为慈禧画像史料》，《历史档案》2003年第3期，第61—68页。

第三章 大像：油画「御容」的制作始末

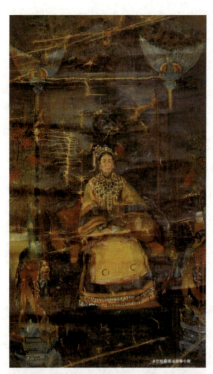

图3-5 凯瑟琳·卡尔，《慈禧油画小样》，布面油画，70厘米×42厘米，1903—1904年，故宫博物院藏

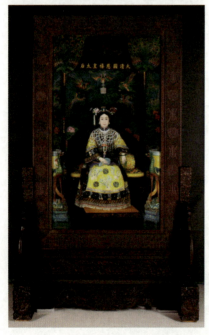

图3-6 凯瑟琳·卡尔，《慈禧油画像》，布面油画，297.2厘米×173.4厘米（画框505.8厘米×262.9厘米），美国华盛顿国立亚洲艺术博物馆藏

94　"御容"与真相：近代中国视觉文化转型（1840—1920）

所到之处，亦均由中国官员举行迎接"御容"圣像的跪拜仪式，如同朝拜太后本尊。

三、妥协与折中：卡尔作画的限制

华士从1893年就热衷于参加历届世博会，1900年他在世博会展出28件作品获得赞赏，1904年成为世博会评委会成员。华士应当在圣路易斯展会现场就看到了卡尔所绘巨型慈禧画像，还自信地表示他的水平在卡尔之上[1]。实际上，师从法国学院派大师布格罗（William Bouguereau）的卡尔，十分擅长人物肖像画，1892年曾为法属殖民地阿尔及利亚国王和王储画像，还获得过法国艺术家协会荣誉提名[2]。然而，在清宫作画的卡尔，为慈禧绘制肖像时受到诸多限制，实在难说参展世博会这幅未获任何奖项的慈禧油画像可以代表卡尔的绘画水平。

首先，时间限制。卡尔抱怨缺乏足够独立作画时间，画具作为"圣物"，每天都要充满仪式感地被太监用黄盒子锁好[3]。卡尔并不知情的是，德龄的回忆录里明确写到，卡尔的活动受到严密监视和限制[4]；而时间和以仪式为理由的限制，正是慈禧对这个外国人秘密监控的必要手段。华士时间更少，只有四个上午，这对一个习惯于写生

[1] 米卡拉·梵·瑞克沃赛尔：《胡博·华士的生平》，邱晓慧译，收入北京颐和园管理处编：《胡博·华士绘慈禧油画像：历史与修复》，第29页。
[2] 凯瑟琳·卡尔于1865年生于美国路易斯安那州，1882年毕业于美国田纳西州女子学院（Tennessee State Female College），获艺术硕士学位。之后赴巴黎，1887年首次参展法国艺术家协会（Société des Artistes Français）年度沙龙，成为该协会和法国全国美术协会（Société Nationale des beaux Arts）会员。L.R. Hamersly Company, *Who's who in New York City and State*. L.R. Hamersly Company; 1914. p. 146. L.R. Hamersly, *Men and Women of America: A Biographical Dictionary of Contemporaries*, Harvard University, 1909, p.290. "Woman Painter Dies from Scalds". *New York Times*. December 9, 1938.
[3] 凯瑟琳·卡尔：《美国女画师的清宫回忆》，第82页。
[4] 还未等由太后安排在卡尔身边的德龄报告，太后就早已知晓卡尔的一举一动。德龄：《清宫二年记》，第315页。

作画的西方油画家来说，的确是一项挑战。

其次，真人模特的限制。太后不理解西方油画人像要以真人为模特的画法，"中国的画师只要对画的人看一会，立刻就可以开始画，并且一会儿就可以画好……为什么一定要有东西做样子呢？一个普通的中国画家只要看过一眼我的衣服、鞋子等东西，就能很好地画出来了"[1]，因此，慈禧也不十分配合保持久坐不动的姿势，除了绘制面部的时间，常常由德龄代替太后做模特[2]。

再次，中西画法的矛盾。卡尔认为她面临的主要困难是，要努力适应西洋画法与"中国传统画像方法"之间的矛盾。按照太后的要求，主要人物必须安排在画面中心，不能自由构图，太后的着装、布景和她向画家展示的每个细节都要明确，不能使用透视法，不能有阴影和凹凸。在第一次看到宝座、屏风、摆件等陈设后，华士"对画像有不同的构思，背景最好较暗，多带点神秘感，也不要过于对称"，但得到的回答是太后安排的摆设不能变动[3]。不要阴影，眼睛要大，嘴要丰满，两眉要直，眼角和嘴角要上翘，在经过慈禧钦点修改意见后，华士终于妥协，"不许我写实，只能照太后的意思去画"[4]。

最后，画家创作自由的限制。按照卡尔的想法，她想绘制一幅表现太后个性和人格魅力的伟大肖像，以暗淡的背景烘托太后明亮的脸庞和她性格中"强有力的东西"，背景中有跳动着蓝色火焰的火盆和香炉，整个画面笼罩在淡蓝色烟雾中，太后脚下翻腾双龙，眼神有着深不可测"近乎残酷的穿透性"[5]。然而，背景和一切布置都要严格按照太后的懿旨，卡尔只能亦步亦趋地按照太后要求如实描摹一切展现在她眼前的细节，而放弃了她作为一名受教于法国学院派传统，要求艺术家在写实基础上自由创作的想象。卡尔无奈地说，"我只能按照

[1] 德龄：《清宫二年记》，第288、321页。
[2] 同上书，第322、348页。
[3] 邝兆江：《1905年华士·胡博为慈禧太后画像的有关札记和书信》，《故宫博物院刊》2000年第1期，第78页。
[4] 同上书，第79页。
[5] 凯瑟琳·卡尔：《美国女画师的清宫回忆》，第118页。

中国传统来表现太后非凡的性格,即使将其平庸化也必须这样做……我失去了当初炽热的激情,内心充满了烦恼和抵触情绪"[1]。

结合卡尔的描述,可以看到,她在慈禧监控下未能成形的构图、激情和深色背景,与后来华士私自所作"老年"慈禧像有颇多暗合。在华士并不了解卡尔在清宫的处境之时,质疑这位女画家的艺术水平,固然是促成华士雄心勃勃地为慈禧再绘制一幅伟大肖像的动因之一,却也与白人男画家对女画家的身份偏见不无关系。而如前文所述,女画家卡尔在美国大使康格夫人提议下为慈禧作画一事,正是世纪之交美国女权运动兴起的背景下,白人女性团体在非西方国家,得以迈出传统的家庭活动空间,为争取女性在公共领域发声所做的一次努力[2]。

四、半中国风格与非西方典型:华士的两幅油画

女画家卡尔给慈禧画像以前,在媒体上鲜少留下痕迹,男画家华士则与之形成鲜明对比。华士十分擅长在上流社会和大众媒体上经营自己的名声,因曾为年幼时的荷兰女王画像,被媒体称为"荷兰的皇室画家"[3]。华士还在伦敦与第一位拥有国际名声的美国画家惠斯勒(James Whistler)一同创办了皇家肖像画家协会。1889年巴黎世博会的媒体报道,甚至已经把华士与法国现实主义大师米勒(Jean-Francois Millet)相提并论了[4]。

华士曾于1898年来到中国,为庆亲王、李鸿章和袁世凯画过像(见图3-7、图3-8、图3-9),虽然他最想为皇帝和太后画像,但此次未能成行[5]。档案显示,就在庚子事件之后的次年,荷兰人华士加入了

[1] 凯瑟琳·卡尔:《美国女画师的清宫回忆》,第117页。
[2] 当时西方媒体评卡尔绘慈禧像为女性在世界范围内获得"进步"。Isaac Taylor Headland, *Court Life in China: The Capital, Its Officials and People*. Fleming H. Revell Company, 1909, 73.
[3] 米卡拉·梵·瑞克沃赛尔:《胡博·华士的生平》,第17页。
[4] 同上书,第4—23页。
[5] 同上书,第9、20、22、23页。

图 3-7 胡博·华士,《庆亲王像》,布面油画,61厘米×52.7厘米,1899年,北京首都博物馆藏

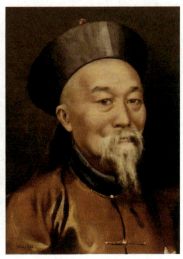

图 3-8 胡博·华士,《李鸿章像》布面油画,24.5厘米×17.8厘米,1899年,北京首都博物馆藏

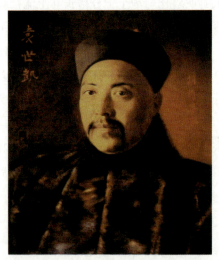

图 3-9 胡博·华士,《袁世凯像》,布面油画,60厘米×49.6厘米,1899年,北京首都博物馆藏

美国籍。不过在庚子年的巴黎世博会上,华士就已经作为美国艺术家参展并得到了赞赏[1]。关于华士能够来华为慈禧画像一事,并没有像卡尔、德龄和康格夫人回忆录那样多视角的记述。根据《纽约时报》的报道,事情的起因是,在美国女画家为中国统治者画像之后,作为伦勃朗等肖像画大师的故乡荷兰非常嫉妒美国艺术家的殊荣,终于通过使馆,争取到了请荷兰人华士为中国统治者画一幅更伟大的肖像的机会[2]。不过华士自己认为,这是1899年为庆亲王的那次画像得到了肯定的结果[3]。20世纪初,日渐壮大的美国正力图在国际上争取更为重要的文化中心地位,而对于华士这次应荷兰使馆之邀入华作画,美国媒体不失时机地将之渲染为:当荷兰使馆知道华士已是美国人时,已经太晚了,美国人华士以"真正荷兰式的勇气打败了荷兰"[4]。

1905年6月20日,华士连续四个上午进宫,先后为慈禧绘制了两幅头像,以便之后带回宫外的画室加工放大。慈禧对第二幅头像更为满意,因为那是按照慈禧的要求,美化五官,去掉了皱纹和面部阴影。之后的近两个月,华士根据记忆、草稿和宫人提供的有限摆设,完成了这幅他称之为"半中国风格的肖像",即人物面部、明黄服饰和对称式构图完全按照他理解的中国传统,"是象征式的、寓意的",只有在描绘布景和陈设时,才以写实手法略加明暗[5]。在慈禧的"指导"下,华士很快放弃了他对这幅作品自主的构思。他领会到慈禧对画面的要求是"尽量表现中国色彩和富于象征意义"。画中陈设坚持

[1] 米卡拉·梵·瑞克沃赛尔:《胡博·华士的生平》,第4—23页。不过这次世博会上,华士的国籍引起了争议,有美国媒体称,虽然华士画技尚可,但他不是美国画家,不应该在美国国家馆展出。"Paris: Pittsburg", in *The Collector and Art Critic*, Vol. 2, No. 14 (The Paris Exposition Number), Oct., 1900, p.220.

[2] "Painting an Empress: Hubert Vos, K.C.D.D., the First Man to Portray the Dowager Empress of China," in *New York Times*, 17 Dec 1905, x.8.

[3] 邝兆江:《1905年华士·胡博为慈禧太后画像的有关札记和书信》,第76页。据华士向《纽约先驱报》透露,后来袁世凯还想找华士再画一幅穿军装像。米卡拉·梵·瑞克沃赛尔:《胡博·华士的生平》,第20页。

[4] "Painting an Empress: Hubert Vos, K.C.D.D., the First Man to Portray the Dowager Empress of China," in *New York Times*, 17 Dec 1905, x.8.

[5] 邝兆江:《1905年华士·胡博为慈禧太后画像的有关札记和书信》,第78—81页。

第三章　大像：油画「御容」的制作始末

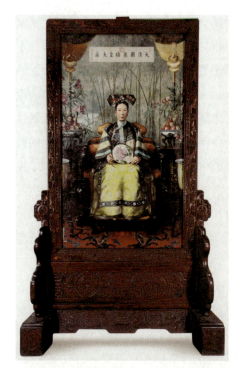

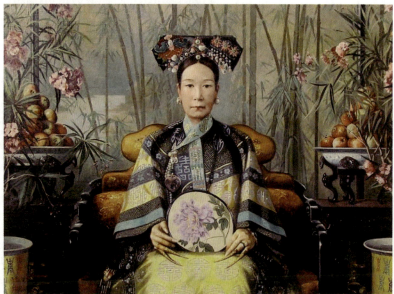

图 3-10　胡博·华士，《慈禧油画像》，布面油画，232 厘米×142 厘米，1905 年，北京颐和园管理处藏

"御容"与真相：近代中国视觉文化转型（1840—1920）

了"绝对的对称",按照慈禧的布置,华士复原了作为背景的中国画家笔下的竹林屏风,还临摹了大清国号、慈禧的徽号和慈禧赐给他的中国名字等汉字和印玺。与华士早年所绘荷兰风景画相比,这幅慈禧肖像中的竹林背景可谓放弃明暗光影的平涂了(见图3-10)。

一向善于游走于皇室委托人之间的华士,甚至为了迎合他领会到的慈禧的旨意,主动将布景中唯一的"非中国式"元素,一块颜色材质均为上乘的"布鲁塞尔毛圈地毯",改成了中国式的双龙戏珠图案。即便华士如此擅自改动,宫中人仍称赞华士所绘"酷似原件,俱照宫中式样摆设"[1]。在这幅画背后,华士用法文留下了自己的名字和绘制的时间地点,以及"太后写生画像"[2]。然而有趣的是,这幅"写生"画像,在华士看来,却并不是"写实",它是"象征",代表着华士眼中"典型"的中国风格。

1905年12月17日,回国当月,华士就在《纽约时报》整版刊发了他在中国的经历,其他美国媒体也对华士进行了报道[3]。回国两个月后,华士在其位于纽约中央公园的画室里展出了他留在颐和园的慈禧"老年版"油画像的复制品(见图3-11)。这幅现藏于哈佛大学福格美术馆(Fogg Art Museum)的"老年"慈禧油画像,一直伴随华士余生,在他纽约宽敞的画室中接受访客们的参观[4],还一度赴法国沙龙展出并获得好评[5]。

这最后一幅,也是慈禧无缘谋面的唯一一幅油画像中,华士终于可以完全摆脱委托人的意愿,有机会将这位中国女王描绘得更为"写实"。不过,华士再一次放弃了如实"写实"的机会,仅在面部添

[1] 邝兆江:《1905年华士·胡博为慈禧太后画像的有关札记和书信》,第81页。
[2] 秦雷:《遵循规范,创造典范:颐和园藏慈禧油画像修复记》,收入北京颐和园管理处编:《胡博·华士绘慈禧油画像:历史与修复》,第87页。
[3] "Painting an Empress: Hubert Vos, K.C.D.D., the First Man to Portray the Dowager Empress of China," in *New York Times*, 17 Dec 1905, x.8. "News and Notes: Exhibition by Hubert Vos," *American Art News,* Vol. 4, No. 11 (Dec. 23, 1905), p.3.
[4] 米卡拉·梵·瑞克沃赛尔:《胡博·华士的生平》,第33页。
[5] "Calendar for Artists," *American Art News*, Vol. 4, No. 32 (Jun. 16, 1906), p.3.

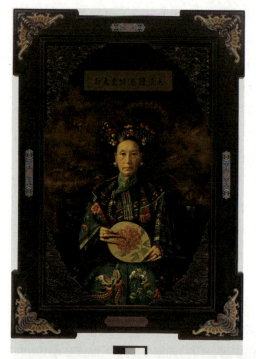

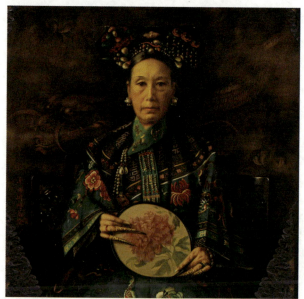

图3-11 胡博·华士,《慈禧油画像》,布面油画,131厘米×91.4厘米,1905年,哈佛大学福格美术馆藏

图3-12 胡博·华士,《印第安苏族首领像》,布面油画,60.96厘米×50.8厘米,1897年,美国丹佛西部艺术博物馆藏

加了少许皱纹、眼袋、明暗和阴影,虽然嘴角略下垂,可画中人物绝不是年届七十的老妇。在服饰颜色上,华士将慈禧穿的明黄色衣裳改为更加浓艳的绿色;在服饰纹样上,将淡雅的寿字纹改为华丽的红白花朵和蝴蝶;在背景上,以幽暗神秘的云龙图换掉宫中的竹林屏风、孔雀羽扇、苹果和寿字纹花盆;又把全身大像改为半身像。整体色彩反差和明暗对比更为强烈,慈禧的眼神及表情被深色背景烘托得更为醒目,红绿配色更符合传统东方主义油画语言。除此之外,华士仍保留了人物的正面对称、牡丹团扇、护甲、首饰、发饰,尤其临摹了国号、慈禧徽号、"华士胡博恭绘"等汉字和印玺,并额外添加了蝙蝠纹饰画框等"更中国"的图像元素。

实际上,华士在入华之前,就游走于各殖民地国家,为夏威夷土著、爪哇公主、朝鲜皇帝等非西方人种画像(见图3-12、图3-13),致力于"人种学的收藏",以期寻找各边缘种族的"典型特征"。1898年的中国行,也在他对人种学的研究计划之内,只不过原计划在1900年世博会展出的全部人种学作品中,未能收入对中国统治者的描绘。他

图 3-13　胡博·华士,《朝鲜高宗皇帝像》,布面油画,199 厘米 ×92 厘米,1899 年（1900 年巴黎世博会展出）,私人收藏

的作品在西方媒体上曾以《艺术中的异国情调》《民族画像》为标题广受好评,被称为"比客体本身更加真实"[1]的作品。在对这种"典型"和超越客体的"更真实"的追求背后,华士继承的是 19 世纪流行的对非西方世界"伪业余民族学家和人类学家"式的同情与关注[2]。在白人男性寻求非西方"典型"的视角下,殖民地苦难现实的"真实"被西方人想象中预设的"更真实"所遮蔽,异域风情被浪漫化地放大成为"典型特征"。正是在这样的语境中,画家及其委托人达成了共识,华士的"中国风慈禧"比慈禧本人要求的更为对称[3],画家眼中非中国的、即便是现实存在的元素都被抹除了。而这样合作产生的肖像,在日后的展陈流布中,又不断形塑着中外观众对中国传统的体认,参与

〔1〕 米卡拉·梵·瑞克沃赛尔:《胡博·华士的生平》,第 11、16、22 页。

〔2〕 同上书,第 16 页。

〔3〕 布景的对称成为 2008 年荷兰专家修复画面缺失的一项参考依据。北京颐和园管理处:《颐和园藏慈禧油画像修复报告》,收入北京颐和园管理处编:《胡博·华士绘慈禧油画像:历史与修复》,第 69—71 页。

图 3-14　约翰·汤姆逊,"模仿中国摄影肖像",1872 年《英国摄影杂志》插图 [*British Journal of Photography* 19, No. 658 (1872): 591]

了中国风格和中国形象的视觉建构（见图 3-14）[1]。

五、余绪：两幅大型油画像的百年展陈及其国际语境

卡尔所绘大型慈禧油画像于 1904 年 6 月 13 日始展于圣路易斯世博会美国绘画馆正厅中央。世博会结束后转赠美国政府，入藏美国艺术博物馆（Smithsonian American Art Museum），1966 年从美国华盛顿市借出，此后 30 多年在台北市历史博物馆持续展出，20 世纪 90 年代移入库房，从此在公众视野中消失。直到经多方交涉重被运回美国之前，2010 年 9 月 17 日—10 月 17 日在台北再度短暂展出。2011 年画像运回美国后，已损毁严重，修复工作从 2011 年 9 月持续

[1] 关于西方人参与晚清中国"真实"形象的建构，参见 Wu Hung, "Inventing A 'Chinese' Portrait Style in Early Photography: The Case of Milton Miller," in Jeffrey W. Cody and Frances Terpak ed. *Brushes and Shutter: Early Photography in China*, Gettly Research Institute, 2011, 69-87。

至2013年11月[1]。目前此画像藏于美国华盛顿国立亚洲艺术博物馆。这一在时间上跨越百年、在空间上跨越欧亚两岸的展示沉浮，实际上也正是国际政治关系影响中国统治者肖像制作、展陈的写照。

1905年留在颐和园排云殿里的慈禧油画像，则在20世纪的中国国内辗转，30年代随故宫文物南迁至南京，新中国成立后回故宫，50年代重又入藏颐和园，1952—1966年期间在排云殿陈列，80年代又在德和园戏楼等处展出，此时已有相当程度的损毁。改革开放后，由华士后裔及荷兰专家多次提议，最终由荷兰文化部与中国官方交涉，达成了这幅油画的修复，2008年修复完成后，再度在颐和园文昌院面向公众展出[2]。与卡尔绘制的慈禧油画像在中国大陆之外的流转相比，华士这幅油画像在国内的辗转迁徙，见证着20世纪中国国内文化政治环境的变化。而由中荷合作促成的修复工作，又将这幅由荷裔美国人创作的作品拉回20世纪初，美国媒体曾宣称"打败荷兰"的文化战场。

六、小结：视觉文化转型、失败及反思

综上所述，虽然慈禧油画像（尤其是前五幅）均最终在慈禧监控和授意下完成，但两位画家的身份和教育背景，仍不可避免地在这六幅油画像的成形过程中，发挥着主观能动性因素。一方面，两人都受制于雇主的东方审美诉求，不能自由地在画面中挥洒油画艺术语言。然而，华士却不认为凯瑟琳·卡尔是囿于这样的现实无从发挥其

[1] Tsang Jiasun, Inês Madruga, Williams D, et al. "Conservation of an oil portrait of the Empress Dowager Tze Hsi of China," *Studies in Conservation*, 2014, 59 (Supp 1): 157-160. Jane C. Ju, "Why Were There No Great Chinese Paintings in American museums before the Twentieth Century?" *Curator the Museum Journal* 1 (2014): 72-74. 冷书杰：《慈禧油画修复人》，《东南西北》2015年总第22期，第74—76页。

[2] 关于此画在国内辗转迁徙和修复历程，参见北京颐和园管理处编：《胡博·华士绘慈禧油画像：历史与修复》。

图3-15 威廉姆·布格罗,《爱的低语》(*Whisperings of Love*),布面油画,157.48厘米×92.71厘米,1889年,美国新奥尔良艺术博物馆藏

绘画水平,而直接质疑卡尔本人作为女性的"可疑"画艺。正是在华士对女画家卡尔艺术水平的质疑,以及白人男性探索和征服东方世界的促动下,华士再次请求为慈禧画像。而与卡尔同慈禧间的女性友谊不同,华士回国后,"私自"创作了另一幅更"写实"的老年慈禧像,并多次向西方观众展示,这都超出了慈禧能够掌控的舆论范围。

另一方面,两人都有师从法国学院派大师的共同经历,不同的是,凯瑟琳·卡尔师从擅画曼妙美人肖像的威廉姆·布格罗(见图3-15),而华士师从擅画历史和东方题材的费尔南德·柯尔蒙[Fernand Cormon(见图3-16)]。唯美的女性化和浓烈的东方趣味,这两种风格趋向,在两人为慈禧所绘油画像中也可见端倪。而对这两种风格的各自偏向,也与女画家和男画家不同的视角以及委托人对两幅油画不同的预设观众有关。

图 3-16 费尔南德·柯尔蒙,《后宫》(*The Harem*),布面油画,53 厘米 ×64 厘米,1877 年,法国纳尔博纳历史艺术博物馆藏

就预设观众而言,凯瑟琳·卡尔所绘更加女性化的慈禧像,意在向西方观众展出,扭转义和团运动和庚子事件年间,慈禧在国际大众媒体上被丑化的邪恶形象。与之相比,华士在慈禧授意下绘制的油画像,预设观众则是宫中向慈禧贺寿的满朝高官,这幅画此后也长期留在颐和园排云殿,此乃慈禧寿诞接受百官朝拜之所在。而华士回国所绘"老年版"慈禧像,则实为其图绘"典型"中国人的"伪民族性和人类学"计划的一部分,符合并参与形塑着 19 世纪白人男性对东方殖民地的流行想象。

最后,从本土视觉文化转型的角度,对慈禧油画像的绘制、展陈、图像溯源及其国际传播加以审视,可见其从本土传统向现代视觉方式转向的表征,主要体现在以下几个方面:

第一,从肖像媒材上看,1900 年以前,慈禧肖像的制作媒材全

部为传统水墨纸本。1900年以后,慈禧一改这样的传统,除用于祭仪的传统"御容"挂幅外,其绘制肖像的媒材全部改为西洋油画,以及西洋舶来的摄影。可见,20世纪初,慈禧已开始采用油画、画布与摄影和玻璃底片这两组来自西方的图像媒材,作为其肖像的表现载体,这与此前中国统治者"御容"、后妃像和庚子事件之前慈禧肖像画的艺术媒材形成鲜明对比。

第二,从展陈方式上看,1900年以前,慈禧肖像与其他帝王后妃像一样,未曾逾出宫廷流入民间。而自1902年新年伊始,回銮紫禁城的慈禧在经过正阳门的瞬间,面对突然站在城墙上拍照的外国记者,微笑挥手示意,成为中国第一个现身公共传媒的统治者。慈禧还将肖像照片作为礼物赠予外国友人,将卡尔绘制的一幅大型油画像送出国门展出,这是对此前近千年中国统治者肖像禁忌传统的一次改写。始自清末新政的这一改变,影响了此后中国现代统治者肖像的塑造和展陈,以及20世纪以后,中国人对统治者肖像更普遍的观看、使用和理解方式。

第三,女画家凯瑟琳·卡尔成为第一个在中国宫廷居住近一年之久的西方女性,男画家胡博·华士则自称第一个与慈禧近距离接触的西方男性,两人回国后都有关于这段经历的著述、访谈以及关于慈禧的图像公开发表。此外,美国传教士赫德兰等曾在清末入华的外国人,也在20世纪初出版收录有慈禧肖像和大量清宫照片的回忆录。被妖魔化的中国女性统治者形象,终于在20世纪初以这样的方式向世界敞开,成为中国统治者形象在20世纪逐步走向现代祛魅的一个开端。

第四,慈禧油画像逾出了以往统治者可以操控的范围,在跨文化传播的背景下,经由华士、赫德兰等人的私自绘制与展示,以及大众传媒对慈禧形象的图像复制和再生产,慈禧肖像一再被迫脱离原有的生产语境,在不可避免的多种误读中,推进着西方人眼中关于20世纪中国统治者的形塑。而这样国际化的形塑,又在20世纪转而返回中国,以看似"客观"的描述,持续影响着中国人对自我形象的评

判、认知与建构。

 在这个意义上，以慈禧肖像为代表的近代"御容"生产与传播，是中国近代视觉文化转型和本土现代视觉习惯构建过程中，值得重审的一种文化现象。虽然以慈禧为代表的清政府，在这次走向现代的尝试中以失败告终，然而，从统治者艺术形象塑造方面，这一在客观上实现了本土肖像传统"自上而下"的断裂（即从"不可见"的权力，到现代"可视化"的视觉观念转变），进而在步入 20 世纪后进一步形塑现代国家形象与国际接轨的尝试本身，在百年后的不同历史语境中，在同样面临诸种文化样式输出和引进问题的今天，仍是值得我们引以为鉴和持续反思的。

第四章 小像：宫中行乐图及其公共传播

初看上去，用"脸面"这个全人类都有的身体部位来概括中国人的"性格"，没有比这更为荒谬的事情了。但是在中国，"面子"一词可不是单指脑袋上朝前的那一部分，而是一个语义甚多的复合词。其含义之丰富，超出了我们的描述能力，或许还超出了我们的理解能力。为了大体上理解"面子"一词的含义，我们必须考虑到这样一个事实，即中国人是一个具有强烈演戏本能的种族。戏剧几乎是唯一的全民娱乐方式……问题从不在于事实，而永远在于形式……我们不必到幕后去偷看真相，否则将会毁掉世界上所有的戏剧。在复杂的生活关系中适当地做出这种戏剧化的动作，这就是有"面子"。如果做不出这些举动，忽略这些举动，阻挠这些举动的展示，就是"丢面子"。

——［美］明恩溥（Arthur Henderson Smith），《中国人的气质》（1894）[1]

对女性形象的这一塑造，是与构建文化、种族以及国家身份的焦虑，也即所谓现代性焦虑紧密联系在一起的。同样，无

[1] 明恩溥：《中国人的气质》，刘文飞、刘晓旸译，南京：译林出版社，2014年，第7页。

> 论是被塑造为一种标准的旧形象，还是一种尚未详细界定的新形象，女性都显然成为了一种"超定义"（overdetermined）的符号，其意义不仅不可避免地与地方，而且也将与全球政治联系在一起……破除了我们将传统女性视为受难者（一种现代想象中根深蒂固的形象）的陈见，这一重审的历史极大地丰富了我们有关传统和现代、中国与西方之关系的理解……尤其是通过挖掘一个在思想构成方面有异于西方女性主义历史的女性文化，这些研究为对所谓的"女性主义东方主义"（feminist Orientalism）进行彻底批判提供了坚实基础。我们不再可能将"传统中国"定位为一个愚昧的过去，在那儿，女性毫无例外地受到压迫，而直到19世纪中期西方力量的出现才打破了这一凝固在时间之中的单色画面。因此，逐渐浮现的新女性也不能被简单地视为一种西方舶来品……
>
> ——胡缨，《翻译的传说：中国新女性的形成（1898—1918）》（2000）[1]

本章聚焦于宫中"行乐图"这一中国传统肖像类型，尤其包括慈禧照片在内的非正式"小像"，进一步论证近代中国与彼时西方视觉文化的互不相通，是导致晚清中国形象海外传播失败的一个重要因素。19世纪晚期至20世纪初，慈禧委托制作了大量肖像绘画和摄影照片，无论是作为统治者肖像，还是作为后妃行乐图，它们在数量和创新程度上，比任何一位晚清帝王后妃像都更为丰富。其中，尤以其肖像呈现出多元性别指涉为特色：从早期多以"读书"姿态出现的男性化形象，到"扮观音"的中性神祇形象，至晚期"对镜梳妆"的女性化形象——慈禧肖像对性别的展现根据不同的国内、国际政治诉求发生着多样的变化，实践着具有仪式性的

[1] 胡缨：《翻译的传说：中国新女性的形成（1898—1918）》，彭姗姗、龙瑜宬译，南京：江苏人民出版社，2009年，第5—8页。

"性别表演"[1]。但是,在20世纪初的国际舞台上,慈禧形象却参与着中国国家形象作为弱者的、阴性的、去权力化的形塑。

一、行乐图:跨文化比较中的视觉呈现

清宫帝王行乐图的创作,以17—18世纪盛清三朝最为兴盛(见图4-1),至19世纪衰落:纵观19世纪中国帝王肖像,不仅在传播和展陈方式上延续着近千年来的禁忌,仍无逾出宫廷公开展示的诉求,民众无缘观看或收藏;即便在宫廷和帝王别院仅向皇室内部和高层朝臣小范围展示的行乐图中,帝王肖像的制作在数量、质量、题材和手法的广度、深度、创新性等方面,亦均不复从前。而相比之下,同时期欧洲统治者的视觉形象塑造,却呈现相反的趋向:法国作为同时代西方主流文化艺术中心,以写实手法虚构出幻真场景的统治者形象[如拿破仑过阿尔卑斯山骑马像(见图4-2)],正成为新古典主义和浪漫主义艺术争相图绘的共同母题,在沙龙展览中面向公众展示,一较艺术成就高低的同时,有形无形中建构着公众对男性统治者战无不胜的阳刚形象的认知。

在这样中西比较的视域下,回看19世纪中国统治者肖像,明显可见的区别是,道光朝(1821—1850)以后(见图4-3、图4-4),再无男性统治者骑马画像的创作问世。而咸丰朝(1851—1861)宫中行乐图更是出现皇帝赏花(见图4-5)、后妃骑马(见图4-6)等图像,

[1] 根据朱迪斯·巴特勒的"性别表演"理论,首先,这一"表演"是受制于社会生存环境、具有仪式性的强制重复,正是在这个意义上,有学者认为"性别表演"应当译为更受潜在社会规范操控的"性别操演",以排除"表演"一词隐含的"自由意志抉择"的暗示;其次,就社会性别(gender)而言,"性别表演"理论认为,并不存在一个稳定不变的社会性别身份,一切均在于行为者受制于生存环境的表演、展示、行为呈现(perform);最后,就生物或自然性别(sex)而言,也不存在以往性别理论所默认的社会性别面具下的自然本质,毕竟自然性别的区分亦是在漫长人类社会中,人为建构和分类的非自然的产物,在这个意义上,作为呈现社会性别的性别表演,既是性别建构的过程,亦是性别属性本身。朱迪斯·巴特勒:《性别麻烦:女性主义与身份的颠覆》,宋素凤译,上海:上海三联书店,2009年,第34、198页。

第四章 小像：宫中行乐图及其公共传播

图 4-1　郎世宁，《乾隆皇帝大阅图》，绢本设色，332.5 厘米 × 232 厘米，约 1739 年，故宫博物院藏

图 4-2　雅克·路易·大卫，《跨越阿尔卑斯山的拿破仑》，布面油画，273 厘米 ×234 厘米，1802 年，法国巴黎凡尔赛宫藏

图 4-3 《清宣宗灰甲乘马图》，纸本设色，281 厘米 ×172.5 厘米，1825 年，故宫博物院藏

图 4-4 《清宣宗策骑清尘图》,纸本设色,1849年,故宫博物院藏

图 4-5 《咸丰便装行乐图》,纸本设色,清咸丰年间(1851—1861),167.1厘米×80.5厘米,故宫博物院藏

图 4-6 《英嫔春贵人乘马图》,纸本设色,清咸丰年间,76厘米×56厘米,故宫博物院藏

虽然这与清朝帝王的汉化传统以及满蒙女性的骑射习俗一脉相承，但从视觉形塑上看，这不仅与同时代西方男性统治者对外开疆拓土的形象建构策略相悖，也与中国传统帝后行乐图所展示的主流性别指涉背道而驰。而统治者视觉形象塑造重获清宫重视，则晚至同治（1862—1874）、光绪（1875—1908）两朝，尤其19世纪末与20世纪之交，以慈禧为代表的统治者肖像，不仅在数量上再次复兴（尤其加入了摄影这一可复制的图像媒介）、直追盛清三朝，其涉及的多种媒材、制作手法、传播方式，更是屡开清宫未有之先河。此时，又因慈禧的女性统治者身份，其肖像制作往往同时兼容后妃及帝王图像的双重传统，使其行乐图中的性别指向亦成为一个有争议的问题[1]。其中，两帧慈禧"对镜梳妆"照片（见图4-7、图4-8），更因明显的女性化姿态、不符合统治者肖像传统的"卖弄风情的姿势"[2]，引起学者对其创作意图、权力和性别指涉的探讨[3]。

[1] 刘禾在讨论慈禧扮观音照片时认为慈禧"愿意充当（强势的）男性……以父权宗法自居"，彭丽君则认为，"慈禧自我的男性权力是内在的和无可否定的，她却想自己被看成是女性的——这是摄影大力推动的一个过程"。而罗鹏提出，慈禧的"对镜梳妆"和扮观音像的重要性不仅在于其呈现了女性特质，更重要的，在于它们实践着"表演性别表演的可能性"（perform...the very possibility of gender performativity itself）。因此，在罗鹏这里，慈禧肖像中呈现出来的性别特质，既非刘禾所称的男性，亦非彭丽君认为的内在男性与外在女性的组合，而是基于自我的观看和预期的被看而展示出的"性别流动"或"跨性别"的可能性。刘禾：《帝国的话语政治：从近代中西冲突看现代世界秩序的形成》，杨立华等译，北京：生活·读书·新知三联书店，2014年，第222—224页。彭丽君：《哈哈镜：中国视觉现代性》，张春田等译，上海：上海书店出版社，2013年，第93页。Carlos Rojas, *The Naked Gaze: Reflections on Chinese Modernity*. Harvard University Press, 2008, pp. 1-30.

[2] David Hogge, *The Empress Dowager and the Camera: Photographing Cixi, 1903-1904*. Massachusetts Institute of Technology © 2011 Visualizing Cultures, 18.

[3] 霍大为和彭盈真均指出这两帧照片非同寻常的女性化特质，尤其是彭盈真，将其放在中国传统绘画"顾影自怜"的女性形象中加以讨论，认为慈禧"对镜梳妆照"并非对传统呈负面形象的女性对镜梳妆母题的延续，而是"歌颂自己的权力来源"，实为"进一步颠覆传统社会价值的压抑，大方展现她对'妇容'的重视"，在这个意义上，彭盈真将后宫女性的"妇容"与她们可能的"权力来源"联系起来，女性身体成为权力的战场。不过，随之而来的问题是，为何慈禧并没有在早期肖像中"歌颂"这一颂扬女性身份的"权力来源"，而仅在20世纪以后，在其早已成为家族女族长及一国的实际权力掌控者之时，才以如此女性化的形象示人？彭盈真：《顾影自怜：从慈禧太后的两帧照片所见》，《紫禁城》2010年第9期，第73—74页。

图 4-7 《慈禧对镜梳妆》,玻璃底片,24.1 厘米×17.8 厘米,1904 年,美国亚洲艺术博物馆藏

图 4-8 《慈禧与宫人在颐和园排云门前》,玻璃底片,24.1 厘米×17.8 厘米,1903—1905 年,美国亚洲艺术博物馆藏

鉴于现有研究多将慈禧肖像视为一个不变的整体,笔者认为,以慈禧为代表的晚清统治者肖像,在不同时期、不同语境中呈现的性别特质,不存在一个始终稳定不变的固有性征:首先,慈禧肖像存在着前后期不同的发展变化,即从早期对男性符号的借鉴,到化身具有性别流动特质的神祇,进而最终塑造出在国际舞台公开展示的年轻貌美的女性形象;其次,这样的性别展示也绝非自由择取的,乃是受制于特定生存环境的考量,是建立在仪式性、反复操演基础之上的;最后,这样的仪式性展示和表演,又受到不同时期的政治诉求和社会语境影响,并在图像的传播过程中遭遇着不可避免的误读。

综上,本章以同治朝至光绪末年制作的慈禧肖像绘画和照片为研究对象,从制作时间、涉及议题、预期观众等多个层面对其加以细分,探讨基于"性别表演"的慈禧肖像,何以从早期更倚重男性图像符号,发展至晚期对女性化符号的更多显现;以及在这样的变化过程中,所谓作为"现代新女性特质的先声"[1]的慈禧肖像,如何利用不同性别图像符号,建构出特殊的权力形象;进而,这样的东方统治者形象,又是如何在20世纪初的国际语境中,与西方世界对东方的女性化异域想象合流,导致在本土语境建构下的统治者形象,在国际上不仅发生了性别反转,更产生了权力意义上的本质性逆转。

二、读书像:视觉语言的性别分化与符号指涉

慈禧早期肖像的政治意涵,在与宫中传统帝王后妃像的比较中凸显出来。在现存慈禧肖像中,通常认为,《慈禧常服像》(见图4-9)和《慈禧吉服像》(见图4-10)是绘制较早的两幅画像,约绘制于同治朝,其主要依据是两幅画像尺寸、人物坐姿、形制均同带有同治帝题款的

[1] 彭盈真:《顾影自怜:从慈禧太后的两帧照片所见》,第75页。

图 4-9 《慈禧常服像》，纸本设色，130.5 厘米 × 67.5 厘米，故宫博物院藏

图 4-10 《慈禧吉服像》，纸本设色，130.5 厘米 × 67.5 厘米，故宫博物院藏

第四章　小像：宫中行乐图及其公共传播

图 4-11 《慈安便服像（慈竹延清）》，纸本设色，130.5 厘米 ×67.5 厘米，故宫博物院藏

慈安画像《慈安便服像（慈竹延清）》（见图 4-11）相似[1]。根据《内务府活计清档》同治四年（1865）的记载，如意馆画师曾在这一年四月同时为慈安、慈禧"二位佛爷"绘制"御容"，六月装裱完成[2]。冯幼衡推测，档案中记载的这两幅画像可能就是《慈安便服像（慈竹延清）》和《慈禧常服像》这组两宫太后御花园行乐图，并注意到，上述内务府档案记载的画像绘制时间，恰为恭亲王奕䜣被革职的一个月之间，那么，画面中两宫太后"气定神闲"的浅笑，可能正彰显了此次宫廷政治角力成功后的"志得意满"[3]——这一阐释，使上述两幅太后

[1] 王正华：《走向公开化：慈禧肖像的风格形式、政治运作与形象塑造》，《台湾大学美术史研究集刊》2012 年第 3 期，第 247—248 页。
[2] 《内务府活计清档》同治四年（1865）："（闰五月初四）自四月初一起，著沈振麟、沈贞进内恭绘慈安皇太后'御容'、慈禧皇太后'御容'……（六月初六）二位佛爷'御容'、万岁爷'御容'俱裱软挂做黄云缎夹套……十五日要得钦此。"第一历史档案馆藏胶片，第 35 号。
[3] 冯幼衡：《皇太后、政治、艺术：慈禧太后肖像画解读》，《故宫学术季刊》2012 年第 2 期，第 109 页。

肖像俨然成为皇权较量的一次图绘：即在宫廷权力的争夺中，本处于弱势地位（相对于近支宗室和权臣而言）的两宫太后[1]，在获取政治权力上的一次成功。两宫太后均置身御花园竹林山石中，以相同坐姿呈对坐状，着相同团寿纹常服，一蓝一红，发式也同为后妃日常两把头。不同的是，《慈安便服像（慈竹延清）》中，慈安与前景和背景中的各色鲜花为伴；而《慈禧常服像》中，慈禧坐于桌榻旁、手持折扇，与身旁展开的书籍和茶杯为伴——前者更符合传统后妃赏花图的图像范式，而后者则更倾向于帝王行乐图常常以书为伴的图像范式。

画幅尺寸、人物坐姿均与上述两宫太后画像类似的《慈禧吉服像》（见图4-10），常与慈安的另一幅同为殿宇檐下、半室外的画像《慈安便服像（璇兰日永）》（见图4-12）加以比较，可以看到，两宫太后画像参照的也分别是后妃、帝王行乐图两种视觉传统：慈安仍梳两把头、着简素常服，画面中除去对花园里和身侧桌上色彩各异的鲜花着重描画，桌上仅有一柄符合后宫女性身份的团扇，为整个空间烘托出明显的女性气质；而慈禧则头戴奢华的钿子、身着彰显身份等级的明黄色吉服，尤其是其拈鼻烟的手势，多出现在以往清宫帝王行乐图中（如《清宣宗道光行乐图》，即《同治帝便装像》）（见图4-13）。此外，慈禧身侧桌几上摆放着如意，作为文人日常把玩器物，常出现在文人士大夫肖像行乐的男性空间，尤为乾隆皇帝所爱重。王正华和冯幼衡教授认为，这些图像元素，使慈禧肖像更显男性特质和对男性空间的介入。进而，在制作时间当比上述画像更晚的《孝钦后弈棋图》（见图4-14）中[2]，参考以往帝王弈棋图的政治意涵（如《重屏会棋

[1] "经过乾隆、道光两朝的持续管束，皇太后在获得尊位的同时，与各类外朝人员的联系越来越被严格地切断，连近支宗室王公及内务府大臣平日也不得无故与太后联络……咸同易代之际太后的政变成功和最终受到王公大臣的支持，也在一定程度上得益于前朝皇帝对于太后权力约束得法，使得太后势力相对于近支宗室和权臣而言，对皇权的威胁更小、更有利于皇权的平稳过渡。"毛立平、沈欣：《壶政：清代宫廷女性研究》，北京：中国人民大学出版社，2022年，第245页。

[2] 通过比较另一幅构图与画法类似的《光绪帝与珍妃》画像，冯幼衡教授根据画中人物面相推测，《孝钦后弈棋图》应成于慈安在光绪七年（1881）突然去世以后，由此认为此画表明了慈禧"成为真正唯我独尊的女主"这一身份地位的转变。冯幼衡：《皇太后、政治、艺术：慈禧太后肖像画解读》，《故宫学术季刊》2012年第2期，第112—113页。

图 4-12 《慈安便服像（璇兰日永）》，纸本设色，169.5 厘米 ×90.3 厘米，故宫博物院藏

图 4-13 《清宣宗道光行乐图》，故宫博物院藏

第四章 小像：宫中行乐图及其公共传播

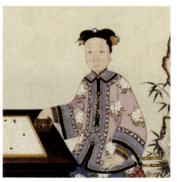

图 4-14 《孝钦后弈棋图》,绢本设色,231.8 厘米 ×142 厘米,故宫博物院藏

图 4-15 周文矩,《重屏会棋图》,绢本设色,40.3 厘米 ×70.5 厘米,10 世纪,故宫博物院藏

图》)(见图 4-15)[1]，慈禧更是通过与一宫中男子"博弈"的场面[2]，暗示着女性统治者参政议政的权力[3]。

三、佛装像：从现实空间到精神统摄

慈禧屡次以吉服入画，这与慈安多以素简常服入画的做法形成对比，其中隐含的政治意图和慈禧对权力的诉求已多为学界论及。不止于此，另一幅慈禧着吉服像《慈禧佛装像》(见图 4-16)，更将慈禧肖像从对权力空间的彰显和掌控，扩展至宗教世界的精神统摄，亦有研究者将《慈禧佛装像》与慈禧对其宗教信仰的"日常"实践联系起来[4]。的确，与其他慈禧扮观音画像和照片相比，《慈禧佛装像》传达给观者更为"日常"的观感，但是，需要注意的是，这一观感并非对"日常"的证明，仍是刻意为之的视觉建构。首先，占据图像中央醒目的明黄吉服及满绣龙纹，明确标识了慈禧作为世俗统治者的现实身份，仿佛观者所见即为"日常"所见之清宫统治者

[1] 余辉：《〈重屏会棋图〉背后的政治博弈——兼析其艺术特性》，《浙江大学艺术与考古研究（特辑一）：宋画国际学术会议论文集》，杭州：浙江大学出版社，2017 年，第 161—194 页。

[2] 此画原由故宫博物院官方命名为《帝后弈棋图》，但根据图像中显示的身份等级等诸多因素考量，画中男子不应为咸丰帝，目前学者猜测有可能是同治皇帝、亲王（恭亲王或醇亲王）或者宫中太监（李莲英等）。王正华：《走向公开化：慈禧肖像的风格形式、政治运作与形象塑造》，《台湾大学美术史研究集刊》2012 年第 3 期，第 250 页。冯幼衡：《皇太后、政治、艺术：慈禧太后肖像画解读》，《故宫学术季刊》2012 年第 2 期，第 123 页。林京：《慈禧对弈图赏析》，《紫禁城》1988 年第 5 期，第 18 页。徐彻：《慈禧画传》，上海：上海科学技术文献出版社，2006 年，第 222 页。

[3] 且图中慈禧持"白子"的举动，显示出在"执白先行"的中国传统弈棋规则下，慈禧所处的优势地位。王正华：《走向公开化：慈禧肖像的风格形式、政治运作与形象塑造》，《台湾大学美术史研究集刊》2012 年第 3 期，第 249—251 页。冯幼衡：《皇太后、政治、艺术：慈禧太后肖像画解读》，《故宫学术季刊》2012 年第 2 期，第 112—114 页。

[4] 《台湾大学美术史研究集刊》2012 年第 3 期，第 254—255 页。Li Yuhang, "Gendered Materialization: An Investigation of Women's Artistic and Literary Reproductions of Guanyin in Late Imperial China," PhD diss., The University of Chicago, 2011, 185-187.

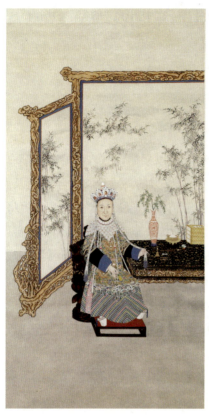
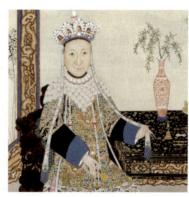

图 4-16 《慈禧佛装像》,绢本设色,191.2 厘米 ×100 厘米,故宫博物院藏

的样子;其次,描摹细致的五佛冠、莲花云肩、莲花纹高底鞋、佛字纹净瓶、莲花纹座椅等配饰、家具,均为观者营造出"眼见为实"(即所见实为慈禧"日常"配饰和用品)之感(见图 4-16 局部);最后,就背景露出一半边框和底座的屏风而言,与慈禧其他扮观音像中对屏风和布景无边界入画、以制造完整的幻觉空间不同,《慈禧佛装像》刻意使观者看到作为"日常"摆设的屏风,仿佛快照中随意留下的"日常"生活一角。

然而,从相应的三个层面,也可以对上述刻意建构的"日常"图像以"去日常"的解读:首先,虽然相比用于重大朝祭场合的礼服,吉服等级略低,但相比日常服用的常服,吉服仍显隆重,属正式冠

服,仅在清宫重大节日吉庆筵宴等场合前后数日穿着[1],因此,严格地说,并不能将慈禧着吉服扮观音像,视为其"日常"修行之证明、记录或视觉再现;其次,五佛冠、莲花云肩诸种配饰,并非宫廷"日常"服用之物,而是戏曲表演中,观音的扮演者在舞台上的典型装扮[2];最后,就入画的屏风而言,看似是对这幅画实际绘制场景和空间的暗示,却并没有描绘出关于宫中绘制地点或慈禧在宫中扮观音具体场地的任何信息,而是延续着中国传统绘画中的屏风功能和意涵,屏风上作为"画中画"的紫竹林,隐喻着慈禧扮演的观音身份,而屏风边框则界定出内外有别的政治和宗教等级关系[3]。

通过对比现存两幅慈禧着吉服像,也可看到不同年代慈禧肖像制作策略的重点之转移:在制作年代较早的《慈禧吉服像》中(见图4-10),慈禧置身殿前松柏下,此场景与《同治帝游艺怡情图》颇为类似(见图4-17),而前文亦述及慈禧拈鼻烟的姿势、桌上放置的如意,也均与此前清宫帝王行乐图中的图像元素形成互文,彰显出慈禧对男权空间的掌控;在稍晚制作的《慈禧佛装像》中(见图4-16)[4],如前述慈禧对图像符号的使用,重点在于对其宗教形象(更准确地说是观音形象)的塑造。在这个意义上,可以说,如果前一幅较早的《慈禧吉服像》采取了去女性化的图像策略,体现出慈禧对宫廷之内、传统男性空间及之代表的男性政治权力的掌控,那么后一幅着吉服的《慈禧佛装像》中,慈禧则利用观音这一形象本身

[1] 中华书局影印:《光绪朝清会典图》,北京:中华书局,1991年,第736页。
[2] 《劝善金科》中,"小旦扮千手观音菩萨,戴僧帽,扎五佛冠,穿宫衣"。Li Yuhang, "Gendered Materialization: An Investigation of Women's Artistic and Literary Reproductions of Guanyin in Late Imperial China," PhD diss., The University of Chicago, 2011, 161 note 52.
[3] 巫鸿认为,屏风"画中画"和前景人物之间这种"隐喻性关联",体现了占中国绘画主流的"非对称"模式,与之相对应的是西方绘画中常出现的真实的"镜子",体现了西方绘画主流画内画外"对称的"再现模式。巫鸿:《重屏:中国绘画中的媒材与再现》,文丹译,上海:上海人民美术出版社,2009年,第2—24页。
[4] 从面容上看,《慈禧佛装像》与故宫藏《慈禧扮观音像》立轴相似,参考后者应为慈禧庆贺七十大寿所作,据此推测《慈禧佛装像》的绘制应在慈禧统治后期。

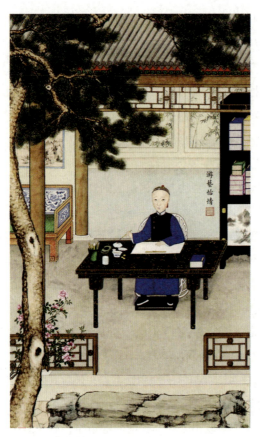

图 4-17 《同治帝游艺怡情图》，纸本设色，147.5 厘米 ×84 厘米，故宫博物院藏

的性别暧昧及其集多重民间信仰于一身的宗教特性，显示出其试图跳出性别和权力的世俗限制，实现以"观音"这一神祇所代表的扩展至信仰和精神领域的统摄。

四、扮观音：化身全能神祇

清宫皇室的宗教信仰多样，宫廷对各种宗教活动的资助也遍及萨满教、藏传佛教、汉地佛教、道教，有学者认为，宫廷中多种宗教的并存，与满洲的民族认同和将统治模式推行至内亚的军事和政治征服

密切相关[1]。以往清宫帝王化身宗教人物的扮装肖像中，雍正时而扮成藏传佛教的喇嘛于洞中参禅，时而化身道教法师召唤神龙；乾隆则时而化身观看侍从清洗白象坐骑的普贤菩萨，时而扮成唐卡中央端坐的藏地文殊菩萨，时而又化身袒胸露肚的汉装文殊菩萨；已有学者指出这些化身不同神祇的帝王，利用多样的"扮装像"强化着对不同宗教、民族的政治统治意图[2]（对清末"扮装像"的研究，详见本书第五章）。清宫后妃也留下了与多种宗教修行有关的肖像，比如，孝庄皇后着藏传佛教僧袍像、孝全成皇后着汉装持拂尘穿行祥云之中的道家仙人像等。

不过，与此前这些帝后宗教扮装肖像不同的是，慈禧扮装肖像并不广泛尝试各种奇异服饰，也不如以往帝王热衷扮演多种神祇，而只专注于反复制作不同服饰、布景、姿态的观音像扮装。《慈禧佛装像》（见图4-16）虽题为"佛装"，且慈禧也并没有着典型僧佛服饰或观音袍服，但通过对其中冠冕配饰及布景的图像解读，研究者指出，在这幅"佛装"像中，慈禧实际扮演的不是别的什么"佛"，而正是观音：画中，慈禧以与其以往传统水墨设色行乐图类似的坐姿入画，以头戴五佛冠、身披莲花云肩显示出与"佛装"的关系，左手持缀有蓝色流苏的五佛冠饰带，右手持朝珠，吉服下露出装饰有莲花纹的高底鞋，座椅上的莲花纹饰、桌上"佛"字纹净水瓶插杨柳枝、屏风中的紫竹林则均是表明观音身份的典型图示[3]。

学者李雨航从传统宗教视角对慈禧扮观音像进行研究，指出装扮

[1] 罗友枝：《清代宫廷社会史》，周卫平译，北京：中国人民大学出版社，2009年，第283、337页。

[2] Harold Kahn, *Monarchy in the Emperor's Eyes: Image and Reality in the Ch'ien-lung Reign*, Harvard University Press, 1971, p.184. David Farquhar, "Emperor as Bodhisattva in The Governance of The Ch'ing Empire," *Harvard Journal of Asiatic Studies*, Vol. 38, No. 1 (Jun., 1978): 5-34. Wu Hung. "Emperor's Masquerade: Costume Portraits of Yongzheng and Qianlong," *Orientations* 26 (1995): 25-41.

[3] 王正华：《走向公开化：慈禧肖像的风格形式、政治运作与形象塑造》，《台湾大学美术史研究集刊》2012年第3期，第254—255页。Li Yuhang, "Gendered Materialization: An Investigation of Women's Artistic and Literary Reproductions of Guanyin in Late Imperial China," PhD diss., The University of Chicago, 2011, 185-187.

成观音的样子,是明清时期观音信仰的一种宗教实践[1]。现存慈禧扮观音像中,除《慈禧佛装像》外,还有五种扮装照中使用了"五佛冠"这一道具,1903年9月建档的慈禧照片档案《圣容账》中,也专门记有"戴五佛冠圣容十件"。五佛冠作为"毗卢帽"的一种,最早在明清民间流行的施食恶鬼法会等佛教法事中出现:在法会仪典中,主法和尚在圣坛上佩戴五佛冠以象征在"五方结界"召请"五方佛"后,再启请观音莅临,随后主法和尚与观音合二为一,整场法事便交由成为观音在人间化身的主法和尚执掌[2]。在这一场景中,五佛冠的佩戴者是男性,这位男性继而化身成为观音菩萨,而明代以来,"观音通常被视为不折不扣的女性"[3]。最终,当男性通过佩戴"五佛冠"化身为作为女神形象展现的观音时,这一救度地狱众生亡灵的仪轨才得以正式开始。也就是说,五佛冠佩戴者的初始性别是男性,而他所化身或扮演的却是女性神祇。那么,从宗教法事的意义上,在《慈禧佛装像》中,慈禧通过扮观音,展示的是其外显为观音的女性形象,确认的却是其内在作为权力执掌者的男性身份。

五佛冠频繁出现在慈禧的舞台布景照片(tableaux photo)里,是慈禧扮装照的必备道具,且佩戴者不限于慈禧本人。现存笔者可见这五种戴五佛冠扮观音照片,均由两人或三人围绕着或站或坐于中央的慈禧摆拍而成,按照人物组合的不同模式,这些扮装照可分成三类。第一类为"慈禧扮观音、李莲英和崔玉贵着袈裟戴五佛冠"两种,一种为三人均戴五佛冠,慈禧坐于画面中央,太监立于两侧(见图4-18);另一种为两太监戴五佛冠立于两侧,慈禧头戴簪荷花"观音兜"立于中央(见图4-19)。可见,虽然五佛冠的佩戴者不限于慈禧本人,但从未出现由除慈禧以外的其他宫中女性佩戴的情况。

[1] Li Yuhang, "Oneself as a Female Deity: Representations of Empress Dowager Cixi as Guanyin," Nan Nü 14 (2012): 117.
[2] 于君方:《观音:菩萨中国化的演变》,陈怀宇等译,北京:商务印书馆,2015年,第328—329页。
[3] 同上书,第17页。

图 4-18 《戴五佛冠圣容》，黑白照片，1903—1905 年，故宫博物院藏

图 4-19 《戴五佛冠圣容》，玻璃底片，24.1 厘米×17.8 厘米，1903—1905 年，美国亚洲艺术博物馆藏

第四章 小像：宫中行乐图及其公共传播　　131

当这组照片中的李莲英和崔玉贵身披袈裟扮成戴五佛冠的和尚时[1]，慈禧或同戴五佛冠，或选择佩戴观音兜，这一场景与上述施食恶鬼法会等佛教法事的过程相合：身披袈裟的主法和尚（李莲英、崔玉贵）戴上五佛冠召请五方佛之后，观音（慈禧）真身莅临。不同的是，在民间法会中，观音真身无法在场显现，只能以化身或附身的形式，借由主法和尚的肉身主持仪轨；而在这组扮装照片中，观音（慈禧）真身被主法和尚（李莲英、崔玉贵）召唤出来了。李雨航的研究注意到，当慈禧没有佩戴五佛冠时，她佩戴的"观音兜"实际上是确认观音女性身份的一种典型图像符号，"簪花"则更加强了这种性别暗示[2]。从这个意义上，这组照片将这个佛教仪轨中不可见的"女神"，以慈禧的女性形象呈现为"真实"可见的了。而以诸如"簪花"的形式强调性别身份，这在慈禧早期的肖像制作（如本章第一部分述及慈禧与慈安不同的肖像制作策略）中是完全避免的。

第二类戴五佛冠扮观音的照片为"慈禧扮观音、李莲英扮韦陀、四格格扮龙女"两种（见图4-20），三人均为立像，慈禧戴五佛冠立于中央。第三类戴五佛冠扮观音的照片为"慈禧扮观音、李莲英扮韦陀、四格格和宫女扮龙女"一种（见图4-21），慈禧戴五佛冠坐于中央。这两类照片虽然人物数量不同，但慈禧均居于中央，男女胁侍置身两侧[3]。包含这三类照片在内的现存慈禧扮观音照片中，在慈禧头

[1] 冯荒猜测身披袈裟二人扮演的是善财和龙女，林京等人认为李莲英扮演的是善财。李莲英双手合十状确为善财童子常见手势，但并无善财穿袈裟的先例。李雨航也注意到此前视觉图像中，尽管有时观音会与十六罗汉同时出现，但并无两个僧人作为观音胁侍的先例。Li Yuhang, "Oneself as a Female Deity: Representations of Empress Dowager Cixi as Guanyin," Nan Nü 14 (2012): 107. 冯荒：《慈禧扮观音》，《紫禁城》1980年第4期，第35页。林京：《故宫藏慈禧照片》，北京：紫禁城出版社，2001年，第36页。刘北汜、徐启宪编：《故宫珍藏人物照片荟萃》，北京：紫禁城出版社，1994年，第44页。

[2] Li Yuhang, "Gendered Materialization: An Investigation of Women's Artistic and Literary Reproductions of Guanyin in Late Imperial China," PhD diss., The University of Chicago, 2011, 159, 162.

[3] 佛教经典中原无男女胁侍与观音同时出现的组合，根据于君方的研究，这应当受到唐代以来作为玉皇大帝侍者的金童玉女的影响，是道教阴阳观的体现。于君方：《观音：菩萨中国化的演变》，第439页。

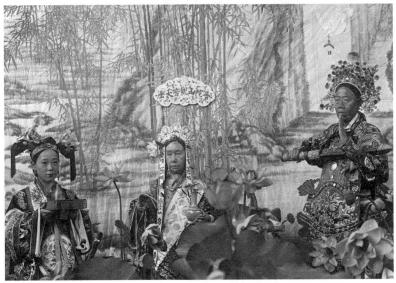

图 4-20 《戴五佛冠圣容》,玻璃底片,24.1 厘米 ×17.8 厘米,1903—1905 年,美国亚洲艺术博物馆藏

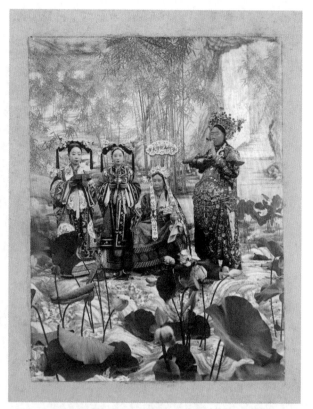

图 4-21 《戴五佛冠圣容》，黑白照片，1903—1905 年，故宫博物院藏

顶上方的背景中，均分别以云纹框和卷轴的形式标出"普陀山观音大士"字样，"普陀山观音"指的是明清流行的以女性形象出现的"南海观音"，而"大士"这样男性化的称谓，则是对女性化观音的尊称。实际上，在中国，观音的性别始终是可变的。一方面，观音形象在中国的演变本身就是一个性别转换的历史：唐末以前，观音本是男性神祇；11世纪以后，逐渐女性化；自15世纪始，完全变成女性。另一方面，观音形象也常根据不同信仰主体的需求，呈现性别各异的诸种"化身"[1]，直至明清时期，虽则观音形象的主要基调是女性，但在观音的诸种化身中，男性观音的形象仍时有出现（见图4-22）[2]。

慈禧扮装像中涉及的跨性别问题，在进入20世纪，经由现代摄影媒介的再创作后，往往又与新的肖像媒介所引发的"现代性"议题相关。学者罗鹏（Carlos Rojas）认为，慈禧通过想象她自身如何被看，建构了其作为观音的虚构的人格面具（fictional persona），那么，在慈禧的扮观音像中，通过选择扮演观音这样一个本身就性别暧昧的神祇，实际投射出的是慈禧充满悖论的性别身份，慈禧以她的扮装像探索并实践着"性别表演本身的可能性"[3]。换句话说，慈禧扮装像的本质并不在于意图扮演的是男性还是女性，而在于其呈现出了跨性别的可能性。罗鹏进一步将性别身份的表演性、跨性别的超越性与具备现代性的视觉呈现联系起来：前现代的视觉再现是基础性的、是单一镜面反射式的；现代意义上的视觉再现则是基于"看与被看"的双向视觉模式，对性别身份的再现乃是一种表演性的建构。在这个意义上，罗鹏称20世纪初的慈禧扮装照为"前现代"和"现代"视觉再现的分水岭[4]。

1903—1904年间，慈禧除拍摄这一系列照片外，还批准美国女

[1]"观音为救度男子而化现为男身，为救度女子而化现为女身"，于君方：《观音：菩萨中国化的演变》，第474页。
[2] 同上书，第17页。丁云鹏等编绘，《明代木刻观音画谱》，上海：上海古籍出版社，1997年，第1、5、39、101页。
[3] Carlos Rojas, The Naked Gaze: Reflections on Chinese Modernity, pp.7-9.
[4] 于君方：《观音：菩萨中国化的演变》，第10页。

图 4-22　丁云鹏，《观音慈容二十现》之一，明代木刻版画插图，16—17 世纪

画家凯瑟琳·卡尔进入宫中为其绘制油画肖像，并送至美国圣路易斯世博会展出。1905 年，又有画家华士·胡博进宫，按照慈禧的美化要求，将 70 多岁的慈禧绘制成面部全无阴影和皱纹的油画像。然而，这些油画肖像中，按照慈禧要求对其面容过度年轻的美化现象，在慈禧扮观音照片和画像中却没有明显的体现。于君方注意到，"明清的观音呈现老母像……是具有权威、智慧、力量的女族长形象……却全无性别特征"[1]，这一形象的可能成因，可追溯至中国本土奉神明为"母"的传统，及儒家系统中年老妇女成为家族女族长的社会现实。在戏曲、小说等通俗文艺形式中，年长妇女也往往被描绘为维系家庭和社会关系的角色。因此，观音更倾向于被描绘成年长妇女，"在悟道与世俗幸福上担任居中引导的角色"[2]。在这个意义上，与慈禧早期

[1]　于君方：《观音：菩萨中国化的演变》，第 476 页。
[2]　同上书，第 479—484 页。

肖像中对传统男性图像符号的大量借用策略不同，其后期肖像呈现出"跨性别"，甚至是"超越性别"、化身"中性"神祇的制作策略，而大多数扮观音像所传达的信息，正是具有权威的女族长这一角色：内在处于父权等级秩序的制高点，外在则以性别特征不明显的年长女性形象显现出来。

于君方在对观音信仰的研究中提到，"除了19世纪晚清慈禧太后为了消遣娱乐和戏剧效果扮演成观音之外，我不知道还有哪位皇帝曾宣称自己是观音的化身"[1]。这一方面肯定了慈禧扮观音的独特性，指出了慈禧扮观音与其嗜好的戏曲之间的密切关系；但另一方面，也反映出清朝灭亡以来，公众和学界普遍存在的将与慈禧相关的艺术活动全盘视为"祸国殃民"的"消遣娱乐"的看法[2]。

在清宫扮装肖像的传统中，将慈禧与雍正、乾隆扮装像加以比较，一个明显区别是，慈禧并不广泛尝试各种奇异服饰，并不如以往帝王热衷扮演多种神祇，而只专注于反复制装扮观音像。考虑到慈禧嗜好看戏，清宫亦多上演《大香山》《劝善金科》等颂扬观音形象的戏曲[3]，一般认为，慈禧扮观音这一行为，直接受到戏曲表演的影响，于君方上述以戏曲为"消遣"的观点具有代表性。然而，即便慈禧扮观音肖像在很大程度上受到戏曲的影响，戏曲也固然有其"消遣娱乐"功能，甚至耗资颇巨，但这种"消遣"却未必是完全去政治化的纯粹消遣。事实上，慈禧曾多次亲自参与戏曲编排，通过对剧目的选择和对表演过程的干预，对其政治意图多有隐喻。百日维新期间，慈禧曾御制改编《昭代箫韶》[4]，对"萧太后"的扮演者自创模仿慈禧的步法大加赏赐[5]，还曾改动谭鑫培的代表剧目《天雷报》，影射对光绪

[1] 于君方：《观音：菩萨中国化的演变》，第15页。
[2] 汪荣祖：《记忆与历史：叶赫那拉氏个案论述》，《近代史研究所集刊》2009年第64期，第1—39页。
[3] 于君方：《观音：菩萨中国化的演变》，第332页。陈芳英：《目连救母故事之演进及其有关文学之研究》，台北：台湾大学出版委员会，1983年，第139页。
[4] 朱家溍、丁汝芹：《清代内廷演剧始末考》，北京：中国书店，2007年，第422页。
[5] 丁汝芹：《肆意看戏的慈禧》，《紫禁城》2013年第11期，第126—127页。

皇帝的不满[1]。

就慈禧扮观音像受到戏曲表演的影响而言，总的体现在三个层面：首先，直观上看，慈禧的观音装束，基本取材于清宫戏装元素，即便慈禧专属的"观音装"由其本人亲自设计，并加入彰显皇室尊荣及福寿延年的吉祥寓意，仍在视觉范式上难逃戏装藩篱。其次，就表演和扮演这一观看经验和行为而言，慈禧扮观音肖像中，涉及作为"演员"的慈禧和作为"角色"的观音之间的关系，这又与戏曲表演的舞台感、剧场性等议题有关[2]，体现出慈禧扮观音像与其观戏体验及舞台表演经验的联系。最后，从肖像的传播上看，慈禧扮观音照在市场上出售，与20世纪初民间照相馆摄影流行的"戏装小照""化妆相"有相似之处[3]，在这个意义上，流出宫廷的慈禧扮装像，参与到现代消费文化之中，被视为去政治化的"消遣"确是在所难免。

诚然，慈禧扮观音像受到戏曲表演的影响，但回到慈禧对观音这一神祇的选择，问题在于，缘何慈禧从众多戏曲人物中只选择扮装为观音？进一步说，观音这一形象，除了以往不言自明的、来自戏曲娱乐的"消遣"这一功能外，对慈禧还意味着什么？除上文论及"观音"在中国独特的跨性别的可塑性，在明清时期，观音这一神祇也涵盖了包括佛教、道教、民间新兴宗教（如一贯道、在理教、先天道）及居家女信徒的"家内宗教"（domesticated religiosity）在内的多元信众[4]。

除此之外，德龄回忆录曾转述慈禧于1903年7月间的一段话，以慈禧之口，道出了扮观音的直接想法：

[1] 朱家潘、丁汝芹：《清代内廷演剧始末考》，第430—431页。
[2] 关于慈禧观音装的制作、图像细读及慈禧照片中"剧场性"的讨论，见 Li Yuhang, "Oneself as a Female Deity: Representations of Empress Dowager Cixi as Guanyin," Nan Nü 14 (2012): 82-98。
[3] 彭丽君：《哈哈镜：中国视觉现代性》，第97页。吴群：《中国摄影发展历程》，北京：新华出版社，1986年，第137—142页。
[4] 于君方：《观音：菩萨中国化的演变》，第353、449页。高彦颐：《闺塾师：明末清初江南的才女文化》，李志生译，南京：江苏人民出版社，2005年，第210—212页。

还有一个好主意，我想扮作观音来拍一张照，叫两个太监扮我的侍者。必需的服装我早就预备好了，有时候要穿的。碰到气恼的事情，我就扮成观音的样子，似乎就觉得平静起来，好像自己就是观音了。这事情很有好处，因为这样一扮，我就想着我必须有一副慈悲样子。有了这样一张照片，我就可以常常看看，常常记得自己应该怎样。[1]

这段话原文由英文写作，1912年在美国发行，德龄直接把慈禧口中的"观音"翻译成了"慈悲女神"（Goddess of Mercy），由此，英文语境中，慈禧扮观音的理由就直接与化身女性化神祇的形象联系在一起。除此之外，从这段话中至少可以读取以下信息：首先，在扮装肖像制作之前，慈禧就有在生活中扮装成观音的实际需求，那么，扮观音对慈禧而言，并非仅仅为绘画和照片做模特，而是应对"气恼的事情"，即自我心理疗愈的一种手段。其次，通过扮观音的易装体验，经由服饰上对想象中观音形象肖似的模仿，建构"自己就是观音"的自我形象认同，进而在德行上，将内在自我与观音"慈悲样子"（all-merciful）的正面形象相重叠。最后，将其有着"慈悲样子"的时刻定格并加以物化，制成随时可见的照片，或者说制成理想中神化的自我形象，可供现实生活中仍会时常"气恼的"、尚未实现理想中"慈悲样子"的慈禧"常常看看"。

这里提到的"常常看看"（see myself），亦即"看自己"，似乎"看"这一凝视的目光主体就只是慈禧本人。回到扮装画像和照片的制作过程，其实"看"的目光还来自宫廷画家和御用摄影师。不过，作为宫廷中的边缘群体，他们的目光并不能真正对扮装像的制作起到决定性作用，画像和摄影的每个环节都需呈报审批[2]，实际肖像制作的掌控权在慈禧手中。因而，就这些扮装像的制作过程而言，它们首

[1] 德龄：《清宫二年记》，第297页。Prince Der Ling, *Two Years in the Forbidden City*. New York: Moffat, Yard and Company, 1912, 225.
[2] 林京：《故宫藏慈禧照片》，第34页。冯荒：《慈禧扮观音》，第35页。

先是慈禧本人用于自我观看的自画像。

这里还提到"我就想着我必须有……样子"（I am looked upon as），亦即慈禧同时认识到扮观音过程中的"我被看"，涉及慈禧扮装像预设的外在凝视目光和观众。从这些照片的传播上看，尤其是其中的扮装照片，在制作完成的同年或次年即迅速流出宫廷，于国内外大众媒体和出版物上或售卖或刊登，慈禧不仅没有禁止，还常常将这些扮装画像和照片作为赏赐内臣或赠予外国友人的礼物加以分发传播[1]。那么，这些扮装像又不仅仅是慈禧用于自我观看的自画像、自拍照，而是慈禧预期为大众所见的、用于展示的公众形象。

五、梳妆像：从女族长到东方仕女

回到开篇所述现存两张慈禧"对镜梳妆照"，一为颐和园排云殿前群照（见图 4-8），二为慈禧"对镜簪花"独照（见图 4-7），即因其不同以往中国统治者肖像的、"女性化"的姿态，而引起学者关注。霍大为（David Hogge）认为，鉴于慈禧一向恪守传统规矩，她对这一"女性化"姿势的多次重复拍摄，应当有其特殊含义[2]。但是，通过对比，仍然可以看到，慈禧"对镜梳妆照"与传统女性对镜梳妆"仕女图"[3]，在"女性化"塑造上有着明显的区别。描绘传统女性对

[1] 1904 年 6 月开始，上海《时报》开始频繁刊登出售慈禧照片的广告。同年，将其照片作为外交礼物赠予各国公使的记录，见清光绪三十年十月十六日立《各国呈进物件账》，北京第一历史档案馆藏。同时，慈禧还将其扮观音像《心经》赠予近臣，Isaac Taylor Headland, *Court Life in China: The Capital, Its Officials and People*. Fleming H. Revell Company, 1909, 90.

[2] David Hogge, *The Empress Dowager and the Camera: Photographing Cixi, 1903-1904*, 18.

[3] 关于"仕女图"或"美人图"（beautiful woman painting）及其与人物肖像或祖先肖像的区别，详见 Ellen Johnson Laing, "Chinese Palace Style Poetry and the Depiction of A Palace Beauty," *The Art Bulletin,* 72 (1990): 286. Jan Stuart, "The Face in Life and Death: Mimesis and Chinese Ancestor Portraits," *Harvard East Asian Monographs* 239 (2005): 218-219.

图4-23 仇英,《人物故事图》册之《贵妃晓妆》,绢本设色,41.4厘米×33.8厘米,故宫博物院藏

镜的绘画,画中女性的在场,多以等待即将到来的男性或为取悦不在场的男性服务[如《贵妃晓妆》(见图4-23)、《汉宫春晓》(见导论图13)],而不在场的男性对画面中女性及其所处空间的掌控与占有,往往以文字或图像隐喻的方式呈现在画面上[如《靓妆仕女图》、《雍正十二美人图》(见图4-24)][1]。与之相比,慈禧的"对镜梳妆照"中,处处显示出内在于其自身的对传统男性权力及空间的实有。

不过,这两张"对镜梳妆照"因其所处空间、人员组成、显示身份等级的方式和随意度的不同,在"女性化"的程度及其符合西方人对东方闺阁"女性化"的想象上也是不同的,这直接影响了两张照片在西方大众媒体上不同的流行程度。"对镜梳妆"群照中(见图4-8),

[1] 体现为《雍正十二美人图》之对镜仕女身后的雍正手迹,《靓妆仕女图》中女子身后床榻上的山水屏风。巫鸿:《重屏:中国绘画中的媒材与再现》,第139页。巫鸿:《陈规再造:清宫十二钗与〈红楼梦〉》,收入巫鸿:《时空中的美术》,梅玫等译,北京:生活·读书·新知三联书店,2018年,第289页。

第四章 小像:宫中行乐图及其公共传播 141

图 4-24 《雍正十二美人图》之一,绢本设色,184 厘米×98 厘米,故宫博物院藏

慈禧坐画面正中,一手持镜、一手整理发饰,其余女眷皆立于两侧,太监崔玉贵侧身站座椅后,应为另一张慈禧梳妆完毕起身立于众人中间之前拍摄的。颐和园排云殿是专为慈禧祝寿所修建的建筑群,"排云殿"这一名称即取自"神仙排云出",谓此地乃仙人长生不老之居所,亦为慈禧贺寿之吉祥用意,设计之初慈禧还曾计划以排云殿为寝宫[1]。排云殿建筑群整体坐北朝南,三进院落仿效紫禁城"外朝"形制建成,上述群照中的排云门面朝开阔的昆明湖、背靠万寿山佛香阁,在建筑布局上取"步步登天"之意[2],众人所站立的排云门外,

[1] 周维权:《颐和园的排云殿、佛香阁》,收入清华大学建筑系编:《建筑史论文集》(第4辑),北京:清华大学出版社,1980年,第21—22页。
[2] 朱利峰:《北京古典皇家园林庭院理景艺术分析:以颐和园排云殿院落为例》,《北京社会科学》2011年第3期,第79—85页。

图 4-25 《中国的凯瑟琳·德·美第奇》,《伦敦新闻画报》1908 年 11 月 21 日,下方小字特别提醒读者注意"太后长长的指甲"

即为一片开阔的"外朝"空间,万寿节期间由百官列队于此为慈禧祝寿。彭盈真的研究指出,传统意义上,"外朝"空间仅为男性帝王所用,宫中后妃的生日庆典只能在"内朝"空间举行,而慈禧率先打破了这一对宫廷空间使用的明确性别区隔[1]。这两张排云门前拍摄的群照中,无论梳妆与否,慈禧始终处于后宫女眷的中心,无论慈禧或站或坐,众人皆呈肃立静候状,始终保持相同姿势等待慈禧梳妆完毕,明确显示出慈禧作为女族长的核心权威。

可以说,这张"对镜梳妆"群照中(见图 4-8),慈禧的女性化、随意梳妆的姿态,毫不影响其形象,甚至反而更衬托出其"毫不费

[1] Peng Ying-chen, "Staging Sovereignty: Empress Dowager Cixi (1835-1809) and Late Qing Court Art Production," PhD diss., University of California, Los Angeles, 2014, 223-226.

第四章 小像:宫中行乐图及其公共传播　143

力"的大权在握,不仅宣示着她作为"外朝"这一传统意义上男性空间的中心,更以其女性身份,确认着作为女性大家长的绝对权威。在这个意义上,"对镜梳妆"这一传统的女性化姿态,已经脱离或者说超越了传统性别语境,正如在另一张群照中(见图2-2),慈禧坐于中央宝座上,其余女眷皆站立两侧,其中交腿的姿势,在描绘女性的传统绘画中,通常与性诱惑联系在一起,而在慈禧这里,这样的性别指涉不再适用,反而成为其拥有权力的表征[1]。

与群照相比,慈禧"对镜簪花"独照(见图4-7)中女性特质的"刻意性"更为明显:首先,慈禧的目光游离于镜子之外,使这张照片像是"摆拍"而非群照中看上去对随意动作的"抓拍";其次,慈禧置身看似更为私密的室内空间,虽然实际上应当是在颐和园乐寿堂寝宫前刻意安排的布景[2],但使这张照片看上去更像女性应当居住的室内闺阁,而非群照中的公共空间;最后,独照中慈禧不仅持镜梳妆,还特意手持珠花,摆出待簪入发的姿势,这一对女性特有的簪花姿态的呈现,是群照中所没有的。

目前可见同一布景照片尚有十余种,虽然慈禧更换了十余种服饰、发饰,但照片中央的宝座、屏风、屏风后的竹林布景、屏风正中标明其至高无上身份的二十六字徽号横幅,均没有明显变化。横幅上除明确落款制作年代为光绪癸卯年(1904)外,还特意标注慈禧身份乃"大清国当今圣母皇太后",这应当与这组照片作为外交礼物的用途有关。罗鹏认为这张照片涉及三重"凝视"视线:首先是照片拍摄完成后,慈禧本人"反射式的凝视"(specular gaze);其次是来自摄影师框取画面的"摄影的凝视"(photographic gaze);最后是画面中屏风背后,受过西洋教育的德龄的目光,以及以此为代表的西方视角,即预设的西方观众凝视,这一凝视揭示出慈禧对镜照片所隐含的,处于中西方、传统与现代交叉路口的隐喻[3]。

[1] Peng Ying-chen, "Staging Sovereignty: Empress Dowager Cixi (1835-1809) and Late Qing Court Art Production," PhD diss., University of California, Los Angeles,2014, 43.

[2] 林京:《故宫藏慈禧照片》,第15页。

[3] Carlos Rojas, *The Naked Gaze: Reflections on Chinese Modernity*, pp.27-28.

其中第三重视线的分析,实际上指出了这张照片的传播路径、展示方式及其观看受众。与"对镜梳妆"群照相比,慈禧"对镜簪花"单人照片更受西方大众媒体欢迎,不仅在英文出版物、报刊媒体上广为流传(见图 4-25)[1],还印制成明信片售卖,甚至在 20 世纪初就已经传回中国[2](见图 2-6)。早在 20 世纪初慈禧形象公之于众前,西方媒体就有将慈禧描绘成闺阁中娇羞的、思恋不在场的男性、期待男性观众窥视的东方美人形象(见图 4-26)[3],而实际使用的图片是一张依据约两个世纪以前内廷仕女画家冷枚所绘《春闺倦读图》印制的中国传统仕女图(见图 4-27)。其中,托腮、凝神、交腿坐姿等图像符号,具有传统美人图为男性观众所做、供男性赏玩的明显暗示。尤其是手中书卷,表露出画中仕女的"倦读",实为寄托于乐府诗集《子夜歌》"芳是香所为,冶容不敢当。天不绝人愿,故使侬见郎"的"春闺"相思之情(见图 4-26 局部)。

前文述及,庚子之变前后,慈禧被国际媒体普遍图绘成丑陋、衰老、邪恶、崇尚暴力的形象,20 世纪初,慈禧着力在外交活动中传播和展示其照片和油画像,尤其在油画像中,刻意要求画家将其美化和年轻化,以扭转"老妖婆"的国际形象。在这样的背景下,西方媒体对这张"女性化"慈禧照片的喜爱,折射出西方对东方后宫充满"女性化"的异域想象,意外却又是必然的,与慈禧晚期肖像中展示的有女性魅力的中国统治者形象重叠了。然而,这一东方仕女形象既是美丽而顺从的,也是不具备独立完整人格、有待被进一步开发和入侵的,毕竟这一传统形象的塑造,本就以服务和取悦不在场的男性权力主体为目的。于是,慈禧照片中营造的作为"女族长"的权力主体

[1] The Catherine De' Medici of China, *Illustrated London News* (London, England), issue 3631, vol.133, Nov. 21, 1908, p.705. Isaac Taylor Headland, *Court Life in China: The Capital, Its Officials and People*. Fleming H. Revell Company, 1909, 275.
[2] 陈绶祥编著:《旧梦重惊:清代明信片选集》,南宁:广西美术出版社,2000 年,第 2 页。
[3] Arthur Smith, *Chinese Characteristics*, Fleming H Revell Company, 1984, p.98. David Hogge, *The Empress Dowager and the Camera: Photographing Cixi, 1903-1904*, p.6.

图 4-26 《中国太后》,明恩溥,《中国人的气质》,1894 年第一版插图

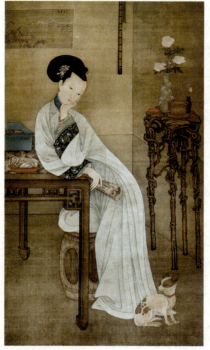

图 4-27 冷枚,《春闺倦读图》,绢本设色,175 厘米 ×104 厘米,1724 年,天津博物馆藏

形象，在跨文化语境的传播和转译中，失去了其原初指涉意涵。慈禧所彰显的作为"中国的凯瑟琳·德·美第奇"的实际统治者形象，虽然已不再是西方人眼中充满危险、野蛮血腥、需要被铲除的老妇人，但是也并没有成为慈禧试图营造的掌握权柄、全知全能、自立自足的"女族长"，而是变成了柔弱温顺、等待被启蒙的东方弱女子；她在吸引西方舆论的目光、换取短暂和平的同时，也一再让渡着拥有独立自主的权力。

六、小结：晚清国家形象跨文化输出的开端与失败

纵观 19 世纪后半叶及 20 世纪初慈禧不同阶段的"行乐图"，可以看到不同时期的多种图像制作策略，而其中呈现出变化的性别表征，尤其提供了一条明显的线索。总的来说，慈禧在 19 世纪的早期肖像，多借用传统男性图像符号，使其肖像区别于后妃行乐图，而纳入帝王行乐图的视觉传统，可在同期与其他帝王、后妃肖像的对比中互见。这些肖像只在宫廷，尤其是后妃活动的女性空间中展示，其预设观众并未逾出内廷。以男性图像符号，强化慈禧对传统男性权力空间的掌控及其在内廷的统治权威，与 19 世纪后半叶，经由辛酉政变（1861）直至庚子之变（1900），慈禧太后治下，宫廷权力争夺以及对内稳固政权的诉求是一致的。

到光绪朝后期，慈禧更以扮观音的形象出现，尤其在 20 世纪初，慈禧不仅将绘有其扮观音画像的手卷赠予近臣，甚至默许其扮观音的照片在国内媒体报刊上公开出售。而"观音"这一在中国本土语境中性别暧昧的神祇，更经由慈禧着戏装的扮演，展示出跨性别的"性别表演"的可能性。这样的扮演虽然看似"日常"或仅用作"消遣"，但可以说，经由对宗教神祇的扮演，慈禧在将其自身形象物化为肖像的过程中，从早期作为现实男权空间的占有者，化身为掌管诸多宗教信仰领域的精神统摄者，并以超越性别的方式，展现出其处于中国传

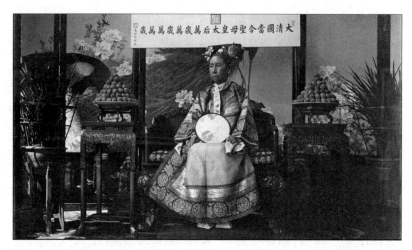

图 4-28 《慈禧持团扇坐像》,玻璃底片,12.7 厘米 ×10.2 厘米,1903—1905 年,美国亚洲艺术博物馆藏

统社会等级制度顶端的年长女族长的角色。

与中国统治者肖像制作的衰落相比,19 世纪英国维多利亚女王君临天下、征服世界各种族的肖像,随英国的殖民扩张,源源不断地被绘制、拍摄,并大量复制,在世界各地广为流传。慈禧对维多利亚女王的肖像不仅亦有珍藏,还透露出仿效女王的想法[1]。20 世纪初的新政改革中,随着国际外交的日益密切,及扭转国际媒体丑化中国统治者形象的诸种现实需要,慈禧改变了中国近千年禁止公开展示统治者肖像的禁忌,将其油画像送至美国世博会展示,同时将其照片作为国礼赠予西方国家元首及女眷。从慈禧和维多利亚女王摄影肖像在持扇、姿态以及回避直接看向观众的目光等方面,可见二者视觉上(刻意或巧合)的许多相似之处,被视为维多利亚女王的肖像范式对慈禧产生影响的直接图像证据[2](见图 4-28、图 4-29、图 4-30、图 4-31)。

[1] 德龄:《清宫二年记》,第 127 页。容龄:《清宫琐记》,第 23—24 页。凯瑟琳·卡尔:《美国女画师的清宫回忆》,第 149 页。苏珊·汤丽:《英国公使夫人清宫回忆录》,第 187 页。

[2] Natalia S. Y. Fang, "Reasons Behind and Influences on Empress Dowager Cixi's Portraiture," in *Oriental Art*, Vol.50, No.5, p.28.

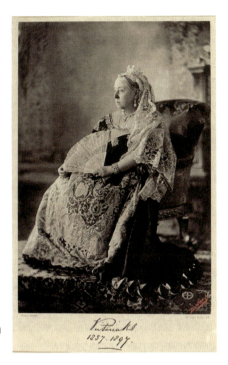

图4-29 唐尼兄弟（W & D Downey），《维多利亚女王的钻禧纪念肖像》，碳印照片，37.7厘米×25.4厘米，1893年

这些照片中，尤以慈禧"对镜簪花"一帧更为西方大众传媒所青睐，流传广泛。通过对其中"女性化"特质的分析，不仅可见出慈禧晚期与早期肖像不同的制作策略及主体认同，也显示出传播过程中经由西方观众所强化的、对东方统治者"女性化"（或者说去权力化）的想象。在这个意义上，慈禧肖像在国内扮演的超越性别限制的、年长女族长的至高权力角色，甚至于效法维多利亚女王君临日不落寰球的视觉语言，均在国际通行的（或者说是西方观念主导的）"读图"语境中失效了。

综上所述，从早期局限于内廷展示的"男性化"行乐图，到化身统辖精神领域宗教神祇的"跨性别"扮观音像，乃至后期用于外交和作为国家形象在国际舞台上展示和传播的"女性化"形象，慈禧肖像在不同时期呈现出不同的"性别表演"，与其不同政治诉求和变动的社会历史语境密切相关。然而，正如朱迪斯·巴特勒（Judith Burtler）

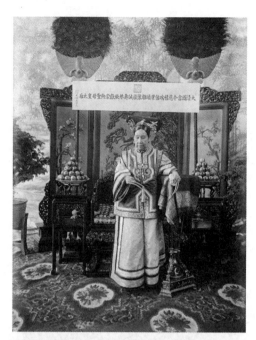

图 4-30 《慈禧照像》，玻璃底片，12.7 厘米 ×10.2 厘米，1903—1905 年，美国亚洲艺术博物馆藏

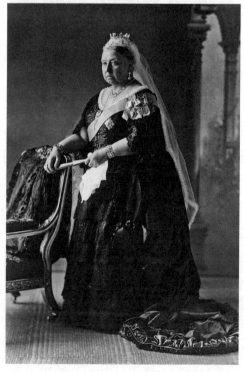

图 4-31 《维多利亚女王像》，黑白照片，1897 年，哈同·多伊奇藏品（Hulton-Deutsch Collection）

指出的,"生理性别"(sex)和"社会性别"(gender)并非简单二分,"生理性别从本质上被建构为非建构的……在性别表达的背后没有性别身份;身份是由被认为是它的结果的那些'表达',通过表演所建构的"[1]。在这个意义上,慈禧肖像既无"真实"性别,也并不呈现"真实"性别。

[1] 朱迪斯·巴特勒:《性别麻烦:女性主义与身份的颠覆》,第10、34页。

中 编
制造幻象

第五章 ｜ 复魅：走向民间的清宫扮装像

> 图像之事，其实即治理之事。
> ——［法］雷吉斯·德布雷（Régis Debray），《图像的生与死：西方观图史》（1992）[1]

扮装像（costume portrait）曾在18世纪中国宫廷出现过一次制作高峰，以雍正、乾隆二位帝王的此类肖像为最（见图5-1）。这一扮装像在清宫的"突然出现"，与当时中西文化交流及国际外交活动影响有关[2]；而以往研究也已对这些帝王扮装像或用于稳固多民族国家政权，或隐喻皇权合法传承，或对自我观看和形塑的制作意图进行了多方面的挖掘，其中亦论及18世纪西洋文化、外交及传教士美术对清宫视觉艺术创新的影响[3]。到18世纪末，尚未即位的嘉庆皇帝也试图延续这一扮装像的制作传统，命人绘制了着汉服画像，置身竹林中

[1] 雷吉斯·德布雷：《图像的生与死：西方观图史》，黄迅余、黄建华译，上海：华东师范大学出版社，2014年，第82页。

[2] Wu Hung. "Emperor's Masquerade: Costume Portraits of Yongzheng and Qianlong," *Orientations* 26 (1995): 25-41.

[3] Lo Hui-chi. "Political Advancement and Religious Transcendence: The Yongzheng Emperor's (1678-1735) Deployment of Portraiture," PhD diss., Stanford University, 2009. Farquhar, David M. "Emperor as Bodhisattva in The Governance of The Ch'ing Empire," *Harvard Journal of Asiatic Studies*, 38 (1978): 5-34. 陈葆真：《雍正与乾隆二帝汉装行乐图的虚实与意涵》，《故宫学术季刊》2010年第27期，第49—58页。

图 5-1 《胤禛行乐图册·刺虎》,绢本设色,34.9 厘米×31 厘米,清雍正年间,故宫博物院藏

图 5-2 《嘉庆古装像》,绢本设色,清嘉庆年间,故宫博物院藏

效仿七贤隐逸(见图 5-2)[1]。然而,嘉庆扮装像仅止于汉服装束,无论是在形象的丰富程度,还是在展示方式的多样性上,都已远不如前。进入 19 世纪,更是再无男性统治者扮装像问世。

直至 20 世纪之交,这个一度中断的 18 世纪清宫传统,才在女性

[1]《清代帝后像》,北京:中国书店出版社,1998 年,第 86 页。

统治者慈禧手中再度出新，在制作媒材、传播展陈方式及神化形象塑造的丰富性等方面，均开千年未有之先河，呈现出形态、服饰、布景多样，且涉及更多肖像制作媒介、面对更多观众，经由更多现代方式展示和传播，演绎出跨多种宗教和文化的杂糅形象。

目前笔者已知现存慈禧"扮装像"绘画五种、照片两组，包括故宫藏《慈禧佛装像》和《慈禧扮观音像》传统行乐图立轴两种（以《慈禧扮观音像》为母本的另一件"双胞胎"作品曾现身 2015 年苏富比秋季拍卖），故宫藏《慈禧扮观音、李莲英扮韦陀》册页一卷，故宫藏心经手卷一册（扉页有慈禧扮观音画像），美国威斯康星麦迪逊大学艺术博物馆（Chazen Museum of Art）藏《慈禧扮观音》绢本设色画像立轴一幅（1909 年彩色刊印于赫德兰清宫回忆录的扉页）。此外，还有戴五佛冠舞台布景照片一组（四种七张）、中海乘船照片一组（五种七张），这两组照片和底片藏于故宫博物院和美国亚洲艺术博物馆。

本章即以 20 世纪之交这批清宫扮装像为研究对象，从传播方式、制作媒介、塑造形象三个角度入手，解析光绪末年，尤其清末新政中，传统清宫扮装像的一系列新变化——它们不仅是对 18 世纪盛清帝王肖像这一制作传统和政治策略的重新激活，更因慈禧本人作为女性摄政的身份，加之这些扮装肖像与宫内宫外、国内国际、宗教政治等语境的共生、对抗和互渗，见证并参与着清末内政与外交，影响着此后现代中国统治者形象的制作、传播及其在民间持续的形象塑造。

一、新传播：从宫廷到公众

现存故宫博物院和近年出现在拍卖市场上的两幅相似的《慈禧扮观音像》（见图 5-3）"双胞胎"立轴，以寿石、寿桃、灵芝、蝴蝶等

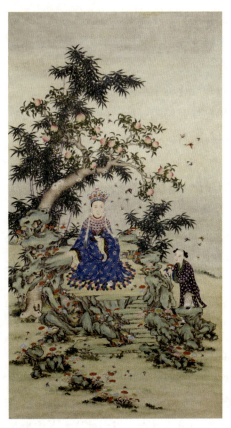

图 5-3 《慈禧扮观音像》,绢本设色,217.5厘米×116厘米,故宫博物院藏

图像符号传达出庆贺耄耋之寿的含义[1],都将这组慈禧扮观音像的绘制年代指向 1904 年前后,慈禧筹备七十大寿之时。画中慈禧着蓝色竹叶纹样观音袍,置身竹石间,头戴五佛冠,五佛冠两侧垂下绘有寿桃和万字纹图案的饰带,肩披莲花状珍珠云肩,交脚坐于五彩莲花蒲团上,手抚寿字形山石,画面右侧立一手捧灵芝的善财童子。五佛冠、莲花云肩、背景竹林,这些元素在上文提及的另一幅尺寸近似的绢本立轴《慈禧佛装像》(见图 4-16)中也出现过,因此这两幅立轴也常被比对

[1] 晚清带有松、鹤、灵芝内容的宫廷绘画多出自屈兆麟之笔。屈祖明:《晚清如意馆画家屈兆麟》,《紫禁城》1993 年第 6 期,第 20 页。李湜:《晚清宫中画家群:如意馆画士与宫掖画家》,《美术观察》2002 年第 9 期,第 101 页。

158　"御容"与真相:近代中国视觉文化转型(1840—1920)

研究。王正华教授认为,相比而言,《慈禧佛装像》仍着重彰显宫廷身份等级的明黄色吉服,其场景也是对宫中日用之物的描绘,是"扮演"观音;而《慈禧扮观音像》则完全放弃对世俗身份和生活场景的描绘,俨然化身观音本尊,置身竹林山石中,更进一步地"成为"了观音[1]。那么,"作为观音的慈禧"这一独一无二的形象,这样精心排布的表演,仅仅是自娱自乐的、自我欣赏式的奢华"消遣",还是有其特殊功用、有预设的潜在观众?它们的展示、传播途径和用途是怎样的?

现藏故宫由慈禧"敬书"于1904年7月6日的《心经》扉页上,也绘有一帧扮观音像(见图5-4)。清宫帝王手书《心经》的传统在乾隆朝尤甚,而慈禧不仅模仿了乾隆《心经》卷尾"得大自在"的印玺,还将这一印玺转至卷首扉页、其扮观音像的头部上方[2]。画中慈禧化身观音坐于出水莲花座上,一手持杯,一手持杨柳枝,身侧分别放置经书和净瓶,头戴蓝色竹叶纹观音兜,身后有象征神性的圆形头光和火焰状背光。除观音袍、配饰等细节和颜色稍有不同外,这幅扮观音像与故宫藏另一《慈禧扮观音、李莲英扮韦陀》册页中的慈禧扮观音像类同(见图5-5)。

关于这些画像的传播和用途,20世纪初曾在北京活动的传教士、西医赫德兰记载,清宫画师多有承担绘制慈禧扮观音像的任务,并将其扮观音画像与太后手抄观音经文装裱在一起"作为扉页,再用黄色丝绸或缎子整体包起来,把它们作为礼物赏赐给太后特别喜欢的官员"[3]。在这里,慈禧不仅延续了乾隆皇帝抄经赏赐群臣的传统,还别出心裁地将其化身观音的形象放在经卷首页,在赏赐大臣的过程中,强化着其作为观音化身的视觉形象。在这个意义上,可以说,慈禧扮

[1] 王正华:《走向公开化:慈禧肖像的风格形式、政治运作与形象塑造》,《台湾大学美术史研究集刊》2012年第3期,第255页。
[2] 关于此枚印玺,以及通过图像和经书文字,对慈禧观音身份双重确认的详细解读,见 Li Yuhang, "Oneself as a Female Deity: Representations of Empress Dowager Cixi as Guanyin," Nan Nü 14 (2012): 109-114。
[3] Isaac Taylor Headland, *Court Life in China: The Capital, Its Officials and People.* Fleming H. Revell Company, 1909, 90.

第五章 复魅：走向民间的清宫扮装像

图 5-4 《心经》(扉页)，纸本设色，22.7厘米×9.5厘米，1904年，故宫博物院藏

图 5-5 《慈禧扮观音、李莲英扮韦陀》，册页，故宫博物院藏

装观音的经卷扉页和册页画像，潜在观众是宫中近臣，传播途径仍延续着宫廷赏赐的统治传统。与传统又有所不同，慈禧不再限于以往帝王赏赐手书墨迹，而直接赏赐其作为观音的化身形象，这与乾隆皇帝化身居于唐卡中心的文殊菩萨像有异曲同工之处：统治者不再与臣子一同膜拜神祇，统治者本人已经化身为供臣子膜拜的神祇。

为慈禧祝寿的庆典，不仅在宫廷内举办，海外华人群体在国外也多有组织，为慈禧祝寿的活动，直接促成了慈禧油画肖像的绘制及其在美国圣路易斯世博会的展出[1]。而与上述慈禧扮观音手卷和立轴画像制作时间类似，慈禧全部扮观音照片也均拍摄于其七十大寿庆典前后（1903—1904年间）。与绘画相比，慈禧的照片因媒介的可复制性，而流传更广，可以说，经由摄影这一媒介，慈禧扮装像不仅在宫廷内展示传播，还进一步走入更广阔的、遍及海内外的公众视野。现存故宫慈禧着色放大肖像照，以画框镶嵌，配有覆帘和挂钩，即"为其寿辰时悬于宫中或赏赐他人之用"[2]。根据《圣容账》的记载，慈禧照片共有六幅分别悬挂在乐寿堂寝宫，以及会见外宾的海晏堂；而向外国友人赠送肖像照片，也是慈禧在收到国外统治者照片作为外交礼物中习得的国际礼仪。《那桐日记》记载，1904年，奥、美、德、俄、比公使为慈禧祝寿呈递"万寿国书"，作为回礼，慈禧赠予五国君主与公使"照相各一张"[3]。民国时期也多传慈禧扮观音照曾"悬于寝殿宫中"，有的照片还"晒印了好几页，随处悬挂，后来流传京外，各直省都仰慈容"[4]。赫德兰曾在美国驻京领馆看到慈禧赠送美国总统西奥多·罗斯福和美国大使康格的大尺寸照片，并认定慈禧赠送照片而

[1] Claire Roberts, "The Empress Dowager's Birthday: The Photography of Cixi's Long Life Without End," *Ars Orientalis,* 43 (2013): 190.
[2] 林京：《走进紫禁城的摄影术》，《紫禁城》2015年第6期，第33页。
[3] 北京市档案馆编：《那桐日记》（上册），北京：新华出版社，2006年，第518页。内务府专门建档对这些作为外交礼物的"圣容"进行记录，见光绪三十年十月十六日立《各国呈进物件账》，北京第一历史档案馆藏。
[4] 小横香室主人：《清朝野史大观·清宫遗闻》（卷二），上海：中华书局、商务印书馆，1936年，第59页。蔡东藩：《慈禧太后演义》（首版出版于1918年），杭州：浙江人民出版社，1981年，第333页。

非画像的原因是，画像不如照相像慈禧本人[1]。此时，与慈禧画像在宫廷和近臣间的传播相比，其照片已流出宫廷、"流传京外"，并作为外交礼物流传至海外，甚至刊登在国外大众媒体上。

这些照片迅速流出宫外，见诸国内外报端、印制成明信片，公开在市场上售卖，而并没有得到有效禁止：1904年6月到1905年12月，有正书局在《时报》上频繁刊登出售慈禧照片的广告，1907年7月30日也刊登出类似广告；上海耀华照相馆在1904年6月26日的《申报》上刊登出售慈禧照片的广告；1905年5月上海耀华照相馆再次登报出售"专赠各国公使夫人"的慈禧照片；1909年七八月间刊行的《图画日报》，封底连续七期刊登广告，出售"孝钦显皇后、隆裕皇太后、瑾贵妃、裕女公子合像"[2]。在这个意义上，慈禧肖像的观众群体前所未有地扩大了，中国的统治者肖像也首次承担了服务于外交、面向公众的政治和宣传功能，而慈禧作为女性统治者的主导身份，又难以避免地与传统视觉语言中女性作为欲望对象的被动地位发生重叠（详见本书第四章"小像"）。1904年10月13日，上海发行的《时报》即刊登广告出售慈禧扮观音照：

> 皇太后以次新照相五种：太后扮观音坐颐和园竹林中，李莲英扮韦陀合掌立左，妃嫔二人扮龙女右立。此相照得最清楚洁白，与前次者大不相同，八寸大片每张洋一元，太后扮观音乘筏在南海中，皇后妃嫔福晋等皆戏装，或扮龙女者，或划筏者，六寸片两张，合洋一元。[3]

从这一描述中可见，公开售卖的即前述戴五佛冠舞台布景照片中的"慈禧扮观音、李莲英扮韦陀、四格格和宫女扮龙女"

[1] Isaac Taylor Headland, *Court Life in China: The Capital, Its Officials and People*. Fleming H. Revell Company, 1909, 73. "Gift to the President," *Washington Post*, Feb. 26, 1905, 6. "Congratulate China's Ruler: Mr. Roosevelt and Other Heads of States Send Autograph Letters," *New York Times*, Nov.13, 1904, 3.
[2] 《图画日报》1909年7月24日—8月1日（第24—30期）封底。
[3] 《时报》1904年10月13日（第124期）。

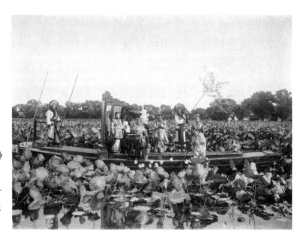

图 5-6 《慈禧乘船圣容》（之一），玻璃底片，24.1 厘米 ×17.8 厘米，1903—1905 年，美国亚洲艺术博物馆藏

（见图 4-21），以及现存另一组慈禧与众人乘船照片（见图 5-6）。这两种尺寸的慈禧扮装照，在当时可谓售价不菲。广告中尤其强调了慈禧和宫中女眷的扮装形象，其中，"清楚洁白"的三维影像画面，既是这则广告的卖点，也是这则广告误导观众的信息之所在：首先，结合现藏故宫博物院和美国亚洲艺术博物馆的慈禧与众人乘平底船扮观音系列照片看（见图 5-6），扮龙女二人是庆亲王奕劻之女（人称四格格）和另一位不知名的宫女，并非广告中所说"妃嫔二人"，而对后宫妃嫔众多的想象，使观者自动将照片中除年迈慈禧以外的宫中女性均视为神秘的皇帝"妃嫔"，加之广告中提及的几种售卖照片，又都有宫中女眷形象，可推测带有宫中女性的照片比一般照片更易吸引顾客。其次，售卖的第二类照片"太后扮观音乘筏在南海中"，真实拍摄地应是西苑"中海"，而将慈禧一众乘船的地点自动匹配为"南海"，隐含着将慈禧与一众人的扮装组合直接与"南海观音"及其仆众画上等号。最后，结合现藏故宫博物院和美国亚洲艺术博物馆的慈禧《戴五佛冠圣容》扮装照看（见图 4-21），所谓太后坐"竹林中"，并非真实的"颐和园竹林"，而完全是由照片布景结合背景幕布绘画制造出的视觉空间幻象，观者误将布景的紫竹林绘画描述为"颐和园竹林"，既体现出观者确有可能被照片建构的视幻空间所蒙蔽，也有

可能以展示"颐和园"这一皇家私人园林作为吸引顾客的手段。这些有误导作用的信息,当然可能是由于广告发布人对照片内容不了解、直接读取了慈禧扮观音照所呈现的幻象而造成的,而通过这样的误读,也可反观当时公众对慈禧扮装像的直接解读,其中显著的就是对这位女性统治者从居所到身份的神秘化、神祇化、神圣化的想象。

二、新技术:幻境的新生

20世纪之交清宫扮装像的变化,还明显体现在制作媒材和技术手段上。慈禧扮装像使用了摄影这种从西洋舶来的技术,在摄影术诞生之前的帝王扮装像中是没有的。虽然传闻光绪皇帝和珍妃是最早参与摄影的清宫统治者和后妃[1],但并无充分资料和实物留存。一般认为,慈禧在1903—1904年间的摄影实践,开启了清宫统治者利用摄影这一西洋媒介大量制作肖像的先河。而慈禧的摄影实践,与《辛丑条约》(1901)签订后,官方将学习和发展摄影这一技术手段,提高到"实业救国"、体现一国"文明"之程度的政治策略基本同步[2]。就清宫统治者肖像制作而言,西洋摄影术的引入,为慈禧扮装像赋予了前所未有的技术手段,也因其可复制特性促成了这些图像更大范围的传播。其中,摄影与绘画之间的合作互补,在戴五佛冠舞台布景这组照片中,体现得尤为充分。

现存五种戴五佛冠扮观音照片,均由两人或三人围绕或站或坐于中央的慈禧摆拍而成,是一组典型的舞台布景照片,与1903年9月建档的《圣容账》所记"戴五佛冠圣容十件"相合。这组照片的基本模式是慈禧扮观音、李莲英扮韦陀、四格格扮龙女、李莲英与崔玉贵扮高僧。有研究者认为故宫博物院藏《慈禧扮观音、李莲英扮韦陀》

[1] 吴群:《中国摄影发展历程》,第108—114页。王嵩儒:《掌固零拾》(1937年彝宝斋印书局影印版),第331页。
[2] 马运增等:《中国摄影史:1840—1937》,第62页。吴群:《中国摄影发展历程》,第103页。

对开册页（见图 5-5），就是参考内有"李莲英扮韦陀"的慈禧扮装照片绘制的[1]。其中韦陀身着武将铠甲、护心镜，双手合十以手臂托金刚杵，均与上述照片大体一致，尤其是画中慈禧和李莲英的面部刻画晕染，与照片中的人物面容相似又有相当程度的美化，但与慈禧其他画像对比，仍能从美化后的面容看出此画应作于慈禧晚年。

而《慈禧扮观音、李莲英扮韦陀》绘画册页与照片的不同，则首先体现在人物服饰上：扮装照中韦陀着武将戏装冠服，册页中韦陀服饰冠冕则来自于民间木刻画谱[2]。其中，照片与绘画虽可相互借鉴，但在实际操作层面又面对不同的视觉范式：照片中人物的服饰需要实际可穿，那么一个便捷的方式就是取材自用于通俗戏曲表演的戏服；而绘画中的服饰无须模特实际穿着，对画师而言，更便捷的方式则是继续沿用流行的平面图像样式。这样不同的视觉范式，也影响了扮装摄影和绘画在对"仙人幻境"视觉建构方式上的不同：因对全方位"真实"服饰道具的使用，摄影更易制造三维视幻觉，也因戏装作为扮装服饰更方便取用，扮装摄影更具戏曲表演的舞台效果，即"剧场感"；而扮装绘画中，除人物面容参考照片以阴影凹凸法稍作晕染外，画师仍主要遵循民间二维平面视觉传统，可根据像主需要，按照传统视觉符号和观看习惯，对画中人物服饰道具删减添加，比如加入彩色头光、脚踏祥云、浩渺烟波、衣带飘飞等表现仙人的传统绘画元素。

与上述册页相比，在戴五佛冠（或观音兜）扮观音的舞台场景系列照片中（见图 4-19、图 4-20、图 4-21），既可看到三维舞台效果的呈现，也可看到背景绘画中，以二维平面描绘的想象空间和根据像主需要添加的视觉符号，真正实现了照片和绘画两种媒介在"制造幻境"上的合作：就这组扮装照前景而言，相对于绘画，照片经由对舞台布景实物的摆拍，更便于建构充满视幻觉的"真实"三维立体场景——根据林京先生的记载，这组戴五佛冠扮观音舞台布景照片的拍

[1] 袁杰：《妙相庄严入画图》，《紫禁城》1995 年第 1 期，第 39 页。
[2] 丁云鹏等编绘：《明代木刻观音画谱》，上海：上海古籍出版社，1997 年，第 119 页。

摄地应当是在慈禧于颐和园的寝宫乐寿堂前，搭棚拍摄[1]。与绢本设色《慈禧佛装像》（见图4-16）露出屏风边框的传统绘画手法不同，整组照片的前景和背景都刻意隐去所处的真实宫廷空间，而通过摄影镜头只截取边界之内的舞台场景，前景更是摆满真实的荷花，地面也以实物覆盖模仿水波。李雨航的研究认为，这些真实存在的荷花增强了场景拟真的视觉说服力，通过虚化地平线，慈禧从荷花丛中显现这一幻象也显得更加"真实"[2]。然而，由于前景遮挡视线的荷花，起到了将舞台和观众隔开的作用，慈禧仿佛置身于彼岸净土的荷花池中，于是，这一视觉幻象的"真实"，实际上仍专属于另一个理想中的世界、而非世俗民众所处的人间。

此外，就照片中荷花对身体的遮挡而言，在以往关于南海观音的图像中，多以一叶莲花和简洁的水波纹寓意海上波浪，鲜少以大片莲花遮挡观音的身体。有学者认为，中国肖像画传统强调对身体完整性的呈现，尽量避免对身体的裁切和遮挡，而这样的观念和视觉传统，也影响了中国人早期的肖像摄影[3]。但是，在这组照片中，舞台前景的大朵荷花在镜头下被虚化，当人物站立时，荷花甚至遮挡了人物身体的三分之二，这样的构图方式，不仅在传统观音图像中甚少出现，在传统后妃赏花图中也鲜有见到。

于是，经由真实荷花场景的营造以及以大片荷花隔开并遮挡身体的方式，照片营造出慈禧所处的彼岸，一个视错觉造成的"视幻空间"，这是与观众所处的"日常"世界隔开的半遮半掩的神秘虚幻的，却在视觉上"真实"的"幻真"世界。在中国传统视觉语言中，尤其在以绘画彰显精神道统的主流文人画坛，对透视法的使用和对"视幻空间"的表现长期不占主流，高居翰（James Cahill）认为这不仅仅

[1] 林京：《故宫藏慈禧照片》，第15页。
[2] Li Yuhang, "Oneself as a Female Deity: Representations of Empress Dowager Cixi as Guanyin," Nan Nü 14 (2012): 103.
[3] Roberta Wue, "Essentially Chinese: the Chinese Portrait Subject in Nineteenth-Century Photography," In *Body and Face in Chinese Visual Culture*, edited by Wu Hung and Katherine R. Tsiang, 272. Cambridge, Mass.: Harvard University Asia Center: Distributed by Harvard University Press, 2005.

是中西方绘画风格不同的问题，对"视幻空间"的拒绝，实际上是对不合道统的"视觉吸引力"的避免，巫鸿也将透视法造成的"视觉可信度"与"视觉诱惑"联系起来，认为在中国人看来，西洋透视法强化的恰恰不是现实的"真实性"，而是"神秘感"和"虚幻空间中的距离感"[1]。在这个意义上，舞台布景及照相机镜头制造出来的"视幻空间"，恰恰满足了慈禧扮观音所需的、超越日常真实性的"神秘感"和"距离感"。

而就这组照片的背景而言，幕布也并非真实场景，乃是由宫廷画家绘制而成[2]，这一想象中仙山竹林幻境空间的绘制，既延续着传统绘画的视觉模式，又根据像主需求添加了具有隐喻意义的视觉符号。幕布描绘的是寓意南海观音住所的紫竹林和普陀山潮音洞，与慈禧头顶祥云上的文字"普陀山观音大士"、观音和龙女的人物组合以及净瓶绿柳、满海莲花等图像组合在一起，都暗示着慈禧在此间的身份实则是刚走出住所的南海观音。根据于君方教授的研究，完全汉化的女性"南海观音"形象，自明代以来十分流行，对其典型形象的文字记录见于18世纪问世的《香山宝卷》，但16世纪就应当已有题为《香山卷》的著作流传于世[3]。而背景幕布绘制的观音住所，又与真实场景中慈禧身后的寝宫形成双关。在南海观音图像中，除男女胁侍外，白鹦鹉也是常见胁侍之一，其图像在16世纪以后随普陀山和南海观音信仰的传播而流行，其文献来源可溯及大乘佛教、中国民间文学和密教经典[4]。在这组照片中，背景幕布上，一只白鹦鹉正从作为观音居所的潮音洞中飞向画外，学者李雨航注意到这只白鹦鹉口衔"宁寿宫之宝"授印，实际上指出"宁寿宫"这座不在场的宫殿所隐含的作

[1] 巫鸿,《中国绘画中的女性空间》，北京：生活·读书·新知三联书店，2019年，第442页。
[2] Isaac Taylor Headland, *Court Life in China: The Capital, Its Officials and People*. Fleming H. Revell Company, 1909, 92.
[3] 于君方：《观音：菩萨中国化的演变》，第321、350页。
[4] 同上书，第437—446页。

为"退休的皇帝"的居所之意[1]（见图4-20）。由此结合慈禧传统肖像中对以往帝王行乐图范式的借鉴，尤其对乾隆的推崇，可推论：宁寿宫作为乾隆修建的"退休"住所，也为慈禧"还政"后所用，那么其中隐含的权力传承再度强化，通过照片背景中绘制的白鹦鹉口衔"宁寿宫之宝"授印，从画中的观音住所飞向画外慈禧所处的空间。而观音形象在中国语境中的性别模糊性[2]，亦可为跨性别权力传承的合法性背书。

另外值得提及的是，上述戴五佛冠扮观音舞台布景照片中，以前景大片荷花制造中景人物与现实世界距离感的手法，在慈禧呈站立状的照片中尤为明显，且屡次出现与祝寿相关的意象符号。有学者认为，其中体现出慈禧的身份认同及对自我神性的着意建构：尽管慈禧在这一场景中是"演员"，在扮演观音这个"角色"，但慈禧从未完全放弃自我而全身心投入和模仿角色。相反，慈禧意在创造一个"慈禧"和"观音"的合体，既保有"演员"本色，又以"角色"的样子呈现出来——慈禧不是要"变得像观音"（become Guanyin），而是要让她自己"和观音一样"（as Guanyin）[3]——换句话说，慈禧的扮观音，与民间流行的扮观音的宗教实践不同，慈禧并未放弃自我权威和对主体的建构，而是利用扮观音的方式，塑造其"作为观音的慈禧"这一至高无上的、强有力的甚至是独一无二的形象。在美国亚洲博物馆藏慈禧《戴五佛冠圣容》的一张底片上，甚至可以看到经由暗房处理后、赋予像中人神性的"头光"。

[1] Li Yuhang, "Oneself as a Female Deity: Representations of Empress Dowager Cixi as Guanyin," Nan Nü 14 (2012): 101.

[2] 于君方：《观音：菩萨中国化的演变》，第439页。

[3] 李雨航注意到这组照片中，慈禧坐姿和站姿的着装、道具、胁侍的随意性是不同的，坐姿照片在打破传统观音图像范式上，拥有更大的自由度，显得更为世俗。比如，当慈禧呈坐姿时，虽然左右胁侍仍呈站姿，但前景大片遮挡的荷花褪去，中景人物的"距离感"和"神秘感"都相比慈禧呈站立像时减弱了，且着装多为寿字纹常服，手中道具（疑似手持烟枪）及其坐姿都显得更为随意，在胁侍上也出现了传统观音图像中鲜有的两僧人、两龙女的组合。而当站立拍照时，着装则换成在宗教场景中更为正式的竹纹观音装，且佩戴模仿高僧袈裟的特制寿字纹单肩斜披肩。Li Yuhang, "Oneself as a Female Deity: Representations of Empress Dowager Cixi as Guanyin," Nan Nü 14 (2012): 106-108.

三、新形象：天下与寰球

上述《时报》刊登广告出售的第二组乘船照片"太后扮观音乘筏在南海中，皇后妃嫔福晋等皆戏装，或扮龙女者，或划筏者"，与内务府档案中的两则记载类似：

> 七月十六日海里照相，乘平船，不要篷。四格格扮善财，穿莲花衣，着下屋绷（另一份档案上后两句改为：穿《打樱桃》丫鬟衣服）。莲英扮韦陀，想着带韦陀盔、行头。三姑娘、五姑娘扮撑船仙女，带渔家罩，穿素白蛇衣服（另一档案后二句改为：穿《打樱桃》二丫鬟衣服），想着带行头，红绿亦可（另一份档案无后四句）。船上桨要两个，着花园预备带竹叶之竹杆十数根。着三顺预备，于初八日要齐，呈览[1]。

德龄回忆录中提到1903年7月（农历闰五月）中，慈禧在西苑渡船，看到湖里荷花开得好，于是想到在船里拍几张照[2]。1903年9月（农历七月）建档的《宫中档簿·圣容账》中也有"乘船圣容三件"的记载[3]。而从上述内务府两则档案可以看到，拍摄乘船照的服饰行头要提前数日准备齐全，其中人物扮装服饰主要来自戏装，需在拍摄之前将一应道具"呈览"，可见这组照片拍摄的具体安排之细致，涉及人力物力之庞杂，准备和审批程序之烦琐。

据笔者所知目前至少存在五种慈禧乘船照，均为慈禧坐船中央，其余人站立左右（见图5-6、图5-7、图5-8）。其中三种乘船照中，

[1] 林京：《故宫藏慈禧照片》，第34页。冯荒：《慈禧扮观音》，《紫禁城》1980年第4期，第35页。

[2] 根据德龄的记录，在光绪二十九年闰五月初三的十几天之后，闰五月二十日见美国女画家卡尔之前。德龄：《清宫二年记》，第297页。Yu Der-Ling. *Two Years in the Forbidden City*. New York: Moffat, Yard and Company, 1917, 225.

[3] 林京：《故宫藏慈禧照片》，第19页。

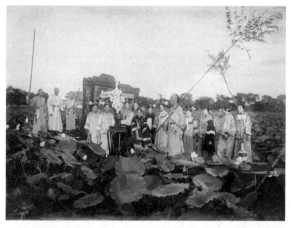

图 5-7 《慈禧乘船圣容》（之一），玻璃底片，24.1厘米×17.8厘米，1903—1905年，美国亚洲艺术博物馆藏

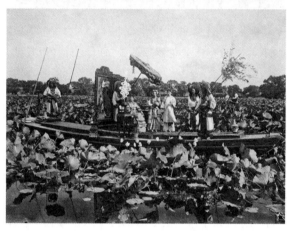

图 5-8 《慈禧乘船圣容》（之一），玻璃底片，24.1厘米×17.8厘米，1903—1905年，美国亚洲艺术博物馆藏

船上共七人（见图5-6），除慈禧外，有持大葫芦着戏装女性一人（从照相面容对比看应为四格格），另有宫中女性一至两人（有着素白衣裳者，有着戏装撑船者，可能是三姑娘容龄、四姑娘德龄），还有着渔家罩太监三至四人（包括船尾撑船太监一人，船中慈禧身后撑华盖太监一人，船头持"带竹叶枝竹竿"太监一至两人，当船头太监增至两人时，增加的太监站在更靠近船尾外侧处，从照相面容对比看增加的人应是李莲英）。另有两种乘船照为17人乘船（除慈禧外，有四名太监、宫中女眷十一人、女孩一人）（见图5-7），可辨识出持"带竹叶枝竹竿"的李莲英、慈禧身后的光绪皇后，以及瑾妃、四姑娘、

元大奶奶、德龄、德龄母亲路易莎[1]，包括慈禧在内均着常服，慈禧手持葫芦一枚，有学者推测可能是正式扮装照之前的彩排[2]。船上均放置花瓶、几案、果盘、香炉、屏风，屏风上缀有卷轴形文字框，框内写有"普陀山观音大士"字样，船头花瓶和船中央几案上的香炉炉身有"宁寿宫"字样。

值得注意的是，这组乘船照片，经由暗房加工后，香炉上有形似"寿"字状炉烟，"寿"字上方还写有"广仁子"字样（见图5-8）[3]。"广仁子"是慈禧的道号，这一道号据称得自作为道教祖庭之一的白云观[4]。在民间信仰中，虽然"观音"这一形象来源于佛教，但观音信仰却并不限于佛教徒。观音形象及其故事在中国的传播，融合了道教、儒家以及传统民间文化，观音被纳入道教神阶体系的一员，常常要奉玉皇大帝之命行事，也是儒家孝道的奉行者和捍卫者[5]。根据于君方的研究，明清时期许多新兴教派（如一贯道、在理教、先天道）也都信奉观音，从而"将观音提升至创世主及宇宙主宰的崇高无上地位"[6]。尤其对居家女信徒而言，高彦颐使用"家内宗教"（domesticated religiosity）一词描述明清士族妇女的宗教信仰：膜拜观音的女性，不一定是佛教徒，同时可以接受道教信仰，甚至是以《牡丹亭》为代表的"情教"[7]。

慈禧对道教活动多有资助，与道士关系密切，这与顺治入关以来

[1] 人物辨识参考溥杰指认。冯荒：《慈禧扮观音》，《紫禁城》1980年第4期，第35页。
[2] 彭盈真：《三海遗事：慈禧太后的"中海扮观音"始末》，《紫禁城》2012年第6期，第36—37页。
[3] David Hogge, *The Empress Dowager and the Camera: Photographing Cixi, 1903-1904*. Massachusetts Institute of Technology © 2011 Visualizing Cultures, 29.
[4] 关于慈禧道号的来历，参见信修明：《老太监的回忆》，北京：北京燕山出版社，1992年，第191页。
[5] 周秋良：《观音故事与观音信仰研究》，广州：广东高等教育出版社，2011年，第91、478页。
[6] 于君方：《观音：菩萨中国化的演变》，第353、449页。
[7] 高彦颐：《闺塾师：明末清初江南的才女文化》，李志生译，南京：江苏人民出版社，2005年，第210—212页。

清朝统治者对道教不甚尊崇的"强硬宗教路线"形成对比[1]。明清以来，女性、太监等"边缘群体"成为宫中道教信仰的主要实践者，送子娘娘、催生娘娘、痘疹娘娘、眼光娘娘这些"娘娘"女神，不仅能够为女性提供祈求生育、子孙和家人健康的庇佑，道观也为太监提供了类似于家庭的庇护以及实际的养老场所。据传同治皇帝死于天花痘疹之前，慈禧曾向痘疹娘娘进香祷告，白云观道人高仁峒与慈禧的贴身太监私交甚笃，民国时期仍有传言慈禧与高仁峒多有往来[2]。

现藏于北京白云观的一组22幅《娘娘分身图》于1890年道教女神"碧霞元君"生日庆典时，由高仁峒主持揭幕，一改以往传统道观和木刻图像中，这位女神作为家庭辅助地位的（送子、生产、维护家庭和睦）年迈的主妇形象，而通过对女神生平事迹的描绘，侧重于表现这位道教"娘娘"自身的修行经历，以及与其长生不老并存的年轻、美貌与生命力。"娘娘"图像的这些转变，与晚清贵族道教女信徒的审美和修道需求有关，而晚清贵族妇女对道教的赞助和修道活动，又为最高统治者慈禧的喜好和导向所影响[3]。

慈禧其他扮观音像中，也常常糅合多种宗教元素。比如，慈禧扮观音、化身"老佛爷"也受到藏传佛教转世思想的影响[4]。比如，《慈禧佛装像》桌上放置的金刚杵和法铃，乃是藏传佛教法器，慈禧头戴的五佛冠至今也仍多见于藏传佛教图像中[5]。清宫帝王一直有赞助与加持藏传佛教的传统，慈禧与藏传佛教有关的行乐图也见于布达拉宫壁画，记录着1908年慈禧于西苑接受达赖朝觐的情景[6]。布达拉宫藏

[1] Liu Xun, "Visualizing Perfection: Daoist Paintings of Our Lady, Court Patronage, and Elite Female Piety in the Late Qing", *Harvard Journal of Asiatic Studies* Vol. 64, No. 1 (Jun., 2004): 95-99.

[2] Ibid., pp.75-101.

[3] Ibid., pp.106-115.

[4] 韩书瑞：《北京：公共空间和城市生活（1400—1900）》，孔祥文译，北京：中国人民大学出版社，2019年，第348页。

[5] 罗文华：《龙袍与袈裟：清宫藏传佛教文化考察》，北京：紫禁城出版社，2005年，第352—353页。

[6] 刘毅：《从喇嘛教壁画看西藏与明清中央政府的关系》，《历史大观园》1993年第5期，第8—11页。Jessica Harrison-Hall, Julia Lovell, eds. *China's Hidden Century 1796-1912*, p.66.

四幅描绘中国统治者与藏传佛教领袖会晤的壁画中,慈禧太后现身其中两幅,作为另外两幅壁画中前朝男性统治者明成祖永乐和清世祖顺治的合法传承人。不同的是,虽然顺治帝端坐于画面中央,但顺治帝的肖像只有达赖尺寸的一半大小,而在关于慈禧的两幅壁画中,慈禧在人物尺寸上比达赖只大不小。此外,在《达赖十三世向慈禧太后献佛》这幅壁画中,慈禧端坐,而达赖伏地跪拜,向慈禧敬献一尊无量寿佛;在另一幅《达赖十三世朝见慈禧太后》壁画中,慈禧则接替以往的中原男性帝王与达赖并坐中央,光绪皇帝站在慈禧身后。

从中原统治者的视角看布达拉宫这两幅壁画,慈禧以女性大家长的身份,确立了自身作为政权代言人的绝对权威,也彰显了中央和西藏的尊卑等级。而从藏传佛教僧侣的视角看,这幅画也有效地宣示了中央对其信仰合法性的授予。在藏传佛教中,自14世纪,就有将格鲁派首领视为观音化身[1],在这个意义上,《慈禧佛装像》中藏传佛教的图像符号也是对中原观音信仰所展现出的统治策略的补充,呼应了雍乾以来,清宫帝王对藏传佛教扮装像的图像传统。而慈禧在布达拉宫壁画中作为以往中央正统男性君主传承人的女性身份,也与观音这一源于大乘佛教的男性神祇传入中国后,在明清之后更偏向于女性身份的特质相呼应。

除这些媒材丰富的扮观音肖像外,参展1904年美国圣路易斯世界博览会的《圣母皇太后》杉木桌屏(见图6-3),近年也引起研究者的注意。这架以慈禧肖像照片和慈禧油画像照片为底本、由上海土山湾孤儿院耶稣会士绘制并雕刻的圣母子桌屏,被认为由慈禧间接委托制作:委托者要求桌屏主题为"圣母皇太后",且要将慈禧太后与西方的圣母子图像结合起来表现[2]。土山湾画家范殷儒所绘《圣母皇

[1] 罗友枝指出仅用一种视角解释帝王与宗教领袖会晤的等级建构是不合适的。罗友枝:《清代宫廷社会史》,周卫平译,北京:中国人民大学出版社,2009年,第309、324页。
[2] 委托者可能与负责1904年美国世博会中国馆的溥伦有关。张晓依:《从〈圣母皇太后〉到〈中华圣母像〉:土山湾〈中华圣母像〉参展太平洋世博会背后的故事》,《天主教研究论辑》2015年第12辑,第199页。

太后》油画小稿中，保留了慈禧照片中的坐姿、服装样式和紫藤纹样，以更年轻的目光下垂的安格尔圣母面相，替代了照片中慈禧直视画外的面容，又在圣母怀中添上圣子立像，并将原照片中的背景屏风代之以寿字图案，延续着为慈禧祝寿的用意[1]。这幅画稿完成后，交由委托人审批，之后土山湾木工间按委托人要求，去掉画稿左右上角"皇后"二字，代之以桌屏左右下角的两个"喜"字，完成后又经金工间镀金，于1904年8月20日前顺利通过金陵海关申报，送至美国圣路易斯世博会展出，被授予金奖，涉及桌屏制作一事的所有经办人员也在此后得到奖赏[2]。

现藏美国旧金山圣依纳爵教堂的《中华圣母像》（*Our Lady of China*）（见图6-7），署名范殷儒（Wan Yn Zu）绘制，是在《圣母皇太后》桌屏油画底稿的基础上创作的。画中去除了《圣母皇太后》中彰显满清皇室身份的龙纹地毯以及为慈禧祝寿而作的背景寿字图案，不过，这位"中华圣母"仍身着满清贵妇氅衣、颈系围巾。值得注意的是，如今可见作为《圣母皇太后》桌屏底本的慈禧肖像为黑白照片，1908年6月20日刊登在法国《画报》封面时（见图1-8），慈禧的氅衣被手工着色为黄色，这既与女画家卡尔和男画家华士·胡博绘制的慈禧油画像服饰颜色一致，也与故宫藏慈禧着色照片多着黄色服饰一致，同时又符合了西方人对中国皇室喜好明黄色着装的想象。不过，以《圣母皇太后》为底本创作的这幅《中华圣母像》，虽未改变圣母氅衣的款式和纹样，却参照西方圣像传统修改了圣母服饰颜色，慈禧黑白照片中不知实际颜色的氅衣，被绘制为着金色花纹的大面积蓝色。

[1] Jean-Paul Wiesl, "Marian Devotion and the Development of Chinese Christian Art During the Last 150 Years." 收入中国社会科学院近代史研究所、比利时鲁汶大学南怀仁研究中心编著：《基督宗教与近代中国》，北京：社会科学文献出版社，2011年，第187—221页。

[2] 张晓依：《从〈圣母皇太后〉到〈中华圣母像〉：土山湾〈中华圣母像〉参展太平洋世博会背后的故事》，《天主教研究论辑》2015年第12辑，第192页。

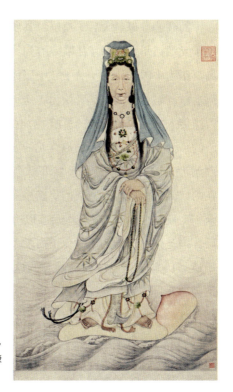

图 5-9 《慈禧扮观音》,绢本设色,128 厘米 ×64.5 厘米,美国威斯康星麦迪逊大学艺术博物馆藏

另一件由宫廷画师私自赠予美国监理会传教士、西医赫德兰的《慈禧扮观音》传统绢本设色立轴(见图 5-9),1909 年彩印刊登于赫德兰出版的书籍扉页,即以深浅不同的蓝色,描绘了慈禧的观音冠服,这一配色可能与宫廷画家考虑到委托人的视觉习惯有关:宫廷画家从传教士处知晓西方蓝衣圣母像的视觉传统,又在就医等实际事物上有求于传教士夫妇,因此当传教士提出要一张慈禧扮观音画像后,宫廷画家特意绘制了这幅取悦于传教士的蓝衣观音像[1]。考虑到慈禧以往的扮观音服饰和扮观音画像中,也多着蓝色观音袍,赫德兰收藏的这幅《慈禧扮观音》画像可谓"观音蓝"与"圣母蓝"二者的巧妙融合。

[1] Li Yuhang, "Painting Empress Dowager Cixi as Guanyin for missionaries' Eyes", *Orientation* Vol.49, No.6, (Nov/Dec 2018): 50-61.

回到《圣母皇太后》桌屏，其所呈现的圣母子形象，在中国最早见于元朝扬州女性基督徒墓碑雕刻[1]，明末经由利玛窦等传教士的传播真正为中国人所知（关于"中国风圣母子"的图式源流，详见本书第七章"融合"）。有学者认为，送子观音形象在晚明的涌现，即受到西洋传入的圣母子形象的影响[2]。16世纪末的南京，中国人以为基督教的"天主"就是一个怀抱婴儿的妇人，有时还会将"圣母子"图像理解为"送子观音"；而虽然耶稣会士意识到了宣传圣母图像可能存在的"异教"风险，但他们仍然乐意使用美丽的圣母形象吸引中国信众[3]。晚清之际，当慈禧太后多以扮装观音的形象示人时，"圣母皇太后怀抱圣子"这样的图像，也启发了传教士对基督教"圣母"的形象塑造。1904年范殷儒设计绘制的这幅《圣母皇太后》，在1908年被选为"东闾圣母"的范本，1924年又为天主教驻华代表刚恒毅主教（Celso Costantini）选中，最终成为"中华圣母像"的绘制蓝本。可以说，在《圣母皇太后》这样一个兼具"送子观音"和"圣母子"含义的形象中，正致力于改变国际形象的慈禧太后，与正积极寻找代表高贵美丽、至高无上中国圣母形象的传教士，达成了一致[4]。时至今日，在北京西什库教堂北堂展示并出售的几种流行样式的圣母子图像中（见图5-10），仍延续着自1904年《圣母皇太后》桌屏开启的着满清皇室服装的中国圣母子图像传统。

四、小结：从"向内"到"向外"的形象转型

综上所述，以慈禧为代表，20世纪之交的清宫扮装像呈现三个

[1] 夏鼐：《扬州拉丁文墓碑和广州威尼斯银币》，《考古》1979年第6期，第532—537页。
[2] Williams Watson, *Chinese Ivories from the Shang to the Qing*, London: The Oriental Ceramic Society, 1984, 41. Yu Chun-fang. "A Sutra Promoting the White-robed Guanyin as Giver of Sons," in Donald Lopez, *Religions of China in Practice*. Princeton: Princeton UP, 1996, 81.
[3] 史景迁：《利玛窦的记忆之宫》，陈恒等译，上海：上海远东出版社，2005年，第355页。
[4] Jeremy Clark, *The Virgin Mary and Catholic Identities in Chinese History*. Hong Kong University Press, 2013, 99-100.

图 5-10　朱家驹,《圣母子》,油画,北京西什库教堂藏

突出特点:首先,就展示和传播途径而言,与以往清宫帝王扮装像只限于在宫廷以内展示不同,慈禧不仅将这些扮装像赏赐大臣,赠送外国友人,甚至默许它们的复制品在市场上售卖、在国内外出版市场上发售,在客观上,迈出了中国统治者形象走出宫廷、走向公众的现代化转型的第一步;其次,在制作媒材和技术上,首次运用西洋摄影术,并尝试与中国传统绘画相结合,共同制造"幻真"的图像空间,以建构虽虚拟却看似更为"真实"的视觉形象;最后,就宗教形象的塑造而言,与以往雍正、乾隆皇帝扮演文人雅士、外国武士、异域绅士等扮装题材不同,慈禧肖像涉及的扮装人物,有一个共同点,就是其扮装对象均为宗教神祇,一方面通过化身观音,成为跨越汉地佛教、道教、藏传佛教及民间诸多信仰中的"全能"女神;另一方面,

第五章　复魅:走向民间的清宫扮装像　177

通过对外展示其作为"圣母皇太后"的"圣母"形象，与20世纪初西方传教士尝试本土化的图像宣传策略达成一致，成为"中华圣母像"的图像样本，影响至今。

在论及"扮装像"的中西差异时，巫鸿教授认为，中西方帝王扮装像有着本质区别：清宫扮装像是"帝王式"（imperial）的，是传统中国帝王"天下一人"的自我想象，反映出对内稳固政权的诉求；欧洲同一时期展示各国异域服饰的扮装肖像，则是"帝国式"（imperialist）的、是向外的扩张，与欧洲文化世界性的征服进程与殖民想象同步[1]。而通过本章研究可见，与18世纪的清宫扮装像相比，在一个多世纪后的20世纪之交，在中西文化碰撞和日益频繁的跨文化交流中，以慈禧为代表的清宫扮装像再度发生了变化：慈禧的扮装像制作，既延续着"帝王式""天下一人"自我想象的清宫帝王扮装像传统，同时又不得不放眼世界，吸收西方肖像的公开展示方式、现代摄影技术、宗教人物形象，创造出新的、兼容对内对外双重诉求的"神化"主体。在这个意义上，20世纪之交清宫扮装像的制作及展陈方式的变化，无论主观上意愿如何，客观上开启了20世纪中国统治者从故步自封的"帝王式"自我想象，向放眼寰球的"帝国式"国家形象建构的艰难现代转型。

[1] Wu Hung. "Emperor's Masquerade: Costume Portraits of Yongzheng and Qianlong," *Orientations* 26 (1995): 25-41.

第六章 误读：中西之间的民间图像交流

> 对中国人而言，佛寺道观以及佛教、道教的仪式，其消遣娱乐的功能远远要超过教化功能。可以说，它们触及的是中国人的**美感**，而不是其道德感或宗教感。事实上，对于它们，中国人更多地是诉诸想象力，而不是诉诸心灵或灵魂。
>
> ——辜鸿铭，《中国人的精神》（1915）[1]

> 1594年利玛窦采取的决定，不仅是名称和服装的改变：穿上中国儒生的衣袍可以使基督教义与中国经典的教导之间达成共识。其重点不在宗教、信仰和基督教难以言喻的奥秘上，而在于**理性**。
>
> ——［法］谢和耐（Jacques Gernet），《中国人的智慧》（1994）[2]

2019年，故宫午门和神武门展厅分别展出了两幅"中华圣母像"，一为刺绣、一为油画（见图6-1、图6-2）[3]。虽然冠以"中华圣母"之名的印刷品、工艺品的大批量制作，发生在1924年梵蒂冈教

[1] 辜鸿铭：《中国人的精神》，黄兴涛、宋小庆译，海口：海南出版社，2007年，第40页。
[2] 谢和耐：《中国人的智慧》，何高济译，上海：上海古籍出版社，2004年，第121页。
[3] "传心之美：梵蒂冈博物馆藏中国文物展"（2019.05.28—2019.07.14 故宫神武门）展出"中华圣母"油画；"有界之外：卡地亚·故宫博物院工艺与修复特展"（2019.06.01—2019.07.31 故宫午门和东西雁翅楼展厅）展出"中华圣母"刺绣。

图 6-1　中华圣母绣像，刺绣，仝冰雪收藏

图 6-2　土山湾（TSW），《中华圣母像》，1924 年，布面油画，梵蒂冈博物馆藏

第六章　误读：中西之间的民间图像交流

图 6-3 圣母皇太后桌屏,1904 年,杉木,仝冰雪收藏

廷为之祝圣之后,但根据近年的实物发现可知,这一图像原型可追溯至清末参展美国 1904 年圣路易斯世博会的一架杉木浮雕"圣母皇太后"桌屏(见图 6-3)。基于现有图像实物和史料,这一"中华圣母像"在 20 世纪初的创作和传播历程如下:原型始自 1904 年清廷选送圣路易斯世博会的"圣母皇太后"桌屏[1],1908 年由法国神父委托土山湾画馆绘成油画"东闾圣母像"悬挂至保定东闾教堂,1915 年由北洋政府作为民国"教育成果"送展至旧金山巴拿马世博会,1924 年由梵蒂冈教廷指定为"中华圣母"标准像并祝圣,从此该图像以"中华圣母"之名在海内外广为流传[2]。

[1] 1903 年由上海土山湾工艺局下设木工工场制作。陈聪:《清末手工艺近代化研究》,北京:文化艺术出版社,2022 年,第 132 页。

[2] 张晓依:《从〈圣母皇太后〉到〈中华圣母像〉:土山湾〈中华圣母像〉参展太平洋世博会背后的故事》,北京天主教与文化研究所编:《天主教研究论辑》2015 年第 12 辑,第 184—204 页。

可以看到,"中华圣母像"不仅制作媒材丰富,其传播亦经历着从清末到民初诸种中西文化语境的转换。通过辨析和归纳现有"中华圣母像"诸媒介版本的不同图像学符号及其创作和展陈语境,本章将"中华圣母"这一视觉形象内嵌于20世纪初诸种文化情境之中加以考察,将其作为跨文化视觉艺术互动交融的一组案例,在各参与和委托赞助主体多方利益绞合过程中,以对理解和不解的包容与妥协,达成了一种既非传统亦非现代、既非本土亦非异域的奇特视觉共识,可称之为"误读式融合"。

一、图解:西式、中式、中西杂糅

笔者目前已知"中华圣母像"(指20世纪初制作,不包括现代再印刷和重绘)在细节上有区别的版本,包括油画、桌屏、刺绣、锦旗、浮雕、宣传画、任命卡、明信片、插图等媒介在内,共计十余种(见图6-4、图6-5)。根据其中视觉符号的不同样式组合,笔者将这些"中华圣母"图像分成"(a)偏中式"和"(b)偏西式"两种主要类型[1],它们分别在前景、中景、背景的视觉呈现上各有不同。其中,a类型更多中式皇室和祝寿符号(目前可见主要有8种各有细节差异或基于不同媒介传播的版本:木雕桌屏1座、刺绣1幅、彩色宣传单页1种、圣像卡片3种、明信片1种、浮雕1块);b类型则回避与中国皇室和祝寿有关的图案,而选用更为中立或在西方视觉语言体系中更常用的符号(目前可见5种:油画2种、黑白宣传单页1种、插图1种、圣像卡片1种)。此外,还有分别借用a、b两种图像元素组成的

[1] 现有研究基本将之区分为"中华圣母"和"东闾圣母"两种类型。宋稚青:《中华圣母敬礼史话》,台南:闻道出版社,2005年,第88页。Jean-Paul Wiest, "Marian Devotion and the Development of Chinese Christian Art During the Last 150 Years",收入中国社会科学院近代史研究所、比利时鲁汶大学南怀仁研究中心编著:《基督宗教与近代中国》,北京:社会科学文献出版社,2011年,第207页。

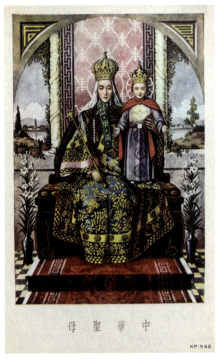

图 6-4 《中华圣母》,彩色单页宣传画,私人收藏

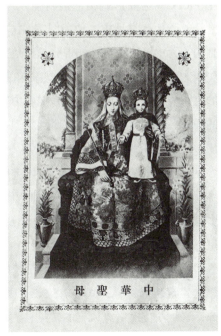

图 6-5 《中华圣母》,1927 年出版图书《天国之阶》扉页,黑白插图,徐家汇耶稣会神学院藏

第六章 误读:中西之间的民间图像交流

混合类型，如 2019 年在故宫展出的梵蒂冈博物馆藏"中华圣母像"油画。具体来说，相关图像符号分类依据如下（见表 6-1）：

表 6-1 "中华圣母像"两种主要类型

		（a）偏中式	（b）偏西式
前景	地毯	（a.1-1）团龙纹、蝙蝠纹、回纹饰带	（b.1-1）花草纹
	宝座	（a.1-2）曲腿、卷云纹	（b.1-2）直腿、方足
中景	屏风	（a.2-1）祝寿纹样（寿字纹或仙鹤纹）	（b.2-1）四叶纹
	立柱	（a.2-2）盘龙云气纹	（b.2-2）螺旋纹
背景	风景	（a.3-1）中式建筑（宝塔、中式房屋）	（b.3-1）自然风景
	转角	（a.3-2）有"皇"（右）、"后"（左）二字	（b.3-2）无汉字（无转角或代之以花朵）

首先，两种类型前景均有红色地毯和木质宝座，但地毯纹饰和宝座样式不同：a 类型中，地毯图案（a.1-1）为单独构图，主体为皇室专用团龙（蟒）纹，中心图案四角为寓意福寿的蝙蝠纹，图案主体左右两侧有传统式样的回纹饰带（包括正反回文和一笔连环回纹）；宝座（a.1-2）为曲形鼓腿，足内翻或外翻，饰有象征如意吉祥的传统卷云纹。而 b 类型中，地毯图案（b.1-1）为连续构图、重复花草纹，且两侧无中国传统纹样饰带分隔整块地毯，这样的红色花朵图案呼应着西方基督教视觉传统中的献祭与牺牲；宝座（b.1-2）则为更简洁的直腿方足、无纹饰，在清宫宝座中鲜有这种直腿立于层叠方足之上的样式，宝座靠背相比慈禧照片原型也更强化了半圆形弧线（照片原型中的宝座靠背仅略有弧度、近长方形），这样的半圆形靠背和直腿方足宝座，与拿破仑著名的"帝国宝座"有相似处（见图 6-6）。

其次，两版中景屏风图案和两侧立柱装饰各不相同：a 类型中，屏风图案（a.2-1）为祝寿纹样（寿字纹或仙鹤纹）；立柱（a.2-2）饰皇室专用盘龙云气柱。而 b 类型中，屏风图案（b.2-1）为更简洁抽象的四叶纹，这一纹样既与中国传统的柿蒂纹类似，也是西方常见的教堂建筑装饰符号；立柱（b.2-2）则将盘龙纹抽象为螺旋上升的纹饰，这是西方巴洛克风格的常见柱式。1924 年，"中华圣母"标准像

图6-6 安格尔,《拿破仑一世在帝国宝座上》(*Napoleon I on the Imperial Throne*),1806年,布面油画,259厘米×162厘米,法国巴黎军事博物馆藏

公布后,曾引起争议,争议焦点之一就在于 a 类型屏风上满布的寿字图案,尤其是被宋稚青神父称之为"染上新潮流的批判精神"的"知识水平略高者",认为"这些字均是迷信的符号"[1]。最终,这场争议因圣像的"显灵"、"圣母用奇迹证明她喜欢她的画像"[2]而平息下去。

再次,两版背景柱廊两侧远处风景不同:a 类型中,远景(a.3-1)有中式宝塔和房屋村落等人造建筑。而 b 类型中,远景(b.3-1)则只有自然风景,并无中国风建筑。最后值得注意的是上方转角边框内的纹饰区别:a、b 类型中均出现画面上方呈圆弧形拱廊状的构图方式,分割出左右上角两个对称的转角边框,其中,a 类型凡是使用此类构图的,转角内的纹饰(a.3-2)均为"皇"(右)、"后"(左)二字;而 b 类型中(20世纪后期重绘的除外),目前笔者所见均使用了此类构图,

[1] 宋稚青:《中华圣母敬礼史话》,第104—105页。
[2] 同上书,第113页。Jean-Paul Wiest, "Marian Devotion and the Development of Chinese Christian Art During the Last 150 Years": 208.

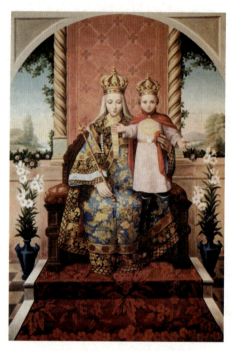

图 6-7　范殷儒,《中华圣母像》,油画,1908 年,美国旧金山圣依纳爵教堂藏

且转角内的纹饰（b.3-2）要么空白无转角，要么仅饰以简单的花朵。

就展示和传播方式而言，虽然 a、b 类型均有便于携带传播的小尺寸印刷品存世，但根据目前所见，相比之下，偏西式的 b 类型更多为陈列于教堂的大尺寸圣像油画，今日保定东闾教堂重绘油画，以及 2014 年土山湾研究者在旧金山圣依纳爵教堂发现的署名范殷儒的油画（见图 6-7）就属此类；而偏中式的 a 类型，则以民间广为传播的印刷品和工艺美术制品为主，比如上述 2019 年在故宫展出的绣像。宋稚青神父认为，带有祝寿和龙纹、偏中式的 a 类型是"在海外流传最广的中华圣母像"[1]。

而 2019 年在故宫展出的《中华圣母像》油画（见图 6-2）则融合了上述两种类型的特征：前景地毯是红色花草纹（a.1-1）饰正反回形纹（b.1-1），宝座既非 a 型，也在 b 型基础上增添了更多传统装

[1] 宋稚青:《中华圣母敬礼史话》，彩图第 7 页。

饰图案,且圣母一侧靠背增加了龙头;中景屏风为万寿纹、立柱为云龙纹,属于 a 类型中景样式;背景则为自然山水,属于 b 类型样式。可见,这件梵蒂冈藏油画是在对分别偏向中西风格的两种类型更为融通的基础上创作的。这幅画由土山湾画馆于 1924 年"中华圣母"标准像出炉当年绘制,并送展至次年在梵蒂冈举办的世界传教成果展,展期一年,观赏者达 100 多万人。1925 年展览结束后,这幅油画就赠予梵蒂冈,存放于"世界的灵魂"(Anima Mundi)展厅至今[1]。

二、对话:从"御容"到图像

2008 年,一件曾于 1904 年参展美国圣路易斯世博会杉木"圣母皇太后"桌屏的发现(见图 6-3),以实物挑战了以往文献中记载的 1908 年"东闾圣母"作为"中华圣母"原型的观点[2],而将"中华圣母像"的制作原型,从 1908 年保定东闾教堂雷孟诺神父(P. Rene Flament)的委托,前移至 1904 年慈禧指令溥伦组织参与美国世博会的政府行为。在这样的谱系下,"中华圣母像"的制作和跨国展示,就不仅是局限于传教士和教会学校内部的艺术创作行为和西方传教士的单向视觉输入,而是交织在本土视觉文化的社会政治语境中,与现代国际环境中国家形象的对外输出息息相关。

前文述及,20 世纪初,在经历了丧权辱国的局部战争和不平等条约的纷纷签署后,清政府不得不改变闭关锁国的封闭政策,开始转向国际寻求对话和支持。这在国家形象的视觉传播策略中,具体体现为向西方公开统治者肖像的视觉传达方式学习,尤以 1904 年慈禧油

[1] 故宫博物院、梵蒂冈博物馆:《传心之美:梵蒂冈博物馆藏中国文物精粹》,北京:故宫出版社,2019 年,第 8 页。
[2] 仝冰雪:《世博会中国留影》,上海:上海社会科学院出版社,2010 年,第 92—93 页。Jean-Paul Wiest, "Marian Devotion and the Development of Chinese Christian Art During the Last 150 Years": 203-205.

画肖像公开参展美国圣路易斯世博会为现代转型的标志。这一肖像的公开化，并不仅仅是图像呈现的表象问题，而涉及中国传统对于祖先容像、帝王"御容"禁忌观念的艰难改变，是扎根于深厚中国儒家哲学的本土视觉文化禁忌，在进入现代国际语境的过程中，在与西方源自古罗马公开展示祖先头像和帝王肖像的视觉文化传统相遇后，不得不进行的自上而下的现代观念转型。

在 20 世纪初许多公开印发的慈禧照片上方，都写有"大清国当今圣母皇太后"字样。"中华圣母像"参照慈禧照片更直接的佐证，来自民国初年时人对这一图像制作流程的记述[1]，即这一基督教女王形象的选取和获得，除仿效当时西方流行的安格尔式圣母面容外，还直接来自法国传教士雷孟诺提供给土山湾的慈禧照片印刷品。早在 1904 年上海刊行的《时报》上，慈禧照片就已公开发售；而依据照片着色的慈禧肖像，还在 1908 年登上了法国《画报》的封面（见图 1-8）——这可能就是时人记述的雷孟诺在"法国杂志"上看到，且引发他对中式圣母形象创作灵感的慈禧肖像[2]。

"圣母"之称，对慈禧而言，始自 1861 年咸丰帝驾崩后，当时的孝贞显皇后与同治帝生母懿贵妃，分别以两宫太后并尊，前者上徽号"慈安"，称"母后皇太后"；后者上徽号"慈禧"，即称"圣母皇太后"。中文"圣母"一词由来已久，最早用于指称本土道教女神仙，汉武帝即尊西王母为"圣母"；而在儒家传统中，更多作为"圣人之母"，尤其在官方文件中一般用于指称"皇太后"，武则天就曾自号"圣母神皇"。将基督教主要人物"耶稣之母"对译为中文"圣母"，是在 17 世纪之后逐渐出现并成为惯例的，从中也可见传教士结合本土语言习惯，塑造玛利亚尊贵身份的意图[3]。而这一视觉化的真正实现，只有在 20 世纪初的"圣母皇太后"桌屏中才得以达成：一方面

[1] 朱佐豪：《朝圣母简言》，上海：土山湾印书馆，1934 年，第 29 页。
[2] 宋稚青：《中华圣母敬礼史话》，第 82 页。
[3] 代国庆：《明清之际圣母玛利亚的中国形象研究》，华南师范大学博士论文，2010 年，第 101—111 页。

借助西洋绘画媒材和写实绘画手法,明确使用王冠、权杖、宝座等西方视觉传统中的"女王圣母"(Maria Regina)圣像符号;另一方面又借助控制中国政权近半个世纪的本土最高权威女家长"圣母皇太后"慈禧的华服和仪态形象。

根据汉斯·贝尔廷的研究,欧洲肖像画从中世纪到文艺复兴(即从"前现代"到"现代")的时代交替中,经历了从"圣像"到"肖像"的发展演变;继而,随着肖像制作需求的增多,从文艺复兴到19世纪中叶,又先后发生了从"胸像""肖像画"到"肖像照"的漫长艺术媒介演进[1]。然而,与西方语境下这一演进脉络恰恰相反,在20世纪初的中国本土语境中,一方面,"中华圣母像"需要依赖世俗等级中至高无上的统治者"肖像",为"圣像"赋权,经历了与欧洲相反的、从"肖像"到"圣像"的制作过程;另一方面,"中华圣母像"需要依托西方最新媒介"肖像照"进行制作,但最终又以模仿西方写实绘画传统的"肖像画"形式呈现出来,也经历着与欧洲相反的、从"肖像照"到"肖像画"的媒介变化。在这个意义上,"中华圣母像"的创制,与上述西方肖像的现代发展脉络是背道而驰的,而这一独特的中国视觉文化情境,也正是"中华圣母像"在20世纪初实现视觉创新之"新"的所在。

因此,无论是"女王圣母"这一圣像符号所渊源的西方视觉文化传统,还是油画、照相、写实技法这些在20世纪初作为"舶来品"和现代化象征引入中国的新艺术媒材和创作方法,乃至于传统作为皇室禁忌、禁止逾出宫廷的"御容",能够堂而皇之在国内外大众传媒中公开传播、作为商品销售,都缠绕在近代中国视觉文化转型的独特本土语境中。于是在这里,清末新政期间,在中国统治者"御容"打破千年禁忌、走向公开化(即慈禧油画像和肖像照在海内外得以公开展示和售卖)的背景下,西方传统的"女王圣母"圣像符号,与几个

[1] 汉斯·贝尔廷:《脸的历史》,第163—171页。

世纪前即在中国成形的"母皇"圣母观念[1],终于在20世纪中国实现了有机的图像整合。

在这样的语言文化背景下,19世纪后半叶,慈禧"圣母皇太后"之名,虽在官方正统中仍是以孝道传统指称的"皇太后"这一帝王之母的身份,但在民间语境中,更易与各种女神形象相重叠,而这两者实际并不冲突,均是维护神圣王权的天然需求。慈禧的许多扮装像(绘画和照片)中,就多以兼容多种宗教信仰的视觉形象,展现其全能的神性。前文述及,最常见的慈禧扮装像,是以观音形象示人,其中常常同时兼有佛教和道教相关视觉符号。在一幅由清宫画师送给西洋传教士的慈禧扮观音像中,观音一改传统白衣,而换之以基督教圣母惯用的蓝色,有学者认为,这其中就受到了西洋圣母像的影响[2]。

慈禧借用基督教的"圣母"形象,彰显其跨宗教的全能神性,在西方一神论文化传统看来,这简直是不可理解的异端。然而,在以多神论和多元融合为传统的亚洲文化中,这种现象却是一直存在的。杜赞奇(Prasenjit Duara)称这种深深扎根于东方的文化融合方式为"对话式超越"(dialogical transcendence),认为与往往囿于二元论非此即彼的导向民族主义的西方的"激进式超越"(radical transcendence)历史发展模式相比,东方的"对话式超越"恰恰是21世纪"超越全球现代性危机"的一个可能的出口[3]。

三、语境:视线交织的现代性

近年多种"中华圣母像"实物已陆续从尘封的库房中重新发现和

[1] Song Gang, "The Many Faces of Our Lady: Chinese Encounters with the Virgin Mary between 7th and 17th Centuries," *Monumenta Serica: Journal of Oriental Studies* Dec 2018, 66 (2): 334-337.

[2] Li Yuhang, "Painting Empress Dowager Cixi as Guanyin for Missionaries' Eyes", *Orientation* Vol.49, No.6, (Nov/Dec 2018): 50-61.

[3] 杜赞奇:《全球现代性的危机:亚洲传统和可持续的未来》,第143—187页。

公开展示出来，据此，笔者梳理出了20世纪初"中华圣母像"制作的一个简单时间轴（见表6-2）。从中可见，其一，从慈禧主导的晚清新政，到袁世凯统治的北洋政府时期，"中华圣母像"的制作和对外展示，可谓中国统治者试图"自上而下"实现现代国际形象转型的一种视觉表征：始自20世纪初的清末新政期间，以慈禧对西方艺术媒介（油画、摄影）和现代传媒方式（报刊、博览会）的支持为"新"之表征；延续至北洋政府以"东闾圣母"油画作为"现代"教育成果之代表，向国际社会展示其"现代"政权形象（如参展1915年巴拿马世博会）。

其二，从西洋传教士对"西画东渐"视觉图像的择取这条线索看，19世纪中期以来，圣母崇拜、圣母图像、圣母朝圣活动由法国扩展至欧洲各国，并随基督教信仰的传播扩展至更广大地域，成为世界范围内的一种流行的宗教文化实践和文化产品，这必然也影响了同一时期在中国的西洋传教士对视觉材料的选择[1]。19世纪后期在欧洲广为流传的"卢尔德圣母"（Notre-Dame de Lourdes）图像，在中国就多有出现。与此同时，传教士在进入中国后，也面临着与利玛窦时代相当的、如何以中国人能懂的方式展现圣母尊贵身份的问题，有鉴于此，法国传教士雷孟诺在1908年参考由中国官方公之于众的慈禧肖像，试图借助在他看来具有"中国样式"的视觉形象，结合能够承载其心目中具有"艺术性"的油画媒材和西方写实技巧，向中国观众展示在当时具有新奇视觉吸引力的圣母形象。

此外，从罗马教廷方面的文化政策导向看，教皇本笃十五世（Benedict XV）在位期间（1914—1922）就主张改变18世纪以来日趋欧化的传教方式，1919年11月发布《夫至大》（*Maximum Illud*）通谕，其中明确提出鼓励地方性本土文化艺术的多样化发展，这在其继任者教皇庇护十一世时期（Pius XI，1922—1938）得到进一步推进。

[1] Jeremy Clarke, *The Virgin Mary and Catholic Identities in Chinese History*. Hong Kong University Press, 2013: 74-82. Jan M. Ziolkowski, *The Juggler of Notre Dame and the Medievalizing of Modernity*, Open Book Publishers, 2018: 51-95.

表 6-2　清末民初"中华圣母像"制作时间及相关事件简表

时间	国内背景	相关传说与事件	参加国际展览	该图像现状
1900	义和团运动	白衣圣母在东闾显圣保护教众		
1901	清末新政	东闾教堂建成，本地贞女绘制第一版圣母像		
1904	清末新政	凯瑟琳·卡尔绘制慈禧肖像油画在世博会美国馆展出；"圣母皇太后"桌屏在世博会中国村展出；慈禧照片在《时报》公开发售	美国圣路易斯（纪念美国购买圣路易斯安娜一百周年）世博会，展期216天，入场人数达1969万	私人收藏圣母太后桌屏（2008年购入）
1908		雷孟诺神父委托土山湾画馆以慈禧照片和安格尔圣母像为范本定制"东闾圣母像"油画		复制品现存保定东闾教堂（20世纪80年代复制）
1915	袁世凯北洋政统治时期（1912—1916）	北洋政府以"教育成果"名义送展"东闾圣母像"至世博会教育馆，同时美术馆展出沈寿刺绣像（令藏南京博物院），广获好评	美国旧金山巴拿马（庆祝巴拿马运河通航）世博会，展期288天，人场人数达1900万	圣依纳爵教堂署名 Wan-Yn-Zu（范殷儒）油画作品（2014年土山湾工作人员在该教堂仓库发现）
1919		"东闾圣母"第一次朝圣活动		
1924	新文化运动（1915—1923）、五四运动、东西文化论战、科玄论战	刚恒毅主持召开中国天主教第一次全国教务会议（上海），选定"中华圣母像"标准像并祝圣		土山湾印制大量"中华圣母像"印刷品、工艺美术品（木雕、刺绣等）出售
1925	非基督教运动（1922—1927）	土山湾画馆绘制油画"中华圣母像"送至梵蒂冈参展	梵蒂冈世界传教成果展，展期1年，100多万游客观展	梵蒂冈博物馆收藏署名 TSW《中华圣母像》（馆藏著录绘于1924年）

1925年在梵蒂冈举办的传教成果展，汇集了来自世界各地的10万余件文物和艺术品，其中就包括上述来自土山湾画馆的"中华圣母像"油画。正是在庇护十一世的支持下，刚恒毅在1922年作为教廷驻华代表进入中国，主张实行本土化的传教策略，1924年在上海主持召开中国天主教第一次全国教务会议，并指定了"中华圣母"标准图像范式。从此，这一图像以各种传统和现代视觉媒介，得以在海内外生产和传播。

而回到本土文化现场，"中华圣母"标准像的选择和传播，实际上又直接生发自民国初年国内激荡的社会文化背景。此时正值"新文化运动""东西文化论战""科玄论战"此起彼伏之时，对中西文化优劣、科学与宗教孰是孰非的争议，以及对西方文化的择取、引进和研究，成为中国文化现代转型过程中的一个关键环节。其中，基督教作为西方文明的一支重要精神资源而得到推崇，但又因其与科学、理性的天然龃龉而遭到批评，同时也因其与商业资本、殖民文化的联系而受到抵制[1]。毕竟，基督教与西方现代性的关系，在其原生语境中本就充满争议——要么从基督教中找到"现代性的神学起源"[2]，要么又"把现代性理解为启蒙和否定上帝的结果"[3]。

1917年，蔡元培在著名的"以美育代宗教"演讲中，就提出不应因"见彼国社会之进化"，要么盲从西方教士信仰基督教，要么回归本土复兴孔教，而应从审美角度看待以往的西方宗教图像，培养对更为普世的"纯粹美感"的欣赏[4]。这实际上是对传教士希望通

[1] 陶飞亚：《"文化侵略"源流考》，《文史哲》2003年第5期，第31—39页。杨剑龙：《论"五四"新文化运动与基督教文化思潮》，《世界宗教研究》2011年第3期，第102—111页。
[2] 米歇尔·艾伦·吉莱斯皮：《现代性的神学起源》，张卜天译，长沙：湖南科学技术出版社，2012年。马克斯·韦伯：《新教伦理与资本主义精神》，于晓、陈维纲等译，北京：生活·读书·新知三联书店，1987年。
[3] 彭丽君：《哈哈镜：中国视觉现代性》，张春田、黄芷敏译，上海：上海书店出版社，第14页。
[4] 蔡元培：《以美育代宗教说》，收入郎绍君、水天中编：《二十世纪中国美术文选》（上卷），上海：上海书画出版社，1999年，第15—19页。

过视觉形象实现沉浸式宗教体验的反对,但又与传教士委托制作具有审美价值的艺术品的主张达成了一致。1921年,在《中西文化及其哲学》系列讲座中,梁漱溟指出了当时国人对西方文化的三种常见误区("先西后中""以西论中"以及回避"何谓中国文化"),而梁漱溟认为,解决本土问题的关键,还是要具体回到本土文化。这部讲稿出版后,一年间销量达十余万册,此后更是再版十多次,译成十多种语言,曾引起国内外广泛反响[1]。也正是在这一既要发展普适的、审美的视觉文化,又要捍卫和追问何为本土文化的时代背景下,刚恒毅提议选择更偏中式的"中华圣母"为标准像。而与此同时,抵制基督教的"非基运动"(1922—1927)在全国范围的展开,也反向促动着新教的本色化进程和天主教本土化路线的落实,由此,融合中西视觉文化语言的"中华圣母像"得以大量复制并广为传播。

由此可见,从与晚清宫廷息息相关的"圣母皇太后"桌屏现身美国世博会中国村,到天主教廷指定的"中华圣母"标准像,并最终以架上艺术品、工艺美术品、印刷品等适用于各消费层级受众的多种视觉媒材行销海内外,这正是20世纪初中西视觉文化交流互动过程中,多元主体彼此观望、回应、误读、博弈、合作的结果。在这个意义上,从晚清到民国的时代变迁中,呈现为"女王圣母"形象的"中华圣母"图像和实物,在多方利益绞合中,穿梭展陈于国内外现代公共空间、交织在多重视线和复杂的社会政治文化语境中,形塑出20世纪初艰难探索中的中国现代视觉文化与中国现代国际形象建设的一种新视觉表征。

四、小结:一种"误读式融合"的可能性

综上所述,与18世纪中西"礼仪之争"的双方主体均呈现出彼

[1] 梁漱溟:《东西文化及其哲学》,北京:中华书局,2016年,第275页。

此隔绝和消极抵制相反,"中华圣母"图像的制作和传播,是中西方诸多利益群体对于重建合作与共识的一种积极推进。而与当代人所身处(写实主义之后)的视觉文化语境不同,这一杂糅中西视觉文化的东方圣母形象,与20世纪初中国本土从"美术革命"到"革命美术"(以写实技法为主张)的"革命现代性"、以都市摩登为代表的"时尚现代性"、主张客观求真的"科学现代性"等本土现代性思潮,既有共识又相互区别,共同汇流成与西方标准现代性叙事不同的另类本土现代性进程。

因此,对"中华圣母像"的解读不能抽离具体历史情境。本章通过重返20世纪初其创生时代的文化现场,从三个角度(分别着眼于辨析和归纳诸"中华圣母像"版本的不同图像学符号、追溯该图像原型在清末新政中的创制缘起及其在民国初年持续变化的再创作和展陈语境),力图以"时代之眼"对"中华圣母"图像及其创作语境进行细读和重审。其中可见,正是多方参与主体为达成共同诉求,在求同存异基础上的包容,成为这一视觉文化实践发生与发展的基本保证。

在这个意义上,这一生发于20世纪初本土现场的中西视觉文化交融,与其说来自多元文化彼此的精准认知和深度沟通,毋宁说更多是在同时代多维度文化情境互相关联绞合基础上,因地制宜、因时制宜的误读式理解。这里的"误读"根本上来自视觉语言在不同文化符号体系中的多义性和流动性等图像属性,"误读"可通过文化交流的深入而减少,但难以完全避免。而通过对这一独特东方圣母图像及其制作语境的研究,可以看到,对"误读"可能性的包容,以及在"误读"基础上的推陈出新(而非对"误读"的恐惧以及继之而来的故步自封),可推进多元文化实现某种程度上的融合,此即"误读式融合"的意义之所在。

第七章 融合：民间图像的跨国制作与展陈

> 西方文明和天朝帝国文明正在中国发生密切接触。我们不得而知的是，这一接触能否产生比两种母体文明都要优异的新文明，或者说这种接触只会摧毁本土文化……他们（指中国人）无为静观，无意改变眼中所见。从中国画里就可以看出来，中国人从观察万物各异情状中得到愉悦，不愿先入为主设定图景，再缩减万物配图入景。他们没有西方人视为第一要务的进步理想。当然，即便对西方人来说，进步也是现代才有的理想……
>
> ——［英］伯特兰·罗素（Bertrand Russell），《中国问题》（1922）[1]

文化的涵化（acculturation）和同化（assimilation）最终打破了新成员和旧精英之间的障碍。被征服者不再认为帝国是个外来占领他们的政体，而征服者也真心认为这些属民是自己帝国的一员。终于所有的"他们"都成了"我们"……我们眼下正在形成的全球帝国，并不受任何特定的国家或族群管辖。就像古罗马

[1] 伯特兰·罗素：《中国问题》，田瑞雪译，北京：中国画报出版社，2019年，第209—219页。

帝国晚期,它是由多民族的精英共同统治,并且是由共同的文化和共同的利益结合。

——[以色列]尤瓦尔·赫拉利(Yuval Noah Harari),《人类简史:从动物到上帝》(2012)[1]

"中华圣母像"不仅是20世纪初诞生的一种独特的本土化图像样式,也是与中国近代视觉文化转型伴生的一种杂糅中西文化的视觉现象。这种现象不仅在图像溯源与图式解读方面,尚待有系统的专题研究,其引发的与中国现代视觉文化建构相关的议题亦有待进一步探讨。其中涉及的问题包括:这一为欧洲传教士委托制作和选取、并视之为中国本土化代表的艺术形象,其"艺术性"和"中国样式"是以何种视觉符号呈现出来的?这样的视觉符号隐含着中西方彼此对于"他者"视觉文化的何种期待?双方在合作中又达成了何种共识的视觉创新?此外,经由视觉文化交融并达成共识的圣母形象,究竟依据的是何种混杂着中西方视觉记忆与想象的图像传统?还有,这一保守且不成熟的"写实"手法创作的"中华圣母像",在20世纪初的本土语境中,又缘何、如何且在何种程度上呈现独特的本土现代性表征?

基于对上述问题的思考,本章通过追溯、辨析、阐释各图像母本的异同及创作语境,尝试探讨在视觉形象的中西融通之间、在全球语境与本土社会文化的互动之间,经由这一东方圣母个案所折射出清末民初视觉文化转型的一种独特的本土尝试。

一、缘起:何为"艺术性"与"中国样式"

关于"中华圣母像"的委托制作缘由,目前普遍采纳的说法是,1908年年初到保定东闾教堂上任的雷孟诺神父,想要一幅更

[1] 尤瓦尔·赫拉利:《人类简史:从动物到上帝》,北京:中信出版社,2017年,第190—196页。

"庄严"、更具"中国样式"的油画肖像,即后来著名的"东间圣母像"[1]。但是,回到戴牧灵(J.M.Trémolin)关于1908年以前东间教堂圣母像的记载,可以看到,1901年东间教堂建成后,供奉的本就是一幅由本地贞女绘制的圣母画像,画面以圣母子为中心,任神父(Father Giron)手持新建的教堂站立一侧,另一侧是包括男女老少在内的本地信徒[2]。这一出自本地贞女之手、描绘本地信徒的圣母像不可谓不具"中国样式",但雷孟诺仍然认为,这幅本土圣母像"欠艺术性,风格不够雅观,而且人物繁多,主题模糊,有失庄严,不适合作为圣堂主保的圣像供奉"[3]。可见,雷孟诺理想的圣母像,并不是随便什么样的"中国样式",而是要具有"艺术性"的"中国样式"。

那么,什么是具有"艺术性"的"中国样式"呢?从雷孟诺给土山湾画馆寄去一张安格尔著名的《圣母崇拜圣体》(见图8-1)作为圣母面部参考、一张慈禧肖像照作为服装参考[4],可知此时雷孟诺所认为的"中国样式",并非具有中国人面容的圣母,而是身着中国皇后服饰的、安格尔式圣母。安格尔在1854年创作的这幅《圣母崇拜圣体》,双目垂顺,面容恬淡,呈礼拜圣体的谦卑神态。但雷孟诺却一改这幅安格尔圣母的素雅衣着,反而在"中国样式"中刻意彰显服装的华丽。由此可见,其一,这里的"艺术性"是以法国学院派新古

[1] 目前学界主要依据的原始材料是1925—1933年间《北京天主教月刊》(*Le Bulletin Catholique de Pékin*)关于"东间圣母"和"中国圣母"的一系列文章。Jean-Paul Wiest, "Marian Devotion and the Development of Chinese Christian Art During the Last 150 Years," 收入中国社会科学院近代史研究所、比利时鲁汶大学南怀仁研究中心编著:《基督宗教与近代中国》,第200—202页。宋稚青:《中华圣母敬礼史话》,第81—83页。

[2] Jean-Paul Wiest, "Marian Devotion and the Development of Chinese Christian Art During the Last 150 Years": 200-201. 张晓依:《从〈圣母皇太后〉到〈中华圣母像〉:土山湾〈中华圣母像〉参展太平洋世博会背后的故事》,北京天主教与文化研究所编:《天主教研究论辑》2015年第12辑,第193页。

[3] 宋稚青:《中华圣母敬礼史话》,第82页。

[4] 朱佐豪:《朝圣母简言》,上海:土山湾印书馆,1934年,第29页。Jean-Paul Wiest, "Marian Devotion and the Development of Chinese Christian Art During the Last 150 Years": 201.

典主义油画,尤其是以擅长东方主义风格的安格尔为标准的;其二,这里的"中国样式",既不描绘中国人的面孔,也不呈现朴素的中式服饰,而是以当时能彰显最高权威的本土服饰为代表。

这一"西体中用"的创作思路,应与当时西来传教士在中国实际发生的换装体验有关[1]。在雷孟诺所处的晚清,服饰仍以本土化的方式传递着关于身份等级、文化阶层和权力的视觉信息,这与利玛窦时代设计出独特的"儒服"以彰显传教士作为"西儒"的身份有着一脉相承的视觉传达策略。在这里,雷孟诺需要的不仅是中国服饰,而是能够彰显圣母威严、作为中国女性服饰最高等级代表的满清皇后服饰。但仅从雷孟诺提供的黑白照片中,画家当然不能得到服饰颜色的参考[2]。在照搬作为当时中国皇室最高等级服色的明黄,还是依据以安格尔圣母蓝色衣袍为代表的西方圣母服色惯例之间,土山湾画馆的画家最终遵从了后者,采用蓝色为主色调,毕竟黄色在基督教视觉传统中,更多传达着谎言、背叛、嫉妒等恶行[3]。

此外,仅就油画这一艺术媒材而言,虽然明末清初已随耶稣会士在中国得到一定范围的展示和传播,清宫也早有此类画种的收藏、创作和展陈,但是对大多数本土中国人来说,在20世纪20年代以前,油画仍然是十分陌生的外来事物,油画颜料不仅完全依赖进口,色彩和种类也都非常有限[4]。雷孟诺仍坚持克服物质材料不易获得的困难,指定以油画绘制圣母像,则既与扎根于西方视觉文化传统中,将油画这一媒材天然指认为"架上艺术"和"高雅艺术"的必要组成部分有关,也与西方视角下以油画这一媒材更擅长的"写实"和

[1] 朱佐豪:《朝圣母简言》,第29页。
[2] 虽然时人多以为这张照片是美国女画家凯瑟琳·卡尔绘制的慈禧油画像照片,但根据颜色和样式比对以及现有实物发现和时人关于雷孟诺父受到当时刊登于法国杂志的慈禧肖像的记载,这张照片应当是慈禧赠予老罗斯福总统女儿爱丽丝·罗斯福,并于1908年6月20日着色刊登于法国《画报》封面的一张黑白照片。
[3] Michel Patoureau, *The History of a Color: Yellow*, Princeton and Oxford: Prinston University Press, 2019: 111-128.
[4] 朱伯雄、陈瑞林:《土山湾画馆与西画用品》,收入黄树林编:《重拾历史碎片:土山湾研究资料粹编》,北京:中国戏剧出版社,2010年,第238页。

造型能力定义何为"艺术品"、何以衡量"艺术性"有关。至此，可以看到，在"中国样式"的圣母像中，雷孟诺主张以慈禧服饰唤起本土视觉符号系统中对于女性最高等级身份和权威的想象，并换之以延续基督教传统中常见的圣母服色（蓝色），同时坚持以油画这一西洋媒材绘制，事实上促成了将中西方不同视觉文化符号交融于一体的一次图像创新。

除油画这一媒材本身承载的西方主流艺术创作技艺和自成一体的西洋视觉文化传统之外，就何为"艺术性"而言，在上述引文中，雷孟诺已从艺术风格、构图、用途几个方面阐述了圣像"欠艺术性"的原因：风格要雅观、不能粗俗；构图要主次分明、不能人物众多；用途要明确用于教堂礼拜，而不是民间嬉戏。其中，风格粗俗、不分层次、流于民间嬉戏，显然是雷孟诺对本地贞女所作画像的评价。但是，根据宋稚青的记载，与雷孟诺的评价相反，中国人对本地贞女所作画像不仅不反感，反而很是喜欢。不过，委托自土山湾画馆的"东闾圣母"完成后，中国人的反应则表现出更高程度的"非常喜欢"，不仅如此，甚至"惊奇不置"[1]，也就是这一新版的"写实"圣母油画像，在中国民间达到了视觉震惊的效果。

从本地受众对两版圣母像的反应中，可以看到，无论是更具本土性、由当地贞女所绘的第一版东闾教堂圣母像，还是按照西洋传教士对具备"艺术性"的"中国样式"要求，所绘令人"惊奇不置"的"东闾圣母"，本地民众均表示出接受的审美态度。宋稚青这样解释："因为他们（指本地民众）没有见过更美丽的像。但实际上，它（指第一版圣母像）却很平常"[2]，于是，"孟神父想画一张更美丽的像，以表现圣母的美丽"[3]。而在这一更换圣母像的事件中，新上任的雷孟诺神父起了主导作用：雷孟诺坚持替换本地人已经接受了的画像，认为民间绘制的圣母像人物太多，不登大雅之堂，亟须代之以更为庄

[1] 宋稚青：《中华圣母敬礼史话》，第129页。
[2] 同上。
[3] 同上。

严、人物主次分明、适用于教堂神圣空间礼拜的画像。这一制造更为"幻真"的"美丽"图像,进而通过对图像的观看,辅助和引导来教堂参观礼拜者沉浸于宗教体验,正是传教士所期待的真正有感染力的"艺术性"效果,这一"艺术性"既扎根于西方深厚的视觉文化传统,也是大航海时代以来,西方文化对外输出的一种主要方式[1]。

"活灵活现"的写实技法作为西洋图像特有的"艺术性"之所在,曾给明末清初的中国人带来普遍的视觉震撼。万历皇帝曾惊叹圣母油画像为"活神仙"[2],文人士大夫也纷纷称赞"其貌如生""如明镜涵影,踽踽欲动"[3]。宗教图像的作用虽不止于纯粹的审美欣赏,卓越的审美效果却往往是通达超凡宗教体悟的有效手段,因此,非同寻常的视觉震撼常常是文化和宗教传播能够顺利开展的一个前提。比如,16世纪,利玛窦在广东肇庆创建第一处传教驻地时,当地民众就因为圣母像的"栩栩如生",不约而同地在圣母像前虔诚跪拜[4];17世纪,在瞻仰"美非常而莫伦"的圣母像后,徐光启"心神若接,默感潜孚"[5];18世纪,法国耶稣会修士傅圣泽(Jean Francoise Foucquet)也在信中写道,"根据我对中国人天性的了解,如果我们将宗教仪式搞得更辉煌亮丽,一定会对中国人更有吸引力……今年从法国带来的那些美丽的宗教画像使所有的基督教徒深有感触"[6]。这一系列"艺术性"一脉相承的,正是文艺复兴以来,西方主流的视觉文化传统和审美趣味。

[1] Evonne Levy, "Early Modern Jesuit Arts and Jesuit Visual Culture: A View from the Twenty-First Century," *Journal of Jesuit Studies*, Vol.1 2014 (1): 66-87.

[2] 利玛窦:《利玛窦全集:利玛窦中国传教史》,罗渔译,台北:光启出版社、辅仁大学出版社,1986年,第347页。

[3] 顾起元:《客座赘语》,收入《续修四库全书》(卷1260),上海:上海古籍出版社,1995年,第192页。姜绍书:《无声史诗》,收入《续修四库全书》(卷1065),上海:上海古籍出版社,1995年,第578页。

[4] 利玛窦、金尼阁:《利玛窦中国札记》,何高济等译,北京:中华书局,2010年,第168页。

[5] 李杕:《徐文定公行实》,收入宋浩杰编:《中西文化会通第一人:徐光启学术研讨会论文集》,上海:上海古籍出版社,2006年,第231页。

[6] 杜赫德:《耶稣会士中国书简集》,郑德弟等译,郑州:大象出版社,2001年,第225页。

综上所述，如果将1908年雷孟诺决定委托绘制一款新的圣母像，视为一次艺术创作事件的缘起，那么，在判定何为"艺术性"、选定何为"中国样式"的过程中，首先必须看到，传教士来自彼时西方主流的视觉经验，在其中起到了主导作用。在这里，谁来规定什么是值得看的，什么不是，亦即什么是"艺术"，什么是具有"艺术性"的，什么才是合理的"中国样式"，天然内嵌着来自"他者"的凝视目光。这既是来自西方传统对"他者"视觉习惯的跨文化改造，也是西方现代文明全球化网络的一种有效生成路径。

但即便如此，这一来自"他者"的图像范式本身，在落地于异域文化土壤时，也常常因视觉图像本身的多义性、流动性和能动性，在跨语境的读图和误读中，持续推动着中国现代视觉文化的多样化建设和创新，不能完全等同于殖民政治话语的强权。毕竟，这一凝视目光并非单向运作，而需要观者"深有感触"地接受才得以达成。其中，即使不熟悉外来艺术传统的中国人，也并非全然被动地接受所谓殖民话语的单方面再造，而是在具有主观能动性的观看体验中，在自身传统与外来视觉文化习惯相遇的过程中，逐渐形塑出既不完全传统也不完全外来，是一种本质上你中有我我中有你、中西杂糅共生的独特本土视觉经验，最终共同汇流于20世纪中国的视觉启蒙进程之中。

二、图式：形象源流与本土视觉创新

目前所见几种"中华圣母像"，虽细节各有差别，但都整体含有慈禧的服饰样式，以及以蓝色为主的服饰配色，其中圣母均头戴西式王冠，手持鸢尾花权杖，宝座位于台阶之上，两侧有百合花和玫瑰花装饰。这些共同的图像符号，既是构成"中华圣母像"的主要提示性视觉元素，也是有细节差异的多个版本"中华圣母像"都能得到教会认定并合法传播的视觉创新性之所在。无论是1908年法国人雷孟诺委托制作该图像，还是1924年刚恒毅选取该图像为中华之代表，可以看

到,此时西洋传教士在图像制作和选取中均以圣母像的"本土化"为要旨,但同时也持续传承着西方圣母像的传统视觉符号。其中,一改安格尔圣母简单的头纱装饰,"中华圣母"佩戴着华丽的王冠,并以右手持鸢尾花权杖,左手揽小耶稣立于膝上。王冠、权杖、宝座三者,作为象征权力的图像符号,贯穿各种类型的"中华圣母像"始终。

这种佩戴王冠的"女王圣母"图像并非中国首创,在西方基督教视觉传统中,自中世纪一直存在,到哥特时期随圣母崇拜大量出现(如 14 世纪早期巴黎圣母院的"巴黎圣母"真人等大雕像),且早期多以类似"中华圣母像"的正面像呈现[如 12 世纪初沙特尔教堂《华窗圣母》(Notre Dame de la Belle Verrière),见图 7-1]。除怀抱小耶稣外,圣母有时也持百合花权杖[如卢浮宫藏 14 世纪《查理四世王后圣母像》(Virgin of Jeanne d'Evreux),见图 7-2],以示尊贵威严。总的来说,这一图像在西方基督教世界的早期传承,经历了从近东"拜占庭王后"(Byzantine Empress)到天主教"西方女王"(Western Queen)的图像流变[1]。

而回顾圣母形象在中国的变迁,可以看到,20 世纪初的"中华圣母像"能够明确以视觉图像彰显"女王圣母"的身份,确是中国基督教图像传统中的首例。迄今可见最早的在华圣母图像,出现在 20 世纪中叶才重见天日的 14 世纪扬州卡特琳娜墓碑雕刻顶部(见图 7-3)[2],圣母左手怀抱小耶稣于膝上、右手置于胸前,坐于一中式座具上,是同时代意大利流行的典型的宝座上的"指路圣母"(Virgin Hodegetria)圣像图式[3]。虽然"宝座"这一意象在拜占庭视觉传统中常与"王权"联系在一起[4],但是,在经由图像转译为宽大的中式座

[1] Marion Lawrence, "Maria Regina", *The Art Bulletin*, Vol. 7, No. 4 (Jun., 1925): 161.
[2] Francis Rouleau, "The Yangchow Latin Tombstone as a Landmark of Medieval Christianity in China," *Harvard Journal of Asiatic Studies* 17 (1954): 346-356.
[3] 这一延续至文艺复兴的基督教经典圣像图式,经由"拜占庭风格"到"十字军艺术"(Crusader Art)的西传,至 13 世纪 80 年代开始在意大利流行。吴琼:《"指路圣母图"与意大利文艺复兴绘画"方言"的形成》,《艺术学研究》2020 年第 4 期,第 60—67 页。
[4] 同上书,第 61—63 页。

第七章 融合：民间图像的跨国制作与展陈

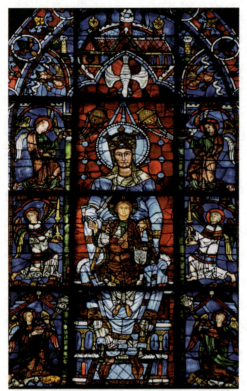

图 7-1 《华窗圣母》，1150 年，彩色玻璃，法国沙特尔教堂

图 7-2 《查理四世王后圣母像》，1324—1339 年，镀金银、透明搪瓷雕塑，高 68 厘米，法国巴黎卢浮宫藏

图 7-3　扬州拉丁文墓碑及顶部"扬州圣母"拓片，1342 年，扬州博物馆藏

椅后，这一既无靠背也无华丽装饰的"宝座"，在中文语境中已失去了对尊贵身份与至高权力的能指。圣母和耶稣均着以朴素白描刻绘的长袍，既无权杖，更无王冠，因此，在彰显圣母的尊贵权力身份方面，这一西洋图像的中式转译在视觉上并未取得成功。根据该雕刻出土的地点推测，这幅迄今在中国出现最早的圣母图像，在制成仅半个世纪后就被埋入城墙[1]，加之墓主人外籍商人家族的身份，这一宝座上的"指路圣母"圣像图式，在中国终难产生广泛而长期的影响。一般认为，从唐朝景教入华到元朝也里可温教的盛行，对圣母的礼拜和描绘，仍仅限于胡人群体等小圈子。这样的情况，在耶稣会和托钵修会入华的明末清初发生了根本改观[2]。

[1] 夏鼐：《扬州拉丁文墓碑和广州威尼斯银币》，《考古》1979 年 6 月，第 532—537 页。
[2] Song Gang, "The Many Faces of Our Lady: Chinese Encounters with the Virgin Mary between 7th and 17th Centuries," *Monumenta Serica: Journal of Oriental Studies* Dec 2018, 66 (2): 312.

明清之际，在耶稣会"文化适应"传教策略影响下，基督教掀起第三次入华高潮，相比更难为中国人所理解的耶稣钉十字架的半裸体形象和"贼首"故事[1]，圣母故事和形象更广为流传，成为耶稣会有力的传教方式之一[2]。甚至到 16 世纪末，南京城里的中国人普遍认为基督教的"天主"是一个怀抱着婴儿的妇人，更有中国人将基督教的神误认为是佛教的观音[3]。以利玛窦为代表的第一代耶稣会传教士，在"走上层路线"的社交活动中，自塑"西儒"饱学之士的身份，以提升基督教在华的文化地位，向包括官员和文人士大夫在内的社会主流群体展示来自西洋的最新科学和人文艺术成果，其中就包括圣母油画像。1601 年，利玛窦曾向万历皇帝进献两幅圣母像，中国人分别称之为"古画"和"时画"[4]。向达和方豪两位中西交通史家称这一事件为"西洋美术传入中国之始"[5]。

据记载，1598 年，利玛窦曾收到一幅从欧洲寄来的祭坛画《塞维利亚圣母子》，这是塞维利亚圣母主教堂（The Cathedral of Santa Maria de la Sede in Seville）大型祭坛画"指路圣母"全身像[6]（见图 7-4）的

[1] 清初反教人士杨光先即称"耶稣乃谋反正法之贼首，非安分守法之良民"。杨光先：《不得已》，收入方豪、吴相湘编：《天主教东传文献续编》，台北：台湾学生书局，1966 年，第 1135 页。

[2] 谢和耐称，"耶稣会士们试图传入东亚的第一种信仰恰恰就是对圣母的信仰"。安田朴、谢和耐等著：《明清间入华耶稣会士和中西文化交流》，耿升译，成都：巴蜀书社，1993 年，第 94 页。

[3] 谢肇淛：《五杂俎》，上海：上海书店，2001 年，第 82 页。裴化行：《天主教十六世纪在华传教志》，萧浚华译，上海：商务印书馆，1936 年，第 282 页。John E. McCall, "Early Jesuit Art in the Far East IV: In China and Macao before 1635," *Artibus Asiae*, 1948, 11 (1/2): 47.

[4] 韩琦、吴旻：《熙朝崇正集、熙朝定案：外三种》，北京：中华书局，2006 年，第 20 页。

[5] 向达：《明清之际中国美术所受西洋之影响》，收入向达著：《唐代长安与西域文明》，重庆出版社，2009 年，第 396 页。方豪：《中西交通史》，长沙：岳麓书社，1987 年，第 907 页。

[6] 即"安提瓜礼拜堂圣母"（Virgin of La Antigua chapel），其绘制时间尚有争议，约在 8—15 世纪。Berthold Laufer, *Christian Art in China: Reprinted from Mitteilungen des Seminars für Orientalische Sprachen Yahrgang XIII*. Peiping: Wen Tien Ko, 1937, 111. Harrie Vanderstappen, "Chinese Art and the Jesuits in Peking," 106.

图7-4 《塞维利亚圣母子》，8—15世纪，祭坛画，安提瓜礼拜堂，西班牙塞维利亚圣母主教堂

复制品，利玛窦收到时，这幅画就已断裂成三截[1]。1599年，澳门神学院院长李玛诺又派人给利玛窦送来一幅《罗马人民圣母》[*Madonna Salus Populi Romani*（见图7-5）]复制品[2]，原作亦传为圣路加所绘，长期存放于罗马大圣母堂（Santa Maria Maggiore Basilica）[3]，这一图像范式将圣母描绘为半身像，在大航海时代的欧洲十分流行，不仅有油画复制品，还有铜版画批量生产出来（见图7-6）。这两幅油画可能就是利玛窦后来送给万历皇帝的圣母像，而无论是根据艺术风格还是根据画作受损程度，《塞维利亚圣母子》都更有可能被称为"古画"，

[1] 利玛窦：《利玛窦全集：利玛窦中国传教史》，第284—285页。史景迁：《利玛窦的记忆之宫：当西方遇到东方》，陈恒、梅义征译，上海：上海远东出版社，2005年，第355页。
[2] 利玛窦、金尼阁：《利玛窦中国札记》，第377页。
[3] 2018年再度完成修复，现存放于该教堂圣保罗礼拜堂（Pauline Chapel）。http://fsspx.news/en/news-events/news/restoration-17th-century-salus-populi-romani-icon-st-mary-major-35397.

第七章 融合：民间图像的跨国制作与展陈　　207

图 7-5 《罗马人民圣母》,590 年,圣像画,意大利罗马大圣母堂

图 7-6 耶柔米·威利克斯（Hieronymus Wierix）,《罗马人民圣母》,16 世纪,铜版画,13.8 厘米×8.9 厘米,英国伦敦国家博物馆藏

《罗马人民圣母》更有可能被称为"时画"[1]。

虽然利玛窦将两幅圣母像献于宫廷内藏,但它们的复制品仍在民间多有展示和传播。利玛窦在肇庆教堂早期悬挂的"圣母小像",就与"时画"《罗马人民圣母》类似,只是尺寸更小一些[2]。20世纪初,劳弗博士（Berthold Laufer）曾在西安购入一幅署名"唐寅"的"白袍圣母像"带回美国,这就是近年从芝加哥菲尔德博物馆仓库里重见天日的《中国风圣母子》[3]（见图7-7）。从图像画面看,这幅水墨立轴

[1] 莫小也:《17—18世纪传教士与西画东渐》,杭州:中国美术学院出版社,2002年,第56—57页。
[2] 裴化行:《天主教十六世纪在华传教志》,第281页。苏立文:《东西方美术的交流》,陈瑞林译,南京:江苏美术出版社,1998年,第4页。
[3] 该图所绘是观音、圣母,还是禁教期间用于隐匿信仰的玛利亚观音,尚有争议。董丽慧:《圣母形象在中国的形成、图像转译及其影响》,《文艺研究》2013年10月,第132—142页。陈慧宏:《两幅耶稣会士的圣母圣像:兼论明末天主教的"宗教"》,《台大历史学报》2017年6月,第61—63页。

图 7-7 《中国风圣母子》，绢本设色，美国芝加哥菲尔德博物馆藏

《中国风圣母子》中圣母子的姿态、手势、衣袍样式，都与油画《罗马人民圣母》类似，有可能是本土画家受《罗马人民圣母》的图像影响而创作的。但是，无论是《中国风圣母子》还是《罗马人民圣母》像，都不凸显圣母华丽的王者形象，没有表现圣母的王冠、权杖、宝座，而是呈现了宛如与圣路加同时代所见的平民圣母形象。

相比"时画"，看上去更古旧的"古画"《塞维利亚圣母子》，可能格外受到"好古"的中国人青睐[1]。17 世纪初在南京出版的著名墨谱《程氏墨苑》中，就收录了一幅标题为罗马字"天主"的

[1] 利玛窦：《利玛窦全集：利玛窦中国传教史》，第 284 页。John E. McCall, "Early Jesuit Art in the Far East IV: in China and Macao before 1635," 48.

第七章 融合：民间图像的跨国制作与展陈　209

圣母子木刻版画（见图7-8）。这幅"天主图"，与《塞维利亚圣母子》有着一脉相承的姿态、服饰、头光、加冕天使，尤其从圣母向上指引的右手手势来看，这一图像形制延续的是典型的"指路圣母"图像传统。与上述"时画"《罗马人民圣母》及其本土变体水墨《中国风圣母子》相比，由阿拉贡王后赞助绘制的《塞维利亚圣母子》[1]，及其本土木版画变体《程氏墨苑》之"天主图"，则更强调服饰的华丽和人物的尊贵身份。尤其以两个小天使手持王冠的动作，将这一场景塑造为"圣母加冕"，暗示圣母所处空间已非人间，而是死后升至的天堂。但是，在经过多次跨文化的图像转译和跨媒介的木版画再复制后[2]，塞维利亚圣母原本的镀金彩绘华服已变成朴素的单色，且在中国视觉文化传统中，这一服饰也不足以彰显圣母最高的身份地位；天使手中为圣母加冕的王冠，也在木版画中简化了；更不用说原作王冠上方的圣父形象，在中国木版画中已完全变成了跟天使形象差不多的配角。而利玛窦虽然为收录进《程氏墨苑》的另外三幅基督教题材木版画撰写了中文说明，但完全没有为这幅"天主图"做任何文字解释。

17世纪民间刊印的中文出版物中，除《程氏墨苑》这类极具商业价值的书籍、广告和销售目录[3]，即便在宗教手册插图中，圣母的视觉形象也并没有被明确塑造为西方常见的"女王圣母"形象，而更多被描绘为儒家深闺女德的代表［如《诵念珠规程》（见图7-9）］，或位列仙班的女神仙［如《天主降生出像经解》（见图7-10）］。这与同时期出现的讲述圣母生平的中文著述中，多将圣母形象描述为儒家"德言容功"女德传统之代表、"母慈子孝"孝道传统中的慈母形象以

[1] Harrie Vanderstappen, "Chinese Art and the Jesuits in Peking," *East Meets West: The Jesuits in China 1582-1773*. Charles E. Ronan eds. Chicago: Loyola University Press, 1988: 106.

[2] Li-chiang Lin. *The Proliferation of Images: The Ink-stick Designs and the Printing of the Fang-shih mo-p'u and the Ch'eng-shih mo-yuan*. Ph.D.Dissertation. Princeton University, 1998: 213-214.

[3] 董丽慧：《利玛窦与〈程氏墨苑〉：17世纪中国基督教图像在商业领域的传播》，《美术史与观念史》第24辑，2019年8月，第445—474页。

图 7-8 《程氏墨苑》收录"天主图",木刻版画

图 7-9 罗儒望,《诵念珠规程》插图 "圣诞后四十日圣母选耶稣于天主"

第七章 融合:民间图像的跨国制作与展陈　211

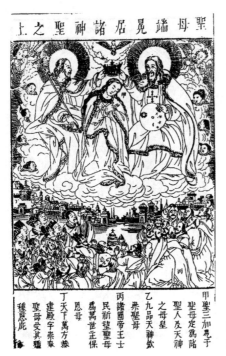

图 7-10 艾儒略,《天主降生出像经解》
插图"圣母端冕居诸神圣之上"

及对本土佛道女神仙形象的理解相一致[1]。宋刚教授考察了 7—17 世纪中文文献对圣母形象的文字描述,认为到明末清初,圣母在中文语境中被塑造成了符合正统儒家道德的女德典范,形成了交织着复杂的宗教信仰、儒家主流道德以及最高等级权力的圣母形象,其中,尤以罗雅谷(Giacomo Rho)《圣母经解》中出现的"母皇"(Mother Emperor)为代表。"母皇"这一在西方未见的独特称谓,显示出中国化圣母形象与儒家"母以子贵"、母亲作为大家长的权威相结合,突

[1] 早期罗明坚的著述中,就将玛利亚之名翻译为"仙妈利呀天主圣母娘娘",借用了本土神仙传统的称谓:其中的"仙"借自道教长生不老的神仙方术和修仙传统;"天主圣母"也来自中文传统对得道成仙的女神仙的称呼,比如东陵圣母、太元圣母;"娘娘"则是民间对得道升仙的女神的称呼,如天妃娘娘、送子娘娘、眼光娘娘等。代国庆:《明清之际圣母玛利亚的中国形象研究》,华南师范大学博士论文,2010 年,第 101—160 页。代国庆:《圣母玛利亚在中国》,新北:台湾基督教文艺出版社,2014 年。

出了圣母至高无上的等级身份[1],这在徐光启《圣母像赞》"位越诸神……德超庶圣"[2]的文字描述中可见一斑。

但是,相比以"母皇"为代表的文字转译对圣母尊贵身份和权威的无形语言塑造,明清时期,在圣母视觉形象的本土创作中,仍未能产生向中国观众直观传达"母皇"含义的有形图像。直到 20 世纪初"中华圣母像"的创制,在中国才真正实现了"母皇"这一关于圣母的独特本土观念的视觉呈现。而在西方语境中,欧洲中世纪后期出现了基督教"可视化"的转变、视觉性的观看行为与精神信仰联系起来[3],"以观看来坚定信仰""在宗教中赋予艺术以可视性的权力",也被认为是西方视觉现代性的一个开端[4]。

三、幻象:"写实主义的欲望"之外

值得注意的是,无论这一"中华圣母像"各版本有何差别,写实技法是其共同的创作方式。如前文所述,对于西洋传教士来说,写实艺术是圣像具备"艺术性"的基本保证,这扎根于文艺复兴以来的西洋视觉文化传统,与利玛窦认为中国画师缺乏诸如比例和阴影等所谓绘画的"基本技法"和"常识"一脉相承[5]。对西洋传教士而言,虽然深受中国文化吸引、对中国人也抱以友好的态度,但利玛窦对中国艺术的评判,还是基于写实的标准,以同时代欧洲流行的视觉文化为准绳,这与 1908 年雷孟诺认为本地画师的绘画缺乏"艺术性"、需要找受过西方写实技法训练的画师来实现"艺术性"和"中国样式"的兼

[1] Song Gang, "The Many Faces of Our Lady", 334-337.
[2] 徐光启著,朱维铮、李天纲编:《徐光启全集(玖)》,上海:上海古籍出版社,2011 年,第 420 页。
[3] 库萨的尼古拉:《论隐秘的上帝》,李秋零译,北京:商务印书馆,2017 年,第 78—84 页。
[4] 罗兰·雷希特:《信仰与观看》,马跃溪译,李军审校,北京:北京大学出版社,2017 年,第 1—7 页。
[5] 利玛窦:《利玛窦全集:利玛窦中国传教史》,第 18 页。

容，是一以贯之的，并在20世纪20年代刚恒毅的审美主张及其所主导的艺术创作中持续发生变化。而对明末清初的中国人来说，西方绘画"常识"却并不是中国绘画首要考虑的，彼时的中国人也并未将中国画师和欧洲画师的区别与绘画"常识"的有无联系在一起，利玛窦所说的"常识"只是作为一种可供选择的、另类视觉的呈现方式，西洋写实技法甚至还被当时文人士大夫视为"笔法全无""不入画品"[1]。

但是，相比17世纪的不登大雅之堂，到20世纪初，写实技法和基于焦点透视的再现艺术，对中国人来说，却承载着全然不同的文化意涵，尤其是在来自西洋和东洋的"美术"和"艺术"等现代舶来观念纷纷进入中国的情境下。顾伊考察了以照相术为代表的写实技术，追溯了从19世纪后期到20世纪初的中国民间文化语境中，写实如何与现代"求真"意识联系起来，尤其是在辛亥革命前后，"写实"的视觉方式如何被构建为反对封建迷信、传播"现代"知识、揭示客观"真相"的进步表征，其中，"岭南画派"画家高剑父、高奇峰、陈树人1912年在上海创办的《真相画报》，就曾在传播新的视觉方式中发挥了积极的作用（见图13-1）[2]。到民国初年的新文化运动中，在陈独秀笔下，"写实主义"已成为"革命"之必需，"要改良中国画，断不能不采用洋画的写实精神……必须用写实主义，才能够发挥自己的天才，画自己的画，不落古人的窠臼"[3]。

通过研究清末民初以知识分子为主要受众的都市消费文化，彭丽君教授指出，在强调透视法、细致描绘人物面部轮廓和神态的绘画风格背后，有一种可称为"写实主义的欲望"（realistic desire）的强大支配力量，并从中国知识分子的视角论证了"写实"的现代价值，指出20世纪初"写实"在中西方艺术语境中的不同价值走向：

[1] 邹一桂：《小山画谱》，济南：山东画报出版社，2009年，第144页。
[2] Gu Yi, "What's in a Name? Photography and the Reinvention of Visual Truth in China, 1840-1911", *The Art Bulletin*, Vol 95, 2013 (1): 131.
[3] 陈独秀：《美术革命》，收入郎绍君、水天中编：《二十世纪中国美术文选》（上卷），第29页。

进入现代时期以后,很多进步的知识分子从形式上提倡写实主义,认为它是有效而政治中立的工具,可以反映世界的外观而非它的精神。对于那时候如康有为、梁启超一类的进步知识分子而言,写实主义的再现比起传统中国艺术概念上的精神主义来说是一种更高级的再现形式。这是基于写实主义跟科学的亲缘关系,它间接地跟权力和自强联系起来。西方现代主义视写实主义为过时和反动,中国知识分子却采用写实主义并视它为新颖和进步的。这基于他们的意识形态多于写实主义的美学价值[1]。

相比这一"内观"中国知识分子的视角,美国学者何伟亚（James Hevia）则从"外部"舆论视角,探讨了西方文明世界,如何形塑、规训晚清中国人的国际形象,尤其是将发生在1900年前后的义和团和庚子之变,与"大灾难"后基督教秩序的重建、新的"千禧年"文明战胜野蛮的乐观等西方传统宗教叙事联系起来,其中教堂的重建与圣徒和圣地的再造,是这项"振兴计划"的重要组成部分。而保定东闾教堂的重建与成为最著名的中国圣母朝圣地之一,以及最初两版"东闾圣母像"的绘制和展示,正是始于这一时期——何伟亚讽刺地称之为"基督教化的现代性":

> 以一种自然历史发展的全球模式,把基督教神学与关于演化和进步的世俗观念连接起来……中国人必将得救,因为基督教传教事业给中国人带来了基督教化的现代性。的确,很大程度上借助于《新约》之道的运用,这类由道德推动的现代化很快就出现了……发生惨案的地方都被传教士神圣化为圣地。这类圣地现在已经进入了一个象征性建构的新体系之中,成为这个体系中记载着基督教牺牲和中国人罪行的物质符号。同时,通过基督教朝圣活动,这类圣地也能够用来灌输对于未来的希望……传教士关于

[1] 彭丽君:《哈哈镜:中国视觉现代性》,第48—51页。

受难、救赎和复活的历史叙事，似乎在各差会的母国产生了深刻的作用。它把1900年事件解释为无辜受害者是外国人而不是中国人的事件，并把这一解释成功地固定了下来。从那时以来，人们在思考西方在华帝国主义时，就很难不联想到中国人无理性和残暴野蛮的形象[1]。

由此，何伟亚认为，基督教在1900年以后中国的"劫后重生"，与受难、救赎、复活等宗教元叙事重叠，为这一基于基督教道德的现代性模式提供了合法依据，在国际社会成功塑造了"无理性"的中国人形象。正是在这样的背景下，符合西方视觉传统、客观描绘事物的"写实"艺术，自然成为教化中国人实现"理性"的一种认知和观看方式。

也正是在来自内部的"写实主义的欲望"与来自外部的"基督教化的现代性"双重模式绞合下，"中华圣母像"这一"写实"的"幻真"人物形象应运而生。然而，悖论的是，无论从内部知识分子视角，还是从外部国际视角看，20世纪初，虽然在西方现代艺术语境中，制造三维立体"幻象"的"写实"艺术，在视觉形式上已属保守（甚至是反现代主义的），但在落地中国后，成为现代视觉启蒙的一个有机组成部分。

而上述何伟亚所称西方视角下"基督教化的现代性"，又与米尔佐夫（Nicholas Mirzoeff）所称"观看的权力"（the right to look）异曲同工，即通过视觉文化的塑造，规定什么可以被看、什么值得被看、什么是正确的观看、什么可称为"艺术"，以及什么不是，"'文明'现在终于可以被视觉化；而那边，'原始'仍被滞留在几个世纪以来遭遇着刻意遗忘所造成的黑暗中心"[2]。固然，这来自学者对于西

[1] 何伟亚：《英国的课业：19世纪中国的帝国主义教程》，刘天路、邓红风译，北京：社会科学文献出版社，第321—323页。
[2] 米尔佐夫：《观看的权力》，吴啸雷译，收入唐宏峰主编：《现代性的视觉政体：视觉现代性读本》，郑州：河南大学出版社，2020年，第147页。

方中心主义的深刻反思，为以往被忽视的问题敞开了更多可能性。但实际上，文明/原始、看/被看、看见/隐形诸种二元叙事亦非截然对立，弱势一方往往并未完全被斩断或永远滞留在过去，而是常常以变体的形式绵延在由主导的一方再造的新的视觉文化中，构成了杜赞奇所说的"流转历史"（circulatory history）：

> 在历史上，一种不是那么极端的"对话式超越性"曾经遍布大多数亚洲社会。在这些传统中，一些不一定来自精英阶层的"大师"通过其身心实践的知识和修行可以以特殊的方式接近这些社会最高真理和道德原则……只要一种超越真理在不同层次以不同表述的形式共存，那么它就是对话式的。这种共存必须与黑格尔式的辩证思想区分开来：黑格尔的辩证法认为两种条件项（terms）中的一种否定和替代另一种。超越性真理这种共存以论战和争鸣的方式发生。有时辩论双方互相无视对方，但更多时候辩论各方则是通过"流转行为"，例如吸收或是不公开地"借用"对方的思想，或者以用等级化的安排容纳争议各方……真实历史乃是建立在多重互动以及在流转中不断转型之上的……对历史性、叙事和权力的讨论应该放在流转历史的宏观语境中来把握。[1]

四、小结：视觉现代性的另类可能

如果将迄今为止的人类历史简单分成前现代、现代、后现代，马丁·杰（Martin Jay）明确将"视觉性"视为"现代性"的特征："视觉在现代时期占据了主导地位，它在某种程度上将现代与前现代和后现代区分开来。"[2] 如果从图像的呈现方式上划分，根据马丁·杰归

[1] 杜赞奇：《全球现代性的危机：亚洲传统和可持续的未来》，第10—11、87页。
[2] 马丁·杰：《现代性的视觉政体》，杨柳译，收入唐宏峰主编：《现代性的视觉政体：视觉现代性读本》，第76页。

纳的西方视觉文化传统范式，即三种现代性的"视觉政体"（scopic regime 或译为"观测权力"），"中华圣母像"实际上介于前两种之间，即兼具第一种"笛卡尔透视主义"和第二种"描绘的艺术"的某些共同特征——前者以文艺复兴以来，西方艺术主流的焦点透视为代表；后者则基于培根的经验主义哲学，以注重视觉经验、描绘细节的尼德兰艺术传统为代表，预言了摄影术碎片化和自然主义的视觉体验。而在马丁·杰看来，"东方文化中没有这两种视觉政体，特别是笛卡尔透视主义的缺席，与东方普遍缺乏本土科学革命之间也可能有一些关系"[1]。与此同时，"中华圣母像"又兼具第三种作为替代性视觉模式、强调触觉性、奇观性、制造环境和视觉不透明性的"巴洛克艺术模式"的某些特征。在这个意义上，"中华圣母像"的写实主义，一方面改变了马丁·杰笔下传统"东方文化"中前两种"视觉政体"的缺席，可谓实现了从前现代向现代的视觉转型；另一方面却仍不能严格归入上述任何一种西方正统的"视觉政体"之中。

同时，从本土文化情境出发，在20世纪初的中国，"中华圣母像"的写实主义创作手法，又与前述本土"求真"的写实主义（如《真相画报》）、作为"新文化"载体的写实主义（如"美术革命"）、都市消费文化中"写实主义的欲望"（如民国早期广告和电影）各有不同：相比《真相画报》所代表的写实作为客观求真的科技手段，"中华圣母像"恰恰以制造宗教形象的视觉"幻象"，而非追问科学"真相"为首要目的；相比陈独秀主张的写实主义作为激发个性和创新的新文化"革命"之必备要素，"中华圣母像"以写实手法试图唤起的恰恰是神秘的宗教体验，并不以激发个体创造力为艺术主张，其视觉合法化也是通过圣母显灵的传统民间信仰方式最终确立的，而神秘体验和神迹在新文化运动中则是迷信而非进步的、是封建而非现代的；最后，首先向东闾村民和乡间教众展示的"东闾圣母像"，以及而后教廷祝圣

[1] 马丁·杰：《现代性的视觉政体》，杨柳译，收入唐宏峰主编：《现代性的视觉政体：视觉现代性读本》，第98页。

的"中华圣母像",其首要受众是为一般现代性研究所忽视的中国民间乡村群体,并不局限于都市中产阶级和知识分子精英圈层。

因此,"中华圣母像"正是介于中西之间,亦中亦西、非中非西,最终呈现出奇特的中西杂糅样貌。其制作与展陈,可谓清末民初中国本土视觉艺术的一种非主流的另类现代性尝试:既游离在20世纪初中国本土语境逐渐建构起来的科学/玄学、进步/保守、都市摩登/乡土愚昧(或封建前现代)诸种二元叙事之间,也游离于西方现代"视觉政体"三种主流模式之外,同时又与现有诸种本土现代性叙事[比如作为"阳性现代"的革命现代性、"阴性时髦"的时尚现代性、高雅艺术的美学现代性、大众传媒的白话(vernacular)现代性、现实主义的现代性、现代主义的现代性等]既有联系又不能一以概之,从而构成了另一种杂糅中西和弥合诸多二元对立面的独特本土视觉现代性叙事。

然而,本章无意于建构另一种关于本土视觉现代性的宏大叙事——与其说是致力于构筑某种一劳永逸的理论模型,不如说是尝试探索重回现场的更多未知可能。正如上述马丁·杰对西方三种典型现代"视觉政体"进行建模的意义所在:

> 比起建立另一个新的等级结构,认识到视觉政体的多元性可能更有用;比起妖魔化一个视觉政体,探索每一个视觉政体的正面和负面影响可能更稳妥。这样做,我们就不会完全丧失那种更长久以来存在于西方视觉文化中的不安感,但是我们将学会如何看到不同的视觉实践的性质。**我们还将学会摆脱那种相信存在一个"真实"视觉的虚幻想法**,反过来,我们要揭示出前文所讨论过的各种视觉政体所开启的可能性——尽管现在难以想象,却无疑将会到来。[1]

[1] 马丁·杰:《现代性的视觉政体》,杨柳译,收入唐宏峰主编:《现代性的视觉政体:视觉现代性读本》,第98—99页。

第八章　图说：艺术史的三种读图方式

　　幻觉状态下的知觉并不真实，但在这种情况下，你似乎仍然可以意识到什么（conscious of something）。的确，你似乎觉知到了什么（aware of something），我们甚至可以说——尽管当我们说"看见"时，我们可能不得不带着嘲讽的意味给它加上引号——你确实看见了什么（see something）。

　　　　——［美］约翰·R. 塞尔（John Rogers Searle），《观物如实：一种知觉理论》（2015）[1]

　　总而言之，批判只能存在于和它自身以外的其他事物的关系之中：对于某个未来或者真理来说，批判就是工具和手段，批判不会知道，也不会就是这个未来或者真理；批判就是对某一领域的关注，它很想在此领域维持治安，却无法在此发号施令。所有这一切都使它成为一种功能……康德所描述的启蒙，正是我刚才试图描述的批判。

　　　　——［法］福柯（Michel Foucault），《什么是批判？自我的文化：福柯的两次演讲及问答录》（1978）[2]

[1] 约翰·R. 塞尔：《观物如实：一种知觉理论》，张浩军译，北京：中国人民大学出版社，2021年，第16页。
[2] 福柯：《什么是批判？自我的文化：福柯的两次演讲及问答录》，潘培庆译，重庆：重庆大学出版社，2017年，第5—14页。

在艺术史研究领域,"图像"一词一般对应的英文有"picture"和"image"两种,前者也译为图片,后者也译为形象或意象;此外,"图像学"一词的英文"iconology"则引出第三种,也是更为古老的一种"图像"或"圣像/偶像"(icon)。简言之,这三种关于"图像"的主要区别在于:"icon"一词来自古老的希腊词源"eikon",曾长期特指基督教传统圣像,尤其某种圣像形成符号范式之后,具有特定象征含义的固定式样,也是此后中世纪数次偶像破坏运动(iconoclasm)和文艺复兴时期畅销一个多世纪的拟人图像释义手册《图像学》(Iconologia,1593)的渊源;"picture"则常用于"图像一代"(picture generation)、图像转向(pictorial turn)和图像理论(picture theory),强调打破精英架上艺术和大众传播图片的界限,将传统艺术史的二维平面研究对象从绘画拓展至照片、广告、宣传海报等媒介,可以说体现了艺术史研究对象从大写的高雅艺术,到日常视觉文本的转换;"image"则多见于"图像时代"(image era)的常用提法中,强调的是其拉丁词源"精神意象"(imago)的含义,指的是与柏拉图关于真理的"理念"(idea/eidos)相对的"幻象",视觉形象则是这诸多感官"幻象"中的一种,而对这种"可见"之物的识别与解码(making the visible legible),是普雷齐奥西(Donald Preziosi)在其艺术史方法论教科书中对艺术史的定义[1]。

本章着眼于对"读图"方式的思考,在前文基础上,以"图像"一词的上述三种表述方式,分别应用于三种艺术史图像阐释模式,并以20世纪初土山湾制作的"中华圣母"图像为例,结合相关油画、桌屏、刺绣、插图、宣传画,以及由此建构的"中华圣母"形象,探讨艺术史的三种"读图"方式:一、从19世纪末逐渐成为艺术史研究主流方法论的传统"图像志";二、到20世纪末兴起的强调媒介平等的"视觉文化研究";三、直至21世纪以来对"形象"作为有机生命体的讨论。由此得出结论,从19—21世纪,图像研究的方法,经历了从

[1] Donald Preziosi, "Art History: Making the Visible Legible", in Donald Preziosi, *The Art of Art History: A Critical Anthology*. Oxford: Oxford University Press, 2009: 7-11.

"读图"到"图说"的研究范式转向,在艺术史研究的实际应用中,上述三种路径均可提供有效的研究视角和面向更多未知视域的敞开。

一、偶像:图像学原型

贡布里希曾指出潘诺夫斯基图像学(iconology)的神学起源三段论(事件—前兆—道德和预言意义)[1],这也是图像志(iconography)和图像学的一个共通之处,即将图像作为隐藏本质含义的符号解码;最佳研究对象是中世纪和文艺复兴绘画,尤其适用于具有神学寓意的圣像画。本节即基于图像志解读圣像画的研究方法,系统阐述作为圣像符号(或译为偶像 icon)的"中华圣母像"历经跨文化融合、转化、创新所生成的图像含义。

目前可知"中华圣母像"圣母形象原型有二:一张是安格尔油画《圣母崇拜圣体》[The Virgin Adoring the Host,(见图 8-1)]的图片,一张是最初在 1903—1904 年间由裕勋龄拍摄、1908 年曾刊登在法国《画报》封面的慈禧肖像照片[2](见图 1-8);而小耶稣的图像

[1] 潘诺夫斯基:《图像学研究:文艺复兴时期艺术的人文主题》,戚印平、范景中译,上海:上海三联书店,2011 年,第 6 页。
[2] 宋稚青和魏扬波认为依据的是美国女画家卡尔为慈禧绘制的油画的图片,高蓓和张晓依指出依据的应当是慈禧的另一张照片。从图像比较上看,后者的观点更具说服力。而且,这张慈禧照片曾于 1908 年 6 月登上法国《画报》封面,这与宋稚青关于"雷神父在法国杂志上看到这幅画(指慈禧肖像),勾起灵感:这幅画可做画东闾圣像参考的草模"的描述是一致的。此外,宋稚青的描述也为雷神父虽在 1906 年才任东闾教堂、却缘何在 1908 年才委托定制新的圣母像提供了一种解释,即促使雷神父定制新的圣母像的契机也许就是这张法国杂志封面的上色慈禧照片,它契合了雷神父一直想要寻找可供借鉴的"庄严"的"中国皇后"图像。宋稚青:《中华圣母敬礼史话》,第 82—83 页。Jean-Paul Wiest, "Marian Devotion and the Development of Chinese Christian Art During the Last 150 Years",收入中国社会科学院近代史研究所、比利时鲁汶大学南怀仁研究中心编著:《基督宗教与近代中国》,第 201 页。张晓依:《从〈圣母皇太后〉到〈中华圣母像〉:土山湾〈中华圣母像〉参展太平洋世博会背后的故事》,《天主教研究论辑》2015 年第 12 辑,第 187 页。高蓓:《土山湾孤儿院美术工场》,中央美术学院博士论文,2009 年,第 159 页。

图 8-1 安格尔,《圣母崇拜圣体》,布面油画,113厘米×113厘米,1854年,巴黎奥赛博物馆藏

图 8-2 《布拉格圣婴耶稣像》,木雕蜡像,16世纪,高47厘米,捷克布拉格胜利之后圣母堂藏

原型则是木雕《布拉格圣婴耶稣像》(*Infant Jesus of Prague*) 的图片（见图 8-2）[1]。因此，"中华圣母像"的图像原型至少来自上述三个图像母本。仅从空间流布上看，这三组图像或从西欧天主教世界传到东方，或从东欧东正教世界传到中国，或从宫廷禁地流入民间，在 20 世纪初汇集于中国画室，被用作"中华圣母"形象的创作蓝本，这样跨越中西，尤其是等级越界的图像流动，在 20 世纪之前是难以实现的。

与第一个图像母本《圣母崇拜圣体》面容相比，"中华圣母"双目低顺，唇有笑意，披垂白色半透明头纱，明显力图忠实还原安格尔笔下的谦卑圣母容貌。安格尔半个多世纪前绘制了若干幅以"圣母崇拜圣体"为题的圣像画，到 20 世纪初，这一理想圣母样式已十分著名，被制成小型图片广为销售传播。在安格尔的诸多《圣母崇拜圣体》中，除背景和圣母两侧的圣徒或小天使根据委托人要求有所变化外，圣母低垂眼帘的面容、隐现的半透明头纱、蓝色镶金边的衣袍、谦卑的神态都始终如一，这也是"中华圣母"主要借鉴的部分。但形成反差的是，在圣母头饰、手势、服饰上，"中华圣母"却明显未遵循《圣母崇拜圣体》中的"朴素"圣母范式。

未照搬图像原型中圣母礼拜圣体的手势，其原因一方面是"中华圣母"整体描摹慈禧照片中式服装便利的需要；另一方面也与这幅画的委托意图有关，这是一幅意在体现圣母"典雅庄重"的"敬礼圣母"图像，而非如安格尔意在强调圣母对圣体的崇拜。除此之外，《圣母崇拜圣体》中一贯的"朴素"衣着也未被"中华圣母"采用。拒绝采用安格尔式的"朴素"衣着，应当与雷孟诺神父委托绘制《中华圣母像》的要求有关（要求"典雅庄重"，且"穿着中国衣服的圣母像"）；此外，视安格尔笔下着蓝色镶金边衣袍为"朴素"，也体现出颜色文化的差异：蓝色在基督教绘画中，自 11 世纪开始地位

[1] "Notre Dame de Chine", *Le Bulletin Catholique de Pekin*, 1927, 161 (1): 3. 转引自 Jean-Paul Wiest, "Marian Devotion and the Development of Chinese Christian Art During the Last 150 Years", 收入中国社会科学院近代史研究所、比利时鲁汶大学南怀仁研究中心编著：《基督宗教与近代中国》，第 201 页。朱佐豪：《朝圣母简言》，第 29 页。

日渐攀升,被视为圣母和皇室的颜色,而中世纪后期开始,黄色却被视为邪恶的颜色,在圣像画中意味着背叛、谎言、嫉妒等恶行[1],这与清朝服饰的配色等级恰恰相反。法国耶稣会士史式微(Joseph de la Serviere)也曾在1914年写道,"(中国)本地教友"与"我们(法国人)"要求不同:"那些为我们轻视的在教堂内放置的线条粗糙、色彩鲜艳的圣像,却在本地教友那里广获好评。"[2]那么,"中华圣母像"是如何调和这一颜色文化和等级的差异呢?

作为"中华圣母像"的另一个更重要的母本,这张慈禧照片流传甚广,不仅曾在东闾教堂委托绘制圣母像的同年登上了法国《画报》封面(见图1-8),慈禧也从她的诸多照片中选中,于1905年将其赠予访华的美国总统女儿爱丽丝·罗斯福,照片的赠送仪式十分隆重[3]。尽管我们可以根据记载推断出慈禧在照片中的服饰为黄色[4],但时人并不能从这张黑白照片中得知服饰配色的信息,尤其与1908年法国《画报》封面的红黄配色相比,更可看出"中华圣母像"在着色上的意匠:不同花叶颜色统一成金黄色,服饰的颜色则整体改成蓝色。这样的配色,既以大片黄色枝蔓花纹,保留了慈禧明黄色服饰在中国语境中所彰显的至高地位,又巧妙地以西方语境中尊贵的蓝色为衣袍底色,将之纳入基督教视觉符号体系,尤其是常见圣母着蓝袍的传统之中,还以基督教语境中指涉神圣空间的金色,在视觉上修正"邪恶"的黄色,甚至还能够呼应法国皇室标志性的蓝黄配色,将西

[1] 米歇尔·帕斯图罗:《颜色列传:蓝色》,陶然译,北京:生活·读书·新知三联书店,2016年,第47—64页。Michel Patoureau, *The History of A Color: Yellow*. Princeton and Oxford: Prinston University Press, 2019, pp.111-128.

[2] 史式微:《土山湾孤儿院:历史与现状》,收入黄树林编:《重拾历史碎片:土山湾研究资料粹编》,第175—176页。

[3] Alice Roosevelt Longworth, *Crowded Hours*. New York and London: Charles Scribner's Sons, 1933, p.101.

[4] 慈禧曾多次着照片中类似的绣藤萝图案氅衣接见外国友人,留下的文字描述中,其藤萝图案氅衣均为明黄色,1903年,美国女画家卡尔进宫为慈禧绘制的第一幅油画即身着一件明黄色地紫色藤萝纹氅衣。凯瑟琳·卡尔:《美国女画师的清宫回忆》,第12页;德龄:《清宫二年记》,第300页;苏珊·汤丽:《英国公使夫人清宫回忆录》,第175页;海靖夫人:《德国公使夫人日记》,第187页。

方人对代表尊贵和权威的视觉理解平移至"中华圣母"圣像上,可谓创造出了对中西观众均为"普适"的视觉配色。在这个意义上,此巧妙的配色不啻是一次成功的跨文化视觉转译。

此外,就服饰图案的改动来看,圣母着蓝地金花草纹及地氅衣,右衽挂饰珍珠一串,颈间佩戴金黄色镶珍珠旗装领子,大致样式(尤其华丽的镶边和宽袖)是典型的自道光朝以来日趋奢华的晚清贵妇装扮,符合委托人要求的"典雅庄重"且"穿着中国衣服的圣母像"。不同的是,慈禧照片中的氅衣纹样是折枝藤萝纹和暗地团寿字,裙裾、领、襟镶边三层,从外向里分别是二方连续团寿纹绦、卷草团寿纹、仙鹤团寿纹,宽袖也是同样三层镶边,但露出二层衬衣镶边,也饰以大小团寿纹。类似地,照片中的领子除装饰有珍珠外,也是团寿纹样的。这些大大小小的寿字变体、仙鹤延年、藤萝蔓生等中国传统图案,与这组照片为慈禧祝寿的用意一致。不过,在"中华圣母像"的诸种版本中,这些寿字和祝寿图案大部分被抹去,镶边简化为大小联珠纹和卷草纹的同时,又增添了多处作为基督象征的"XP"图案(Chi-Rho symbol)和耶稣会徽章(即耶稣名字希腊文的前三个字母 IHS 与其上十字符号的合体)。

在人物两侧布景和坐具的改动上,"中华圣母像"以对称插白色百合花的花瓶,替代了原型照片中左右对称几案上的果盘,虽具体的描绘样式在不同版本中有所区别,但"宝座"这一元素始终存在,且去掉了慈禧原型照片宝座的托泥和脚踏,将宝座整体置于高出地面的台阶上。这样的替换、保留和增加,既引入百合花寓意圣母圣洁无玷受孕的宗教符号,又将"中华圣母像"纳入了坐在台阶宝座上的"宝座圣母"(Madonna Enthroned)的圣像传统,在西方语境中,凸显出圣母圣洁、尊贵的身份与无上的智慧。

此外,对慈禧服饰还有一些细节上的忽略。比如,原型照片中衬衣和氅衣的宽袖镶边,在"中华圣母像"中被不加区分地画成了一体,这可能是画家对旗人贵族妇女的着装规矩并不了解,也可能是认为这在图像改编中并不重要。可见,圣母服饰在慈禧照片基础上,于

颜色、图案、细节等处进行了有意或无意的改动和增删，而无意的忽略更凸显出有意改动的重要性。尤其从皇室专用黄色到圣母常用蓝色、从祝寿图案到基督教符号的改动，体现出"中华圣母像"既融合了中国人对尊贵身份的视觉认知，同时又将之引入基督教视觉符号传统的巧妙图像改编。

象征耶稣会和圣母之名（Ave Maria，缩写为 AM，即"万福玛利亚"）的符号图案还于整幅画面核心处，出现在耶稣的浅色等身长袍上，以纵向排布的三团绘于衣袍下摆。参考第三个图像母本《布拉格圣婴耶稣像》中的小耶稣形象原型，可知这样的团花纹样实际上是原型罩袍上描金四叶花纹样的变体，但在"中华圣母像"中，不仅大大淡化了原型的颜色，还简化了原型服饰奢华繁复的描金纹样，代之以更加抽象而明确的"有意味的符号"。这样淡化、简化的服饰改动，恰与圣母服饰从"朴素"向装饰华丽的改动方向相反。通过小耶稣服饰的这种"朴素化"修改，在视觉上，一方面能烘托圣母的尊贵华丽[1]；另一方面，也更突出了耶稣素色长袍上的基督教符号：胸前最醒目的是金色太阳纹中的圣灵（白鸽）图案，象征着圣三位一体的存在，其装饰样式类似清代帝王龙袍胸前正中的龙纹；而上述衣袍下摆的三团图案，又类似明代皇帝最高规格的十二章衮服前襟的三团龙纹。这样融合中西、满汉的服饰纹样，足见设计者根据中国受众群体作出的颇具匠心的修改。

至此，通过对三个母本的图像比对，可以看到，在"中华圣母像"的圣像创造过程中，创作者一方面极力忠实地保留圣母的谦卑神态；另一方面又通过身着华服、头饰王冠、手持权杖、端坐宝座等方式，凸显了圣母尊贵的身份。同时，还充分考虑了其受众（中国民间教众）视觉认知系统的接受能力，既巧妙地对服饰颜色加以修正，使这幅中华圣像能在中国传统服色等级文化中正确解码，又不忘借由中国人能

〔1〕雷孟诺信中要求小耶稣的形象应当"有中国文化的端坐严肃风格"，能够"明示玛利亚'天主之母'的崇高地位"。宋稚青：《中华圣母敬礼史话》，第82页。

接受的方式赋予这一圣像传教、感化信众的教育功能，通过对服饰图案的细节增删，植入西方传统圣像的宗教语汇，将"中华圣母"这一圣像符号纳入基督教世界的教义和体系之中；最终，借由中西图像语汇的择取，在兼容"谦卑圣母"和"宝座圣母"这样的西方基督教圣像经典范式基础上，创造出了融合中西的"中华圣母"圣像符号。

二、图像：版本与传播

从已知图像上看，参展 1904 年世博会的一架桌屏应当是最早的"中华圣母"范式，由"南洋公学会"委托土山湾定制。清政府参展 1904 年世博会的官方说辞之一就是为慈禧太后祝七十大寿[1]，因而在图像符号中更多使用象征皇室的龙（蟒）纹和祝寿图案，屏前左右下脚还装饰有"双喜"纹样。远景中更是绘有宝塔和房屋村落，土山湾艺术研究者张晓依认为，这样的"河流和建筑样式一方面完全符合当时（1904 年圣路易世博会）中国村'全堂建置样式'……是中国村全貌的缩影，另一方面也暗示慈禧太后（圣母皇太后）是中国馆的'镇馆之宝'"，这也与桌屏委托人的要求之一"背景要与图纸（中国村内部效果图）相配"的描述一致[2]。而从时间上看，目前可见"中华圣母像"各版本创作和细节增删均基于这件桌屏，更准确地说，是基于其一直保留在土山湾的创作画稿。这件桌屏在 1904 年由土山湾运至美国圣路易斯参展，直到 21 世纪初才被重新发现，由中国藏家将其购回，目前这件桌屏被称为"圣母皇太后桌屏"（见图 6-3）。

1908—1909 年，土山湾又经委托绘制了圣母像的两个油画版本，与上述桌屏相比，在前景地毯和宝座、中景屏风和立柱、远处风景诸

[1] 溥伦：《钦命赴美国圣路易斯博览会正监督溥伦为报慈禧画像安抵美国事奏折》，收入凯瑟琳·卡尔著：《美国女画师的清宫回忆》，附录一，第 233—234 页。

[2] 张晓依：《从〈圣母皇太后〉到〈中华圣母像〉：土山湾〈中华圣母像〉参展太平洋世博会背后的故事》，《天主教研究论辑》2015 年第 12 辑，第 186—189 页。

多细节图案上都进行了"去慈禧化"的改动,去除了龙纹和祝寿纹样,代之以中西方视觉语言体系中均为常见的符号(比如,与西方教堂装饰纹样和中国传统柿蒂纹均类似的四叶纹屏风)[1]。而纵观它们的传播历程,历经百年,一个从上海土山湾到保定东闾,从展示、隐藏到被毁、重绘;另一个从上海到旧金山,从作为副本,到名扬世博会,进入仓库被长期封存,近年才重见天日。1908年,新到任的法国遣使会雷孟诺神父提出,保定东闾教堂第一版配有"有求必应"字样的"万应圣母"(our lady of perpetual help)"有失庄严",于是致信"上海画家",为教堂定制新的圣母像,要求"穿着中国皇后服装,使中外人士一见,即认可有中国皇后的雍容华贵的气派"[2],为此,雷孟诺神父随信寄去"一张图片"(安格尔圣母)和"一张照片"(慈禧)作绘制参考。这件委托原件上方写有"天主圣母东闾之后,为我等祈"的标题,于1909年3月17日送至保定东闾教堂悬挂展示。1941年东闾教堂毁于日军战火,而这幅圣像在此后的动荡年代里虽屡被教众藏匿,也最终毁坏不存,直到1989年重修教堂时又由本地画家刘保军依据照片重绘[3]。

回到1908—1909年,就在这幅画送至保定前后,上海耶稣会又委托按照上述东闾教堂圣母像绘制了一件副本,一直存放在土山湾画馆里。历经晚清和民国的时代交接,直到1915年,以袁世凯为首的北洋政府第一次郑重参展世博会,这幅画又以"教育成果"的名义被送展至美国旧金山举办的巴拿马世博会,虽获得好评,却在之后不知去向。约一个世纪以后的2014年年初,这幅署名"Wan-Yn-Zu"的油画由土山湾研究人员在旧金山圣依纳爵教堂的收藏室内发现,才逐渐进入公众和学术的视野。这幅油画与东闾教堂油画原本

[1] 详见本书第六章第一节(图解:西式、中式、中西杂糅)。
[2] 宋稚青:《中华圣母敬礼史话》,第82—83页。
[3] 苏长山:《敬礼东闾圣母史话》,保定教区东闾天主堂内部资料,1994年。Jean-Paul Wiest, "Marian Devotion and the Development of Chinese Christian Art During the Last 150 Years",收入中国社会科学院近代史研究所、比利时鲁汶大学南怀仁研究中心编著:《基督宗教与近代中国》,第202页。

十分近似，也同样坚持了"去慈禧化"的图像修改，仅小耶稣右手略高与东间原版不同。

上述三次晚清末年"中华圣母"图像的委托定制，均造价较高[1]，其中两件又直接运至海外，国内民众得见机会不多；而且，准确地说，"中华圣母"这一名称在当时还未得到教会授权，尚不能随意在民间使用，尤其是后两件定制油画，因为是东间教堂定制，时称"东间圣母"。1924年春，中国天主教第一次全国教务会议在徐汇由刚恒毅主持召开，这次大会主要议题之一即拟定"标准中华圣母像"，会议讨论激烈，午休时间主教们参观了土山湾画馆，在翻阅土山湾图书馆提供的"圣像画像品画册"时，从一众西式圣母像小样里选中了"东间圣母"的样式。因需要在短时间为之祝圣并诵读新作《奉献中国于圣母颂》，来不及将真正运到东间教堂的那件油画寄回，于是就使用了画馆库存的"另一张"类似的圣母像；而这"另一张"，应当就是上述"圣母皇太后桌屏"的画稿，会议结果公开以后，这张充满龙纹和祝寿字样的画稿被"立刻重印数千张出售"[2]。

同时，虽然祝圣图像为"圣母皇太后桌屏"画稿替代，但被教会"祝圣"为"中国圣母"的实际上是指"东间圣母"，因而保存在东间教堂的那张"去慈禧化"的油画，也被大量印制，散发至民间及海外。于是，有了今日所见基于这两种类型、不同版本的插图、单页宣传画、宗教卡片。通过这样更为便捷和廉价的图像复制，"中华圣母像"得到了真正大范围的传播。

如前文所述，2019年在故宫展出的梵蒂冈藏《中华圣母像》油画（见图6-2），就是一幅融合了上述两种类型特征的架上绘画：地毯和远景山水分别是与1908年"东间圣母"类似的红色花草纹和无中

[1] 土山湾木工订件"花销较大"，且1919年以前，油画材料在国内尚属稀缺难得。史式微：《土山湾孤儿院：历史与现状》，收入黄树林编：《重拾历史碎片：土山湾研究资料粹编》，第176页。朱伯雄、陈瑞林：《土山湾画馆与西画用品》，收入黄树林编：《重拾历史碎片：土山湾研究资料粹编》，第238页。
[2] 宋稚青：《中华圣母敬礼史话》，第100—104页。

式建筑的自然风景，屏风和立柱分别是在 1904 年"圣母皇太后桌屏"基础上绘制的万寿纹和云龙纹，宝座则与"圣母皇太后桌屏"和"东闾圣母"都不相同，而是在"东闾圣母"座基上增添了更多传统的抽象装饰纹样，且圣母一侧靠背增加了龙头。这幅画显然是在对两种类型的"中华圣母"均有了解的基础上，结合二者图像元素创作的。

总的来说，20 世纪初《中华圣母像》的制作，历经清末民初，首先在清末新政期间的国际舞台上，以"圣母"与"圣母皇太后"的双重影射身份亮相；继而在北洋新政权同样争取国际舆论支持的时刻，以"教育成果"为名展出以彰显新政权对西方文化的包容与吸收；最后，在非基督教运动高涨的 1924 年被教会指定为"标准像"，从此大量印刷品得以在国内外传播。

三、形象："可见"与"不可见"的

对"形象"的定义，图像学研究学者米歇尔（W.J.T. Mitchell）的这段话说得比较明白："形象是高度抽象的，用一个词就可以唤起的极简实体。给形象一个名字就足以想到它——即进入认知或记忆身体的意识之中。"[1] 在米歇尔看来，如果"图像"（picture，或译为图片）是物质的实体在场，那么"形象"则是家族相似关系的集合，是非实体的、"缺席的在场"（absent presence），它看似悖论，却是一切实体"图像"的抽象性集合。比如，如果上述诸媒介版本的《中华圣母像》是为"图像"，那么，在这些"图像"基础之上抽取出的"标准中华圣母像"作为无须实体的"精神意象"（imago），即可称为"形象"。米歇尔认为，传统图像学将"图像"作为客体进行分析，并力图挖掘符号背后的本质，却忽略了"形象"的"生命属性"。也就

[1] W. J. T. 米歇尔：《图像何求：形象的生命与爱》，北京：北京大学出版社，2018 年，第 xii 页。

是说,"形象"并不仅仅是在"图像"基础上被动的抽象性集合,更如幽灵般在创作者有意或无意识中,操控着"图像"的再生产,同时也是在实现着"形象"作为生命体本身的繁殖甚至变异。

米歇尔对"形象"有机生命性的强调,至少指出了"形象"的两种解读方式:其一,作为生命体的"形象"生成,是基于具体语境的,既有其偶然而微观的历史际遇,也与重大历史事件缠绕共生;其二,米歇尔提出以更具主体性和交互性的"展示看见"(showing seeing),取代传统图像学"(被动的)看见(被创作者)展示了什么",亦是对以往被遮蔽、不可见,却始终绵延于视觉之中的"形象"的反思。

就"形象"的第一种解读方式而言,纵观上述几个版本的制作时间,可以看到,1904年正值清末"新政"期间,清政府首次组织以官方身份参展世博会,可谓格外郑重,正是在这次世博会上展出了大型慈禧油画像,这在中国统治者肖像展示和国家形象塑造上,可说是一次"千年未有之变";与此同时,也正是在这次世博会上,日本馆有意识地以现代策展方式,获得了西方世界将其作为亚洲文化的正统传承人和接管者的身份认可,为其在远东扩张的"合法"身份做铺垫。而1915年巴拿马世博会又是新成立的北洋政府首次在世博会上隆重亮相,积极为复辟背书的袁世凯政权更是对其倍加重视,除展出袁世凯肖像外,更为西化的"东闾圣母像"则作为新政权"教育成果"和民国现代化的"新貌"加以展示。至1924年"标准中华圣母像"的推出,则更是处于国内民族主义高涨的"非基运动"高潮,对教会而言,制作中国风格的圣母形象、积极推进基督教的本土化,是对"非基运动"在视觉策略上的应对。

到20世纪30年代,更多本土化的圣像在以陈缘督、陆鸿年、王肃达等人为代表的辅仁大学美术系师生笔下绘制出来,这些"圣母"形象大多着汉装而非旗装,即便同样将圣母描绘为"中国皇后",也避免使用最初寓意为慈禧祝寿的吉祥符号,同时也避免使用"中华圣母像"中十分醒目的拉丁符号。在王肃达(1910—1963)绘《圣母

图 8-3　王肃达，《圣母冠冕图》，20 世纪早期，纸本设色，梵蒂冈博物馆藏

冠冕图》挂轴中[1]（见图 8-3），"中国圣母"的"皇后"身份以华丽的冠冕和凤纹、五爪龙纹彰显，圣母的服装配饰已完全采用了汉服样式，同时，整幅作品也全无西化痕迹，圣母头光以佛教常见样式绘制，仅在头光之上又增加了一只象征圣灵的白鸽以示其宗教身份。实际上，这一"去拉丁文"的本土化倾向在梵蒂冈藏《中华圣母像》上就已经体现出来：与目前可见其他诸版本《中华圣母像》均不相同的特征之一就是，梵蒂冈《中华圣母像》不仅去掉了小耶稣衣袍上的三团"IHS"和"AM"拉丁文符号，圣母衣袍上的所有拉丁文符号也

[1]　故宫博物院、梵蒂冈博物馆：《传心之美：梵蒂冈博物馆藏中国文物精粹》，北京：故宫出版社，2019 年，第 60—61 页。

全部改成了中国传统的"双喜"纹样。这应当也与时人对《中华圣母像》"儿童耶稣胸前画缩写拉丁文,损坏中华风格"的批评[1],以及彼时"非基运动"的影响有关。

就"形象"的第二种解读方式而言,以"标准中华圣母像"和"中国风圣母"的形象建构和传承为例,如果将20世纪初的"标准中华圣母像"放在17世纪以来广为流行的"中国风圣母"形象脉络中纵向比较(或追溯自更早在1342年扬州卡特琳娜墓碑上中西合璧的"圣母子"形象,见图7-3),可明显看到"标准中华圣母像"为圣母形象在中国流变带来的转折性影响:首先,开启了跻身皇室、身份显赫、服饰华丽的"皇后圣母"在中国的图像范式,一改明清以来流行数个世纪的"中国风圣母"简素的平民装束(如《诵念珠规程》《历代神仙通鉴》等民间插图中如邻家少女的玛利亚形象,见图7-9),或衣着朴素的白衣"观音"状超然世外的圣母形象(如署名唐寅的《中国风圣母子》,见图7-7);其次,"标准中华圣母像"开启了中国风圣母形象(尤其是背景的)中心对称式的构图传统,"对称"甚至成为"中国风"的一个视觉指认标志,这一观念明显无意中延续着西方人对中国形象"对称"的误读痕迹[2],这样的误读于19世纪下半叶逐渐成形,影响了慈禧的油画像制作。尽管此后不同的中国风圣母像对标准像进行了或中或西的修改,但大多对称构图、宝冠华服,以彰显尊贵的皇族身份。这样的"皇后圣母"形象,虽在西方拜占庭艺术中早已属常见,但在中国20世纪之前的圣母视觉形象中是没有的。

在这个意义上,虽然诸如上述王肃达等人的"中式"圣母像极力去满族化、去慈禧化,但是以"圣母皇太后"为范本开启的"皇后圣母"和"对称中国风"的"形象",仍然分别以可见和不可见的

[1] 宋稚青:《中华圣母敬礼史话》,第106页。
[2] 比如,虽然明清祖先容像和帝后"御容"多为对称构图,但文人肖像却并非如此。而对"中国风"人物肖像"对称"印象的形成,应当与19世纪后半叶照相馆摄影建构的人像范式相关。Wu Hung, "Inventing A 'Chinese' Portrait Style in Early Photography: The Case of Milton Miller," in Jeffrey W. Cody and Frances Terpak ed., *Brushes and Shutter: Early Photography in China*.Los Angeles: Getty Research Institute, 2011, pp. 69-87.

形式流传至今，其影响直到当代香港画家朱家驹（Gary Zhu Karkui）对"中华圣母像"的重绘，及其创作的一系列旗装、明装"中国风圣母"，至今仍在北京北堂展示，并以圣像画片的单页印刷品形式售卖和传播（见图5-10）。此外，一如宋稚青所见，作为"标准像"，充满龙纹和祝寿字样的"圣母皇太后桌屏"原稿，至今却成了"在海外流传最广的中国圣母像"[1]。这固然与教会钦定"标准像"的合法性有关，却也反映出随着时间的流逝，基于清末民初社会政治语境生产的图像符号，其最初的微妙寓意，也随不同诉求的委托人和不同政权的消逝而逐渐失去了意义。

于是，尤其在视觉文本大量涌现更迭的"图像时代"，将"东闾圣母"和"中华圣母"这两种有诸多细节差别的圣像视为无区别，这些细节已不再承载其最初的符号含义了。然而，不仅新的意义仍在不断生成（比如，今天保定东闾教堂的重绘版《中华圣母像》，其背景山水与屏风背后树叶的留白间隙，当地民众将其读解为隐藏着左右两个跪拜的小天使），而且无论符号的原初语境和意义经历着如何的消散，我们仍能看到，潜在附着其上的中华圣母高贵华丽的皇族意象和对中国风"对称"的误读，作为无实体的"形象"，已经成为中华圣母诸种图像再生产的一种基因，在传承中产生异变与繁衍。

四、小结：从"读图"到"图说"

本章分别从圣像、图像、形象三个角度，首先梳理了"中华圣母像"跨文化融合的图像原型、委托人和创作者对相关视觉符号的择取与修改以及在中西方不同语境中的符号意涵；其次，着眼于不同媒材的制作和传播方式，并引入重要节点的时间维度，论述了其与时代背景和委托人诉求的互动绞合；最后，尝试讨论20世纪初出现的"标

[1] 宋稚青：《中华圣母敬礼史话》，彩图7。

准中华圣母像"与流传已有四个世纪的"中国风圣母"两种"形象"的传承与流变,力图挖掘其默认或误认的某种文化基因,使"不可见"的被看见。可以说,经由这三重视角,笔者尝试实践的是从"读图"到"图说"的方法论路径演进。

在探索方法论的意义上,有必要回到偶像/圣像(icon)研究——这实际上是图像志(iconography)和图像学(iconology)的词源。将图像作为符号解码,研究具有象征含义的中世纪和文艺复兴圣像画,是传统图像学的题中之义。"图像学"自16世纪作为书名出现以来,长期与"图像志"混用,至1912年瓦尔堡(Aby Moritz Warburg)在罗马召开的世界艺术史大会上的发言,开启了"图像学"一词作为艺术史研究的现代方法。不过,直到1933年潘诺夫斯基移居美国任教后,"图像学"才渐成艺术史研究的一种主流方法论。潘诺夫斯基将图像志和图像学进行了区分,并划分了前图像志、图像志、图像学这三个图像阐释的层次。

20世纪五六十年代,作为主流艺术史的"读图"方法,潘氏的三段论曾盛极一时,到20世纪70年代式微,逐渐为新兴的"艺术社会学"和"新艺术史"的研究方法取代,继而在后者影响下,20世纪80年代北美视觉文化研究异军突起。此时,因对"视觉"的重新重视,潘氏三段论被重新讨论,然而结果却是备受质疑,究其原因主要在于:首先,前图像志阶段是基于现有认知和西方中心论体系之上的分类和识别,其问题在于"视觉性"作为一种文化建构,并非如潘式潜在默认的"自然"和"客观中立"的生理机制。其次,图像志阶段的文化和象征符号释义,仍是基于西方中世纪和文艺复兴圣像隐喻和二元再现(representation)基础上的阐发,且其隐含的假定前提是图像必须是有意味的视觉符号,背后必然隐藏某种更本质的时代或民族精神,这一方面限制了该研究方法可应用的对象;另一方面也容易陷入黑格尔式的历史决定论。最后,潘氏希望落脚在更深层、更整体性的关乎人类内在直觉的作为一种"学说"(-logy)或"逻各斯"(logos)的"图像学"(iconology)层面,但这一总体性目标不仅在

实操中难以实现，且容易成为过度简化的宏大叙事，导向对少数和边缘群体的误读、不解甚至消解。

提出"图像转向"（pictorial turn）的米歇尔，将潘诺夫斯基的"图像学"称为狭义的图像研究方法，并提出要恢复广义的"图像学"，即这一词尾作为普遍的视觉符号或"标识"（logo）的含义，而非以往称之为"学说"或"逻各斯"的含义。如果说潘式做的是阐释、读图和建构，那么米歇尔做的则是颠覆语言文字霸权、让形象说话以及解构。米歇尔明确提出，"如果图像转向是要完成潘诺夫斯基的批判图像学（iconology）的宏大计划，那么，似乎清楚的是，我们需要做的就不仅仅是详细解释这个挂毯，而且要把它分解开"[1]。在米歇尔看来，"图像"与"形象"的差异，不仅仅是在场与不在场、实体与关系的区别，其根本上是遮蔽物和被遮蔽、权力和意识形态幽灵的区别，实际上质疑的是具有本质主义、总体性和建构宏大叙事倾向的传统图像学研究，正是在这个意义上，米歇尔发出"图像想要什么"的提问。他尤其将"形象"看作有"生命和爱"的有机体，让图像说话，展示"看见"是如何发生的，而非满足于被限制在"看见"展示了什么的"读图"范式中。因此，"图像转向"虽开始于打破不同"图像"媒介等级、关注以往多为艺术史无视的大众传播领域的视觉文本，其进一步的推进，则落脚在对"形象"这一被遮蔽"幽灵"的揭露之中。

当代理论家朗西埃（Jacques Rancière）提出"赤裸图像"（nude image）、"直指图像"（ostensive image）、"变质图像"（metamorphic image）三种图像分类方法。其中，"赤裸图像"指本身具有自明性指涉，而不需要艺术操作的图像；"直指图像"指经艺术惯例操作成为符号，进而需要阐释的艺术图像；"变质图像"则是一种不在场的形象变形。如果做个不太恰当的类比[2]，将朗西埃的这三种图像，约略

[1] W. J. T. 米歇尔：《图像理论》，陈永国、胡文征译，北京：北京大学出版社，2007年，第10页。
[2] 毕竟二者有着本质诉求的不同：潘诺夫斯基更指向"同一性"，朗西埃则是对"异质性"的探索。

对应潘诺夫斯基的图像学三段论[1]，可以看到，二者希冀的结论（或未来），均在于第三种图像阶段，就朗西埃而言，在于其明确指出的"只有'直指图像的变形'，或许最能表现图像的当代辩证法"[2]。

如果继续以朗西埃的理论类比图像学的艺术史实操方法，可以说，"直指图像的变形"既看到了传统图像志对符号阐释的基础性价值，更强调对图像终结和被操控命运的逃离，而出口则在于这一符号阐释的"变形"（或变质，metamorphosis）。"变形"这一概念，在西方文化中源远流长，从古罗马奥维德的《变形记》到现代卡夫卡的同名小说，指在有形与无形、一种实体形式与另一种之间转换，既超然于物（可指图像或图片）之外，又万变不离其宗（即如幽灵般始终萦绕的形象）。它的前缀（meta-）既指向"超越"（beyond），也是一种"同在"（with）与"之间"（between），中文常被译为"元"。

米歇尔在其图像理论中，使用了元图像（meta-picture）一词，意为揭示出图像本质的图像，可被用作"表现图像本质之手段"，而这一超越于图像之上，又藏身于诸种图像之中的"形象"，这不可见的、缺席的在场，并不能由传统"读图"方式呈现，而只能诉诸从图像出发的自我言说。在这个意义上，无论是米歇尔还是朗西埃，图像研究（或"告别图像研究"[3]）的一条可行出路，均指向对以往被遮蔽的"形象"的探讨，发展出了从传统图像学的"读图"到关注"图像何求"和"形象的生命与爱"的"图说"之路。

[1] 分别对应"前图像志"阶段，不言自明，"图像志"阶段，对符号和文化的阐释，以及"图像学"阶段，探索不在场的人类共有的某种"内在直觉"。
[2] 朗西埃：《图像的命运》，张新木、陆洵译，南京：南京大学出版社，2015年，第37页。
[3] James Elkins, Sunil Manghani, Gustav Frank. *Farewell to Visual Studies*.The Pennsylvania State University, 2015.

下 编

寻找真相

第九章 祛魅：中国近代摄影进程的一般叙事

　　摄影并不是通常意义上的发明，无法挑出哪项技术突破、专利或哪位人员可以作为摄影的特定发明或发明人。摄影成为摄影的过程更像是一种出现，是文化偶发事件、商业压力、政治权力和个人好奇心的一种叠加。

　　——［英］凯利·怀尔德（Kelley Wilder），《摄影与科学》（2009）[1]

　　暗箱已不足以满足这一彻底的崭新的世界观。需要发明一套新的观看装置，同时包含反射与投射，在呈现事物时既主动又被动，融入到既成为观看主体，又作为观看对象的模式当中。这一机制（装置）就是摄影。

　　——［新西兰］乔弗里·巴钦（Geoffrey Batchen），《热切的渴望：摄影概念的诞生》（1997）[2]

　　1839年通常被称为西方摄影史"元年"，而1840年鸦片战争爆发，也被认为是中国近代史"元年"，摄影术亦始进入中国。于是，

[1] 凯利·怀尔德：《摄影与科学》，张悦译，北京：中国摄影出版社，2016年，第7页。
[2] 乔弗里·巴钦：《热切的渴望：摄影概念的诞生》，北京：中国民族摄影艺术出版社，2016年，第27—28页。

两种时人毫无察觉的"元年"就此交叠。而今,我们后知后觉地发现,这一新的图像生成装置,在宣告诞生后随即传入中国,漂洋过海,正叠印在中国近代史的开端上,见证着中国结束闭关锁国的历史,经历传统与现代的断裂,以及向近代社会转型的开始。

本章的研究对象不限于近代视觉图像的"可视"文本本身,而是以摄影这一现代媒介为线索,纵观清末民初由清廷主导的视觉文化政策及其生产机制的转变,将之作为20世纪20年代中国现代摄影得以发生发展的一种基本历史语境。同时,以"妖术""技术""美术"三个关键词,架构起从19世纪中叶国门洞开,"妖术"产生;经20世纪初清末新政,发展出"技术";到20世纪20年代摄影在中国最终实现媒介独立,现代"美术"诞生,三者有机构成三重历史叙事。从中可见具有中国特色的一种视觉现代性进路,也为后续章节用于佐证历史"真相"的摄影研究,提供了一个可供批判的范式性架构。

一、妖术:中国早期摄影的双重建构

19世纪中叶以来,香港、广州、上海、天津、北京等大城市已陆续出现了照相馆,照相业作为新兴商业应运而生,可知中国人对摄影这一新兴事物的接受时间并不漫长。然而,即便照相业的蓬勃发展如此,论及中国早期摄影的中外文献中,仍常见对中国人将摄影看作"妖术"的描述,其中最栩栩如生者,当属鲁迅作于1924年的《论照相之类》[1]:

> 照相似乎是妖术。咸丰年间,或一省里,还有因为能照相而家产被乡下人捣毁的事情……但是,S城人却似乎不甚爱照相,因为精神要被照去的,所以运气正好的时候,尤不宜照,而精神

[1] 鲁迅:《坟》,北京:人民文学出版社,1973年,第151—152页。

则一名"威光"……然而虽然不多,那时却又确有光顾照相的人们,我也不明白是什么人物,或者运气不好之徒,或者是新党罢。只是半身像是大抵避忌的,因为好似腰斩。

在这里,通过对乡人无知的描述,鲁迅提到了不怕摄影禁忌的"新党"。文中呈现出了乡人关于摄影的复杂意象,摄影与外国侵略者的侵犯、洋人生财的妖术、不要命的政治犯、酷刑和死亡联系在了一起。然而,鲁迅关于"乡下人"愚昧无知的描述,与半个世纪前英国摄影师约翰·汤姆逊(John Thomson)笔下对于中国"乡村"给予外国摄影师友好的款待,与"大城市"格外抵制外国摄影师的描写恰恰是相反的[1]。在这里,无论鲁迅和汤姆逊谁的叙述更能反映彼时中国的普遍现实,二者的差异至少提醒后人,需要回到具体的历史语境,客观地看待时人的评述,而不是将时人评述视为纯粹客观的历史,无视时空差异地将19世纪后期和20世纪早期摄影在中国所处的不同历史情境,以及今人对彼时的想象混为一谈。

到20世纪20年代,鲁迅笔下的"照相"一词已在中国十分常见,这是一个基于中国传统肖像画中的"小照"(指给活人绘像)和"影像"(指给死人绘像)的全新合成词,从这一命名中可见,摄影术进入中国后,一个重要功能就是替代民间肖像画[2]。而由于中国传统观念对于画像的禁忌(通常与丧葬仪式有关),摄影又具有逼真成像的特点,加之第二次鸦片战争以来日益流行的战地、尸体和死刑照片的传播,使得摄影与死亡、杀戮等令人不寒而栗的非日常的恐惧意象更紧密地联系在一起。不仅乡下闭塞之地,就连最早开埠的通商口岸,也时有恐惧摄影,将摄影视为妖术的趣闻在坊间流传[3]。不过,从今人更全知全能的视角回看这一新技术诞生之初,可知此类恐惧实

[1] 约翰·汤姆逊:《中国与中国人影像:约翰·汤姆逊记录的晚清帝国》,徐家宁译,2018年,桂林:广西师范大学出版社,第10页。
[2] 关于中国早期摄影概念史,详见本书第十章"重构:晚清摄影观念流变"。
[3] 马运增等:《中国摄影史:1840—1937》,第16页。

乃人性共有，并不能直接佐证中国人格外的愚昧无知。毕竟，在摄影问世之初的法国，人们对逼真影像的恐慌并不会更少，就连学富五车的法国文豪巴尔扎克也曾因害怕被镜头剥皮而拒绝拍照。

回到19世纪下半叶中国，已有摄影著作陆续翻译、出版，比如《脱影奇观》（1873）和《照相略法》（1887）都将摄影作为先进技术加以研究，这些著述的出版，也使关于摄影术的知识进入中国人的日常生活。1864年传教士在上海成立"土山湾美术工艺所"，以教授各种手工技艺为主，后来，在木版印刷、手工缝纫、绘画、雕塑等技艺门类之外又增设"照相间"。到1907年，"研究映相之学者日益众，胜境通衢随在见有从事摄影者"[1]，可知摄影术的普及已达到一定程度。

不过，中国人将摄影视作妖术的描述，仍持续成为当时西方人旅华经验的谈资[2]。1873—1874年，约翰·汤姆逊在伦敦出版的关于中国的摄影集中，称中国人（尤其是"知识阶层"）因"根深蒂固的迷信"把摄影看作一种"幻术"，而摄影师作为死亡的预言者，能够"刺穿本地人的灵魂，并用某种妖术制作出谜一般的图画，而与此同时被拍摄者身体里的元气会失去很大一部分，他的寿命将因此大为折损"[3]。1875年5月28日发行的《摄影新闻》上，旅华摄影师格里菲斯（David Knox Griffith）的文章继续着这种说法，称中国人对摄影充满敌意，因为他们相信照相机会摄走灵魂，照相之后，短则一个月，长则两年，人就会死去[4]。

这与同时期西方社会，摄影术早已摆脱问世之初的恐慌，成为科学实证之要具，广泛参与到科学实验、档案管理等现代生活各领域的现状，形成了关于东西方文明究竟是"进步"还是"落后"的"眼见

[1] 李汉桢：《实用映相学》序言，收入周耀光：《实用映相学》，粤东编译公司印刷发行，1907年。转引自吴群：《中国摄影发展历程》，第104页。
[2] 关于"妖术"的进一步思考和不同看法，详见本书第十一章第四节（"并非'妖术'：'数百年以来恶意的妖魔化'"）。
[3] 约翰·汤姆逊：《中国与中国人影像：约翰·汤姆逊记录的晚清帝国》，第9—10页。
[4] *The Photographic News*, May 28, 1875, 260.

为实"的鲜明对比。像汤姆逊这样对中国流露出热爱之情的西方摄影师，虽然会尽力表现中国人民的质朴、纯真，但是，在这些来自"他者"之眼的报道中，中国"本土"很大程度上源自对殖民者和异域入侵者的厌恶、恐惧和抵制，被整体塑造成原始、愚昧、封闭的形象，即便拥有淳朴善良的素质，也仍然是未开化的、需要被现代文明启蒙的民族——其中，相比中国乡下人的淳朴、友好、真诚，中国"大城市"的"知识阶层"则尤其迷信、粗暴、排外[1]。

 以上文本，呈现出中国早期摄影"妖魔化"的双重建构。从本土内部视角看，摄影术在中国民间，与用于葬礼和祭仪的传统肖像画之间的联系，天然塑造了这一视觉媒材与死亡意象之间关于"妖术"的观念性叙事，且更因列强入侵中国的企图而愈加强化；从外部视角看，西方报道中关于中国人对摄影的迷信，虽然有可能是由于西方摄影师经过长途旅行而导致的信息迟滞，或是源发自文化隔阂、沟通不畅而在西方本土经验基础上造成的诸多误解，却在客观上与其镜头下作为东方"奇观"而刻意捕捉的残酷死亡场景一道，促成了关于中国人野蛮落后、蒙昧无知的另一重视觉呈现上的"妖魔化"形塑。

 这一关于中国早期摄影（分别诉诸观念和视觉形态）的双重"妖魔化"建构，实际也指向了"救亡与启蒙"的20世纪主旋律。在"救亡"意义上，前者（内部"本土"视角）将摄影术视作承载着"亡国灭种"（包括单体的个人与整体的民族）死亡恐惧的"妖术"；在"启蒙"意义上，后者（外部"他者"视角）则将摄影术视作西方"先进"文明得以"眼见为实"的评判、揭露、教导"落后"的东方帝国，以祛除蒙昧"妖术"的一种现代"客观"技术手段。然而，这一视觉"启蒙"的前提，却恰恰是建立在不平等的现代视觉政体、先入为主地将非西方文明"妖魔化"的叙事基础之上的。由此，逐渐汇流的"救亡与启蒙"的主旋律，也随着海内外交流的日益增多，成为

[1] 对约翰·汤姆逊提供的中国早期摄影史料的重审，详见本书第十一章第三节（"赖阿芳文献：来自'他者'的比较"）。

20世纪中国知识分子推动本土文化艺术（包括摄影在内）发展的基本出发点。

二、技术：摄影作为文明的表征

《辛丑条约》（1901）签订后，迫于财政压力和国内舆论，清政府倡导"实业救国"，其中，摄影作为实业的一部分被官方提上日程。

20世纪初，北京、天津、济南等地纷纷设立工艺传习所（工艺局），教授摄影课程[1]。光绪三十三年（1907），广东高等学堂周耀光编著了《实用映相学》一书，黄培堃作序："……世界文明之国其程度愈高，其映相之学愈盛"[2]，李汉桢所作序中也提到"泰西各国，其人民进化之程度愈高者，其映相之业愈发达"[3]。可见，20世纪初，官方及知识分子都已经意识到摄影实业是为救国手段之一；不仅如此，摄影更与一个国家的文明程度联系起来，摄影的发展彰显着一个国家文明程度的高低，成为"文明进化程度"的一个表征。

对摄影意义的刷新，使摄影术走进宫廷，走进官方学堂。同时，在民间，照相馆摄影则成了摄影界的主流。所谓照相"摄魂"的传言虽被打破，照相馆摄影仍多迎合民间肖像习俗，受欢迎的人像摄影多全身、正面、对称构图，面部不能有过多光影起伏，这与西方流行的半身、侧脸、光影分明的肖像摄影形成了鲜明对比。20世纪早期，与官方将摄影提高到救国的层面不同，民间的照相馆摄影在许多人眼中，已属充斥着铜臭味的流俗，仅仅是制作媚俗的肖像和通俗纪念品以牟利的工具了[4]。20世纪20年代，鲁迅撰文对这些千

[1] 马运增等：《中国摄影史：1840—1937》，第62页。
[2] 吴群：《中国摄影发展历程》，第103页。
[3] 同上。
[4] 关于中国早期摄影与商业和技术的关系，详见本书第十章第三节（"照相：新兴商业与格物之术"）。

篇一律的照相馆摄影极尽讽刺和调侃，其中尤其提到时兴的"二我图""求己图"：

> 他们所照的多是全身，旁边一张大茶几，上有帽架，茶碗，水烟袋，花盆，几下一个痰盂，以表明这人的气管枝中有许多痰，总须陆续吐出。人呢，或立或坐，或者手执书卷，或者大襟上挂一个很大的时表，我们倘用放大镜一照，至今还可以知道他当时拍照的时辰，而且那时还不会用镁光，所以不必疑心是夜里。
>
> 然而名士风流，又何代蔑有呢？雅人早不满于这样千篇一律的呆鸟了，于是也有赤身露体装作晋人的，也有斜领丝绦装作X人的，但不多。较为通行的是先将自己照下两张，服饰态度各不同，然后合照为一张，两个自己即或如宾主，或如主仆，名曰"二我图"。但设若一个自己傲然地坐着，一个自己卑劣可怜地，向了坐着的那一个自己跪着的时候，名色便又两样了："求己图"。这类"图"晒出之后，总须题些诗，或者词如"调寄满庭芳""摸鱼儿"之类，然后在书房里挂起。至于贵人富户，则因为属于呆鸟一类，所以决计想不出如此雅致的花样来，即有特别举动，至多也不过自己坐在中间，膝下排列着他的一百个儿子，一千个孙子和一万个曾孙（下略）照一张"全家福"。[1]

在当时的有识之士看来，在国家内忧外患的情况下，仅将摄影作为消遣和消费的工具，与早年间乡人将摄影视为妖术一样，是落后和麻木不仁的体现。而与此种麻木不仁相对的，则是追求进步，

[1] 鲁迅：《论照相之类》，收入鲁迅：《坟》，第152—153页。

是救国。要救国，就要改革，要"革命"[1]。继 1917 年"文学革命"的口号之后，在回应吕澂的公开信中，陈独秀使用"美术革命"一词[2]，要革以清初"四王"为首的画坛正统"王画"的命，代之以西洋"写实"艺术。尽管吕、陈二人对"美术革命"的关注点并不相同，但二者的一个共识就是反对艳俗牟利的艺术（以租界消费文化的产物，如海上月份牌绘画为代表），而彼时鲁迅笔下已然流俗的照相馆摄影显然当属其一。

面对文化艺术界各种"革命"话语，摄影界人士忧心地发现，直到 20 世纪 20 年代，"依然是极少数人知道艺术化它"[3]。因此，对摄影的"艺术化"改造（或以当时流行语称"革命"）应运而生。刘半农在写于 1927 年的《半农谈影》中，同样也讽刺了照相馆里层出不穷的"笑话"，这与上述鲁迅对这些时髦"雅人"的嘲讽以及吕、陈二人对海上仕女画艳俗牟利的批评如出一辙。而刘半农不仅停留于讽刺和批评媚俗的照相馆摄影，更是在此基础上，提出了相对于照相馆"写真照相"而言的"美术照相"：

> （照相馆的）不堪之处，还不在于门口挂起军人政客戏子婊子的照片，而在于把照相当作一件死东西，无论是谁的"脸谱"到了他们手里，男的必定肥头胖耳，女的必定粉装玉琢——扬州剃头匠与苏州梳头姨娘的手艺，给他们一股脑儿包承去了！其

[1] 戊戌变法失败后，流亡日本的梁启超在 1902 年末曾明确提出"革命"（revolution）不仅是政治革命，还包括文化界的革命。梁启超，《释革》（1902 年 12 月 14 日），收入张品兴主编：《梁启超全集》（第 3 卷），北京：北京出版社，1999 年，第 759 页。

[2] "美术革命"提出后并未如"文学革命"引起学界广泛参与和关注，其重要性是在 20 世纪后半叶被重新建构的，关于"美术革命"的提出语境与概念建构，参见于洋：《衰败想象与革命意志：从陈独秀"美术革命"论看 20 世纪中国画革新思想的起源》，《文艺研究》2002 年第 1 期；谈晟广：《以"传统"开"现代"：艺术史叙事中被遮蔽的民国初年北京画坛》，《文艺研究》2016 年第 12 期；王鹏杰：《"美术革命"史料钩沉》，《美术》2018 年第 3 期。

[3] 钱稻孙：《作为艺术家的摄影家——〈大风集〉序一》，收入龙熹祖：《中国近代摄影艺术美学文选》，北京：中国民族摄影艺术出版社，2015 年，第 130 页。

实，我们也不能完全冤枉照相馆；照相馆中人，也未必一致愿意这样做……二十年前的照相，照例是左坐公右坐婆，中间放一张茶几；几上有的是盖碗茶，自鸣钟，水烟袋，或者还要再加上些什么不相干的东西……这种职业简直不像人做的！……我们承认写真照相有极大的用处，而且承认这是照相的正用。但我们这些傻小子，偏要把正用的东西借作歪用——想在照相中找出一些"美"来——因此不得不于正路之外，别辟一路；而且有时还要胆大妄为，称之为"美术照相"。[1]

三、美术：从照相馆到美术照相

就在"文学革命"口号提出的同年，蔡元培在《新青年》杂志发表《以美育代宗教说》一文，正式提出"以美育代宗教"的思想主张[2]，此后数年间，他又多次发表演讲和文章，阐明这一思想。蔡元培认为，教育原是宗教的功能之一，但随着宗教在西方现代社会的式微，有必要用美感的培养承担旧时代的宗教教育功能。在蔡元培看来，美育代表着"自由、进步、普及"，宗教则是"强制、保守、有界"的[3]，而摄影作为"美术"的一个门类，正是蔡元培提倡的"美育"内容之一。实际上，最早将摄影纳入"美术"的提法，正是蔡元培提出的。

1921年，蔡元培在《美学的研究方法》一文中，引用维泰绥克（Witask）的话，将摄影（尤其是风景摄影）看作"美术品"[4]。1931年，

[1] 刘半农：《半农谈影》，收入龙熹祖：《中国近代摄影艺术美学文选》，第173—177页。
[2] 蔡元培1917年在北京神州学会演讲词，收入蔡元培：《蔡元培美学文选》，第68—73页。
[3] 蔡元培：《以美育代宗教说》，原载《现代学生》第1卷第3期，1930年12月，收入蔡元培：《蔡元培美学文选》，第180页。
[4] 蔡元培：《美学的研究方法》，原载1921年2月21日《北京大学日刊》，收入蔡元培：《蔡元培美学文选》，第130—131页。

蔡元培在谈到《三十五年来中国之新文化（美术部分）》时，又将"摄影术"作为其中的一部分专门列出[1]，以作为中国"新文化"面貌的表征之一，称"摄影术本为科学上致用的工具，而取景传神，参与美术家意匠者，乃与图画相等。欧洲此风渐盛，我国亦有可记者"[2]。

　　认为摄影"与绘画相等"，这也正是19世纪中后期，西方摄影界流行的"画意摄影"诉求。所谓"画意摄影"，即使用摄影的技法模仿绘画的效果，运用叠印底片、抹掉底片上的瑕疵、摆布拍摄场景等手段制作出具有欧洲古典绘画风格的摄影作品。在摄影诞生之初的欧洲，相传摄影和艺术的关系曾一度紧张[3]。由于商业的需求和早期达盖尔银版照片的特殊制作工艺[4]，在19世纪中叶，色情照片曾一度十分流行，波德莱尔就认为，过于"真实"的摄影给公众带来"被震惊的欲望"和"对色情的喜爱"，是对神圣的绘画艺术和崇高的戏剧艺术的亵渎，这些都给摄影带来了不好的名声。摄影地位的低下使一些摄影从业者开始用创作艺术的方式创作摄影作品，以期望摄影像绘画一样高贵。"画意摄影"正是在这样的背景下，于19世纪中期开始在英国兴起。

　　而经由清末新政及民国初年留学生的大规模留洋，有国际视野的中国知识分子在阅览了国外摄影杂志与年鉴，了解到欧洲画意摄影后，也对照相馆摄影将摄影庸俗化的做法产生反感，这样的看法与吕澂、陈独秀二人对庸俗艺术批判的态度是同步的。就在"美术革命"口号提出的同年，在北京大学陈万里、黄振玉的倡议下，一群对社会流行的庸俗摄影不满，而倡导"美术照相"的知识分子，在北京大学

[1] 蔡元培：《三十五年来中国之新文化（美术部分）》，写于1931年6月15日，收入蔡元培：《蔡元培美学文选》，第183页。

[2] 蔡元培：《二十五年来中国之美育》，原载《寰球中国学生会二十五周年纪念刊》，1931年5月，收入蔡元培：《蔡元培美学文选》，第191页。

[3] 关于西方早期摄影与艺术的关系，详见本书第十二章第二节（"客观：'绘画死了'与现代艺术的新生"）。

[4] 达盖尔照片体积小巧，而且在镀银金属板上的成像需要观者与照片保持最佳的观看角度，因此，这一观看过程显得十分私密，而私密空间为色情照片的流行创造了条件。

举办了第一次摄影展览，这就是我国第一个摄影艺术团体"光社"的前身[1]。光社成员的作品多为风光、静物、民俗照片，充满朴素的美感，与当时充斥照相馆的媚俗肖像照相比，令时人耳目一新。

1924 年，陈万里从参加第一次光社成员摄影展的 60 幅作品中挑选出 12 幅，编印成《大风集》出版，这是我国第一本个人摄影作品集，由俞平伯题词，钱稻孙、顾颉刚作序。在陈万里的自序中，他提出中国摄影艺术的民族化问题：

> 摄影的制版发表——尤其在中国——更不是一件可以轻率的事！这不仅须有自我个性的表现，美术上的价值而已；最重要的，在能表示中国艺术的色彩，发扬中国艺术的特点。我常看世界摄影年鉴，觉得代表各国的作品都是他们固有的色彩与特点；向来代表东方的是日本，他就跟欧美的作品不同，这是极明显的事实。何况中国有数千年悠久深远的历史……成就了中国民族的特异的色彩。这种特异色彩，一旦逢到爆发的机会，当然是还我本色，毫无疑义。[2]

根据钱稻孙的介绍，《大风集》的作品的确体现出中国传统艺术的精神，甚至有"倪云林底清疏"，是"诗味隽永底摄影，中国底艺术的摄影"[3]。对中国绘画传统的关照，也体现了光社成员对美术界关于写实主义、文人画、中西融合等各种主张的思考，与"美术革命"的提出几乎同步。在中国摄影民族化的问题上，刘半农也一直提倡摄影作品的"个性"，尤其是在中国人应与外国人不同的地方。

[1] 1924—1928 年间，光社共举办五次展览，并结集出版《光社年鉴》两册。年鉴共收录 19 位作者的 123 幅作品，由刘半农作序，是我国最早的摄影艺术作品选集。关于光社（1923—约 1935）历史研究，参见陈申:《光社纪事：中国摄影史述实》，北京：中国民族摄影艺术出版社，2017 年。

[2] 陈万里：《大风集》自序，收入龙熹祖：《中国近代摄影艺术美学文选》，第 119 页。

[3] 王稼句：《摄影先辈陈万里》，《苏州杂志》2001 年第 2 期。

在为北京《光社年鉴》第一册所作序中，刘半农就表示中国的摄影年鉴与外国人的摄影年鉴是不同的，在《光社年鉴二集序》中，刘半农批评了时人对外国摄影的盲目崇拜和一味模仿，强调了表现民族"个性"的重要性：

> 要是天天捧着柯达克的月报，或者是英国的年鉴，美国的年鉴，甚而至于小鬼头的年鉴，以为这就是我们的老祖师，从而这样模，那样仿，模仿到了头发白，作品堆满了十大箱，这也就是差不了罢！可是，据我看来，只是一场无结果而已……必须能把我们自己的个性，能把我们中国人特有的情趣与韵调，借着镜箱充分的表现出来，使我们的作品，于世界别国人的作品之外另成一种气息。[1]

这一摄影民族化的倾向，与当时美术界"中西融合"的思潮有着共同的诉求。组织"中华写真队"的岭南派画家高剑父、高奇峰，也是绘画艺术上的"折中派"，他们主张艺术要跟随时代的发展，就"要把中外古今的长处来折中地和革新地整理一过"[2]，"将中国古代画的笔法、气韵、水墨、比兴、抒情、哲理、诗意那几种艺术上最早的机件，通通都保留着；至于世界画学诸理法，亦虚心去接受。撷中西画学的所长，互作微妙的结合，并参以天然之美，万物之性，暨一己之精神，而变为我现实之作品"[3]，这样才能使中国艺术"集世界之大成"[4]。

[1] 刘半农：《半农杂文二集》（影印版），上海：良友图书印刷公司，1935年，第140—141页。

[2] 高剑父：《我的现代绘画观》，收入郎绍君、水天中编：《二十世纪中国美术文选》，第518页。

[3] 高奇峰：《画学不是一件死物》，收入郎绍君、水天中编：《二十世纪中国美术文选》（上卷），第131页。

[4] 高剑父：《我的现代绘画观》，收入郎绍君、水天中编：《二十世纪中国美术文选》（下卷），第519页。

俞平伯为《大风集》的题词，更体现了他对摄影作为一门新兴的、具有中国特色艺术的期望："以一心映现万物，不以万物役一心；遂觉合不伤密，离不病疏。摄影得以艺名于中土，将由此始"[1]——这也昭示着摄影在中国从作为"照相术"的历史，终于进入了作为"摄影艺术"的历史。

到 20 世纪 20 年代，中国早期摄影的开创性成就不仅体现在美术摄影照片所呈现出的各种图像实验上，早期摄影实践者们对摄影理论的贡献更为突出。1927 年，刘半农出版《半农谈影》一书，阐述了艺术摄影的原则和方法，旨在"给少数比我更初学的人做得一个小小的参考"[2]。这本书是中国第一部真正讨论艺术摄影的著作，书中刘半农着力阐发了何为"美术照相"。尤其值得注意的是，虽然刘半农将摄影认同为艺术的一个门类，但他并没有像此前的一些学者一样，将摄影等同于绘画。在为《光社年鉴》所作的序言中，刘半农表明了光社的性质，即"业余的"（amateur）摄影爱好者团体，且把大量笔墨用于区分"amateur"一词在当时的两种翻译："爱美"和"业余"。刘半农认为，"业余"包括"爱"这个义项，而并不包含"美"，"不问其所作所为是否含有美素，只求其所作所为与其本身职业无关"[3]，这应当是我国主张将摄影与"美"区别对待的最早论述，可谓中国摄影媒介独立走向现代摄影发展之路的一个开端——而这一中国式的现代摄影开端，虽则深受舶来的摄影术和西方现代主义艺术的影响，却又无处不体现出与作为"业余"艺术家的中国"文人"艺术传统的本土渊源。

与此同时，20 世纪初的欧美摄影界已经发生了新的变化。19 世纪末，英国学者爱默森（Peter Henry Emerson）公开反对模拟绘画的摄影作品，提倡以写实手法拍摄生活，并提出摄影自身的媒介具有不

[1] 俞平伯：《以心映物——题〈大风集〉首页》，收入龙熹祖：《中国近代摄影艺术美学文选》，第 121 页。
[2] 刘半农：《半农谈影》，收入龙熹祖：《中国近代摄影艺术美学文选》，第 172 页。
[3] 刘半农：《半农杂文二集》（影印版），第 36 页。

同于绘画的独特性。1902年，深受爱默森影响的斯蒂格利兹（Alfred Stieglitz）和斯泰肯（Edward Steichen）等人在纽约结成"摄影分离派"，主张摄影不是艺术的模仿者，而是具有个性的独特媒介，从此摄影摆脱早期对绘画艺术亦步亦趋的模仿，进入现代主义的媒介探索阶段。依托坐落于纽约第五大道的291画廊，有美国"现代摄影之父"之称的斯蒂格利兹，亦大力推介欧洲前卫艺术，创办刊物《摄影作品》(Camera Work)，以简洁的现代摄影，传播立体主义、超现实主义等同时代欧洲的前卫艺术。1910年伦敦"摄影连环会"的解体，也标志着先锋摄影中心已经从英国和法国转移到了美国。

而彼时的中国，面对不同的文化语境和现实国情，正值陈独秀提出要革"王画"的命"美术革命"，疾呼引入西洋"写实"艺术的历史时期。比较而言，与同时期国际上先锋的现代艺术和现代摄影对艺术媒介自身探索的实践相比，陈独秀提出的"美术革命"，还是在借"美术"问题，促成"救国"的现实主张。陈独秀将"写实"精神看作自由之精神，相比临摹，实景"写实"更富于创造力，更利于个性的自由表达；而唯有求新求自由之精神，才能引领青年人反抗封建权威，建立自由民主的新社会，从而实践他理想中的救国之路。说到底，作为政治家的陈独秀，提出"美术革命"的目的，还是为了宣传"救亡"这一更宏大的时代主题。这实际上学习的也是欧洲18世纪启蒙运动以来，将"眼见为实"的视觉机制（即以"可见"为"可信"，将"看见"视为"真实"），形塑为自由民主观念表征的一种现代视觉文化的建构方式——正如高名潞教授在论及"思辨再现理论"时，对于西方启蒙运动奠定的关于"自明性""客观性""眼见为实"等艺术观念的追溯：

> 启蒙的主观视觉从神学中走出，这种新的主观视觉并非中世纪那种建立在宗教专制的唯一性和原初性基础上的神性视觉模式。启蒙的主观视觉是二元悖论，用"眼见为实"（measurable in terms of objects and signs）去和大脑意识对接……"眼见为实"

先天地被打上了意识形态的痕迹，与个人自由和人权相关，正是18世纪启蒙运动以来的资产阶级革命催生了这种追求真实的个人自由欲望……"眼见为实"的前提是可测的，而凡是能够被测的，必定是多样的，即在形体、色彩等方面是不同的。正是符号的丰富性、多样性和平等性促成了它的可重复性和复制性。而这个符号，按照鲍德里亚所说，正是个体自由和民主的起源……重要的是，这种"眼见为实"，这种观察主体（如果延展为艺术家和艺术批评家）和被观察对象（延展为艺术表现对象和艺术品客体）之间的二元对应的科学视觉方法，奠定了18世纪末和19世纪初以来的基本认识论原理……[1]

在这个意义上，20世纪初以"美术革命"推崇的"写实"艺术为代表，"眼见为实"的"科学视觉方法"，在当时自有其符合"救亡与启蒙"时代背景的历史意义和现实价值。相比之下，同时代刘半农等人提出的"美术照相"理论，却明确要求以"糊"的"写意"（即知识分子"业余"的"美术照相"），取代"清"的"写真"（即民间照相馆"专业"的"写实"摄影），则明显与这一"眼见为实"的"科学视觉方法"相悖。然而，站在救亡图存的历史使命在20世纪已经完成的今人视角回看，与陈独秀提出的"美术革命"相比，刘半农对于摄影"艺术化"的期许，不仅同样以实现个体自由和表达民族个性为目的，在"救亡与启蒙"的共同时代背景下，更进一步地体认到艺术媒介自律的现代价值，发展出向内探索艺术本体价值，自觉追问本土艺术的独特现代性道路，以及更具思辨性的现代主义摄影和艺术思想。因此，相较于以"艺术创造"投身"贡献社会"的历史使命和时代洪流，刘半农的"美术照相"主张，则看似反其道而行之：

[1] 高名潞：《西方艺术史观念：再现与艺术史转向》（第2版），北京：北京大学出版社，2023年，第108—109页。

有意兴便做，没有意兴便歇；他们只知道兴到兴止，不知道什么叫进步，什么叫退步。若然能于有得些进步，乃是度外的收获，他们并不因此而沾沾自喜。他们并不想对于社会有什么贡献，也不想在摄影艺术上有什么改进或创造，因为他们并不担负这种的使命。若然能于有得些什么，那也是度外的收获，他们并不因此而自负自豪。他们彼此尊崇个人的个性。无论你做的是什么，你自己说的，就是好，不容有第二个人来干涉你。[1]

在刘半农看来，"为己"的艺术是向内求兴趣，是真爱好；"为人"的艺术则是向外求生存，是为职业生计所迫，而这也正是具有中国艺术特色的"为己""业余"的"光社"，与"外国摄影团体"强调职业性、社会性的"为人"不同之所在。实际上，这种所谓专门"为己"，不以功利现实（包括社会功用、商业谋利，以此获取名誉和艺术奖项）为目的的艺术主张，也正是刘半农在20世纪初频繁的中西交流与跨文化比较的宏阔时代背景下，站在彼时目力所及的全球视野上，致力于扎根本土视角，期许某种更具潜能和前瞻性，同时也是更具在场性的、源自本土日常的、具有鲜活生命力的多元艺术"个性"表达。其中，"不容有第二个人来干涉你"亦是对不同人格个体的尊重，以及对不同民族文化自主选择权的捍卫。由此，20世纪20年代，作为中国现代摄影理论自主探索的开端，也由19世纪后半叶中国早期摄影从"妖术"到"技术"的叙事，转而进入摄影作为"美术"的现代艺术媒介探索期。

四、小结：20世纪中国现代摄影的历史语境

从遭遇双重妖魔化的"妖术"，到官方力倡的救国实业之"技

[1] 刘半农：《半农谈影》，收入龙熹祖：《中国近代摄影艺术美学文选》，第199页。

术",抑或知识分子眼中作为文明表征的"美术",摄影在传入中国最初的半个多世纪里,被赋予了多重身份和象征意指——摄影不仅关系到"他者"的军事、经济、文化入侵,不仅开启了对"本土"传统等级、礼仪、迷信、禁忌的揭露与质询,也不仅承载着从"他者"到"本土"的现代科学技术、实证理念及新型视觉方式的引入与确立。经19世纪后半叶,国内外各种民间报刊媒体或以商业盈利为目的,或以半官方姿态介入新闻传播,继而在20世纪之交,借由庚子事件后不得不变法的契机,摄影终于"自下而上"地获准进入中国最高权力机构,得到清政府"自上而下"的接受与扶持。随之而来的是20世纪最初10年,这也是革命思想激荡以致清政府最终覆灭的10年,在动荡的社会政治经济环境下,摄影作为文化之一种,继诗界革命、文学革命、美术革命后,同样面临着"革命"与否的抉择。中国现代摄影从近代(19世纪中叶)传入中国到现代(20世纪20年代)早期探索,也是媒介独立的历程,亦与这一系列引导中国文化走向现代之路的"革命"语境并行。

到20世纪20年代,中国知识分子开始视摄影为"美术"之一种,以"业余"的"美术照相",区别于流行的"专业"照相馆"写真",这与同时代吕澂、陈独秀提出的"美术革命"之反对庸俗艺术的诉求同步。然而,摄影这一现代媒介,与"美术"有着先天的不同。其一,与高雅的架上艺术相比,摄影媒介天然地具有面向大众的通俗文化特性。摄影术传入中国的前半个世纪,借由通商开埠发展出了近代新型消费业态,成为现代"摩登"都市文化的有机组成部分,与这一商业行为相伴而生的"媚俗"特性,又恰为20世纪初的知识分子所不屑,这促成了中国知识分子在实用性的照相馆"写真"之外,探索摄影现代媒介特性的一个起点。其二,摄影与其他有着悠久历史的本土文化形式都不相同,本身就是植根于西方视觉文化的舶来装置,无法鲜明地提出具有针对本土传统的自反性"革命"(比如,像文学革命一样提出革"古文"的命,或像美术革命一样革"王画"的命)。因此现代摄影的媒介"革命"更多体现在针对跨文化语

境的思考之中，从而借由这一西方装置之"器"，探索本土文化艺术资源之"道"。这造成了中国现代摄影并非"为艺术而艺术"的纯粹视觉形式演进，而是植根于"救亡图存"的基本历史语境，在对本土资源和外来文化的比较和互看中，取长补短、发生发展。其三，"美术照相"对摄影媒介的现代探索，虽然与"美术革命"的发起和实践主体均为中国知识分子，但前者的基本诉求又与摄影媒介本身的消费性、大众性、可复制性相悖，相比主张以西洋"写实"艺术启蒙大众的"美术革命"，"美术照相"反而更强调对于中国传统文人艺术精神和"写意"美学的绵延，由此成为具有中国特色的现代精英艺术的有机组成部分。

最终，这一追求"为日常生活而艺术"（与西方现代艺术语境中纯粹二分的"为艺术而艺术"不同）"现代主义"的摄影媒介的独立探索，如昙花一现汇入20世纪三四十年代"现实主义"的、"为社会而艺术"的抗日救亡主旋律中，虽则短暂，其间丰富的摄影实践、理论内涵以及与彼时历史情境和"救亡与启蒙"主旋律的复杂互动关系，仍值得今人从更多视角展开研究。尤其上述20世纪20年代以来，中国本土发展起来的"美术照相"，相较于西方19世纪后期的"画意摄影"，自有其不同的历史价值和值得进一步厘清的、兼具本土性和普适艺术价值的民族文化资源。

在这个意义上，在近代动荡的社会、政治、文化历史语境中，摄影术进入中国的一系列早期探索，充满着有待挖掘的文化潜能。其中，20世纪初中国知识分子跨文化的宏阔视域与扎根本土文化的立场，在21世纪全球范围内从以西方为中心的现代主义叙事向"全球艺术史"研究转向的趋势中，在弘扬"人类命运共同体"和共同探寻"全人类共同价值"的文化路径等新时代历史使命面前，亦值得今人重新审视。正如刘半农在1928年写下的：

> 说到了中国的文艺，不由得想起一句我一向要说而还没有说的话来。我以为照相这东西，无论别人尊之为艺术也好，卑之为

狗屁也好,我们既在玩着,总不该忘记了一个我,更不该忘记了我们是中国人……夫然后我们的工作才不枉做,我们送给柯达矮克发的钱才不算白费。诚然,这个目的并不是容易达到的;但若诚心去做,总有做得到的一天。[1]

[1] 刘半农:《半农谈影》,收入龙憙祖:《中国近代摄影艺术美学文选》,第202页。

第十章 ｜ 重构：晚清摄影观念流变

在摄影发明之前，自然与文化的景观很少见，也很少从人类中心的角度被感知。打动19世纪的摄影师和他们客户的是自然与文化提供的无数奇特的景观。

——［比］亨利·范·利耶，《摄影哲学》(1981)[1]

所以要证明几乎全部古老民族的存在，我们所用的证据便是视觉秩序，视觉秩序存在于物质与空间之中，而不是存在于时间与声音之中。

——［美］乔治·库布勒，《时间的形状：造物史研究简论》(1962)[2]

摄影史论学者乔弗里·巴钦在《热切的渴望：摄影概念的诞生》一书中，讨论了19世纪早期，欧美语境中的"摄影"概念发展史[3]。而如果将视线平移至彼时的中国，亦可看到，不仅这一新技术

[1] 亨利·范·利耶：《摄影哲学》，应爱萍、薛墨译，北京：中国摄影出版社，2016年，第91页。
[2] 乔治·库布勒：《时间的形状：造物史研究简论》，郭伟其译，北京：商务印书馆，2019年，第16页。
[3] 关于"西方早期摄影概念流变"，详见本书第十二章。乔弗里·巴钦，《热切的渴望：摄影概念的诞生》，第37—130页。

进入中国的时间与它的诞生"元年"几乎同步,中文"摄影"之名的发生、变化和发展,也伴生在摄影术传入中国的半个多世纪中,同样承载着扎根本土、兼容外来的视觉文化观念的变迁。

相比西方视觉文化脉络的"原发现代性",因受外来强影响而发生路径巨变的中国视觉现代性(或称"继发现代性")[1],在本土文化脉络的自身演进与外来文化的双重改造中,显示出更为复杂的面貌:前者通常被描述为文化内部的单向演进,后者则天然地具有思考他者和反观自身(主动或被动)的文化"自觉"[2]。这一复杂性,既是中国视觉现代性研究面临的困境和挑战,同时也是为重审早已潜藏在历史进程中,却被固有历史叙事遮蔽,或可为今日中西方学界共同探索的人类文明新形态,提供一种更具在地性的历史线索。

一、写照:摄影术传入中国之初的概念(19世纪40年代前后)

根据乔纳森·克拉里(Jonathan Crary)等学者的观点[3],在西方视觉文化谱系中,17世纪暗箱的使用,来自15世纪文艺复兴以来捕捉自然物象客观性的需求;19世纪上半叶,摄影术的发明,既标志着这一稳定再现的古典视觉需求的完成,也显化出由现代时间观念的转变而引发的时代断裂,从此,包括"客观性"在内,"一切坚固的东西都烟消云散了";19世纪中叶,占据高雅艺术殿堂至高地位的"绘画死了"的宣判,则直接来自摄影术对西方传统造型艺术写实功能的冲击,其中被宣判已穷途末路的,并不是"绘画"本身,而

[1] 潘公凯:《中国现代美术之路:"自觉"与"四大主义"——一个基于现代性反思的美术史叙述》,《文艺研究》2007年第4期,第112—130页。
[2] 彭锋:《艺术学中国学派的反思和展望》,《北京大学学报(哲学社会科学版)》2021年第4期,第105页。
[3] 乔纳森·克拉里:《观察者的技术》,蔡佩君译,上海:华东师范大学出版社,2017年,第43—102页。

是 15 世纪以来追求写实再现的"客观性"视觉文化传统——作为西方诸多传统"知识品性"（epistemic virtues）之一的"客观性"，直到 19 世纪中叶的"机械客观性"时期，才开始与真实、科学、真理画上等号，最终确立了"客观性"在欧洲现代科学进程和学术话语中的权威；而这一时期，也与福柯描绘的西方文化第二次"知识型"的断裂（即从启蒙时期建构表象秩序的"再现"古典知识型，向 19 世纪探索内在主体性的"本体论"现代知识型的转型）基本同步[1]。

而同比纵向回看暗箱和摄影术在中国的历史，则明显因缺乏这一围绕"客观性"展开的视觉文化传统，呈现出发现早、发展缓的整体面貌。目前研究表明，早至汉朝，中国人就已发明暗箱；对"影画器"的掌握，也比西方早几个世纪；对光学原理的阐述，甚至可以追溯至公元前 5 世纪[2]。然而，在此后中国古代正统艺术主流的漫长书写历史中，鲜有艺术家以光学器具为辅助的记载，现代摄影术也并没有成为中国本土发明的一部分，而是如前文所述，在 19 世纪中后期，才随鸦片战争传入，成为晚清西洋方物之一种。

在东西交通尚不十分畅通的时代，浸淫于传统视觉文化习惯的中国人，相比成长于西方视觉文化环境中的西方摄影师，其认知、了解和学习摄影术的过程，同时也是发现、思考和接受这一技术天然承载的西方传统视觉形式的过程。由此，摄影术之于中国人，又不仅是一项客观的技术，其中呈现出中西方视觉文化在交汇碰撞时，具有时代特色的跨文化视觉张力。而在 20 世纪初统一的"摄影"之名诞生之前，这一张力就潜藏在中国人对摄影实践的本土命名、对摄影活动的

[1] "客观性"在欧洲的历史，从 17 世纪到 20 世纪，经历了"本质真实"（true to nature）、"机械客观性"（mechanical objectivity）、"习得性判断"（trained judgment）三个阶段，详见：Lorraine J. Daston, Peter Galison, *Objectivity*, New York: Zone Books, 2010。高名潞：《西方艺术史观念：再现与艺术史转向》，第 104—108 页。

[2] 玛丽·沃纳·玛利亚：《摄影与摄影批评家：1839 年至 1900 年间的文化史》，郝红尉等译，济南：山东画报出版社，2006 年，第 25 页。泰瑞·贝内特：《中国摄影史：中国摄影师 1844—1879》，徐婷婷译，北京：中国摄影出版社，2014 年，第 1 页。陈申、徐希景：《中国摄影艺术史》，北京：生活·读书·新知三联书店，2011 年，第 3—8 页。马运增等：《中国摄影史：1840—1937》，第 3—6 页。

评价及其特色的抓取和理解中。

1. 始于何时？——第一次鸦片战争前后（1839—1842）中国南方关于摄影的消息

摄影术到底何时传入中国？摄影术进入中国之初的能指代词是什么？

虽然梁启超称中国早期摄影术由邹伯奇"无所承而独创……谓豪杰之士"[1]，但公认真正意义上的摄影术仍然是舶来品。20世纪80年代，我国老一代摄影史研究者吴群，在当时国内外发掘的史料基础上，将摄影术在中国出现的时间定于19世纪中叶，主要指19世纪50年代以后，尤其第二次鸦片战争期间，指出"至于在十九世纪四十年代是否已有外国入侵者来华拍照，还待进一步查考"[2]。近年来，随着国内外学者对早期中国摄影史料的继续挖掘，已经有越来越多的证据表明，摄影术在法国宣告诞生之初，关于这一新发明的消息，就已同步传入中国，甚至当时最新的摄影器材，也在第一次鸦片战争期间，已经出现在中国的领土上。

1839年8月19日，就在林则徐"虎门销烟"两个月后，摄影术在法兰西科学院和美术学院的联合会议上，正式宣告公开专利权。摄影史学者黎健强研究发现，两个月后，1839年10月19日，港澳地区销售的英文周刊《广东报》（又名《澳门新闻纸》，Canton Press）上，就出现了介绍"著名透视画画家"达盖尔（Louis-Jacques-Mandé Daguerre），及其在感光材料上以阳光直接复制物象的文章。这篇英文报道称这一"无须人力"（no human hand）即可显影的新工艺为达盖尔的"素描"（drawing）[3]（见图10-1）。两个月后，1839年12月

[1] 梁启超：《中国近三百年学术史》，北京：商务印书馆，2017年，第422页。
[2] 吴群：《中国摄影发展历程》，第14页。
[3] 黎健强：《暗箱和摄影术在中国的早期历史》，收入郭杰伟（Jeffrey W. Cody）、范德珍（Frances Terpak）编著：《丹青和影像：早期中国摄影》，叶娃译，香港：香港大学出版社，2012年，第20—21页。

> M. Daguerre.
>
> In a letter to the N. Y. American, Mr. Walsh gives the following account:
> On the 3d inst., by special favor, I was admitted to M. Daguerre's laboratory, and passed an hour in contemplating his drawings. It would be impossible for me to express the admiration which they produced. I can convey to you no idea of the exquisite perfection of the copies of objects and scenes, effected in ten minutes by the action of simple solar light upon his *papiers sensibles*. There is one view of the river Seine, bridges, quays, great edifices, &c., taken under a rainy sky, the graphic truth of which astonished and delighted me beyond measure. No human hand ever did or could trace such a copy. The time required for this work was nearly an hour — that is, proportionable to the difference of light.
> Daguerre is a gentleman of middle stature, robust frame, and highly expressive countenance. He explained the progression of his experiments, and vindicated his exclusive property in the development and successful application of the idea, with a voluble and clear detail of facts and arguments. To the suggestion, that the exhibition in the United States, of a collection of his drawings, might yield a "handsome sum," he answered that the French Government would soon, probably, buy his secret from him, and thus gratify his wish—the unlimited diffusion and employment of his discovery. The sum which the Academy of Sciences ask for him, is 200,000 francs. He had already acquired great fame as the painter of the Diorama.
>
> **CANTON PRESS.**
>
> *Macao, 19th Oct. 1839.*

图 10-1 《广东报》，1839 年 10 月 19 日

14 日的《广东报》上，又介绍了英国人塔尔博特（William Henry Fox Talbot）的"photogenic drawing"，即"光生成的绘画"（或"光素描"）。但是，鉴于《广东报》的读者主要是在中国港澳地区生活和工作的外国人，且考虑到直至 1845 年，居住在广州和澳门的外国人也只有百人规模，因此时关于这一新技术的消息，几乎在发明之初就已传入中国，但实际情况是，它既未在华产生大规模影响，也未同步进入中国人的视野。

目前已知最早在中国从事的摄影活动，发生在第一次鸦片战争后期，英国璞鼎查（Sir Henry Pottinger）使团成员、年仅 14 岁的见习翻译巴夏礼（Sir Harry Parkes）的日记中记录了这次拍摄：1842 年 7 月 14 日，在英军攻陷镇江的前几日，英使团海军少校和随军医生曾在镇江附近使用"达盖尔银版法"拍摄过风景照片。根据摄影史学者泰瑞·贝内特（Terry Bennett）的考据，尚未发现相关照片留存，有

可能这次拍摄并不成功[1]。不过，关于这一拍摄活动的记录，至少将摄影器材被携带到中国南方的时间，确定是第一次鸦片战争期间。这些被带进中国的摄影器材去向如何，之后是否随英军登陆，是否在一个月之后的《南京条约》签订期间为中国人所见，仍有待进一步的文字或影像史料的发掘。但可以确定的是，在中国近代史上第一个不平等条约签约之时，同时代西方最先进的达盖尔摄影器材，就已随军进入中国的领地。

综上，这里可以对本节开篇提出的问题作一简要回应：其一，摄影术的消息首次出现在中国的时间，可确定为第一次鸦片战争前（1839），此时正值达盖尔银版法（daguerreotype）在法国获得专利权不久；其二，摄影器材首次出现在中国的时间，至迟在第一次鸦片战争期间（1840—1842）已有记载，此时的摄影器材也是西方世界当时最先进的达盖尔银版器材；其三，摄影术初入中国的能指代词是英文"绘画"（或更准确的翻译为单色"素描"），这也是此时西方世界对"摄影"这一新发明的主要称呼之一[2]。

由此，在将摄影术称为"素描"这个意义上，这一来自西方的能指代词，实际上亦承载了贯穿摄影术发明和发展、源自西方经典再现艺术、追求视觉"客观性"和如实记录客体对象（以及其中隐含着有必要明确分割主客体对象的二元法则）的视觉文化观念。正是摄影术伴随鸦片战争的传入，这一追求"客观性"的视觉文化观念实现着从西向东的传播。这一传播的开端，既是中国近代史和现代化的开端，也是中国被迫国门洞开、遭受帝国主义侵略的开端，在这个意义上，作为西洋技艺和方物的摄影术，在进入中国之初，就既被称为一种传承西方主流视觉文化的艺术，具有沟通东西方文

[1] 泰瑞·贝内特：《中国摄影史：1842—1860》，徐婷婷译，中国摄影出版社，2011年，第1页。
[2] 根据巴钦的考证，"photography"作为新名词，首次出现在1834年。到19世纪30年代末，英、法、德等欧洲国家已均有使用。到1840年以后，"photography"才取代其他诸多命名，成为对摄影术的统一称呼通行欧洲。乔弗里·巴钦：《热切的渴望：摄影概念的诞生》，第129页。

化艺术的天然优势，同时，也被看作文明冲突中殖民者掌握的侵略工具，自然被打上了东西方文明冲突的原罪和烙印。这一跨文化交流和冲突的悖论语境，也贯穿于清末民初中国人对摄影术认知的概念渐渐了解和观念变迁始终。

2. 何为"小照"？——钦差耆英的"肖像外交"（1842—1844）

正是在第一次鸦片战争期间，负责议和的钦差大臣耆英（人称中国第一个"外交官"），在签订一系列不平等条约的过程中，留下了今日可见最早的满清宗室成员摄影肖像。作为中国摄影史上留存至今、有明确署名的第一张肖像照，耆英照片的拍摄，发生在1844年10月24日傍晚，中法《黄埔条约》在停泊于广州黄埔港的法国阿基米德号战舰上签约，照片拍摄于签约仪式正式举行之前。《黄埔条约》是继中英签订《南京条约》之后的又一个不平等条约，也是中法两国之间的第一个不平等条约，照片拍摄者是法国使团成员于勒·埃迪尔（Jules Itier）。1844年10—11月间，埃迪尔随从法国公使拉萼尼（Joseph de Lagrené）使团一同来到中国，在澳门和广州两地拍摄了40多幅达盖尔银版风景和人像照片，既有中国海港、城市景观照片，也有中法签约双方官员的合影，其中就包括钦差大臣耆英的单人肖像（见图10-2）[1]。这批照片目前保存在法国摄影博物馆，这也是目前已知有确切影像留存的最早为中国人所见的摄影活动。

1844年年底，《黄埔条约》签订后，在给道光皇帝的奏折中，耆英称外国官员"请奴才小照，均经绘予"[2]。根据20世纪80年代中

[1] 泰瑞·贝内特:《中国摄影史：1842—1860》，第3—6页。中国文学艺术基金会、巴黎中国文化中心编:《前尘影事：于勒·埃迪尔（1802—1877）最早的中国影像》，北京：中国建筑工业出版社，2012年。

[2] 耆英:《耆英又奏体察洋情不得不济以权变片》（道光二十四年十月丁未），收入《筹办夷务始末·道光朝》（第6册），北京：中华书局，1964年，第2891页。

图10-2 于勒·埃迪尔,《在阿基米德号轮船上的合影》,达盖尔法银版照片,1844年10月24日,16.7厘米×20.7厘米,法国摄影博物馆藏

国摄影史开山之作《中国摄影史:1840—1937》,此处耆英所称"小照",即埃迪尔所摄达盖尔银版肖像照[1]。但是,如果结合当时摄影器材的实际情况,考虑到达盖尔照相法一次只能生成一张银版照片,尚不具备复制功能,那么此处由耆英"一式四份"分赠、英、美、葡四国官员的"小照",是否指的就是埃迪尔所摄照片,有待释疑了。毕竟,在19世纪中国民间肖像画传统中,"小照"一词,是对小型、生者画像的一个惯用称谓,属于"写照"这一民间肖像画的一种,即尺寸上更为小型的"写照"。那么,耆英奏折所称"小照",很可能指的也是本地画师人工复制的画像(见图10-3)。

但与此同时,"画小照"也的确曾是19世纪中后期中国人对摄影术的诸多命名之一。1846年,在广东游历的湖南籍进士周寿昌,第一次见到摄影术,即名之为"画小照法",称这一方法能够"从日光中取影","和药少许,涂四围,用镜嵌之,不令泄气。有顷,衣服毕见,神情酷肖",是"奇器"之一种[2]。同年,在惠州任通判的满人

[1] 马运增等:《中国摄影史:1840—1937》,第16页。
[2] 周寿昌:《思益堂日札》,北京:中华书局,1987年,第198页。

图10-3 佚名,《英吉利女王威多烈小照》,绢本设色,1842年,71厘米×42厘米,英国伦敦国家博物馆藏

福格,也提到在广东出现的摄影技术,并将这一技术视为一种新的"写真之法",在其笔记《听雨丛谈》卷八"写真"一节中,描述了这种画像方法:"近日海国又有用镜照影,涂以药水,铺纸揭印,毛发必具,宛然其人,其法甚秘,其制甚奇。"[1]

因此,虽然不能明确将耆英奏折中的"小照"认定为照片,但是结合19世纪40年代摄影术进入中国南方的情况,根据现有史料,可以肯定的是,在外交活动中,耆英不仅默许拍摄了中国摄影史上的第一张肖像照,也同时经历了观看照片的视觉体验。尤其值得一提的是,下文即将涉及的耆英"肖像外交",实为中西视觉文化在上层士绅群体中首次发生交叉的一次节点性事件,体现出在遭遇西洋肖像画和肖像照之初,中国传统视觉文化对这一西方造型艺术独特的本土接纳方式。

[1] 福格:《听雨丛谈》,北京:中华书局,1984年,第168页。

这里所说的耆英"肖像外交",指的是在埃迪尔为耆英拍照之前,耆英就曾得到过璞鼎查及其家人的肖像照片,并由此展开双方交往的一系列事件。这发生在 1842 年 8 月至 1843 年 10 月,耆英作为《南京条约》中方代表,与英方代表璞鼎查谈判、换约与交涉期间。关于此事,根据《中国摄影史:1840—1937》的描述,耆英"曾接受了璞鼎查本人及妻女的图像,因此,它认为赠送肖像是外交中不可缺少的礼节"[1]。这一描述中的因果逻辑,显示出一般对于中国人被动接受西方视觉文化的一种普遍理解方式:西方入侵者主动赠送肖像(画像或照片)在先(即"冲击"),而作为古老东方帝国的皇室代表,耆英从被迫"接受"中,不得不开始了解与逐渐学习遵循国际通行的外交礼仪(即"反应"),从而迈出了从传统帝国向现代国家转型的脚步。这也正是 20 世纪中期以来流行的费正清学派对晚清中国近代化历程所建构的"冲击—反应"模式。

但是,反观费正清本人对耆英与璞鼎查互换肖像进行"肖像外交"的描述,却显得因果关系大为不同:在一次私人聚会上,耆英提出把璞鼎查的儿子收为养子,并主动要求互换彼此妻子的肖像,以示亲密,而璞鼎查"犹豫再三"后,才应允了这一"冒昧"请求[2]。那么,将《中国摄影史:1840—1937》和费正清的描述加以比较,可以看到,对于耆英的"肖像外交",两处描述发生了因果倒置:在费正清的描述中,并非英国人璞鼎查按照例行的外交礼节赠送肖像(毕竟互赠肖像在外交礼节中尚无绝对必要性),而是耆英主动要求获得璞鼎查及其家人的肖像,其间璞鼎查对赠送肖像一事既不主动也不积极,相反正是中方官员耆英,以近乎献媚的方式,开启了这一跨文化的"肖像外交"。格外值得注意的是,在费正清的描述中,最后,耆英还把璞鼎查夫人的肖像"放在官椅里",极为郑重地抬回了家——而这正是中国本土礼拜画像的一种传统方式。

[1] 马运增等:《中国摄影史:1840—1937》,第 16 页。
[2] 费正清:《中国沿海的贸易与外交:通商口岸的开埠 1842—1854》,牛贯杰译,太原:山西人民出版社,2021 年,第 154—155 页。

由此，如果根据"冲击—反应"模式分析，似乎在西方"冲击"之前，中国人并不了解以肖像作为社交手段，而在此之后，则需被迫做出"反应"，接受西方人互换肖像的文化传统——照这一逻辑推演，古老的东方文化被迫发生了断裂性的变化，而在对视觉习惯的改变中，这尤其被描述为一种对外来"写实"图像的视觉震惊。然而，根据费正清对耆英主动发起"肖像外交"的描述，以及耆英在奏折中将画像和照相一同冠之以中国传统画像"小照"之名的称呼，可以看到，耆英的"肖像外交"中，并不存在直接造成质变的西方视觉"冲击"，中国人也并非不了解画像的社交功能，更不是被迫做出接受西方视觉文化的"反应"。相反，对以耆英为代表的中国上层士绅来说，究竟是达盖尔银版照相还是画师手绘画像，这一媒介区分既无新意也不重要——重要的是将"肖像外交"的举动自然纳入中国士绅以画像进行社交的文人传统，毕竟合作、赠送、互评画像，已是明清文人交往的一种常见方式〔1〕。

综上，本节从探究何为"小照"的问题入手，指出耆英奏折"小照"指涉的视觉艺术媒介双关性，澄清"小照"一词在19世纪中期中文语境中，对民间画像和西洋摄影术的双重指涉。继而，通过分析耆英的"肖像外交"，得出结论：相比20世纪初主张"美术革命"的新青年对"写实"艺术的震惊和赞叹，晚清中国士绅更倾向于扎根本土传统视觉文化，将新出现的西方艺术现象按照中国艺术传统，进行分门别类的理解。

其中，正是"小照"一名为19世纪中国民间画像和传入中国的早期摄影所共享，导致耆英奏折中的"小照"产生了语义模糊：此处耆英提及所"绘"的"小照"，究竟指称埃迪尔所摄耆英肖像照片，还是耆英赠予外国人的小型肖像绘画？虽无法给出明确答案，但也正是在对照片和绘画两可兼容的指涉意义上，可以看到，"小照"这一命名在耆英奏折中的使用，既反映出在接触摄影媒介

〔1〕 文以诚：《自我的界限：1600—1900年的中国肖像画》，第21—28页。

之初,在时人看来,究竟是人工画像还是摄影照片,并无明确区分的必要(即并无必要自觉区分绘画和摄影媒介),也反映出中国上层士绅根据以往视觉经验,直接将摄影纳入中国本土画像传统的认知方式。

综上所述,自明清以来,"写照"已是中国民间具有实用性的日常画种,19世纪中叶中文语境中将摄影术称为"小照",则延续了民间称"富贵人家或名贤雅士"的生人画像为"写照"的称谓,也自觉将这一新传入的西方技术视为中国传统"写真"画像的一种新发展。虽然此时已有文人士绅注意到这一技术对于"影"的自动照取,并称之为"奇器",但这一"奇"更多是面对新生事物的"好奇",而不同于同时代西方社会视摄影术的发明为"奇迹"或"奇观"的断裂式视觉"震惊"。在这个意义上,摄影术随第一次鸦片战争传入中国,中国人以"小照"之名承载着对它的认知表明:此时接触到摄影,并为之寻找命名的中国上层士绅,并未将摄影术与为逝者画像的、涉及民间死亡禁忌的、"不吉利"的"影像"联系起来。而将摄影术命名为中国传统"写照",也反映出摄影术在19世纪40年代初入中国时,尚未直观生成某种断裂式的现代视觉体验,而更多仍是在本土传统视觉习惯的绵延中,以本土需求对接新生事物,呈现渐进式的推陈出新。

二、影像:作为肖像画新法的摄影术(19世纪五六十年代)

根据19世纪中后期活跃于京畿的职业画师高桐轩(1835—1906)所著画论《墨余琐录》记载,民间"传真画像"可分五种类型,分别称为"追容""揭帛""绘影",以及"写照"和"行乐"。其中,前三种是绘制家族中已死或将死之人,可统称为"影像",此类画像主要用于家族供奉祭祀或丧葬礼仪:"追容"即根据子孙样貌,追绘祖先容貌,民间也称"衣冠像""买太公""喜神""记眼";"揭帛"即根

据刚逝去的亡者尸身面像，绘制生前样貌；"绘影"则是在生死临危之际，简速绘出像主神貌。相比之下，"写照"和"行乐"则指绘制生者形象，即"生像"，此类画像主要为家族欢聚而作："写照"即单人肖像画，"以头脸为主"，"图其本相"；"行乐"也称"家庆"，更多描绘雅集或家族聚会的多人场景。

此处需要加以区分的是，"写照"属于"生像"的一种，而"生像"又与服务于逝者的"影像"分属不同肖像画种。比如"影像铺"即为民间传统画店的名称，主要就是为丧葬业和祭祀祖先服务的，鲜少为活人画像[1]。简言之，相比上述前三种为亡者所绘"影像"，为生人画像的"写照"更讲求形神兼备、神完气足、栩栩如生。《墨余琐录》中特别提到"影像"与"写照"的区别："影像为使威仪庄严，故都用正像，盖取先人端肃之遗意；写照则不同，若依然都用正像则刻板近俗，吾不取焉"[2]。

在具体技法中，"写照"注重"传神"的重要性，力求展现像主独特的个性与神采："倩人写照法者，以富贵人家或名贤雅士居多，其身世、阅历、机关、年龄不可不详，要先以耳闻，盘默于心，画出则神形俱现，盖写照即图其本相，相为人心之表；象同者多矣，而相类同者百不一见"[3]，从中亦可见"写照"服务的对象多为经济富裕的文人雅士。相比之下，"画影"或"绘影"则是中国传统为逝者服务的"影像"画的一种，与为生者绘制"生像"的"写照"在实操技法上侧重点不同。《墨余琐录》"绘影法"条目解释为：

> 未下笔须相其貌，以其外形为边廓，直作一幅古人像临摹之。画时愈速神貌愈全，笔愈简要而形愈肖似。平时终须有真功夫，方能将临危之人画作如生世像，且忌心乱笔惶，续笔添凑，

[1] 仝冰雪：《中国照相馆史：1859—1956》，第166页。
[2] 王拓：《海内孤本〈墨余琐录〉辑佚》，收入王拓：《晚清杨柳青画师高桐轩研究》，天津大学博士学位论文（附录四），2015年，第251页。
[3] 同上书，第250页。

顾此失彼,气不连贯,而人终命画稿尚未写就,徒闻哀声扰耳,再取则更难矣。[1]

其中可见,"绘影"的技术难点,首要在于时间性,即要求画师在将逝者生死临危之际,能够调动平生积累的"真功夫",迅速绘出像主的"如生世像",要求"画时愈速神貌愈全"。此外,"绘影法"还格外需要画师能够"简要"把握像主"神貌","笔愈简要而形愈肖似",即具备删繁就简、抓大放小的绘画技能。而与民间"影像"画法类似,耗时少且成像逼真,正是学者王韬在19世纪50年代末,从法国人李阁郎(Louis Legrand)的"照影"和华人罗元佑的"画影"中抓取的共同特点。

1. "照影"与"画影":王韬在上海所见摄影术(1859)

目前常被学界引用关于中国早期本土摄影实践的文字材料,来自清末维新派文人王韬,用以证明最早由华人开设的中国照相馆,至迟在1859年已在上海进行商业化经营。在19世纪50年代后期留下的几段日记中,王韬称摄影术为"照影"和"西法画影"[2],这也为我们了解当时开明的中国文人对摄影术的看法,提供了线索。总的来说,"照影"或"画影"的称谓,实则将这一西洋影像技术与明清民间肖像画的"绘影"技法联系起来,凸显了这一影像手段的三种特性:瞬时性、概括性、写实性。这已与19世纪40年代,视达盖尔银版法为"小照"的看法有所不同。

首先,瞬时性这一特性,显然是需要长时间(约15分钟至半小时)保持不动姿势的达盖尔银版法所不具备的。而此时的曝光速度,

[1] 王拓:《海内孤本〈墨余琐录〉辑佚》,收入王拓:《晚清杨柳青画师高桐轩研究》,天津大学博士学位论文(附录四),2015年,第250页。

[2] 王韬:《王韬日记新编》(上),田晓春辑校,上海:上海古籍出版社,2020年,第299、374页。

随着摄影工艺的发展，已大大缩短了——到19世纪50年代，湿版火棉胶工艺已实现了以秒为单位的曝光时间[1]。

其次是概括性，相比达盖尔银版仍以限量的独幅作品呈现、近似于传统绘画的、细腻精巧的、昂贵的银质画面质地，王韬所见19世纪50年代后期的李阁郎摄影，多以类似于"快照"的立体照片形式拍摄，"价不甚昂，而眉目明晰"[2]。正是在这个意义上，19世纪40年代进入中国的达盖尔银版法，更近似于明清民间肖像传统中为"富贵人家或名贤雅士"所好、更具艺术性的"写照"，而50年代以后出现在上海由西人李阁郎和华人罗元佑在照相馆中经营的摄影术，则依托改进的湿版摄影技术，以材料的质朴、工艺的快捷为特征，在技术和材质上，具备更易普及的平民性。尤其是在有限时间内，提纲挈领地迅速抓取视觉对象的外在轮廓，将色彩还原为黑白光影的成像效果，在时人眼中，更类似于中国民间肖像画中为像主临终速写的"绘影法"。

最后，追求视觉逼真效果的写实性既是摄影术的一贯追求，为达盖尔银版法（"小照"）和湿版法（"画影"）所共享，也是中国传统肖像画法的一贯追求，是"写照"和"绘影"共通的特质。

这里值得注意的是，直到19世纪50年代后期，中国文人对摄影的认知，仍未将其与绘画进行截然的媒介区分。笔者认为，这一无差异对待摄影与绘画的态度，与其说被用作中国人审美认知水平落后、视觉区分不够敏锐的证据，不如说恰恰反证了中国传统绘画的视觉包容性，这显著体现在两个方面。其一，在技法上，中国民间肖像画中一直存在着对写实人像的现实需求，尤其明清以来，从为生者所做的"写照"肖像，到为逝者留影的"影像"绘画，都十分强调对写实技法的精研，因而以写实见长的摄影术，自然被纳入民间肖像画的实用艺术体系，这在早期摄影术的中文命名"小照""照影""画影"中可

[1] 希尔达·凡·吉尔德、海伦·韦斯特杰斯特：《摄影理论：历史脉络与案例分析》，毛卫东译，北京：中国民族摄影艺术出版社，2015年，第72—72页。
[2] 王韬：《王韬日记新编》（上），第374页。

见一斑；其二，在色彩上，黑白单色水墨长期为中国文人所推崇，而黑白摄影时代的单色照片，相比文艺复兴以来以湿壁画和架上油彩为主体的西方视觉文化传统，显然与中国文人画主流的水墨单色传统更为契合，因而更易被中国人纳入绘画艺术体系。

2."照画"：中国画师与早期摄影术的合作

除水墨单色绘画外，中国民间也同样流行具有装饰价值的彩色绘画。于是，给黑白照片上色，自然成为摄影术传入中国初期，中国民间画师拓展的一项新的绘画业务。1844年于勒·埃迪尔抵达广州时，曾为当地主营外销画的油画家关乔昌（也称林呱）拍摄过达盖尔银版肖像，作为回礼，关乔昌八天后回赠了一张根据埃迪尔照片临摹的微型油画像，画像绘制在象牙上，装在埃迪尔放置达盖尔银版照片的绿色皮盒里[1]。关乔昌的弟弟关联昌（也称庭呱）也经营一家外销画作坊，在留存至今的水彩画作品中，可以看到当时（约19世纪40年代）正在各自工位上绘制微型画的画师，以及画坊墙壁上悬挂着手工放大、批量生产的彩色人像和风景画（见图10-4）[2]。19世纪60年代后期，英国摄影师约翰·汤姆逊拍摄了关乔昌工作室成员工作中的照片，还留下了文字记录，称"这些画师的主要业务是根据照片绘制放大的油画"（见图10-5）[3]。被称为"广东摄影界的开山祖"的"宜昌"照相馆，也是由三个中国人经营油画业，于19世纪50年代在香港开店起家，继而"因摄影与绘画有关系，慕之，合资延操兵地一西人专授其术……改营摄影业"[4]，到1862年，三人已分别在福州、广州、开封开设照相馆。此后，即便是进入照相馆在中国内地广为发展的时

[1] 郭杰伟、范德珍：《洋镜头里：万青摄影的艺术与科学》，收入郭杰伟、范德珍编著：《丹青和影像：早期中国摄影》，第57、62页。
[2] 同上书，第121页。
[3] 约翰·汤姆逊：《中国与中国人影像：约翰·汤姆逊记录的晚清帝国》，第38—39页。
[4] 吴群：《中国摄影发展历程》，第5页。仝冰雪：《中国照相馆史：1859—1956》，第22、39页。

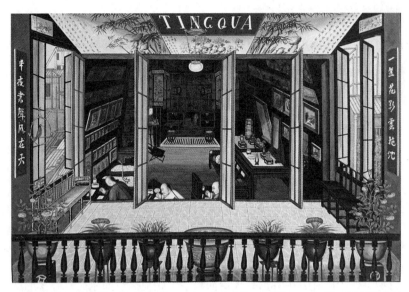

图 10-4　庭呱,《庭呱的广州画馆》,约 1840 年,纸本水粉,47 厘米×56.6 厘米,洛杉矶凯尔顿基金会藏

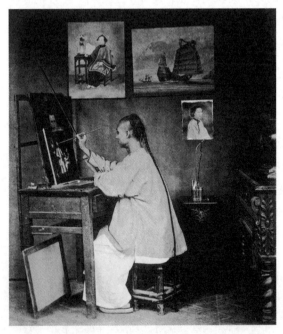

图 10-5　约翰·汤姆逊,《中国艺术家林呱画室》,19 世纪 70 年代,黑白摄影照片,《中国与中国人影像》插图,私人收藏

代，从19世纪70年代到20世纪40年代，照相和画像业务，在中国民间照相馆中也是长期共存共生的。[1]

从上述中国画师与早期摄影术合作的事例可见，其一，中国早期摄影从业者与中国民间画家并无明确的身份界限，更无摄影术在西方诞生之时，相传画家和摄影师之间激烈的媒介竞争关系。相反，新出现的摄影术自然而然地被视为中国民间传统肖像画的一项制作技法，因此在实际操作中并无明确区分绘画和摄影媒介的必要，但有自觉使用新媒介的现实需求。比如，相比水墨工笔传统媒材，民间还出现了其他四种用于制作肖像的新媒介（油画、水彩、炭精、瓷板）[2]，其中前两种主要用于放大摄影肖像，后两种也在价格和材质上各有优势。而早期摄影术同属这些新的肖像媒介之一，由顾客根据现实需求进行选择，与其他肖像媒介互为补充。那么，相比早期摄影术在西方语境中与传统绘画媒介此消彼长以至于造成"绘画死了"这一断言的竞争关系（详见本书第十二章），早期摄影术在中国，毋宁说是自动融入和延续了民间肖像传统，与肖像画这一门类更多呈现互助和共生关系。正是在这个意义上，早期摄影术进入中国时，与其说对中国人造成了观念上的"震惊"，不如说只是作为肖像画的一种新方法而带来了"新奇"之感。

其二，主动接受摄影术的中国肖像画家，往往是学习油画或水彩和水粉等西画技法的外销画师。因而，早期摄影术在中国人看来，与西法画自然有着一脉相承的亲缘。也正因为如此，在19世纪50年代末，王韬不仅按照中国传统肖像技法称摄影为"画影"，且格外强调其与西法绘画的关系，称之为"西法画影"。

对摄影和绘画并无严格媒介区分的理解方式，也体现在洋务运动早期的西学译著中。结合当时的中文语境，19世纪70年代前后，出现了将摄影术称为"照画"的中文译法，集中体现在京师同文馆

[1] 仝冰雪：《中国照相馆史：1859—1956》，第159页。
[2] 同上书，第166页。

出版的第一本全面介绍西方科学的汇编《格物入门》中。这部西学科普著作，于1868年（同治七年）由供职于同文馆的美国长老会传教士丁韪良（William Alexander Parsons Martin）编译出版。关于摄影术的介绍，集中于这部七卷本图书的第三卷"火学"之《论光》章节中，这是中文学界首次对摄影相关的光学和技术原理进行通俗易懂的科学解析。其中，丁韪良将暗箱称为"照画箱"，以四周设置"映画幕"的方式描绘暗箱，继而，又以"照画之法"解释摄影的操作过程。[1] 1872年，《上海新报》转载《香港近事编录》一文《泰西照画法》，也使用了"照画"这一命名[2]。至19世纪70年代后期的中文报刊上，虽然对摄影的命名已开始更多趋同为"照相"，但仍有沿用"泰西画片""影照小像"之类与绘画有关的称呼指代摄影术[3]。

3. 从"写照"到"影像"：延续和突破肖像传统

根据摄影史学者仝冰雪的收藏和研究，19世纪60年代前后的一张名片卡纸上，印有中文"画楼"字样，而其主营业务则以英文显示，除经营肖像画之外，还有达盖尔银版复制以及摄影；到1870年前后，一张绘制在象牙上的西人油画肖像背面，则印有中文"洋画影相"字样，主营业务同样以英文写就，仍然包括肖像画和摄影，但此时摄影业务已经排在肖像画之前（见图10-6）；而到1880年前后，一张蛋白纸质的两名中国男子肖像照背面，将中文"影相"与"写画"字样左右并置，分属两个商号名称之下，根据其中描述主营业务的英文字样，摄影和肖像画仍是其主营业务，且摄影排在肖像

[1] 丁韪良主编：《格物入门》（卷三下章），北京：同文馆，1868年，第43—44页。
[2] 《泰西照画法》，《上海新报》1872年6月18日。
[3] 《杂言：照相说》，《万国公报》1878年第512期。《照相捷法》，《申报》1879年11月14日。

图 10-6 香港雅真陆昌洋画影相馆,《女童肖像》,1870 年前后,象牙上油彩绘制,画像 14.5 厘米 ×18.5 厘米,仝冰雪收藏

图 10-7 常兴影相、永祥写画,《两男子肖像》,1880 年前后,蛋白质基,名片格式,仝冰雪收藏

画之前（见图10-7）[1]。

上述三个时代（19世纪60、70、80年代）照相馆名号及主营业务的发展，可视为中国早期摄影与绘画媒介从合一到分家的历程缩影：19世纪60年代，摄影和画像业务同属"画楼"；到19世纪70年代则被"洋画"和"影相"并称的"洋画影相"馆之名取代，其中摄影媒介开始优于绘画，但二者尚未分家；19世纪80年代，则进一步实现了"影相"与"写画"商号的分家，致使照相业独立发展起来[2]。

不过，直到19世纪末之前，民间对肖像画的需求，仍大于人像摄影。摄影史学者顾伊认为，直到19世纪末，在肖像制作领域，中国民间对摄影媒介的需求，才终于超过肖像绘画，而伴随这一肖像媒介变迁的，是中国人对摄影术所承载的西方现代主流视觉文化的接受：中国传统肖像画中不以像主实体在场的，来自西方视觉文化传统的"模特"概念也经由人像摄影而植入中国人的视觉习惯，"主观"和"客观"实体对应的现代视觉观念，逐渐在中国民间建立起来[3]。到20世纪初，虽然以传统"小照"命名摄影术的习惯仍有沿用，但"画小照"已明确与"拍小照"区别开来，其中，前者指传统肖像绘画，后者则专指照相；肖像画被讽刺不够"写真"，照相则被赞许"栩栩欲活得神似"[4]（见图10-8）。由此，在中国民间语境中，到19世纪末20世纪初，照相终于成为明确区别于传统肖像画的一种新的、更能准确把握人像"写真"精髓、更具"传神"效力、更便捷且更易普及的肖像新法。

综上所述，首先，就中国人对摄影媒介的认知观念变迁而言，回顾摄影术进入中国的前半个世纪，历时地看，在19世纪40年代的中文语境中，最初称摄影为"小照""画小照""绘小照"，体现出此时

[1] 仝冰雪：《中国照相馆史：1859—1956》，第158—160页。
[2] 鉴于上述案例都发生在香港照相馆，同比内地，照相业的发展情况可能有所滞后。
[3] Yi Gu, "What's in a Name? Photography and the Reinvention of Visual Truth in China, 1840-1911", *The Art Bulletin*, Vol. 95, No. 1 (March 2013), pp. 125-127.
[4] 《营业写真：画小照，拍小照》，《图画日报》第134期，1909年11月15日，第8页。
《营业写真：卖照片》，《图画日报》第217期，1911年2月19日，第8页。

并无明确的摄影和绘画媒介分别,仍耗时较长的达盖尔银版摄影,被中国人自然视为明清传统中为生人画像的"写照法"之一种,而这里"小照"之"小",主要指的是照片尺幅小型、具私人性、非正式仪式使用;进入19世纪50年代,王韬仍称摄影师罗元佑为"画师",并以"西法画影"和"照影"为摄影术命名,体现出此时仍无明确的摄影和绘画媒介区隔,但是,相比"小照"这一称呼,"画影"和"照影"更强调此时新型摄影术的瞬时性、概括性、写实性,而自然地将这种摄影新技术与民间传统画像中要求简速成像的"绘影法"联系了起来;直到19世纪70年代,中国民间仍长期并无区分肖像画和摄影媒介的必要,而随着同时期中国民间"照相馆时代"的到来,摄影与绘画媒介才逐渐区分开来,传统"影像铺"也分为"影相"和"写画"不同的经营品类。

其次,就早期摄影和绘画的关系而言,从中西比较的角度看,相比摄影术在西方语境中与绘画媒介的竞争关系,中国民间肖像传统自然吸纳了来自西洋的摄影术,早期将其理解为一种传统肖像画法的补充,与其他肖像媒介各有受众和分工,以满足民间对肖像的现实需求;到19世纪末,写实性强且方便快捷的摄影媒介,终于在民间需求上超过传统肖像画,来自西洋的摄影媒介也与本土传统中的写实肖像画区别开来;到20世纪初,相比绘画,摄影在中国成了更具优势的肖像媒介,"拍小照"和"照相"等称呼不仅明确区别于"画小照"和"画像",还进一步被认为更能如实呈现中国传统"写真"肖像的"传神"需求。

最后,从中西美学观念和视觉文化传播的角度看,作为西洋媒介的摄影术,在传入之初就已开启了摄影美学的中西融合之路,不仅自觉融入了本土传统美学诉求,也自觉成为绵延中国传统审美意趣的一种有效的现代媒介。其中,摄影术进入中国半个世纪以来的媒介独立过程,也同时伴随着中国人对西画观念的新认识,以及对西方视觉文化传统的接纳。比如,要求"像主"在场的现代"模特"观念、将主客观实体对应"再现"的西方传统视觉文化观念,也随着摄影术的引

图 10-8 《营业写真：画小照，拍小照》，《图画日报》第 134 期，1909 年 11 月 15 日

入和新的图像生成方式，而逐渐融入近代中国人的视觉习惯，成为近代中国视觉文化新的组成部分。

三、照相：新兴商业与格物之术（19 世纪 70—90 年代）

19 世纪 70 年代"照相"这一中文命名，在中国逐渐流行开来，且"照相""照像""照象"常混用，还时有"映相"的用法出现。这与此时中国民间进入"照相馆时代"[1]，以"照相馆"（或"照相

[1] 仝冰雪：《中国照相馆史：1859—1956》，第 22 页。

铺""照相行""照相楼""照相处")这一以"照相"为主体的统一称呼取代此前的"影相铺""画楼"等称谓是同步的。

到19世纪80年代,王韬在公开出版物中,对摄影术的称呼,已不再使用19世纪50年代的"画影"和"照画",而统一改为此时更为通用的"照象"[1]。湖南籍进士周寿昌,曾于1846年在广东第一次见到摄影术,并在日记中以19世纪40年代常见的"画小照法"记录了这种新技术,而到1883年,周寿昌又以"照相法"作为此前"画小照法"的附注。19世纪50年代末已经在中国北方进行摄影活动的山西人杨昉,在19世纪70年代初的著述中,也已自觉使用"照像"一词取代此前的"小照""小像""西法写真""明镜""镜像"等词语,来指称摄影术了[2]。

1. 民间与官方:"照相"之名

摄影史研究者顾伊和周邓燕,分别从民间信仰和官方政策两个方面,追溯了"照相"这一新名词出现的文化土壤和历史语境:顾伊追溯了本土图像传统和民间信仰,将其作为"照相"出现的民间文化土壤,强调"照相"一词所隐含的"映照""反射"和"照镜子"的含义,将"照相"一词解释为"用镜子反射肖像"(reflecting a portrait with a mirror),并将这一命名所隐含的"镜像隐喻"(mirror metaphor),与"镜子"这一视觉符号在儒释道民间信仰中对真假虚实关系的指涉联系起来[3];周邓燕则强调"照相"作为一个新的中文合成词,与洋务运动(1861—1894)期间,改革派和精英人士引进西方技术的时代背景不可分割,主张将"照相"一词解释为"照亮和

[1] 王韬:《瀛壖杂志》,贡安南标点注释,北京:中国文联出版社,2014年,第211页。
[2] 李豫:《杨昉与〈朗山杂记〉手稿》,《文献》1995年第4期,第114—121页。贺天平:《晚清摄影术及相关化学知识的传播——以杨昉及其摄影活动为中心》,《自然科学史研究》2017年第4期,第489—501页。
[3] Yi Gu, "What's in a Name? Photography and the Reinvention of Visual Truth in China, 1840-1911", *The Art Bulletin*, Vol. 95, No. 1 (March 2013), p. 124.

反射外表"（to illuminate and reflect appearance），认为无论是照"像（portrait）"还是照"相（physiognomy）"，都更多与中国传统肖像的"小像""写照"以及"相学"有关，体现出摄影术早期在中国作为传统肖像画被接受的本土认知[1]。

在此基础上，笔者认为，19世纪70年代逐渐流行的"照相"这一术语，相比此前"小照""画影""照画"等旧称谓，既是此时国人对摄影术基于媒介技术认知的新的命名选择，体现出对"映照""反射"的西方再现式"反映论"视觉文化的新引入；同时，也是对此前数十年摄影术进入中国的本土认知习惯的延续，是"小像""写照""相术""影像"等本土肖像旧传统的命名变体。其中，19世纪60年代已见于民间使用的"照小像""拍小像""拍小照""拍照"以及某某"照相"馆等日常用语，应当是"照相/像"的直接来源。而这一新旧交织、中西交融的命名，亦与洋务运动初期，时人对摄影术的认知虽脱胎于本土肖像传统语境，但已逐渐在官方引导下，将之归入西学洋务的描述并行。

2. 洋行与出洋：洋务运动早期关于"照相"的史料

19世纪60年代中期前后，"照相"一词已见于中文报刊，尤其是民间商业广告中。1864年5—8月间，上海福州路新开张的"宜昌照相铺"，每隔两日就在双日刊《上海新报》上，刊登标题为《宜昌照相》的广告[2]。1865年1月下旬，《上海新报》又连续刊登了一则题为《照相行告白》的广告，告知读者于大马路十七号，"西洋人"新开"照相馆"[3]。1865年4月底，《上海新报》打出了"协南照相

[1] Dengyan Zhou, "The Language of 'Photography' in China: A Genealogy of Conceptual Frames from *Sheying* to *Xinwen Sheying* and *Sheying Yishu*", PhD dissertation, State University of New York, 2016, pp. 28-31.

[2]《宜昌照相》，《上海新报》1864年5月26日—8月16日。

[3]《照相行告白》，《上海新报》1865年1月14—24日。

铺"开张的广告[1],次年2月,又有在广东路新开"日成照相楼"的广告[2]。1865年1—10月间,《上海新报》还持续登出一则"告白",出售购自美国的"照相所用的器皿及西洋景",这则照相器材广告署名为"安多呢"[3],从行文中可知这位"安多呢"应当就是开设在上海的一家西洋"照相行"经营者。《上海新报》是英国字林洋行编办的一份中文报纸,也是上海最早的近代商业性中文报纸,刊登的多为与新开洋行、新到洋货有关的商业广告,可见此时的照相馆通常被看作与西洋人和西洋器物有关的洋行。

在《上海新报》1868年8月8日的"中外新闻"栏目中,还刊登了中国近代第一个外交使团访美的最新报道,其中提到"蒲公使与志孙两钦差"在华盛顿的"大照相馆内留下玉照",并以版画形式见诸美国报刊[4]。文中所称"蒲公使"即美国驻华公使蒲安臣(Anson Burlingame),1867年,清政府聘请蒲安臣担任"办理各国中外交涉事务大臣",与钦差志刚、孙家谷一行人等,前往欧美进行外交访问,史称"蒲安臣使团"(见图10-9)[5]。除上述中文报刊对使团"照相"一事的报道外,钦差志刚也在其随行笔记《初使泰西记》(1868—1870)中,以"照像"命名摄影术,并对"照像之法""照像之药""照像镜架"(即照相机)的技术原理和器具性加以解释,认识到"照像之法"实为"以化学之药为体,光学之法为用"[6]。

19世纪60年代中期,中文"照像"之名,更早见于出洋考察的中国文人笔记。1866年,在清政府洋务派的支持下,中国海关总税务司、英国人赫德(Robert Hart)、赫德的文案官斌椿,以及京师同

[1]《协南照相铺》,《上海新报》1865年4月29日。
[2]《日成照相楼》,《上海新报》1866年2月8—24日。
[3]《告白》,《上海新报》1865年4月11日—6月22日。
[4]《大照相馆》,《上海新报》1868年8月8日。
[5] 华晨2011年秋季拍卖会《影》Lot 1402。仝冰雪:《中国照相馆史:1859—1956》,第23页。
[6] 志刚:《初使泰西记》,收入钟叔河编:《走向世界丛书Ⅰ》,长沙:岳麓书社,2008年,第321页。

图 10-9 佚名,《蒲安臣使团合影》,1868 年,蛋白质基,16.5 厘米 ×10.5 厘米,私人收藏

图 10-10 瑞典斯德哥尔摩照相馆,《斌椿肖像》(之一),1866 年,蛋白质基,名片格式,仝冰雪收藏

文馆张德彝等三名学生,组成了中国近代由官方派往西方的第一个考察团,史称"斌椿使团"。斌椿写于1866年的旅行笔记中,以"西洋照像法,摄人镜入影"[1]描述摄影术,还记录了农历四月至七月在欧洲期间,基本上每个月都会前往当地"照像铺"进行"照像"[2],并多次与欧洲官员贵胄互赠"照像"[3]。而斌椿一行人的照片不仅为各国新闻争相刊登(见图10-10),还会成为欧洲照相馆的抢手商品[4]。同行的同文馆学生张德彝,也在1866年农历三月二十五日的笔记中,记录了在法国照相馆的拍照经历,还细致描述了照相器具和照片显影的时长与工艺流程;其中,张德彝以"照像"指称照片,以"照像处"指称照相馆,以"照法"指称摄影术,以"镜匣"指称照相机[5]。

3. 格物与格致:从"照相"到"真相"

上文提及1868年出版的中文译著《格物入门》,其中虽仍以"画"之名,称摄影术为"照画",但同时又把"照画之法"归入物理学和光学范畴,作为可以教学形式公开普及的"格物"科学详加解析[6]。这一面向公众、具有科普性质的积极宣传和推介,与中国传统肖像画通常秘而不宣的画法传承方式有着显著的不同,也因此逐渐推动着摄影术在中国的媒介归属,从本土传统肖像秘术的民间视觉图像系统,向具有科普性的现代科学技术系统转变。

1870年,在美国人林乐知(Young Allen)创办的周刊《中国教会新报》(1874年更名为《万国公报》)上,已经自觉使用"照相"

[1] 斌椿:《乘槎笔记》,收入钟叔河编:《走向世界丛书Ⅰ》,第113页。
[2] 同上书,第113、119、123、132、136页。
[3] 同上书,第124、126页。
[4] "各国新闻纸,称中国使臣将至,两月前已喧传矣。比到时,多有请见,并绘像以留者。日前在巴黎照像后,市侩留底本出售,人争购之,闻一像值银钱十五枚。"斌椿:《乘槎笔记》,收入钟叔河编:《走向世界丛书Ⅰ》,第113页;斌椿:《海国胜游草》,收入钟叔河编:《走向世界丛书Ⅰ》,第166页。
[5] 张德彝:《航海述奇》,收入钟叔河编:《走向世界丛书Ⅰ》,第494页。
[6] 丁韪良主编:《格物入门》(卷三下章),第44页。

一词介绍当时西方常见的三种摄影显像技术了（"一用布一用纸一用玻璃"）[1]。而更集中使用"照像"一词，且影响力更大的中文摄影著作，则是1873年出版的《脱影奇观》一书，这是中国最早详细介绍摄影"光学化学"技术的专著，由来华行医的英国人德贞（John Dudgeon）编写，由丁韪良、德贞所在的京都施医院印成单行本出版，还有部分章节发表于京都施医院发行的中文自然科学杂志《中西闻见录》上，引起了晚清文人包括杨昉、梁启超的兴趣[2]。其中使用的中文"照像"一词，进一步分成"照影"（人像摄影）和"照山水"（风景摄影）不同类型，同时，还与"脱影""照影"等词语共同指称摄影术。

到19世纪70年代末，在《万国公报》刊登的为《脱影奇观》一书做广告的《照像说》一文中，已统一使用"照相/像"指称摄影术了[3]。此时，由江南制造局翻译馆译员、上海格致书院院长徐寿进行中文笔译润色、英国人付兰雅（John Fryer）口译的摄影专著《色相留真》，也以单行本形式出版，书中统一使用"照像"一词，详细讲解了摄影器具、工艺方法及其化学和光学原理。江南制造局翻译馆是晚清洋务派支持的重要西学基地，上海格致书院则是近代中国最早系统培养科技人才的新型学堂。此书在19世纪70年代后期初版，1880年下半年明确以"照像"为题，更名为《照像略法》，在中文科普类月刊《格致汇编》（前身即为《中西闻见录》）上连载，之后又再版，成为19世纪后期重要的"西学"著作。后来徐寿又以"照相"为题，编辑出版了《照相器》《照相干版法》等摄影技术手册。到20世纪初，以"照相/像"之名介绍摄影技术原理、器材构造等具有实操性和实用价值的科普类文章，已广泛散布于晚清报刊上。

综上，总的来看，以中文"照相"（或"照像""照象"）命名摄

[1]《照相三法》，《中国教会新报》1870年第82期，第10—11页。

[2] 祁小龙：《〈脱影奇观〉所述摄影化学药品考》，《自然科学史研究》2022年第3期，第353—363页。

[3]《杂言：照像说》，《万国公报》1878年第512期，第20—21页。

影术,大致始于19世纪60年代,到70年代后期,尤其是进入80年代以后,"照相"一词已越来越多地成为摄影术的中文统一称谓。而同一时期,中文著述对"照相"一词描述和抓取的特点,则主要聚焦于摄影术的如下几个方面:

其一,从媒介属性上看,更强调摄影术的技术性,以区别于通常在民间秘传的肖像画。相比19世纪70年代以前,主要依据本土视觉习惯,将摄影理解为中国传统肖像的制作手段不同,"照相"这一命名凸显了中国人对于摄影技术独特媒介性的认知,认识到摄影术是区别于此前绘画媒介的一种化学和光学技术。而早在摄影术传入中国之初,虽然在命名上仍将摄影称为"画小照",但已有中国人认识到这种写真方法的技术性,以及与传统写真肖像画的不同。1846年,湖南进士周寿昌在广东见到了摄影术,即称这种"画小照"法为"奇器",由"术人从日光中取影……善画者不如"[1]。不过,民间以"照相"之名产生对摄影更为普遍的技术性认知,还是要到洋务运动期间,在政府扶持西学的语境下,才逐渐普及开来。

其二,从工艺流程上看,更强调摄影术的器具性。这与19世纪70年代《脱影奇观》《色相留真》等以"照像"为摄影术命名的科普类专著的公开出版有关,摄影用具种类与使用方法不再秘而不宣,而成为可以购入与习得的盈利性工具[2]。与这一西洋器具在中国民间销售和公开使用方法同步的,是中国人购买摄影器具、学习和掌握摄影工艺流程、开办照相馆盈利的新兴商业模式的兴起。由此,照相业在中国的传播和发展,与中国近代科学技术的传播、新的民族商业模式兴起同步。

其三,从图像结果上看,更强调人力不可及的客观性。相比此前由人工参与制作的肖像画,以"照相"为名的摄影术,能够自动照出镜像般的自然物像。这一自动、客观的"非人"属性,在中国人对

[1] 周寿昌:《思益堂日札》,第198页。
[2] 参见仝冰雪:《商业化与专业化——照相馆的开办与定位》,收入仝冰雪:《中国照相馆史:1859—1956》,第65—80页。

摄影最早的名称之一"日影像"中就已经体现出来。1854年，广东人罗森登上美国人佩里（Matthew Calbraith Perry）的军舰，对日本进行了历时半年的考察，并将此次见闻写成日记，于香港英华书院发行的《遐迩贯珍》月刊连载。其中，罗森记录了美国人赠予日本君主"日影像"，这一"日影像以镜向日，绘照成像，毋庸笔描，历久不变"[1]。这里的"日影像"指的就是照相设备和摄影术，这一命名强调的就是日光的自动成像，无须经由人手的笔描。而上述三个特点，均将"照相"技术及器材设备，与祛魅的、理性的、客观的"真相"联系起来（见图13-2）。

四、小结：中国早期摄影概念与客观性的建立

20世纪初，王国维在《论新学语之输入》一文中写道，"言语者，思想之代表也，故新思想之输入，即新言语输入之意味也"[2]。上述早期摄影术在中国尚未形成统一命名之前，从19世纪40年代的"写照"、19世纪50—60年代的"影像"，到19世纪70—90年代的"照相"为代表的诸多中文名称，反映出摄影术进入中国半个世纪以来，近代中国人对这一承载着西方视觉文化思想的新媒介随时间发展而有不同的指认。

其中承载的中西方视觉文化认知差异，尤其显著体现在摄影与绘画的关系上——与西方早期摄影与传统写实绘画的媒介竞争关系相比，中国的影画关系则呈现出更为复杂的面貌。在最初的三十年间（19世纪40—70年代），中国人称摄影为"小照""小像""影像"，这些称呼直接来自中国传统肖像画的命名。从诸如"西法画影""照影"之类的称呼中，也可见时人并未将摄影与绘画（包括中国传统肖

[1] 罗森：《日本日记》，收入罗森等：《早期日本游记五种》，王晓秋点，史鹏校，长沙：湖南人民出版社，1983年，第35页。

[2] 王国维：《静庵文集》，沈阳：辽宁教育出版社，1997年，第117页。

像画,以及写实的西洋油画)严格区分。当时的中国,亦无将摄影从传统肖像画媒介中独立出来的必要,不仅民间肖像画师已经开始使用照片为顾客画像,绘制外销画的油画师同时也会根据顾客需求,身兼摄影师的职能[1]。在这个意义上,摄影术传入之初,19世纪欧洲画坛上关于写实性"绘画死了"的宣判,并没有发生在中国,民间肖像画接纳并与摄影术合作的情况,也与西方绘画与摄影此消彼长的竞争关系相反。

当我们今天论及"摄影"之时,须知"照相"和"摄影"这两种如今常见的中文命名,实际上是在摄影术传入中国的三十多年后,才慢慢地出现并为日常中文所接受的。顾伊认为,"照相"这一新名词的出现,"表明中国人谈论摄影方式的变化",即从视觉"惊奇"(amazement)到逐渐加入民间文化的"融合"(integration)[2]。周邓燕则认为,相比19世纪70年代以来新出现的"照相"一词所承载的文化融合,20世纪初开始大量使用的"摄影"这一命名,才更显著地体现出将中国文化融入西方科技的跨文化"融合"的时代趋势,而其中激发这一"融合"的直接历史语境,正是20世纪初的"清末新政",即甲午海战之后,清政府以日本的现代化维新为改革模本之时,"摄影"这一命名直接受到日文对"photography"的翻译影响[3]。

正如胡适的同时代人、美国哲学家威尔·杜兰特(Will Durant)所说,"所有技术的成就,都不得不被看成是用新方法完成旧目标"[4]。笔者认为,从摄影术进入中国,到最终得以在20世纪初实现

[1] 王韬:《蘅华馆日记》,收入《清代日记汇抄》,上海:上海人民出版社,1982年,第257页。John Thomson, "Hong-Kong Photographers," *British Journal of Photography*, Vol.19, No. 656 (1872), in Roberta Wue et al., *Picturing Hong Kong: Photography 1855-1910*, George Braziller, 1997, p.134.

[2] Yi Gu, "What's in a Name? Photography and the Reinvention of Visual Truth in China, 1840-1911", *The Art Bulletin*, Vol. 95, No. 1 (March 2013), p. 124.

[3] Dengyan Zhou, "The Language of 'Photography' in China: A Genealogy of Conceptual Frames from *Sheying* to *Xinwen Sheying* and *Sheying Yishu*", PhD dissertation, State University of New York, 2016, pp. 38-39.

[4] 威尔·杜兰特:《历史的教训》,倪玉平、张闳译,成都:四川人民出版社,2015年,第167页。

以"照相"和"摄影"为中文统一命名的半个世纪历程中,这一"新方法"无疑是西来的摄影术,而有待解决的、由"新方法"激活的"旧目标",则是潜藏在中国思想和艺术传统中的"求真"诉求。

1874年,徐寿在《拟创见格致书院论》中明确指出中西格致之学的差异,其中论及"中国之格致,功近于虚,虚则伪;外国之格致,功征诸实,实则真也"[1],体现出当时的有识之士将"真"与"实"附着于西洋格致之学的认知。而此时徐寿大力科普的"照相",以及三十多年以后开始流行的中文"摄影"之名,均以机器生产客观"真相"、自动摄取"写实"图像,而被视为"真"与"实"的视觉化身。到20世纪20年代以后,"照相"和"画像"在写实传神上的媒介高下之分已是大众传媒中的常识。1921年,在刊登于《申报》的文章《照相话》中,不仅明确比较了"画像"与"照相"的媒介差异,还认为相比前者的"貌合",后者更能实现"神合",并进一步将"照相"的视觉效果,与中国传统艺术孜孜以求的"传神"和纯然天真的"写真"之美联系起来:

> 画像佳矣,然终不足以比照相。画像只貌合,照相则神合矣。古人称画工之妙,一则曰栩栩欲活,再则曰盈盈欲下,实皆逾分之誉,唯照相当之无愧耳。且今之作美女画者,喜以颜色夺天然之美,反不及照相中之女郎,乱头粗服动人怜矣。[2]

由此,在进入中国的半个世纪以来,摄影经历了从融入民间肖像画到实现媒介独立的过程。这一过程不仅孕育了现代摄影在中国本土的诞生,更重要的,也是中国传统视觉文化在与西方现代主流视觉文化遭遇、交织的半个多世纪中,推陈出新、走向现代转型过程的一个开端。正是在这个意义上,考察摄影概念在中国的接受和演变,实为窥视近代中国视觉文化转型的一种缩影。

[1] 徐寿:《拟创见格致书院论》,《申报》第574期,1874年1月28日。
[2] 《照相话》,《申报》1921年11月19日。

第十一章 ｜ 本土：重审中国早期摄影史料

> 摄影的动作就是一场狩猎，摄影者和装置融为一个不可分割的功能。它在追求新的情境，从前从未见过的一种情形，追求不大可能的东西，寻求信息。
>
> ——［巴西］威廉·弗卢塞尔（Vilem Flusser），《摄影哲学的思考》（1983）[1]

> 在这些影像当中找不到任何客观性……不过它的"真相诉求"并没有丧失……摄影可以有所贡献，向观众显现一个虽不在眼前、但正在形成中的未来，满怀为将来的世代塑造一个更美好未来的希望。
>
> ——［比］希尔达·凡·吉尔德（Hilde van Gelder）、［荷］海伦·维斯特杰斯特（Helen Westgeest），《摄影理论：历史脉络与案例分析》（2011）[2]

19世纪中后期，王韬日记对华人摄影师罗元佑的称赞，以及汤姆逊中国行记对华人摄影师赖阿芳的嘉许，是两则常被学界引述，以

[1] 威廉·弗卢塞尔：《摄影哲学的思考》，毛卫东、丁君君译，北京：中国民族摄影艺术出版社，2017年，第36页。
[2] 希尔达·凡·吉尔德、海伦·维斯特杰斯特：《摄影理论：历史脉络与案例分析》，毛卫东译，北京：中国民族摄影艺术出版社，2015年，第174页。

佐证中西摄影师审美趣味不同与中国摄影师胜出的早期摄影史料。

一、问题：追寻"本土"之眼

随着一系列不平等条约的签订和中国门户的渐次打开，照相业和首批照相馆在19世纪中期前后落地中国，成为摄影术进入中国的一个主要契机。其中，早期经营者主要是来华寻找商机的外国人。被称为"首位来华专业摄影师"的美国人乔治·韦斯特（George West），在19世纪40年代入华之前，也曾在华盛顿开设了较早的照相馆。1844年，韦斯特随美国首个访华外交使团顾圣（Caleb Cushing）抵达澳门，在签订了中美《望厦条约》后，韦斯特并未随顾圣代表团返航，而是留在广州，以达盖尔银版法和西法绘画谋生。根据1845年韦斯特在香港发行的英文报刊《中国邮报》（China Mail）上刊登的广告，韦斯特此时已在香港开设了照相馆，制作达盖尔银版单人和合影照片，主要顾客仍是在华外国人[1]。

同时代的西方社会，摄影术正处于日新月异的技术改革中，其中潜在的商业利益是推动人们对这一技术发展投入热情的一大动力。除了开设照相馆经营人像业务，把记录当地风土人情的照片售卖给报刊、博物馆或制成明信片、印刷成专题图书出售，也是摄影师的一种常规谋生方式。包括随军战地摄影、海外新闻报道在内的纪实摄影，在当时往往也并非是由政府主导的政治宣传行为，而是一项有利可图的技术。1856年一位英国随军医生写给赴殖民地军官的建议中，就写道：

> 我强烈建议每位助理外科医生都应该全面掌握摄影技术……没有哪种专业追求能像摄影这样……回报如此丰厚……凭借摄影，我们可以对当地的人、动物、建筑和风景进行忠实的记录，这些照片将会受到所有博物馆的欢迎。[2]

[1] 泰瑞·贝内特：《中国摄影史：中国摄影师1844—1879》，第11页。
[2] 同上书，第121页。

1860年第二次鸦片战争后期，战地摄影师费利斯·比托（Felice Beaco）随英法联军登陆京津，拍摄了大沽炮台的遍地尸体残骸，在首批照片印制出来时，就已经同时在军队中寻找顾客，"在军官和香港人中间能卖出几千幅照片"；而回国后，比托更积极地将照片结集出版并登报宣传，取得了巨大的商业成功，以至于摄影史学者泰瑞·贝内特认为，"自19世纪60年代末期开始，比托的商人身份就超过了他的摄影师身份"[1]。

因此，作为用于佐证人种学和民族志的"客观"证物，同时也是一种有效的商业手段。这些充满异国风物的图片，首先是为满足19世纪欧洲流行的对非西方世界的猎奇，当然既要以发现彼时在西方社会并不寻常的东方视觉奇观为基本视觉需求，也要遵循潜在客户的观看方式，即西方主流视觉文化习惯。其中，中国风景和中国人的服饰、发型、人种特征等，作为"他者"眼中的视觉奇观，自然成为外国人镜头下早期中国摄影的主要内容。而由摄影术所承载的视觉文化习惯，一种自西方文艺复兴以来追求从视觉上如实描摹对象，以制造拟真的视幻觉为要务的主流写实艺术传统，以及对一种不经人手的客观性的孜孜以求，既是催生摄影这一项技术的基本视觉文化土壤，也已然内化为摄影装置先天具备的视觉展现形式。

那么，同样是为了谋生，当西方摄影师以经商之道和猎奇之眼，将取景框对准他们眼中具有商业价值和异域特色的中国风物，以满足海外市场需求之时，是否存在着服务于本土顾客群体、以满足本地市场需求、为中国顾客拍摄人像为生的中国摄影师群体呢？相比西方人的"他者"之眼，中国摄影师的取景和审美是否存在某种原发的"本土性"？如今成为范式化的早期"中国式"摄影样式，是否就是由中国摄影师创造的，能够代表中国审美趣味和传统的"本土"风格？

笔者认为，对这一系列问题的回答，有必要回到两则常被当代学

[1] 泰瑞·贝内特：《中国摄影史：中国摄影师1844—1879》，第151—155页。

者引用,以佐证中西摄影师审美趣味不同且中国摄影师胜出的案例原典。而重审这两则中国早期摄影史料的目的有二:其一,重审史料及其作者所处具体历史语境,反思按表层印象引述前人文字的问题,指出以这两则史料确证中国早期摄影"本土性"审美不仅是不充分的,更是对中国摄影"本土性""中国性"是否存在,以及何以存在等问题的简化;其二,在挖掘和澄清中国早期摄影评论背后潜藏观念的基础上,进一步探讨早期摄影"中国性"的建构问题。

二、王韬日记:来自"本土"的比较

第一则原典是王韬在19世纪50年代末的日记。1858年下半年,王韬曾与友人在上海一同观看了法国人李阁郎的摄影过程,并在日记中以"照影"称呼摄影术。其中,除简单描述摄影器材,及必要的日光和化学过程,王韬尤其强调了西人"照影"方法的两大优点:一是耗时少("顷刻可成");二是成像逼真("眉目毕肖"):

> 阁郎善**照影**,每人需五金,顷刻可成。益斋照得一影,眉目毕肖。其法以圆镜极厚者嵌于方匣上,人坐于日光中,将影摄入圆镜,而另以药制玻璃合上,即成一影。其药有百余种,味极酸烈,大约为磺强水之类。[1]

王韬提及的"阁郎",即法国人路易·李阁郎,是19世纪50年代后期最早活跃在上海周边的西方摄影师之一,至今留下一套80幅关于中国风景的立体照片,存于巴黎国家图书馆,其中有9幅风景照片曾制成木版画,刊登在1861年11月9日出版的法国《画报》

[1] 王韬:《王韬日记新编》(上),田晓春辑校,上海:上海古籍出版社,2020年,第299页。

上[1]。1859年上半年，王韬又同友人观看了广东人罗元佑在上海开设的"栖云馆"，并以"西法画影"称呼摄影术：

> 晨，同小异、壬叔、若汀入城，往栖云馆观**画影**，见桂、花二星使之像皆在焉。画师罗元佑，粤人，曾为前任道吴健彰司会计，今从英人得授**西法画影**，价不甚昂，而眉目明晰，无不酷肖，胜于法人李阁郎多矣。[2]

此处王韬提到的"栖云馆"，有可能是迄今最早被文字记载下来的中国人开办的照相馆[3]。这段文字，也使罗元佑成为迄今有确切文字记录的最早开设照相馆的中国摄影师。从中亦可见，在上海开办了第一家照相馆的罗元佑来自广东，其摄影术师承英国人，这与中国早期照相业传播和发展的整体路线（即从香港、广东，进而扩散至内地的"广东效应"[4]）相一致。

在比较了李阁郎和罗元佑的摄影后，王韬认为罗元佑更胜一筹，这一判断如今常被学者用于引证中国摄影师的作品质量优于西方摄影师[5]。不过，王韬究竟指哪个方面罗元佑"胜于"李阁郎，却语焉不详。回看王韬原文，根据断句的不同，此处"胜于"至少有三种理解方式：一种是价格上的优势，即罗元佑的摄影价格更低（"价不甚昂"），却能达到同样逼真的成像效果（"眉目明晰，无不酷肖"），因此"胜于法人李阁郎多矣"；一种是操作手法上的优势，即画面清晰（"眉目明晰"）且逼真（"无不酷肖"），因而"胜于法人李阁郎多矣"；还有一种理解方式是，罗元佑的摄影风格与构图，更符合中国人的审美品位，故而"胜于法人李阁郎多矣"。其中，第三种理解方

[1] 泰瑞·贝内特：《中国摄影史：中国摄影师 1844—1879》，第 29—38 页。
[2] 王韬：《王韬日记新编》（上），第 374 页。
[3] 顾铮：《清末王韬在上海所见摄影术点滴》，《东方早报》2016 年 1 月 8 日。
[4] 仝冰雪：《中国照相馆史：1859—1956》，第 22、40 页。
[5] 郭杰伟、范德珍：《洋镜头里：晚清摄影的艺术与科学》，收入郭杰伟、范德珍编著：《丹青和影像：早期中国摄影》，第 36 页。

式常被学者采纳,以王韬的论断,佐证中国摄影师具有不同于西方人的独特审美品质,因而中国顾客更喜中国人的摄影趣味[1]。

然而,上述三种理解方式无论哪种成立,王韬表达的也只是具体到个人的比较(即"画师"罗元佑的作品,优于同为"画师"的李阁郎),而并没有以二人作为华人和西人的代表,更未从文化和人种上,区分华人和西人摄影质量和品位差异。而相比1859年这段留存在王韬日记中的私人笔记,到19世纪80年代王韬公开出版《瀛壖杂志》时,更直接将"法人李阁郎"和"华人罗元佑"并称为"在沪最先著名者"[2],不再对二者加以区别。

此处值得注意的是,王韬在日记中提到,在罗元佑照相馆所见的"桂、花二星使之像",通常被认为就是1858年《天津条约》和上海《通商章程善后条约》的中方签约人、钦差大臣桂良和花沙纳的合影肖像(见图11-1)。一般来说,这一说法出自20世纪80年代中国摄影史的权威著作《中国摄影史:1840—1937》,书中以王韬日记为据(此二人肖像被罗元佑用作照相馆招牌广告),推知此二人肖像照片理当出自罗元佑之手[3]。的确,从留存至今的这张照片看,整体充满了符合中国人审美的视觉符号、对称构图及对身份等级的着意彰显:画面为简洁的中式布景,呈左右对称构图,"桂、花二星使"两位像主均为正面全身坐像,桌上相对并置着用以区别官员品级的顶戴花翎,且格外以支架抬高,中心桌布上装饰有类似一品文官补服的仙鹤图案,醒目地处于整幅构图的中心对称纵轴线上,以凸显像主尊贵的身份等级。但是,摄影史学者泰瑞·贝内特的研究推翻了这一说法,指出这张现为温莎皇家收藏的照片,实际拍摄者并非华人罗元佑,而是英国外交官罗伯特·马礼逊[4]。那么,这张照片就很难再成为华人摄

[1] Yi Gu, "What's in a Name? Photography and the Reinvention of Visual Truth in China, 1840-1911", *The Art Bulletin*, Vol. 95, No. 1 (March 2013), p.121.
[2] 王韬:《瀛壖杂志》,第211页。
[3] 马运增等:《中国摄影史:1840—1937》,第26页。
[4] 泰瑞·贝内特:《中国摄影史:中国摄影师1844—1879》,第126—127页。

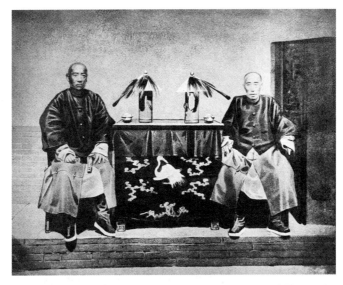

图 11-1　罗伯特·马礼逊,《天津条约》签订人桂良与花沙纳二人合影,1858 年,英国温莎皇家收藏

影师具有独特"中国性"审美的佐证。

　　随之而来的问题,则显得更为复杂,西人马礼逊所摄照片何以呈现出上述极具"中国性"的画面?既然"中国性"审美出自西人之手,那么这种"中国性"究竟是原发的"本土性",还是后天被建构的"他者性"呢?无独有偶,类似由西方摄影师拍摄,但被冠之以"中国性"审美特质的早期摄影,还有 19 世纪 50 年代末 60 年代初,在华活动的美国摄影师弥尔顿·米勒(Milton M. Miller)雇用中国人摆拍的一批"中国式"照片。这些照片在相当长一段时期,被认为是典型"中国肖像风格"的代表,"以图证史"般佐证、形塑、建构着中国人对自身本土肖像传统的认知。巫鸿教授指出,弥尔顿·米勒的照片,实则建构出一种被视之为"中国性"的、讲究画面对称、整身、全脸、无阴影的"中国怪癖"(Chinese peculiarity)[1](见图 3-11)。

[1] 巫鸿:《早期摄影中"中国"式肖像风格的创造:以弥尔顿·米勒为例》,收入郭杰伟、范德珍编著:《丹青和影像:早期中国摄影》,第 87 页。

而这，在随后入华的约翰·汤姆逊笔下，则被进一步上升为可代表"一般中国佬"怪异、扭曲、恐怖、低俗的审美趣味，甚至给出了看似合理化的解释：

> 凡是本地人拍照，大多都带着佛祖般呆滞木然的表情，脸部正对相机，左右手分别成90度直角。**一般中国佬（A Chinaman）**都会尽量避免1/2侧面或3/4侧面照相，原因是既是肖像就得看得出他有两个眼睛、两只耳朵，脸也得圆如满月。全身的姿势也必须遵守这种对称原则。还有脸部，也一定要尽可能避免出现阴影，即使避免不了，两侧的阴影也得相当。他们说影子并不存在，这只是大自然的意外，而不能代表面部的任何一部分，因此不该呈现在相片上。然而，他们偏偏人手一扇，只为了制造一点阴影……[1]

然而，正如巫鸿教授的研究所表明的，这一看似充满了奇异"中国性"，并在当代持续被视为19世纪本土审美视觉确证的中国人形象，并非中国审美传统的自发绵延，而是19世纪西方摄影师以"他者"之眼，截取、拼合、演绎中国视觉文化传统的再发明：

> 在这样的政治和经济环境下，中国影楼自然愿意认同由殖民者建构的"地道的"中国肖像风格，甚至自夸为他们自创的风格。此外，由于这种风格确实是来源于本土题材，所以它再次逆转而成为本土文化的过程可以在不知不觉中发生。肖像摄影在这个逆转过程中也经过调整，例如增添了新道具和顺应潮流变化的服装，以及淡化太过明显的外国因素。经过这种调整或再挪用之

[1] John Thomson, *The Straits of Malacca, Indo-China and China, or, Ten Years' Travels, Adventures and Residence Abroad*. Low & Searle: Sampson Low, Marston, 1875, pp. 189-190. 约翰·汤姆逊：《十载游记：马六甲海峡中南半岛与中国》，颜湘如译，福州：福建教育出版社，2019年，第126—127页。

后，被挪用的本土视觉文化完全掩盖了殖民者最初塑造这一风格的意图，从而将西方的执迷演变成了中国的自我想象……这种风格不但被视为当地人心理素质的自然反应，也被形容为纯粹的中国产物……霍米·巴巴（Homi Bhabha）对程式化（stereotyping）的阐述如下："（程式化）是一种知识和认同的形式，它摇摆于永远'在场'、已为人知以及总是需要被紧张重复的东西之间……中国肖像风格的程式化为文化对话和自我想象提供了一个新的基础……它的目的已不再是构成'真实'的当地风格，而仅仅是消费这种风格。"[1]

三、赖阿芳文献：来自"他者"的比较

另一个常被学者引用佐证中国摄影师技高一筹的案例，是香港早期最具影响力的华人摄影师赖阿芳（Lai Afong，1839—1890）（见图 11-2）[2]。目前没有留下有关赖阿芳的中文史料记述，除留存至今的"华芳"照相馆摄影外（见图 11-3）[3]，最常被引用的文字记录，来自上述 1867—1872 年在华的英国摄影师约翰·汤姆逊的英文著述。汤姆逊在 1875 年出版的游记中，称赞华人摄影师赖阿芳的艺术品位，并特别将之作为与上述"一般中国佬"不同的、"唯一的特例"：

> 我们折返回皇后大道，在一系列巨大的招牌前停下来，只见每块招牌上都用粗粗的罗马字体写着某位中国艺术家的名号和风格。我们首先看到的是"阿芳，摄影师"……阿芳请了一个葡萄

[1] 巫鸿：《早期摄影中"中国"式肖像风格的创造：以弥尔顿·米勒为例》，收入郭杰伟、范德珍编著：《丹青和影像：早期中国摄影》，第 87 页。
[2] Jessica Harrison-Hall, Julia Lovell, eds. *China's Hidden Century 1796-1912*, p.199.
[3] 胡素馨：《以中国人为主题：19 世纪的摄影体裁》，收入郭杰伟、范德珍编著：《丹青和影像：早期中国摄影》，第 95 页。

图11-2 华芳照相馆,《赖阿芳像》,1865—1880年,蛋白照片,13.2厘米×10厘米,英国爱丁堡苏格兰国立肖像美术馆藏

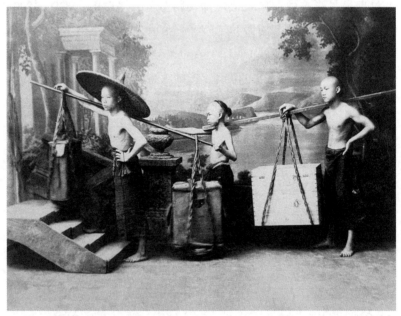

图11-3 华芳照相馆,《三名苦力》,1880—1890年,蛋白照片,21.7厘米×27.6厘米,美国洛杉矶盖蒂研究所藏

牙助理帮忙招呼欧洲顾客。他本人是个矮小、略胖、性情温和的汉人，他的品位是有教养的（cultivated taste），他也有很好的艺术鉴赏力。从他的作品集可以看出，他一定是个热爱自然之美的人，因为他的有些照片不仅技巧极为纯熟，他对拍照姿态的艺术性选择也是引人注目的。就这方面而言，他是我在中国之行遇到的本土摄影师中，**唯一的特例（the only exception）**。他的门口一张照片也没放，而他隔壁的阿廷却在一个玻璃柜里展示了二十来张恐怖至极的人脸相片……[1]

其中，与王韬具体到"法人李阁郎"和"华人罗元佑"的实例类似，汤姆逊也具体描述了华人摄影师赖阿芳的摄影作品。但相比之下，王韬并未将实例上升至总体民族性差异的比较，而汤姆逊则在文中自然流露出区分人种和族群的意识。毕竟，相比在中国本土内观"西法画影"的维新派文人王韬，从殖民宗主国来到属地考察的汤姆逊，自然携带着具有英帝国殖民时代特色的"他者"之眼，下意识地以根深蒂固的西方视觉文化传统，拣选他认为中国本土值得被西方人观看的景观。正是在这个意义上，汤姆逊将华人摄影师赖阿芳作为本地摄影师中"唯一的特例"，并对这一"特例"的"高雅"艺术品位大为赞赏。

汤姆逊有意识地划分出"华人摄影师"群体，以作为与西方摄影师比较对象的诉求，更明确地体现在他发表于1872年的另一篇文章《香港摄影师》中。这一种族鉴别和区隔的意识，与汤姆逊本人作为英国皇家地理学会会员和皇家人种学会会员（1866年获选）的身份和使命不可分割。因此，汤姆逊称香港"华人摄影师"的作品，比"我国一些损害摄影艺术名声的、无名的、业余摄影师更好"，还进一步将其对"华人摄影师"的印象，上升至总结"中国人"的国

[1] John Thomson, *The Straits of Malacca, Indo-China and China, or, Ten Years' Travels, Adventures and Residence Abroad*. pp. 188-189. 约翰·汤姆逊：《十载游记：马六甲海峡中南半岛与中国》，第 127 页。

民性高度[1]。这一从人种和民族性角度构建中国人"他者"身份和形象的雄心,更集中体现在汤姆逊四卷本巨著《中国与中国人影像》(Illustrations of China and Its People,1873-1874,London)中。这四卷本图书收录了汤姆逊在中国拍摄的 200 多幅照片,并一一配以文字解说。

当然,相比同一时期欧美社会对中国的敌意言论,以及武力征服中国等异域文明的实际军事行动,汤姆逊显然展示出更温和的文化态度、更友善的同情心和更包容的理解力。因此,我们不能跨越时代局限,以 21 世纪多元文化平等共处的标准,苛责汤姆逊身处 19 世纪英帝国殖民扩张叙事中自以为的"客观",毕竟汤姆逊的"他者"之眼迥异于诉诸暴力对抗的激进种族主义之眼。但是,必须承认的是,汤姆逊的镜头及其文字所形塑的"中国性",并非如其所视的"客观"。正如荷兰历史学家西佩·斯图尔曼(Siep Stuurman)在对"跨文化平等"观念史的研究中指出,欧洲殖民主义"教化使命"作为启蒙运动的一种副产品,在 19—20 世纪成为欧洲人一种既非出于原始"仇外心理",也看似并非"恶意"的普遍时代观念:

> 由于承担**教化使命**的大多是欧洲白人,种族等级制的概念从未远离。19 世纪和 20 世纪的科学种族主义绝非前现代仇外心理的返祖残余,而是典型的**现代世界观**。甚至纳粹偏执的反犹理论也代表了一种极端的、精神错乱的种族学说,19 世纪的大多数欧洲知识分子都赞同这种学说。[2]

正是在这样的时代背景下,汤姆逊百科全书式"客观"展示中国

[1] John Thomson, "Hong-Kong Photographers," *British Journal of Photography* 19, no. 656 (1872), reprinted in Roberta Wue et al., *Picturing Hong Kong: Photography 1855-1910*. Asia Society Galleries, 1997, p.134.

[2] 西佩·斯图尔曼:《发明人类:平等与文化差异的全球观念史》,许双如译,桂林:广西师范大学出版社,2022 年,第 22 页。

的渴望,对实地考察的实证性信赖,以及相信能够克服和抹除"他者"之眼的主观性,实则既是彼时英帝国海外扩张的时代精神产物,也是促成西方人入华实地拍摄照片的原因之一。而实地拍摄的照片,又为汤姆逊的观察增添了可信的"客观性"。这一"客观性"不仅能给汤姆逊带来作为人种学和民族志科学研究者的声望,还事关汤姆逊中国行拍摄的这些照片的商业价值,这也促使汤姆逊及其出版商格外重视照片出版和展示方式上的推陈出新。1872年回国后,汤姆逊一改以往零售照片的商业模式,采用当时最先进的印刷技术和新颖的图文排版方式出版了这套四卷本巨著,一经出版即大获好评,总印刷量近3000册。此套书不仅成为当时西方世界认知"中国"的一个窗口,而且更系统地建构了关于"中国"和"中国人"的视觉形象。

在汤姆逊的镜头和文字下,一个古老、神秘、宁静而有待被开发,且虽然落后但可被改造的"中国性",因视觉形象的直观可见,而显得"客观"可信。正如汤姆逊通过对"华人摄影师"的观察,得出对"中国人"的整体结论:"中国人的头脑适于进行摄影化学这一程序繁杂的精工细作。"[1]这段话当然可以用来佐证19世纪西方人眼中积极向上的中国形象,但这里的逻辑显然不是称赞中国"本土性"的优越,更不是发掘中国独特的审美品质,而是观察到中国人是可被教化的。

由此,中国人被塑造成可被文明世界同化的"他者",一个等待被开发和被启蒙的对象,而西方人显然是此中作为改造主体的文明人,实则是为殖民扩张和以文明征服野蛮的文化合法性背书。这其实与汤姆逊对赖阿芳审美品位的称赞如出一辙。因此,这一来自"他者"的称赞,既不能被视为中国本土摄影师的审美普遍优于西人的佐证(毕竟在汤姆逊的语境中,赖阿芳的高超艺术水准只是中国本土摄影师中"唯一的特例"),也不能用以证明中国摄影师具有某种"本土性"原发的摄影美学品位,更不能用以佐证这一中国审美正是中国顾客喜爱中国摄影师的原因。

[1] 西佩·斯图尔曼:《发明人类:平等与文化差异的全球观念史》,第22页。

四、并非"妖术":"数百年以来恶意的妖魔化"

现有史料显示,当摄影术在第一次鸦片战争前后初入中国时,中国人对这一新技艺的反应,既不像当时摄影术在西方舆论中的那样,是令西方人震惊的一项让大自然自动显现自身的、伟大的视觉"奇迹",也没有像后来鲁迅笔下描写的19世纪后期,在经历了多次战败和割地赔款后,摄影术与许多西洋方物一同,被视为西方文化侵略的一种方式,成为令中国"乡下人"恐惧的"妖术"[1]——19世纪中期中国人对摄影术的自觉反应,多数并非恐惧,亦非震惊,而是起初好奇,进而想了解,之后视之为平常物。

根据《埃迪尔中国日记》,19世纪中期前后,普通中国人对摄影"是孩子看到新奇事物时候的反应……而非震惊",也并不恐惧,更多是"朦胧的好奇",在当时的广州和澳门,"行人对我的拍摄要求每每非常配合",双方交流友善,整个拍摄和观赏照片的过程"笑声不断"[2]。在澳门期间,当埃迪尔给普通行人拍照时,中国人很乐意在镜头前摆姿势,埃迪尔也在此期间向中国人展示了相机内部构造和达盖尔银版照片。在广州城,埃迪尔拍摄的达盖尔银版照片也非常受欢迎,"照片被一抢而空,每个人都非常高兴地拿到自己的小照"[3]。

然而,19世纪中期中国人(尤其是上层士绅)看待摄影术的这一"平常心"或称之为"客观"态度,又常常被今人以历史决定论的后知后觉,描述为时人对先进技术的愚昧无知和夜郎自大,这一看法实际上早在19世纪中期西方人的记述中就已经开始了。1849年10月24日下午,美国人本杰明·林肯·鲍尔(Benjamin Lincoln Ball)在厦门美国传教士住处,与美国驻澳门领事和三位中国官员

[1] 关于"妖术说",参见仝冰雪:《"妖术"说之源——照相馆发展之阻滞分析》,收入仝冰雪:《中国照相馆史:1859—1956》,第31—38页。

[2] 泰瑞·贝内特:《中国摄影史:1842—1860》,第3—4页。

[3] 同上书,第6页。

一同观看了神父家人的达盖尔银版照片。鲍尔先生在寄回美国的家信中，描绘了中国官员和"国家国民"的"彬彬有礼，善于言辞"，但十分不理解中国官员面对摄影术的毫不震惊，并将中国官员"泰然自若"的观赏态度，解读为一种带有"欺骗性"的"优越感"：他们虽然"彬彬有礼"却"不以为然"，"他们或许已经发现我们的艺术和科学遥遥领先"却"不愿承认"，"他们佯装泰然自若的神情仍显示出一种优越感。这种优越感是如此坚固，以致偏见似乎已从中扎根"[1]。

这里存在的问题是，我们在何种程度上可以视这样的评判为"客观"的史料呢？学者包华石（Martin Powers）在对17—18世纪入华欧洲旅行者见闻的文本研究中注意到，欧洲人对异域风土的评判，基本都基于西方传统的政治权力观念和"零和博弈"的文化参照系统，而将本国的文化政治建制、喜好与问题投射到异国的现实之中，以便构建一个拥有荣耀和权力与更为进步的"西方"身份：

> 在这种参照系统里，欧洲文化与另一种文化的任何相遇都会被解释为存在**竞争关系**，因此欧洲人会提常采取**防御的姿态**。这样的分析能够帮助我们理解，为什么有如此多的欧洲旅行者会采取一种浮夸的书写方式……处于一个像欧洲那样施政权力与荣誉合而为一的社会，世界范围内的荣誉分配会被视为一个**零和博弈**（zero-sum game）……通过把在本国寻见的错误投射到精心建构的亚洲形象上，欧洲的理论家们就可以在情感上及修辞上删减这些错误实践，把这些行为排除在他们正在为"西方"构建的新身份之外。[2]

[1] 泰瑞·贝内特：《中国摄影史：1842—1860》，第8页。
[2] 包华石：《西中有东：前工业化时代的中英政治与视觉》，王金凤译，上海：上海人民出版社，2020年，第17—18页。

由此，包华石教授提出问题，"应该如何扭转数百年以来恶意的妖魔化，同时避免在不经意间美化受害者呢？"[1]为进一步说明跨文化交流中，因文化差异而造成看似"客观"而实则"误读"的问题，包华石举了一个形象的例子，有助于我们重审"他者"视角下，何为"客观"，以及何以实现真正"客观"的解读：

倘若某个来自上海的人到了伦敦，看到所有人都在使用手机。鉴于上海的手机使用几乎已经普及，所以这位中国游客在写信回家的时候，不太可能提到手机使用的情况。手机的使用已经如此普遍，提它又有什么意义呢？但是，假设有一个来自地球某个偏僻角落的人抵达了上海或伦敦，她会在信件中如是写道："这里的所有人整体都在和他们的录音机说话。我们有时会用它记录购物清单，可是这里的人从早到晚都在和录音机说话！"这个例子显而易见地说明，这个人并不知道手机是什么，可她的结论既客观如实，又无可辩驳。[2]

可见，既不能完全将"他者"视角下的评判视为绝对的"客观"描述，也没必要在全盘否定"客观"价值的意义上无视作为史料留存至今的"他者"陈述。重要的不是追问诸如此类的史料中有没有"客观"，而是提醒我们重审何为"客观"，何以提取文本中真正能够反映"客观"的记述。正是为了解决上述几个世纪以来，长期以单一西方视角为评判标准而造成的跨文化误读问题，包华石教授找到了形象化抽象概念的"转义策略"（tropic strategies）和基于图像而非文字的"跨视觉分析"（transvisual analysis）两种基本研究方法[3]。笔者认为，这两种方法也同样适用于对早期摄影史料的分析和研究。

[1] 包华石：《西中有东：前工业化时代的中英政治与视觉》，第7页。
[2] 同上。
[3] 同上。

五、小结：追问"本土性"

那么，由此回到前文提出的关于中国摄影是否存在"本土性"传统，以及"中国式"摄影样式何以建构的问题。随着"在中国发现历史"作为一种研究方法论的兴起，20世纪后期以来，学界研究纷纷将目光转向发现"本土性"传统，以源发于中国传统内部的能动性，扭转20世纪长期主导中国史研究的"冲击—反应"方法论，改变以往由"他者"发起而"本土"被动接受的近代化历史叙事。正是在这一研究趋势中，21世纪以来，摄影史论学者从早期摄影史料文献出发，发掘19世纪中国本土的摄影实践活动，做出了许多卓有成效的研究，致力于证明中国本土摄影有其自发的内在逻辑，以及独特的中国审美风貌。

尤其是一系列19世纪照相馆老照片的发现，为独特的中国审美提供了佐证。比如，19世纪70年代以后，中国人经营的照相馆在中国本土全面开设，进入了中国摄影史上的"照相馆时代"，此后，中国照相馆摄影在不同时代，也具有了不同的本土风格：19世纪70年代，清晰、肖似、快捷、廉价，是照相馆广告词和同时期照相馆人像的主要特征；19世纪80年代的照相馆摄影，则更追求风雅的布景和仿效"行乐图"的艺术性特质；到19世纪末20世纪初，西洋元素更多为中国摄影馆所喜爱，出现了"洋化"的风潮；从20世纪初到民国，随国际关系的变化，国内掀起抵制洋货的几次浪潮，中国照相馆出现向传统布景和中式审美"回归"的趋势；20世纪二三十年代继起的，则是简洁的"现代"风格，"美术照相"成为照相馆广受欢迎的招牌特色[1]。

但是，正如巫鸿提醒我们的，"不加批判地使用'本土'一词，本身就已经接受了殖民者的立意和术语……它的目的已不再是构成'真实'的当地风格，而仅仅是消费这种风格"[2]。尤其是19世纪

[1] 仝冰雪：《中国照相馆史：1859—1956》，第145—156页。
[2] 巫鸿：《早期摄影中"中国"式肖像风格的创造：以弥尔顿·米勒为例》，收入郭杰伟、范德珍编著：《丹青和影像：早期中国摄影》，第85—87页。

五六十年代，相对于为西方的"他者"目光捕捉和售卖猎奇影像的西方摄影师，主要服务于中国顾客的中国摄影师，似乎并未对等地出现在同一时期。仍以赖阿芳为例，学者胡素馨（Sarah Fraser）注意到，赖阿芳的顾客群体仍是外国顾客：在1889年的一份英文广告中，可以看到，赖阿芳照相馆熟练地借用了"本土样式"（native types）之类明确建构"他者"中国形象的词语，向彼时默认和熟悉这些用语的、潜在的外国客户售卖照片，以满足西方人眼中"合理"的异域形象和固化期待[1]。胡素馨认为，虽然到19世纪下半叶，尤其19世纪六七十年代以后，中国摄影师和中国照相馆业出现了前所未有的发展，但中外摄影师镜头下的中国风景和人物照片并无太大区别，在体裁和类型上都十分接近，而正是在这些照片的共同塑造下，"China"这一带有羞辱含义的概念，开始实现国际化的传播，同时在形象上，也被摄影照片建构为落后的、停滞的、与西方文明异样的、他者的、需要被征服和改造的另类存在[2]。

因此，仅就本章对两则中国早期摄影史料的重审而言，笔者认为，往往正是对待史料态度的粗疏，让我们一再错过了追问"中国性"有无、何在、何以发现、绵延或建构等真问题。虽然王韬日记中对于华人摄影师罗元佑的记述和称赞，可视为中国本土摄影实践的一个开端，汤姆逊笔下对于华人摄影师赖阿芳的嘉许，也可视为中国本土摄影师获得国际同行评价的一种佐证，但并不能由此就简单地认定中国早期摄影的"本土"优越性。这并不是说笔者就此判定"本土性"不存在，甚至说"中国性"是被建构的假问题，恰恰相反，笔者对这一问题始终抱持积极研究的态度，重审的意义也并非落脚于批判，而是寻找新思考的起点，也只有建立在缜密辨析的基础上，本就稀有且珍贵的中国早期摄影史料，才有可能真正为我们呈现出历史"客观"的原貌。

[1] 胡素馨：《以中国人为主题：19世纪的摄影体裁》，收入郭杰伟、范德珍编著：《丹青和影像：早期中国摄影》，第97页。

[2] 同上书，第96—106页。

第十二章 | 对流：视觉现代性的一种跨文化趋势

> 当现代欧洲文化不断地吹捧并凸显主体与客体、形象与现象这种二元对立时，中国文化却始终在缩小着两者的差异，这一点海德格尔也曾提及。
>
> ——［德］克里斯托夫·伍尔夫（Christoph Wulf），《人的图像：想象、表演与文化》（2014）[1]

> 人们已经厌倦了科学的专业化以及理性主义的唯理智论。人们渴望听到真理，这种真理不是使他们更狭窄，而是使他们更开通，不是蒙蔽他们，而是照亮他们，不是像水一样流过他们，而是切中肯綮，深入骨髓……东方可以在多大程度上治愈我们的精神匮乏……根据中国人所熟知的物极必反法则，一个阶段的结束正是其相反阶段的开端……没有什么东西可以被永远牺牲掉，一切事物都会以改变的形态回返。
>
> ——［瑞士］荣格（Carl G. Jung），《金花的秘密：中国的生命之书》（1930）[2]

[1] 克里斯托夫·伍尔夫：《人的图像：想象、表演与文化》，陈红燕译，上海：华东师范大学出版社，2018年，第40页。

[2] 荣格：《纪念卫礼贤》，收入荣格、卫礼贤著：《金花的秘密：中国的生命之书》，张卜天译，北京：商务印书馆，2018年，第9页。

如今，当我们谈论"摄影"的时候，为之匹配英义"photography"，已是毋庸置疑的常识。不过，回看过往历史，这样稳定的能指，却也只是既定历史阶段的产物，而非伴随这一所指始终。无论是在西方还是在东方语境中，回到媒介诞生之初，"摄影"之名，在其初始阶段，都经历了数十年不稳定的命名更迭。摄影史论学者乔弗里·巴钦称这一摄影概念的命名变迁为"摄影的语言学建构的时刻"，这也是福柯意义上现代"话语机制"历史性生产的时刻，承载着现代社会视觉文化观念的形塑历程[1]。

本章始于对"摄影"之名在西方语境中的概念梳理：从"photography"一词在欧美流行开来之前，在19世纪20—40年代，以摄影史上最著名的三位早期发明者尼埃普斯（Joseph-Nicéphore Niépce）、达盖尔（Louis-Jacques-Mandé Daguerre）、塔尔博特（William Henry Fox Talbot）分别对这一新技术从不同角度的新命名入手，厘清西方早期摄影概念中承载的文化观念流变。在巴钦看来，正是这一早期摄影概念中共同隐含的试图融合主客二元对立的企图，促使代表非人技术性的"photo"与指向人造物艺术性的"graph"，终于在19世纪40年代实现了话语性的成功，创生出"photography"一词，即"光素描"。

而与19世纪中叶西方视觉文化的主流走向同比考察，可以看到，以"光素描"为名的摄影术，实则反向释放了现代艺术家的主观能动性，从19世纪后期到20世纪前半叶，西方现代视觉文化向着主观性、解放人的主体性的方向发展，既是西方现代社会稳定视觉经验的断裂，也在事实上延续着西方传统对于"透视"（perspective，也即"看穿"see-through）剥离表面相似视觉幻象的更本质追求，持续激发西方现代视觉文化对主客二分法的超越。正是在这样的背景下，"沙龙落选者"和"印象派"成为西方现代主义艺术的开创者。

[1] 乔弗里·巴钦：《热切的渴望：摄影概念的诞生》，第129页。

一、比较：西方早期摄影概念流变

1839年，从法国、英国到德国、美国，一种被称为"photography"的技术，以争夺冠名权的方式，进入公共舆论和公众视野。进入19世纪40年代，这一新名词终于通行欧美，成为对一种能够固定暗箱影像的新技术的通用称谓，沿用至今。在时人看来，这种以非人工手段"自动"复制自然物象的新技术，成功实现了欧洲人自文艺复兴以来，想要固定存在于绘画辅助装置之中，成为只能看不能摸的影像之梦。

但是，作为"光"（photo-）与"写"（-graph）两个希腊词源的全新合成词，英文"photography"的命名，比这一技术的发明，要晚了许多年。在"photography"这一名称发明之前，这一新技术早在几年甚至十几年前就已在欧洲各地，以点状分布的散落方式，持续进行着实验。其间，19世纪初的欧洲摄影前史，主要聚焦于尼埃普斯、达盖尔、塔尔博特三位发明家，而他们也分别以自己的理解方式，给予了这种新技术不同的名称。

1. 太阳版画：自动印刷术与自然本身

三者中最早的命名，当属法国人尼埃普斯的"Heliography"。目前已知留存最早的照片，正是19世纪20年代，尼埃普斯在非人工手绘干预的情况下，经过大约8小时自然曝光，用显影材料固定的窗外屋顶风景（见图12-1）[1]。尼埃普斯将这种技术命名为"Héliographie"（英译Heliography）："helio-"来自希腊文"太阳"（sun），也是太阳神海洛斯（Helios）的名字，既指大自然的日光，也兼指太阳神超自然的神性；"-graphy"则借鉴了"石版画"（lithography）这一新名词

[1] 由摄影史家格恩斯海姆（Helmut Gernsheim）于1952年发现。

图 12-1 尼埃普斯,《窗外风景》,1826—1927 年,美国德州大学奥斯汀分校哈里·兰索姆中心藏（Harry Ransom Center, University of Texas at Austin）

后缀,来自希腊文"书写"（writing）。西方石版画复制技术发明于 18 世纪、19 世纪初始现"lithography"这一新的合成词,用于描述在摄影术诞生之前的新式高品质印刷术[1]。由此,从艺术媒介的观念谱系上看,"Heliography"更贴切的意译应当是"太阳版画":"太阳"兼具非人为的、客观的自然力,以及西方文化传统中的太阳神力；"版画"则显示出尼埃普斯将这一新式工艺纳入石版印刷技术谱系的预设观念。

值得注意的是,尼埃普斯对影像生成的自动性、自然力、非人力所为的"光"的行动力的强调,一以贯之地在他对这一新技术的命名中,这在他 1829 年的一篇论文题目《论太阳绘画,或靠光的作用把暗箱中形成的影像自动固定下来的方法》("On Heliography, or a method of automatically fixing by the action of light the image formed in the camera obscura"）中更明确地体现出来。根据巴钦的研究,在 1832 年的一份手稿中,尼埃普斯还曾尝试以希腊文"自然"（phusis）为词根,将这一新工艺命名为"自然本身"（phusaute）、"自动的自然"（autophuse）等[2]。

[1] 乔弗里·巴钦:《热切的渴望:摄影概念的诞生》,第 89 页。
[2] 同上书,第 90 页。

2. 达盖尔银版法：冠名艺术家与视幻艺术的完成

虽然这些命名最终随着尼埃普斯申请专利的尝试失败，逐渐淡出历史舞台，但对这些命名的概念考古，却呈现出时人对这一新式图像生成装置的理解方式和预期观念，延续着自文艺复兴以来，镌刻在西方视觉文化生成脉络中的自然主义基因。而这一工艺真正在公共舆论界引发轩然大波，还是要等到1839年，即摄影史"元年"。这一年，摄影术以私人姓氏命名的方式，由与尼埃普斯合作的达盖尔（见图12-2）成功申请了专利权。虽然关于这一专利权，在当时就争议不断，之后又有超过20个人宣称自己应当是这项专利的发明人。但无论真相如何，正是以"达盖尔版"（见图12-3）命名而引发的喧嚣，促使1839年被追封为摄影史"元年"。

达盖尔同样延续着尼埃普斯赋予这一新技艺的自然主义期许，将其描述为可以固定暗箱中映现的物体、自动复制大自然影像的新方法。不同的是，达盖尔通过加入碘化银感光材料，大大缩短了尼埃普斯的日光成像时间。此时的摄影术还不能捕捉大自然的色彩，不过，

图12-2 佚名，《达盖尔肖像》，1844年，纽约大都会博物馆藏

图 12-3　达盖尔,《珍奇柜内部》, 1837 年, 巴黎法国摄影协会藏

达盖尔法采用的独特银版显影纹理细腻、小巧精致, 散发出微妙的光泽。因此, 通常为强调这一银版技术特性, 字面译为"达盖尔版"的"daguerreotype"一词, 更常见的翻译是"达盖尔银版法"。

与艺术圈外人尼埃普斯不同, 此时的达盖尔, 已是成功的剧院舞台设计师, 同时还是一位风景画家, 曾在法兰西学院派沙龙展上展出作品, 尤其擅长绘制和设计透视场景(diorama)。因而, 将摄影术冠之以"达盖尔"的命名, 实际上也延续着艺术家对艺术作品的署名确权方式, 宣示着达盖尔对自身艺术家身份的确证, 以及对文艺复兴以来焦点透视法这一西方主流艺术核心课题的攻克。正是在这个意义上, 摄影术从尼埃普斯期许中的一种非人力所为的版画技术, 成为艺术从业者达盖尔手中精益求精的银质版画, 并由此名声大噪。

3. 美之印:量产美景与机械复制时代的开启

达盖尔专利在法兰西科学院的宣布, 激起了英国人塔尔博特争夺冠名权的斗志, 他于半个月后在英国皇家学院的讲台上, 宣告他早在

图 12-4　塔尔博特，第一本照片摄影书《自然的画笔》和内页《敞开的门》，卡罗版照片，1844 年，纽约大都会博物馆藏

几年前就发明的这项工艺。尽管塔尔博特争夺摄影专利权失败，却并未放弃对这一技艺的探索，而是在 19 世纪 40 年代初进一步改进工艺，真正发明了后来更常见的、有底片的、负片摄影术，并将其命名为"Calotype"，中文一般译为"卡罗版"。其中，"卡罗"一词来自希腊语"美"（kalos），由此，"卡罗版"可直译为"美的印刷""印出美景"或"美之印"（见图 12-4）。

"达盖尔版"与"美之印"的关键区别在于正片与负片之分，这看似是一个技术环节上的差异，内在却承载着本雅明意义上足以分割两个时代的观念：前者是限量版手工生产的、用于私人收藏与膜拜、抗拒大众艺术的平等跨界、持续打造艺术品神秘氛围、建构艺术家神话的、为少数精英群体服务的传统艺术媒介；后者则是可实现批量机械复制的、用于公开展示与传播、有利于实现艺术民主化的、消除艺术品原作独一无二性、解构艺术家特权的、面向大众的现代艺术媒介。而这项名为"美"的工艺，与"达盖尔版"对自动固定自然物影像的诉求是一致的。

4．光素描：主客观弥合的成功话语

至此，在 19 世纪 40 年代以前，西方早期摄影史中对这一新技艺的称呼，尚未形成通行欧洲的稳定命名。而包括太阳版画、达盖尔银版法、美之印在内的新名词，虽在命名背后对不同的认知观念和语源背景各有侧重，其共同点却突出体现在两个方面：一是非人的技术性，即力求摆脱人为主体性，强调自然主义的、不经人工干预的客观性，如上述命名中的太阳、制版技术、直接印刷；二是人造物的艺术性，即对西方古典再现艺术传统的传承，如上述命名分别隐含的对西方版画传统、艺术家署名的架上绘画传统、艺术之美的追溯。其中，前者以客观为目的，后者以写实为基准，于是，技术的客观与艺术的写实，始终缠绕在这一新技艺的命名中。

这一客观与写实、前沿科技与传统艺术的叠加式命名方式，一直延续至通行至今的"photography"一词。根据巴钦的考证，"photography"这一新名词首次出现在 1834 年，在 1839 年已在英、法、德等欧洲国家均有使用[1]，此后逐渐取代上述诸多命名，成为对摄影术的统一称呼通行欧洲。也在 1834 年左右，英国人塔尔博特已开始实验这种他称之为"photogenic drawing"的新技术，根据字面翻译，"photogenic drawing"可译为"光生成的绘画"或"光素描"。1840 年，作家爱伦·坡（Edgar Allan Poe）在《达盖尔版》（"the Daguerreotype"）一文中就将摄影术称为"photogenic drawing"，赞叹画面与再现之物的一致性，实现了艺术创作上"最高境界的完美的真实"[2]。而相比"photogenic drawing"，独立成词的"photography"更为简洁，在摄影术专利宣告发明以后，在公众领域迅速流行开来。"photography"之所以能够"打败"此前诸多赋予这一新技术的名称，在巴钦看来，是西方文化自身"话语机制"的一次成功的生产，它源自文艺复兴

[1] 乔弗里·巴钦：《热切的渴望：摄影概念的诞生》，第 129 页。
[2] 威廉·米切尔：《重组的眼睛：后摄影时代的视觉真相》，刘张铂泷译，北京：中国民族摄影艺术出版社，2017 年，第 11 页。

以来、西方视觉文化内部对于"客观性"追求的内在线索。

"photo"和"graphy"的组合，字面直译为"光"的"书写"。由于这一工艺彼时尚不能呈现色彩，且为了与此前的"太阳版画"（Heliography）做一区分，加之考虑到"太阳版画"一词的出现背景与"石版画"流行时代更近，而更晚的"photography"所处已是探索自动再现技术继起的时代，故此处"photography"不采用"光版画"的译法，而意译为"光素描"。其中，"光"既可以是客观的自然物像"日光"，也可以是工业时代的人造"灯光"，同时还隐含着基督教文明从中世纪至启蒙运动（启蒙即 the Enlightenment，也就是以光照亮、让它有光）一以贯之的"神光"。由此，在西方文化语境中，"光"独立于人的主体之外，是客观的存在；"素描"则溯源自西方古典再现的艺术传统，虽然是人的主体行为，却以力求写实为基本要求。在这个意义上，这一新技术显然是西方前沿科技与文化艺术传统有机结合的产物。

二、客观："绘画死了"与现代艺术的新生

虽然从命名上，"照相机"（camera）一词可追溯至 17—18 世纪欧洲画家使用的"暗箱"（camera obscura）一词[1]，但是，在巴钦看来，暗箱的发明是一回事，将暗箱图像固定下来的"渴望"（desire）是另一回事，毕竟暗箱在欧洲已经出现了几个世纪，关于感光化学的基本知识在 18 世纪之后就已经逐渐普及，而摄影直到 19 世纪之后才被发明出来。其中，以"暗箱"为代表的、精确的、线性的、固定位

[1] 从 15 世纪早期，文艺复兴时代的画家就会使用光学器材辅助作画，暗箱在 17 世纪荷兰画家的画室中已十分常见，对暗箱的改造，也贯穿在之后两个世纪艺术家的实验中。参见 Jonathan Crary, *Techniques of the Observer: On Vision and Mordernity in the Nineteenth Century*, MIT Press, 1992. 大卫·霍克尼：《隐秘的知识：重新发现西方绘画大师的失传技艺》，万木春等译，杭州：浙江人民美术出版社，2018 年。

置的、内外有别、主客体截然二分的观看方式，并未绵延至19世纪摄影术和照相机真正诞生以后。相反，在巴钦看来，17—18世纪的绘画暗箱，与19世纪突然成为被争抢的专利发明、获得商业成功、赢得轰动性社会效应的摄影，属于两个完全断裂的视觉体系[1]。这一看法受到乔纳森·克拉里的影响，即摄影到来的时代，不仅是对写实绘画传统记录功能的挑战，更是西方视觉历史在19世纪之交发生的"大规模系统性断裂"：

> 照片也许仍保留了一些明显和旧式图像（images）的相似之处，比如暗箱辅助完成的透视绘画和素描；但是，在大规模的系统性断裂下——摄影也属于这断裂的一环——这种相似显得毫无意义可言……要了解19世纪的"摄影效应"，就必须将摄影视为一种关乎价格和交易的新的文化经济之关键组成部分，而不应仍将其看成视觉再现之连续历史的一部分……（主观）视觉已从暗箱的无身体关系中被抽离，并重新置放到人体之内……[2]

这里"大规模的系统性断裂"，指的就是进入19世纪欧洲观画者的视觉经验，与此前古典和早期现代视觉模式出现了本质上的不同。也就是说，照相机和摄影时代的到来，改变了文艺复兴以来以暗箱为绘画辅助工具的"稳定之再现空间"的视觉模式，"暗箱所提供的权威、身份与普世性的保障，属于另一个时代"，而摄影术诞生以后，视觉终于挣脱"暗箱律法"获得自由，一切稳定不变的图像视觉都在流动的时间和瞬息变化的感受中被颠覆[3]。

[1] 乔弗里·巴钦：《每一个疯狂的念头：书写、摄影与历史》，周仰译，北京：中国民族摄影艺术出版社，2015年，第1—29页。

[2] Jonathan Crary, *Techniques of the Observer: On Vision and Mordernity in the Nineteenth Century*, MIT Press, 1992, 13.

[3] Ibid., 24.

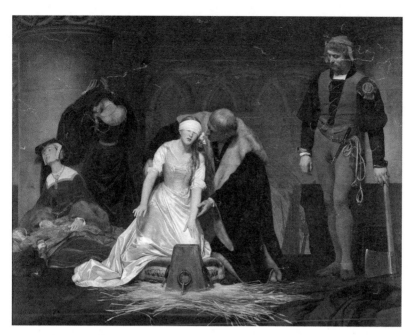

图 12-5　德拉罗什,《简·格雷的处决》(*The Execution of Lady Jane Grey*),布面油画,1834 年,英国伦敦国家博物馆藏

 关于西方早期摄影和绘画的媒介竞争关系,民间流传着一个故事:1939 年,当第一次看到达盖尔摄影后,学院派大师德拉罗什(Paul Delaroche,见图 12-5)宣称,"从今天起,绘画死了"。从此,这句著名论断,长久以来被用以证明这位法国学院派绘画大师对摄影的敌意,及其不合时宜的保守。但是,不仅这句话的出处可疑,甚至有记录表明,德拉罗什对摄影曾予以热情支持,将摄影纳入能够帮助绘画的同盟[1]。实际上,暗箱作为绘画辅助工具的功能,是酝酿摄影术发明的几个世纪间,西方画家普遍的追求。即便在摄影术公之于众以后,占据当时国际画坛主导地位的法兰西美术学院大师们,也常常欣然使用照片作为绘画的辅助。大画家热罗姆(Jean-Leon Gerome)使用照片帮助重现记忆中的场景,使时人或贬或褒地评论他的绘画充

[1] 乔弗里·巴钦:《热切的渴望:摄影概念的诞生》,第 278 页。

满着前所未有的细节，而评论家戈蒂耶（Théophile Gautier）更是看到了热罗姆的历史题材绘画中潜藏着从迂腐的道德教化向发现真相的现代史观的转向。同代大师梅索尼埃（Ernest Meissonier）也因为画得太像"达盖尔照片无情的准确"，而遭到戈蒂耶的批评。尽管受到批评，相比肉眼的观察，梅索尼埃仍更信赖照片记录的真实性，并严格按照"不会撒谎"的照片改造自己的画作[1]。

而无论学院派大师对待摄影的真实态度如何，仅就1839年之后"绘画死了"这句话被不断转述，摄影与绘画间非此即彼的矛盾被不断渲染，也可反映出19世纪后半叶，西方主流画坛的领地受到迅速发展的机械复制技术的挑战，摄影背负了导致绘画之死的罪名。摄影与绘画高下的对比屡见于欧洲画评，也加剧着作为记录工具、作为历史见证的绘画功能和对所绘事物镜像般再现的创作手法的式微。以摄影的记录功能对比写实绘画，一方面反映出摄影术宣告发明之初，公众对摄影的定位：作为一种客观、中立、无偏颇、无人手参与的科学记录工具，照相机比肉眼和画笔能更准确地记录真实；另一方面也反向激发着绘画在作为写实工具之外的更多潜能。

因此，"绘画死了"的宣判，与其说是"绘画"之死，不如说是"绘画"的重生——是西方古典写实再现性绘画所负担的主要历史使命的终结，也是绘画在写实记录功能之外，更多可能性的新生。在某种程度上，可以说，正是摄影术的诞生，直接引发了西方艺术史叙事的划时代转向，占据18—19世纪西方画坛主流的学院派写实绘画（以新古典主义和浪漫主义为主），旋即被"沙龙落选者"和"印象派"所取代（见图12-6），古典写实的造型艺术，向现代形式主义

[1] Mark J Gotlieb, *The Plight of Emulation: Ernest Meissonier and French Salon Painting*, Princeton University Press, 1996, 177. Matthias Krüger, "The Demise of a Genre: History Painting under Fire from the Critics", in *Praised and Ridiculed, French Painting 1820-1880*, Philippa Hurd, Zürcher Kunstgesellschaft, Kunsthaus Zürich, et. Munich: Hirmer; Zürich : Kunsthaus Zürich, 2017, pp.39-41.

图 12-6　雷诺阿,《红磨坊的舞会》(*Bal du moulin de la Galette*),布面油画,1876 年,法国巴黎奥赛博物馆藏

的、表现型艺术转型,追求艺术客观性的时代终结了。

综上所述,在英法为代表的西方视觉文化语境中,经过数十年命名更迭,摄影终于获得"光素描"之名,以大自然的自我书写自居,并从此接过了西方画家手中力求图绘客观性的画笔。这一自动装置的出现,在事实上完成了文艺复兴以来,视觉艺术写实再现的基本诉求。可以说,西方视觉文化的现代转型,正始于对写实艺术"客观性"的超越,这一超越既来自摄影对写实绘画"客观性"的完成,也来自摄影与绘画的媒介竞争,它反向激发了现代艺术家对于艺术是否存在纯粹"客观性"的怀疑。

三、小结:"东西对流"的现代视觉文化转型

由此,就西方早期摄影而言,乔纳森·克拉里等学者认为,19世纪摄影术和照相机的诞生,标志着启蒙时代以来,西方古典客观再

现知识型的完成。同一时期,西方视觉历史经历了"大规模系统性断裂",即从绘画暗箱到自动相机的视觉装置转换。在此,艺术媒介终于实现了不经人工的自动化成像,即终结了艺术的"客观性"历史使命,同时又开启了新的知识型——从此,西方视觉文化的走向,以激活人的主体性、弥合主客二元对立为主线。在19世纪后期至20世纪以来的西方现当代艺术中,这明显体现为艺术家的身体性与人的主体性得到了前所未有的重视。

其中,最终以"光素描"冠名的摄影术的出现,无疑是助推主流艺术史叙事转型的一个重要技术和观念节点,从注重写实再现的学院派,反向激发出逐渐向抽象和表现型艺术发展的现代主义绘画流派。因此,也才有了学院派画家做出"摄影来了,绘画死了"的判语。那么,这里的"绘画"之死,并非指向全部"绘画"可能性的死亡,而是指出写实再现的传统,已不再是绘画这一媒介的唯一追求。在这个意义上,"摄影来了,绘画死了"可以更进一步解读为:摄影来了,绘画更加自由了。正如巴赞(André Bazin)所说,摄影是造型艺术史上最重要的事件,从此人们转而专注于绘画本身(true realism,"真正的写实"),而不必将"写实"等同于在物理性质上具备"客观性"的画中之物[1]。

而今,回看西方早期摄影概念流变,以及追溯在此期间,西方视觉文化主流从客观性的完成到主观性的开启这一趋势转向,启示也在于,激发我们借由回溯中国早期摄影概念流变,梳理出理解中国近代视觉文化转型的一条线索。而通过跨文化的比较,如前文述及,早期摄影概念在中国呈现出不同于西方的发展脉络——随着鸦片战争进入中国的摄影装置,历经"小照""照影""画影"等不同命名转换,基本与写实性绘画,尤其是民间传统肖像写真共生,而并没有出现如西方古典绘画与摄影之间相传甚广的媒介竞争。直到19世纪70年代后

[1] André Bazin and Hugh Gray, "The Ontology of the Photographic Image," *Film Quarterly*, Summer, 1960, Vol. 13, No. 4 (Summer, 1960), p. 7.

期至20世纪最初20年间,"照相"和"摄影"作为"photography"的常规中文译名,才历经"洋务运动""清末新政"至"辛亥革命"的历史变迁,随着西学东渐、现代教育改革和民族工商业的发展,而逐渐确定并普及开来。

本书前述章节已述及,"照相"作为传统肖像画种"写照"(指给活人画像)和"影像"(指给死人绘像)相结合的一个全新合成词,在19世纪70年代洋务运动的大背景下首次出现,既受到官方洋务派西学东渐导向下,社会、政治、商业、文化大环境的影响,也延续着中国民间传统肖像写真的记录功能,主要指称具有实用价值的、照相馆人像是中国传统肖像画在现代技术加持下的新发展。继而,到20世纪初,在清末新政到辛亥革命的大背景下,古已有之、却拥有不同内涵的"摄影"一词,随彼时学习日本先进经验的思潮,而从日语对"photography"的称谓"写真"和"摄影"的再次转译逐渐普及开来,到20世纪20年代以后,"摄影"逐渐成为通行中国至今的一个稳定的专有名词,随写实诉求、科学求真精神的全面兴起,成为对"photography"一词的惯常翻译[1]。这半个世纪以来的命名变化,不仅反映出中国人对西方摄影术认识的变化,也反映出中国人对写实艺术手法和焦点透视等西方视觉方式的逐步接受。

有学者注意到,中西方艺术进程中,存在一种"反向交替"的现象,可称之为"互补的现代性":"现代性从欧洲向全球其他地区和文化蔓延,实际上就是欧洲经典和标准的输出",而"现代性的蔓延与欧洲艺术内部的现代进程不同,欧洲艺术内部的现代进程是借助外来文化来反对自己的经典"[2]。在这一"反向交替"的现代性意义上,就摄影术对东西方现代艺术进程的影响而言,一方面,"欧洲艺术内部

[1] Dengyan Zhou, "The Language of 'Photography' in China: A Genealogy of Conceptual Frames from *Sheying* to *Xinwen Sheying* and *Sheying Yishu*," PhD dissertation, State University of New York, 2016, pp. 25-54.

[2] 彭锋:《艺术学中国学派的反思和展望》,《北京大学学报(哲学社会科学版)》2021年第4期,第105—110页。

的现代进程",体现为摄影术对西方写实绘画主流脉络的改写,反向激发了背向写实再现视觉文化传统的、抽象和表现等导向西方20世纪现代艺术主流的形式主义艺术风格;另一方面,这一由西方原发的"现代性的蔓延",体现为摄影术对中国写意绘画主流脉络的改写,反向激发了背向写意表现视觉文化传统的、具象和再现等导向中国20世纪现代艺术主流的写实主义艺术风格。

由此,从中西比较的视角来看早期摄影概念与现代视觉体系建构的历程,可见早期摄影在西方终结了客观再现的传统视觉体系,反向激发了人的主体性;而早期摄影在中国逐渐成为客观再现的载体,以源于中国传统"写真"的求真欲望,成为"真相"的化身,激活了中国主流文人写意艺术传统之外的视觉"写实"诉求。这一"反向交替"的视觉现代性,正是蕴藏在早期摄影概念中,导向东西方20世纪不同主流艺术走向的一条潜在视觉文化线索。

实际早在1921年,宗白华先生就已明确提出这一"东西对流"的文化走向:(同时代德国)"风行一时两大名著,一部《西方文化的消极观》,一部《哲学家的旅行日记》,皆畅论欧洲文化的破产,盛夸东方文化的优美。现在中国也正在做一种倾向西方文化的运动。真所谓'东西对流'了"[1]。而在对20世纪初中西文化走向这一观察的基础上,宗白华进一步指出,"东西虽对流,其原因不同。一是动流趋静流(指西方);一是静流趋动流(指中国)。我们了解他们的本质和动因,然后才有确当的批判,才许以相当的价值,不至于趋向极端了"[2]。

在这个意义上,通过跨文化比较及对文化走向的把握,宗白华致力于探寻的,乃是"不至于趋向极端"的同时代本土"新文化建设"之"真道路":

[1] 宗白华:《自德见寄书》(原刊1921年2月11日《时事新报·学灯》),收入宗白华:《宗白华全集》(第一卷),合肥:安徽教育出版社,1996年,第320页。

[2] 同上书,第321页。

我以为中国将来的文化决不是把欧美文化搬了来就成功。中国旧文化中实有伟大优美的，万不可消灭。譬如中国的画，在世界中独辟蹊径，比较西洋画，其价值不易论定，到欧后才觉得。所以有许多中国人，到欧美后，反而"顽固"了，我或者也是卷在此**东西对流**的潮流中，受了反流的影响了。但是我实在极尊崇西洋的学术艺术，不过不复敢藐视中国的文化罢了。并且主张中国以后的文化发展，还是极力发挥中国民族文化的"个性"，不专门模仿，模仿的东西是没有创造的结果的。但是现在却是不可不借些西洋的血脉和精神来，使我们病体复苏。几十年内仍是以介绍西学为第一要务……欧洲大战后疲倦极了，来渴慕东方"静观"的世界，也是自然的现象。中国人静观久了，又破开关门，卷入欧美"动"的圈中。欲静不得静，不得不随以俱动了。我们中国人现在乃不得不发挥其动的本能，以维持我们民族的存在，以新建我们文化的基础。[1]

而今，百年后回看这一"东西对流"的视觉现代性，启示又不仅在于中西方视觉文化表象上的逆向演进，更在于潜藏在各自脉络中、殊途而同归的共同走向——正是在扎根本土文化脉络的基础上，对他异文化传统的借鉴，激活了人类文明多元互补与融生出新，谱写成东西方文明的交融既能"无问西东"的互看互学，又能始终绵延本土文化资源的一条能够指引未来的艺术发展趋向。

[1] 宗白华：《自德见寄书》(原刊1921年2月11日《时事新报·学灯》)，收入宗白华：《宗白华全集》(第一卷)，第321页。

结论 ｜ 近代中国视觉文化转型的进路及超越

> 似不似，真不真，纸上影，身外人，死生一梦，天地一尘。
> ——（明）沈周，《题自写小影》

> 夫西洋景者，大都取象于坤，其法贯乎阴也……；夫传真一事，取象于乾，其理显于阳也，如圆如拱，如动如神……辉光生动，变化不穷。
> ——（清）丁皋，《写真秘诀》

一、图像/幻象/真相：近代中国视觉文化转型的三重进路

本书"看见'御容'""制造幻象""寻找真相"三个部分，分别对应：写实艺术作为**祛魅**的现代手段，写实艺术作为**复魅**的现代工具以及视觉**客观性**作为现代真相的确立三个主题。这三者也分别指向：**可见**的现代图像时代来临，现代视觉机制中**不可见**的古老视觉幻术存续，以及一种无问古今西东**求真**意志的现代显现。三者从表象、潜流、本质三个层面，构成了近代中国视觉文化转型的三重进路。

第一重进路作为近代中国视觉文化转型的**表象**，开启了"可见"的图像时代，是作为这一转型表观现象的**"图像"**全面公开的可视

化之进路,即从实存对象的"不可见",转入使实存对象"可见"的一条再现视觉真实之路。就"御容"这一在中国自上而下最具权威的"肖像"类型而言,经历了从以掌控"不可见"的图像禁忌为权威表征的传统视觉语言,转入一个以眼见为实的"可见"图像为文明载体,实现全景敞视的现代世界。

第二重进路作为近代中国视觉文化转型的**潜流**,意在操控"不可见"的视觉机制,是作为这一转型潜在视觉机制的**"幻象"**制造之进路,它将非实存对象的"不可见",转化为使非实存对象"可见",是一条无中生有的视觉建构之路。以宫廷"扮装像"及其影响下的东方圣母形象为例,经历了从扎根于民间信仰的本土视觉文化传统,转入以现代舶来的写实技法,塑造视觉上更为真实可感的非实存形象,以主动制造"可见"的拟真"幻象"为方法,目的在于输出"不可见"文化观念的一条视觉机制的运作进路。

第三重进路作为近代中国视觉文化转型的**本质**,穿行在"可见"的视觉表象与"不可见"的视觉机制之间,是作为这一转型底层逻辑和根本内驱力的追问**"真相"**的求真进路。从摄影术在近代中国观念变迁的历史叙事中窥知,经历了从前现代"妖术"到现代"技术"的观念转型,以及从作为传统民间肖像的"写照"和"影像",到成为实践现代客观性的"照相"观念在民间的普及,这一求真诉求,进一步推进着以文化人为主导的中国现代摄影在 20 世纪 20 年代以"美术"的方式,在追问何以为"真"的道路上,继续探索具有本土特色的现代之路。

最后,在梳理舶来的写实艺术之于近代中国视觉文化转型的影响基础上,通过进一步比较这一艺术媒介在欧洲原发语境中对于西方视觉文化转型的影响,本书从跨文化比较的宏观角度,得出"东西对流"的现代视觉文化转型线索,呈现出东西方文化彼此学习、互望、交融的一条过往历史脉络和指向未来的发展趋势。在笔者看来,当本土文明受到外来文明影响时,促成视觉文化转型更本质的底层逻辑,绝非单向的外来因素,也非单向的本土生机,而恰恰是为本土和外来

文明所共享共创的，虽表观上随不同文明在不同时期发生变化，却始终能够传承至绵延不息，以不变应万变、无问西东的人类永恒"求真"意志。正是这一"求真"意志，推进着近代中国视觉文化实现着表观"图像"层面，写实的可见转向；实现着潜在"幻象"层面，操控表象的不可见视觉机制转向；实现着更深层对于何以为真、何为表象背后的真相、何以剥离幻象的迷雾窥探可见或不可见的真实等一系列关于"真相"问题，发出了从古至今、从近代到现代、从现代到当代的不懈追问。

二、超越幻真：从"传神"到"写意"

最后，我们有必要回到本土肖像传统。虽然"传神"这一术语，在宋人著述中已是常见，但在郭若虚《图画见闻志》和邓椿《画继》等宋以来的画论中，"传神"的使用频次，却明显要少于"传写""写貌"之类与"神"无关的术语。衣若芬的研究给出了可供参考的解释，即对于"神"的避之不谈，可能与唐流行的"感神通灵"观，入宋而没落有关[1]。究其现实原因，在于唐人"写真"出现了"写实之极致"的形式主义倾向，画论中不乏追求视错觉意义上、以画乱真、炫耀写实技巧的故事。及至宋代，以理性思辨的学者为创作主体的文人群体，则更重视科学分析、客观实践与研究切实可行的画法，而将"拟真"与"通神"之类过分追求写实技巧、以制造视觉"幻象"为能事的"幻真"画作，视为故弄玄虚的迷信和幻术，称其为匠人所作的"术画"（郭若虚）和"画工画"（苏轼）。相比之下，"艺画"（郭若虚）和"士人画"（苏轼），则有着更高的审美水准和艺术追求。这一"抑术扬艺"的传统，也贯穿于此后作为中国"高雅艺术"的"文

[1] 衣若芬：《写真与写意：从唐至北宋题画诗的发展论宋人审美意识的形成》，《中国文哲研究集刊》第18期，2001年第3期，第11页。

人画"发展始终。

文人画在宋元的发展壮大,除却社会现实因素的诸多客观影响,也与这一从人像"写真"到山水"写意"的唐宋审美趣味转向同步,影响了此后中国艺术品类的等级和风格走向。而通过跨地域的横向比较,也可以看到,早在欧洲文艺复兴发生之前,中国画就完成了对视觉"写实"艺术的极致追求,并继续沿着探寻人性的人文主义路线在推进。其中,相比以人物画的"传神"逃逸唐人具有强烈写实主义倾向的"写真",宋人更进一步地在近乎客观的求"真"和近乎玄幻的通"神"之间,找到了另一种融主客观于一体的文人审美意趣,即"写意"。衣若芬将这一唐宋之间何以为"真"的观念转型总结为:

> 过去"形""神"对举的命题在宋代转为"形""意"并论,欧阳修"忘形得意"的主张,以及苏轼、苏辙、黄庭坚等人寻求作品的意外之趣,共同开创了崇尚"萧条淡泊""简远清新"的审美意识。[1]

这一以文人为主导的"写意"审美,自宋元以后,逐渐成为中国高雅艺术的主流,而与仍有"写实"现实需求的民间肖像渐行渐远。这就直接导致宋元以后,肖像主要由民间职业画师绘制,相对于作为高雅艺术的山水,肖像则往往被视为末流之"术画"。而同比欧洲14—15世纪以来,同样由职业画家绘制的肖像画,抛去中西方肖像媒材的天然差异,仍难免显得中国肖像画品质不高,这也是在20世纪相当长的一段时间里,许多中西方学者从惯常的欧洲艺术标准出发,不能认可中国存在"高雅艺术"(或称之为"美术",而认为仅有"手工艺")的原因之一。可是,必须看到,这样的比较在前提上

[1] 衣若芬:《写真与写意:从唐至北宋题画诗的发展论宋人审美意识的形成》,《中国文哲研究集刊》第18期,2001年第3期,第47页。

就已偏离了"纯艺术"的标准，毕竟从14世纪以来，主要作为"术画"的中国肖像画，本就不是作为"高雅艺术"的"艺画"被创作出来的。

德国历史人类学者克里斯托夫·伍尔夫注意到这一中西方绘画中的"功能"差异，并指出"中国画"对人的个体表现、人的实体存在和图像之间关系的理解，并非如西方现代意义上清晰明确的主体和客体之间对立的再现关系：

> 关于"客体"的认识，将对象看作主体的对立面，中文叫作"对象"。这个词是受西方文化的影响新造而成。这里，"对象"实际上指绘画是基于对"现象"与"非现象"的图像模仿过程。这一过程并非以"对象"为目标，而是以"大象""无形之象"为最终诉求，这也是中国画的最终源起所在。中国画并非简单的再生产，也非再现，也非重复性的过程；它更像是一种"对某物的反思"……欧洲绘画突出强调的是人创造"图像"，并将人看成是"图像的人"，中国绘画中的"图像"则摆脱现成给予的对象，偏重于在伦理学层面上将"人—在—世界"全面展现出来……因此，中国画所涉及的是"人与他在图像世界的栖息"及其表演性，进而创设一个人类"共同体"。这种"图像感知"可以在"道义上的责任"的框架中得以理解。在中国绘画中，图像主要是在于它的功效，而非在于是否对现象世界正确知觉。因此，最好将其称为"功能画"。[1]

可以说，宋以来的"写意"，之于唐之鼎盛的"写真"，以及明确"艺画"与"术画"的区分，既是对过于沉溺"逼真"的视知觉"幻象"的警惕，是对仅视艺术为实现感官欲望手段的一种矫正方式，也是对于"表象"真实为艺术终极追求的不满足。

[1] 克里斯托夫·伍尔夫：《人的图像：想象、表演与文化》，第39—41页。

三、求索真相：重溯"写真"之"真"

辛亥革命胜利后，同盟会会员高剑父、高奇峰兄弟来到上海创办"审美书馆"，并着手出版《真相画报》。《真相画报》是我国第一份用铜版印刷的画报类杂志，在前几期的出版首页，均有关于其"图画"特色的七种自述：历史画、美术画、地势写真画、滑稽画、时事写真画、名胜写真画、时事画[1]；在第二期封面内页，还特别将上述"图画"之特色简化为四种：形势摄影画、国内伟人照像、美术画、滑稽画[2]——其中，"写真画""摄影画""伟人照像"均为摄影照片，摄影与绘画则统称"图画"。作为民国初年的全新"画报"，《真相画报》正是以这些"图画"为视觉传达主体，辅以少量文字，以此旨在"相与讨论民国之真相，缅述既往，洞观现在，默测将来，以美术文学之精神，为中华民国之前导，分类制图，按图作说"[3]。从中可见，其一，这里已经将包括摄影在内的"图画"，自觉视为现代"美术"之一种；其二，这里也已经明确认识到"美术"的积极效用，在于引导新时代国民"之精神"的有效视觉手段；其三，这里的办报宗旨道出传播"美术"作品对于形塑过去、现在、未来"真相"的视觉意义，由此进一步实现以更公开的现代方式"讨论民国之真相"的社会理想。

然而，可以就此简单地将"图画"等同于"真相"、将写实的视觉文本等同于"真"的实际在场吗？实际上，高奇峰为《真相画报》前三期所绘封面，已经为我们提供了追踪时人对"真相"认知的三层递进关系。1912 年 6 月 5 日，《真相画报》第一期出版，首刊封面是身着洋装、手持油画调色板、正在手绘"真相画报"刊名的现代画家形象（见图 13-1）；《真相画报》第二期，封面换成同样身着西装，但正在拍摄"摄影画"（或时称"摄影图"）的摄影师形象，摄影师目

[1]《本报图画之特色》，《真相画报》1912 年第一期，第 1 页。
[2]《文画大欢迎》，《真相画报》1912 年第二期，封二。
[3]《真相画报出世之缘起》，《真相画报》1912 年第一期，封二。

光凝视处，正是照相机镜头映照显影之所在，摄影师的作用仅仅体现在按动快门这一极简的动作上，似乎一切"真相"都会在照相机暗箱的"黑匣子"中自动生成，而刊名"真相画报"四个大字，也由第一期的手绘改成第二期在视觉上更为客观、尽量不流露人工痕迹的印刷体（见图13-2）；到1912年7月1日出版的第三期，封面人物既不再使用油画颜料试图图绘"真相"（如第一期封面），也不再满足于将照相机镜头中看似"眼见为实"的"客观"记录，视为信以为真的"真相"（如第二期封面），而是尝试揭开类似舞台布幔的幕帘，继续追问潜藏在幕后的"真相"（见图13-3）。

笔者认为，《真相画报》这三期封面，也可对应现代人对"真相"认知的三重渐进阶段：首先，在图像时代来临之际，经历着从"看不见"的视觉禁忌，到渴望实现世间万物的全面可见（借助似乎一切都可以视觉写实的现代艺术和技术媒介），于是，人们欢呼着将"看见"视为真相；进而为了追求更"客观"的"眼见为

图13-1 《真相画报》1912年第一期封面

图 13-2 《真相画报》
1912 年第二期封面

图 13-3 《真相画报》
1912 年第三期封面

结论 近代中国视觉文化转型的进路及超越 335

实",人们认识到改进呈现这一"看见"的技术手段的必要性,而由于人工参与的写实艺术不仅难免偏离"客观",还常常被利用,塑造无中生有、以假乱真的视觉幻象,由此,人们不满于经人手参与的"看见",转而信赖"看不见"运作机制的视觉机械装置(比如照相机暗箱),追求以尽可能少有人力参与的技术方式,努力呈现非人工所为的"客观"视觉真相;最终,人们领悟到无论是"可见"的视觉文本,还是"不可见"的视觉机制;无论是人工仿真的"写实",还是以非人力形塑的"客观性",本质上都依赖将"真相"等同于"视觉"表象的现代视觉逻辑。而视觉中心主义的认知方式,往往不仅不能如其所是的直抵真相,反而常常成了真相的障眼法,遮蔽着真正的本真性。于是,人们渴望潜入"幕后",去除遮蔽,进一步求索真相——也正是对"真相"的孜孜以求,正是对何谓"真相"、何以"真相"的不竭追问,促动着现代人对"真相"认知的渐次升级。

然而,这并不是说探索真相的前提是要放弃视觉,不再"看见";对现代西方意义上视觉中心主义的警惕,也并不是要主张回到前现代"不可见"的视觉禁忌与蒙昧状态——反之,在经历了近代视觉转型之后的现当代中国人,也不乏有识之士从本土文化资源出发,在承认和基于现代"视觉政体"的主导地位基础上,持续求索超越视觉中心主义的可能性——这里的超越,不是抽离,也不是放弃,更不是后退,而是以回归更广阔人类文化资源的方式,继续前行。这里的前行,也不必然等同于进化论意义上单向度的"进步"叙事,而是为人类文明的生存路径寻找继续繁衍生息的更多可能性,是一种灵性物种在别无选择中达成的生生不息。

比如,以牟宗三在20世纪中后期借鉴中国传统"观空—观假—观中"的"三观"论,对中国哲学作为"内容真理"(不同于"外延真理")的架构,对应上述《真相画报》前三期封面显示的关于"真相"的三重认知,那么,可以将第一重"看见真相",亦即将写实的视觉媒介(尤以西洋古典油画为代表)建构为"真相"载体,视为指

引现代人实现一个关于全景敞视的可见世界图景之梦的"观空"——世界从此作为可见图像而呈现,抽空了实体。然而,视觉可见性的背后,实际是冠之以"写实"之名相的"虚空"。此处的"虚空"并非消极意义上的"虚无"。从积极的意义看,在这里,通过"观空",世界实现了从无可名状的无限到冠以名相的有限、从琐碎的具体到作为共性的抽象、从混沌到清晰、从特殊到普遍的高度可概括性,由此具备了更强的可认知性,也激发了人类的能动性,实现了经由"观空",为智慧开门。在牟宗三看来,"空就代表普遍性……平等就是普遍、到处一样的意思……观空就是得这一切法的平等性,也就是普遍性"[1]。

第二重"制造真相",亦即将"看不见"的视觉机制(包括机械装置内部的暗箱)"自动"生成的"幻象"视为"真相",指引我们继续向外"观假"——在牟宗三看来,所谓"观假",就是"从观空的普遍性进到particular。假都是particular。假就是假名法……一切现象……都是假名,如幻如化,这些就是particular",是"具体的知识"[2]。在这里,人们深入到对一个个具体现代新知的把握之中,从第一重作为普遍可见的世界表象中走出,逐渐熟悉了现代视觉装置,进而发现了其中不可见的视觉生产机制,于是开始质疑看似"客观"的视觉世界的可靠性,最终领悟到所处实为由"制造幻象"的视觉运作而来的、非真实的图像世界。从这个意义上,这里的"观假",虽然首先必然建立在批判性的基础上,即发现"幻象"之"假",但却并不仅仅停留于道德意义上的批评"假"、打倒"假",也没有发展成理想主义的终结"假"、逃离"假",而是重回充满"幻象"的现实世界,以驾驭的方式实现对于"假"的超越——将"观假"作为一种得观真相的路径和媒介,引导现代人从假以名相的千变万化中,照见世间万象往往并非"眼见为实",以对"具体的特殊性"的把握,继续

[1] 牟宗三:《中国哲学十九讲》,贵阳:贵州人民出版社,2020年,第32页。
[2] 同上。

走在求真之路上。

第三重"求索真相",既是贯穿在上述"看见真相"和"制造真相"中的底层驱动力,也是上述从"观空"、经"观假",最终试图抵达的境界,可以说既构成了一条关于真相复活和永生的求真线索,也指向了对于永恒真理和智慧的终极参悟,即"观中"——在牟宗三看来,相比之前发现"抽象的普遍性"(即"观空"),以及把握"具体的特殊性"(即"观假"),"观中"则是领悟"具体的普遍性"或"普遍的特殊性"——既不是抽空实体的"抽象的普遍性",也不是"肢解破裂"的"具体的特殊性"——它们的区别不在于知识的积累,而在于"境界"(或"层次")的跃升:

> 这中道不是说离开空、假之外还另有一个东西叫作中……是就着假而了解空的普遍性,就着particular而了解universal,而且就着空的普遍性同时就了解假,所谓空假圆融,这才叫作中道……这叫不可思议,其实也并不神秘,你如果了解了就是这样……它是具体化了的那个普遍。到了这个地方,这个**境界**就不同了。本来我们只能说particular是具体的,而universal是抽象的,但是经过这样一转两转到了这个**层次**上来。站在这个层次来看,那个particular严格来讲并不是真正具体的,反而是肢解破裂中的particular。肢解破裂就是抽象……这是识。识中的particular就是抽象的、执着的……识和智是相反的……到这圆融起来的时候,"假"这个特殊和"空"那个普遍,这两者的意义都变了,都转化了。转化的时候,如果它是普遍,我们就叫它作具体的普遍;如果它是特殊,我们就叫它作普遍的特殊。这是个辩证的发展。[1]

基于这样的认识,在本书结尾,对"真相"的求索,指引我们重

[1] 牟宗三:《中国哲学十九讲》,第33—34页。

回古老的"写真"。作为"肖像"的能指,相比"传神","写真"这一术语的历史更为悠久[1],且在20世纪初经由日语的再度转译回归,直到今日仍作为某种流行肖像照的代名词活跃在日常用语中。因此,有必要再度回归本土,尝试溯源何为"写真"之"真"。

那么,回到前述唐以前流行的肖像术语"写真",可以看到,虽然"写真"强调以"形似"为基础,但其理想境界又远不止于在20世纪被反复曲解的"写实主义"意义上的"形似"。借用《庄子》"圣人法天贵真,不拘于俗"的说法,与"真"相对的,既不是不实、不像,也不能由"虚""幻"之类具有辩证价值的中国传统美学概念准确表达,而应当是"拘于俗":是为一时一事的世俗范式、规矩、看法,以及俗事生存、利益、纷争,而遮蔽了万事万物亘古永恒的"本真"。在成书于6世纪初的《文心雕龙》中,"写真"虽尚未特指人物肖像,但已确指简约且自发的真情实感,反对的就是因"天真"的缺失,转而取径于庸俗的辞藻堆砌,以至滥俗的矫饰之风[2]。可见,在指涉肉眼可见"写实"的真实物象之外,中国传统"写真"所追求的更高境界之"真",还可以是一种无限接近自然原初状态、去除外在矫饰、近乎浑然天成的"天真"。

故此,中国传统画学术语"写真"的"真",包含却不能完全等同于作为物质实体存在于现实世界的"真实"人事物,也不能对等于西方现代主客体二元论意义上作为外在对象的"客观性"。如果非要找到一个对应的解释,在浑然天真的意义上,更接近于"无遮"状态的存在,即海德格尔存在主义哲学意义上的"真理"——让事物显现自身的"去蔽"(aletheia),在古希腊神话中,也正是真理之名,可见东西方文化的异中有同、殊途同归。然而,这里的"去蔽",又不仅仅是视觉形式上自以为可以照见一切的"看见"或"可见",毕竟,无论是自然的"遮蔽"还是自然的"无遮",都是自然之"真"的一

[1] 详见本书导论第三节("追问'写真':传统肖像术语及其本土价值")。
[2] "为情者要约而写真,为文者淫丽而烦滥。"刘勰:《文心雕龙》,范文澜注,北京:人民文学出版社,第538页。

部分——前者如以"言不尽意"的"遮蔽"形态存在的艺术和生命根基,后者如纯然不倚外物偏离本心之"澄明"的艺术和生命存有状态,这在"知其白,守其黑"的中国传统文化中,早有表述。

那么,"写真"可以进一步解读为:以"写真"之"写",指出创作主体能够发挥人的能动性,强调的是写实技法之"人力";而"写真"之"真",则指出以"写"的人工,最终试图通达的,是天地万物和自然之"神力"——这里的"神",不是世俗宗教意义上外在于人的救世主,而是以追溯人的本性之"真"为内在源动力,目的在于以己之明,感知世间渺小的人事物与人类整体,甚至于宏阔宇宙之间的自相似性,通达"天地与我并生,万物与我为一",即所谓"真在内者,神动于外,是所以贵真也"[1]。因此,这里的"神",其内涵也应当是包含但又不囿于人的精神风貌、神情、神采、神韵。既然"神"生发自"真",这也就直接导致"写真"和"传神"作为术语,自宋代以来,虽然为文人学者视为幻术迷信而不屑,却在宫廷和民间一直流传下来,成为中国传统视觉文化的一种基本概念,绵延千年。

由此,在近代中国视觉文化转型中,这条显化为"写实"视觉欲望的求"真"和传"神"的线索,不仅是西学东渐中的舶来品,也是中国艺术精神扎根于更悠久文化传统的重新激活;近代中国视觉文化转型,也不仅是横向拿来的跨文化转型,更是纵向回看中的本土文化资源重生,是引导中国艺术精神走向现代之路的一种本土文艺复兴的开启。而对本土价值的强调,也并非民族主义的故步自封——直面"本土"的研究,是尝试通达真相的一种方法和路径,而非真相和目的本身。正如20世纪60年代,日本学者竹内好提出的以"亚洲"为"方法":

> 东方必须改变西方,从而进一步提升那些产自西方的普适价值。这是今日东西方关系面临的主要问题……当这一反转发生

[1] 郭象注,成玄英疏:《庄子注疏》,北京:中华书局,2021年,第538页。

时，我们必须有我们自身的文化价值。虽然这些价值也许尚未以实际形式存在，我宁愿猜想它们作为方法的可能，也就是作为主体的自我塑造过程。这就是我所说的"亚洲作为方法"，只是目前不太可能对它明确定义[1]。

在竹内好看来，19—20世纪的"亚洲方法"，又分为日本（即"转向型"）和中国（即"回心型"）两种不同的现代化之路：相比照搬西欧模式、表面看似先进、从外而内发生现代转型的日本，近现代中国虽则看似落后，却是始终以扎根本民族的文化价值为中心、由内而外摸索兼具本土性和普适价值的现代性，前者虽看似光鲜明了、易于理解，但从长久来看危机四伏，而后者虽看似混乱无序、在复杂扭结中以对各种既有范式的抵抗而"上下求索"，却是以"亚洲"为方法，有可能为人类共同体做出持续原创性贡献的、注定艰难却正确的一条根本路径。诚如竹内好所言，处于复杂扭结中的探索，往往在短期之内"不太可能对它明确定义"，但从长远来看，却可能比立竿见影的方式方法更具生命力。

在这个意义上，而今重审近代中国转型和本土视觉现代性建构过程中具有时代性的视觉文化现象，虽不乏失败的尝试、基于误读的融合和无效的文化输出，但在百年后的不同历史语境中，在同样面临诸种文化样式输出和引进问题的今天，其中许多问题仍是值得引以为鉴和持续反思的。比如，当全球进入读图时代以后，本土文化形象的输出和建构何以实现拥有更多受众的普适性的价值认同和切实有效的观念传播？当外来和新生文化处于强势介入态势之时，本土文化在何种程度上、以何种方式以及是否必然绵延以至推陈出新？而当视觉文化日益面临同质化的资源枯竭危机之时，本土文化的开发利用又如何能够去除既定历史叙事的遮蔽，在遗留至今的有限资源基础上，重新

[1] Takeuchi Yoshimi, *What Is Modernity: Writings of Takeuchi Yoshimi*, Richard Calichman trans., New York: Columbia University Press, 2005: 165.

寻回源发自本土现实需求，同时也是在切实的跨文化语境中融生，又能够接纳历史经验教训的修正，进而适用于更广大人类文明的共识性，而非囿于地域文化传统的一种并非线性演进意义上的从蒙昧走向现代，且并不就此止步的跋涉路径？对于这些问题的思考，是本书问题意识的起点，而通过回溯20世纪之交近代中国视觉文化缓慢但又突出的千年未有之变革，本书却不能直通这些问题的终点。这些问题也自然不会以本书为终点，唯愿本书的写作能激发类似问题意识，在某个时空的交错中，点燃同行者的起点，共同探寻一个更值得期许的终点。

后 记

十年前，在完成清华大学博士论文《西洋图像的中式转译：十六、十七世纪中国基督教图像研究》后，我开始了本书的构思和写作。其间一以贯之的，是我对跨文化艺术交流语境中，本土视觉现代性问题的关注，而不同之处，除研究对象的时段从明末清初的早期现代，向后延续到清末民初的近现代之外，于我而言，更重要的变化，则在于研究方法和思路的转换。如果说《西洋图像的中式转译》的研究起点和问题意识主要在于：早期现代中国视觉文化曾受到西洋图像的何种影响？追问的是：错过了什么，为什么错过？那么，本书的研究起点和问题意识则在于：近代中国在遭遇西方现代"视觉政体"之时，生发出何种具有本土特色的现代视觉文化机制？其中绵延着何种无法斩断的本土文化资源？

而今回看，我在十年前的研究，根本上还是基于对普遍意义上以西方为中心的现代视觉文化标准的认同，以及在认同基础上反观自身，试图寻找本土文化中的缺失与遗憾，进而以西方标准指认下的现代视觉图像在中国的出现，佐证中国视觉现代性发生的时间并非如惯常理解中那样滞后。相比之下，本书的根基则是对普遍意义上以西方为中心的现代视觉文化标准的怀疑，以及在怀疑基础上反观自身，试图寻找本土文化独特的生命逻辑，及其在百折不挠中始终艰难前行的潜在动能，进而以既非完全自行生发自中国传统，又不同于西方现代

的视觉图像与理论概念为案例和线索，考察本土视觉现代性发生发展的另类路径及未知可能。这并不是说本书认为近代本土文化不再有缺失和遗憾，而是从更积极的方面深入缺失和遗憾，尝试追踪常常为充满缺失和遗憾的评价性话语（如"愚昧""无知""落后"）一言以蔽之的某种具有生命力的内在逻辑。

在这个意义上，虽然笔者均致力于"跨文化"的视觉图像研究，但十年前成文的《西洋图像的中式转译》，在很大程度上仍以西方现代视觉文化理论，作为审视和评判中国视觉文化与艺术现象"现代"与否的主要标准，因此，无论对视觉图像的解读如何展开，其背后隐含的一个未能解决的问题是，中西方视觉材料、理论、概念的割裂，究其深层原因即源自过于强调中西文化区隔的两分法。这些割裂和两分的问题，既是本书思考的起点，也是本书写作过程中始终致力于克服和超越的终点。虽仍可能因学力不及而未能实现。而相比上述将中西方割裂并置的两分法，本书更希望以中西方"和而不同"的共生与互学互融的全球一体化进程为基本线索；相比中西方互为他者的"异中有同"，本书更希望将中西方视觉文化作为"人类命运共同体"内部"同中有异"、可资借鉴与共享共通的文化资源。

十年间，本书的成文经历了艺术史博士论文写作（2013—2017）、艺术学理论博士后研究（2017—2019）、任教现当代艺术课程（2019—2023）三个阶段，三个阶段的研究呈现在本书中，亦可约略对应本书的上、中、下三编：上编"看见'御容'"，主要来自在美国匹兹堡大学进行英文博士论文写作阶段的基础研究（论文原题 *The Way to be Modern：Empress Dowager Cixi's Portraits of the Late Qing Dynasty*）；中编"制造幻象"，主要来自北京大学艺术学院博士后流动站工作期间，尤其是结合同期国内相关展览图像的研究（承担的课题为"晚清宫廷肖像及中国国家形象的跨文化传播"）；下编"寻找真相"，主要来自在北京大学艺术学院工作后，结合现当代艺术相关教学与科研工作，尤其在"当代性"艺术理论研究的视角下，对于本土视觉"现代性"问题的持续关注。这三个阶段的研究也分别受到美国

匹兹堡大学安德鲁·梅隆博士前奖学金（Andrew Mellon Predoctoral Fellowship）；中国博士后科学基金面上资助项目；北京大学人文社科人才启动项目（"中西艺术交流与比较研究"）和国家社科基金一般项目（"艺术的'当代性'理论研究"）的资助。作为阶段性成果，本书的部分章节近年也在《文艺研究》《美术研究》《美术》《艺术设计研究》《装饰》《南京艺术学院学报（美术与设计）》《国学与西学国际学刊》（International Journal of Sino-Western Studies）、《全球文化研究学刊》（Global Journal of Cultural Studies）等学术期刊上发表，正是在这些学界反馈的基础上，本书才最终得以完成。在此，对上述资助和刊发深表感谢。

成书之际，要感谢的人有许多。首先要感谢我在匹兹堡大学的导师高名潞教授。想起十多年前，在清华大学图书馆标有字母"J"的两排并不宽阔的艺术类书架上，我有幸拿起了高老师的一本小书《另类方法，另类现代》，一种被"击中"的阅读体验至今犹存，对当时执着于思考本土现代性的有无、现代性的东西方差异等问题的我，有了无与伦比的"另类"启发。尤其是书中对于兼具民族性和普适性的艺术理论的探寻，指引我继续进入美国匹兹堡大学的艺术史博士项目，求学于高名潞教授门下。高老师对于艺术史方法论在跨文化视域下的比较研究与原创性思考，对于从"现代性"到"当代性"等艺术问题的深入思辨与批判，对于"眼见为实""一分为三"等艺术现象和理论的论述，均对本书的写作有着深刻的影响。

本书还得益于我在匹兹堡大学求学期间的几段机缘。我对晚清宫廷肖像的博士论文选题，即来自历史系罗友枝（Evelyn S. Rawski）教授开设的明清史研讨课的直接启发。我对跨文化艺术研究的兴趣，在艺术史与人类学系林嘉琳（Katheryn M. Linduff）教授开设的丝绸之路研讨课上，得到了前所未有的鼓励和激发。我对摄影媒介的理解，在埃伦伯格（Josh Ellenbogen）教授开设的摄影史论研讨课上，得以拓展和深入，并开始积极反思跨文化视域下，这一现代媒介隐含的视觉张力。尤其值得一提的是，上述前两位女性学者，均已在终身

从事的科研岗位上荣休,她们温柔又坚毅、睿智又包容、优雅又赤诚、慈爱又充满活力的形象,对当时在国内求学期间鲜少见到女性学者的我来说,无疑是求学之路上最直观生动的榜样。

 本书的大部分章节和整体架构,主要成于我在北京大学学习和工作期间。特别感谢我的博士后合作导师彭锋教授,本书最后章节关于宗白华先生"东西对流"的论述,以及"反向交替"现代性等问题,均受益于与彭老师的日常交流与讨论。彭老师对艺术学研究既立足本土又放眼全球的学术主张、对向国际学界有效输出中文美学概念的身体力行、对"写意"理论的系统阐述、对"之间/之外""看进/看出""双重性/三重性"以及"(不)可识别"等艺术理论的深入研究、对"解衣盘礴"的追问至中国古代帝王肖像绘制流程的惊人见解,都对我有着很大的启发。

 还要感谢参与我的博士论文答辩和博士后出站报告答辩的各位老师,除了上述提及的老师们,还有匹兹堡大学的萨维奇(Kirk Savage)教授、北京大学艺术学院的李松教授、丁宁教授、李洋教授,在他们卓有见地的批评和建议下,本书才有了进一步完善的可能性。此外,特别感谢唐宏峰教授对我的帮助,不仅本书最后一章在唐宏峰老师策划的"影像时刻:摄影与中国视觉现代性"学术论坛上首次进行了研讨,本书的最终出版,也直接受益于唐老师的引荐。

 还要特别感谢收藏家仝冰雪先生。他多次向我慷慨展示藏品,并无私地提供高清图片及相关参考资料。还要感谢我的母校清华大学美术学院艺术史论系的恩师们,我会永远铭记"自强不息、厚德载物"的校训,"行胜于言"的校风,以及校歌中反复咏唱的"器识为先、文艺其从、立德立言、无问西东"。还要感谢北京大学艺术学院和其他院系给予我无尽包容和帮助的老师和同人们,他们的言传身教、为学为人、慎思笃行,使我的日常工作总能沉浸在智识和精神的多重滋养中,让我真切感受到智慧的光芒和思想的力量。还要感谢我可爱的学生们,他们对真、善、美的向往,是激励我在求知道路上不竭求索的动力之源,也让我更加明了若想照亮他人,必先燃烧自己。最后,

尤其要感谢我的家人，我深知没有他们全身心的奉献、理解与支持，我不可能如此幸运地走过这十年。

回顾过往，我总是得到太多的善意与帮助，也总能遇见美好的机缘。称之为"机缘"，是因为在我看来，无论是研究案例、议题、方法还是结论，往往并非得自于缜密的规划，而更多得益于"时机"和"缘分"的交错与叠合，是不可逆的生命在特殊的时间、特定的地点与独一无二的人和事物的交互体验中，可遇而不可求的因缘际会，在诸多可能性的分叉小径中，留下不可复制的印痕，敦促我在诸多选择中踩出了"非如此不可"的生命轨迹。

因此，我深感幸运。我始终相信，我所遇见的、所得到的、所经历的，于我而言，都是最美好的。感恩最好的老师、最好的同事、最好的朋友、最好的同学们。感恩一路所有的帮助、所有的理解、所有的批评、所有的包容。感恩这一路走来的风风雨雨，感恩风雨同舟的同行者，也感恩在命运的诸多转折点上不曾放弃书写的自己，唯愿继续沐浴在感恩的善与美中，循着真理之光，继续前行。

<div style="text-align:right">2023 年 9 月 15 日于燕园红楼</div>